21世纪应用型本科系列教材·广播电视类

纪录片创作实训（第二版）
纪录与微纪录

JILUPIAN CHUANGZUO SHIXUN
JILU YU WEI JILU

赵玉亮 ◎ 著

中山大学出版社
SUN YAT-SEN UNIVERSITY PRESS
· 广州 ·

版权所有　翻印必究

图书在版编目（CIP）数据

纪录片创作实训：纪录与微纪录/赵玉亮著. — 2 版. — 广州：中山大学出版社，2022.6

（21 世纪应用型本科系列教材·广播电视类）

ISBN 978-7-306-07435-5

Ⅰ. ①纪… Ⅱ. ①赵… Ⅲ. ①纪录片—艺术创作—创作方法—高等学校—教材 Ⅳ. ①J952

中国版本图书馆 CIP 数据核字（2022）第 026105 号

出 版 人：王天琪
策划编辑：邹岚萍
责任编辑：邹岚萍
封面设计：曾　斌
责任校对：邱紫妍
责任技编：靳晓虹
出版发行：中山大学出版社
电　　话：编辑部 020-84111996，84113349，84111997，84110779
　　　　　发行部 020-84111998，84111981，84111160
地　　址：广州市新港西路 135 号
邮　　编：510275　　　　传　真：020-84036565
网　　址：http://www.zsup.com.cn　　E-mail:zdcbs@mail.sysu.edu.cn
印 刷 者：佛山市浩文彩色印刷有限公司
规　　格：787mm×960mm　1/16　20.75 印张　383 千字
版次印次：2014 年 1 月第 1 版　2022 年 6 月第 2 版　2022 年 6 月第 3 次印刷
印　　数：5001～7000 册
定　　价：58.00 元

如发现本书因印装质量影响阅读，请与出版社发行部联系调换

作 者 简 介

赵玉亮，中国传媒大学电视与新闻学院研究生毕业，文学硕士。山东青年政治学院文化传播学院副教授，中国高等院校影视学会会员，山东省作家协会会员。

曾先后在山东苍山广播电视局、中国传媒大学南广学院（今南京传媒学院）、江苏教育电视台从事记者、编辑、影视教育等工作。

参与创作纪念红军长征胜利70周年大型文献纪录片《伟大长征》，导演《中国节日影像志》子课题"昌邑烧大牛"，编导了《张家三代》《修元》《庙堂》《虎头鞋 竹泉梦》等上百部纪录片和专题片，其中十多部纪录片、专题片、电视新闻获中国广播电视学会广播电视好新闻奖、山东省广播电视奖等奖项。

长期承担纪录片创作、纪实写作、电视摄像、影视镜头深度解析、影视精品解读等课程的教学任务。指导学生创作的纪录片《摇摆家》获第六届国际纪录片选片会金奖。

在《现代传播》《中国电视》《电视研究》《电影文学》《青年记者》等CSSCI来源期刊、北京大学中文核心期刊发表纪录片、电影等领域的论文近20篇。

主持山东省社会科学规划项目、山东省艺术学重点课题多项，参与国家哲学社会科学规划项目和省级社会科学规划项目多项。

内 容 提 要

本书按照纪录片创作的实践流程——创作原则、确立选题、运筹调研、方案建构、导演拍摄、人物塑造、叙事策略、剪辑制作——安排了八章的内容，并针对视频化传播时代短视频、微纪录火爆的实际，专门设置了第九章微纪录创作。在以实训锻炼学生动手能力的同时，特别重视培养学生对社会现实的观察、认识、分析、判断能力。

本书适用于传媒类应用型本科、专科大学生使用，也可供电视台、影视传媒公司从业人员参考。

实训品格与课程思政
（第二版前言）

立足当下短视频传播环境下微纪录兴起的实际，本版在第一版的基础上，做了大幅度的修改和扩展。作为一本教材，本书的主要特征体现如下。

一、涉及"微纪录"创作内容

本版紧跟短视频时代微纪录片火爆的形势，在第一版常规纪录片创作流程的内容基础上，增加了短微纪录、纪录与微纪录等内容，这在书名中即有所体现，既呈现时代精神，满足市场需求，又通过"微纪录"丰富"纪录"的形式和内涵，通过"纪录"为"微纪录"奠定系统深入的创作技能体系。

二、具有"课程思政"性质

书中对大量体现社会主义核心价值观的纪录片作品案例的分析，对学生创作选题的时代性、主流性和正面性的要求，既与"课程思政"理念不谋而合，又充分体现了党的十八大、十九大"文化强国"战略和弘扬优秀传统文化、讲好中国故事的要求。

三、独立"著"而非"编"

本教材不拘泥于既有成说，在详尽占有材料后进行逻辑再造和观点生发，学术性较强。同时，本教材由作者独立完成，具有较明显的专著色彩，避免了因多人编写而风格不统一的情况发生。

四、贴近本科生实际

由于影视专业在全国各类高等院校遍地开花，在校大学生作为影视纪录片的创作者，已经成为当下纪录片创作领域一支不可忽视的生力军。但是，一方面，我国高校传媒类专业的本科教育并不像纪录片方向的研究生教育那样，对纪录片理论和实践课程进行了比较系统与完善的设置，一般是直接开设纪录片创作课程，结果是学生在纪录片理论知识和实践技能等方面的专业素养都很欠缺的情况下仓促上阵，实训效果难以令人满意；另一方面，大学二年级和三年级的学生接触社会的机会少，社会阅历浅，社会经验不足，这与纪录片观察现实、认识社会、判断美丑、思考人生的本质存在着矛盾，从而使得大学生创作

的纪录片整体质量不高。因此，立足于当下大学二年级和三年级学生的专业素养、社会阅历、社会经验和社会心理等，编写一部适应传媒专业本科生实际，吸收业界最新的纪录片创作理念和技能，把观念、理论和技巧直接融入纪录片创作相关实践流程的教材显得很有必要。本教材紧贴学生的阅历视野、知识素养和专业技能，既充分考虑学生创作的可操作性，又注重对学生人文底蕴和专业能力的熏陶与培养。教材收入了往届学生创作的多部纪录片作品，既分享经验，又提供建议，有助于在校学生在拍摄过程中学习与借鉴。

五、具有典型的"应用型"特点

笔者广播电视业界的出身和从事纪录片创作的经验赋予了教材突出的"实训品格"。按照"确立选题→前期调研→中间拍摄→后期制作"的流程，把纪录片创作观念、理论和技能巧妙融入相关创作环节，创作流程线和理论技能线两条线齐头并进，理论和技能直接为创作实践提供营养和能量，便于展开"实训式"学习和创作指导。本着应用型和实训性的原则，本版在具体内容的设置方面保持了第一版的三大特点。关于这些特点的具体内容，读者不仅可以从《实训品格（代前言）》中做详细了解，而且可以在本版的学习过程中切实加以体会。

<div style="text-align: right;">赵玉亮
2022 年 1 月</div>

实 训 品 格
（代前言）

　　影视纪录片创作课程是新闻传播、影视艺术学科本科生，特别是广播电视新闻学、广播电视编导专业学生的专业课程。自 1991 年高峰、肖平的《电视纪录片论语》，1997 年钟大年的《纪录片创作论纲》先后出版以来，我国关于纪录片创作的理论或实践教材或专著已不下几十部，毋庸置疑，这些教材和专著为业界、学界的纪录片创作实践与教育提供了理论支撑和实践指南。

　　随着影视专业在全国各类高等院校遍地开花，在校大学生作为影视纪录片创作者，已经成为当下纪录片创作领域一支不可忽视的生力军。但是，一方面，我国高校传媒类专业的本科阶段并不像纪录片方向的研究生教育那样，对纪录片创作理论和实践课程有比较系统完善的设置，一般是直接开设纪录片创作课程，致使学生在纪录片理论知识和实践技能等专业素养都很欠缺的情况下仓促上阵，实训效果难以令人满意；另一方面，大二、大三年级的学生接触社会的机会少，社会阅历浅，社会经验不足，这与纪录片观察现实、认识社会、判断美丑、思考人生的本质存在着显而易见的矛盾，使得大学生创作的纪录片整体质量不高。

　　现有的纪录片创作方面的专著和教材，有的偏重于对纪录片历史的总结，有的是对经典纪录片的解析，有的是对纪录片创作做深入的理论研究，也有的是综合史论和实践技能为创作提供指南，对本科生特别是应用型本科层次的学生来说，总体上难免存在针对性不强、案例老化、与摄像及画面编辑课程内容重复等问题。因此，立足于当下大二、大三年级学生的专业素养、社会阅历、社会经验和社会心理实际，编写一部切合传媒专业本科生实际，吸收业界最新的纪录片创作理念和技能，将观念、理论和技巧直接融入纪录片创作相关实践流程的教材显得很有必要。

　　本书著者在中国传媒大学南广学院讲授纪录片创作实训课程经验的基础上，立足于该课程建设的初衷，试图将上述思路变成现实，尝试著述的以纪录

片流程为线索、以创作实践流程带出纪录片理念和理论、在前人基础上再续貂一些自己的思考和总结的纪录片创作教材。

作为主要承担创作实训任务的教程，本书的框架基本上按照指导学生纪录片创作应遵循的"确立选题→前期调研→中间拍摄→后期制作"流程设立。同时，沿着这条主线，在相关的环节融入相关的纪录片创作观念、理论和技能，实际上就是创作流程线和理论技能线两条线相互缠绕，理论技能直接为创作实践提供营养和能量，对创作实践没有直接帮助的理论和观念基本不涉及，真正体现出其"实训"的品格。在这一思想指导下，本书在具体内容设置方面突出了以下三个特点。

1. 避免务虚，目标直指创作实践，不纠缠于与实践相去甚远的观念和思辨，目标直指创作实践。对纪录片创作观念、基本理论的探讨，旨在找到立足于纪录片本质属性的创作规约和准则。比如，对纪录片定义的引入，不是为了给纪录片下一个放之四海而皆准的定义，而是通过对国内外一系列定义的对比和分析，从中找出共性，如真实性、主观性、艺术性等，而这些共性就是我们纪录片的创作方针。再比如，对纪录片功能的梳理，目的不是从学理上系统建构纪录片的价值体系，而是从对功能的透析中发现纪录片创作的选题依据和方向；对历史思潮的回顾是为了启发学生确立纪录片选题时要体现时代性；同样，对纪录片类型、文体的探析也是分别与选题原则和纪实语言风格的选择相联系的。

2. 注重对学生从事纪录片创作潜质的培养，引导学生把纪录片创作作为社会学、人学来看待，着力引领他们把目光首先瞄准社会现实，以一个社会活动家的眼光来观察世界、认识社会，以一个哲学家、思想家的心力来思考人类、批判现实，以一个诗人的性情来感悟人生、体验世态。特别是在确立纪录片选题、前期准备、酝酿主题等环节，诱发他们开启对历史和社会发展的复杂性、人与环境关系的矛盾性、人性及生存本质的深邃性的认知之门。

3. 针对传媒类专业本科生纪录片素养薄弱、基本创作观念和操作技能欠缺的实际，在创作流程的主线索框架内，对基本理论、技能的论述力图完整，对重点理念、技巧的阐释力图详尽，突出对业界新成果、新趋向的关注和发掘，把前人成说落实在近年来的案例上，把难以言尽的技能化解于具体的作品中，更重要的是生发出自己的见解和观点，并翔实论证分析。比如，在对纪实的品格思辨和纪实语言的驾驭方面，介绍了四对相辅相成的辩证对立手段：客观式的旁观和主观能动介入、客观性的过程化拍摄和主观性的碎片化记录、客

观倾向的表象复写和主观倾向的象征暗示、客观实在的真实影像记录和主观能动的虚构手段（情景再现等）。纪录片导演的繁杂手段在书里被条理清晰地归纳到纪录片本质属性辩证统一的四对范畴中，真实客观的事实透过主观的视镜而记录，客观实在的世界被能动的影像手段所还原，每一部纪录片都不过是客观真实与主观见解的艺术性综合，而纪录片人的个人表达的最高艺术境界则以一种客观的真实面貌来呈现……

 任何一本书都不应该是一座封闭的围城，或者说任何一本书都不可能解决所有问题。一本书应该像人体的某一个部位，在承担其主要功能的同时，其内部还有一些"穴道"与别的器官相联系，同时，它自身某些功能的良好发挥有时还需要其他肢体部位的"穴道"刺激才能实现。本教材暗藏的"穴道"主要连接每一个读者的一根"神经"，而这根"神经"主要发挥思考人生意义，体验世间情感，对社会现实进行接触、认知、分析和判断的功能。同时，与本教材遥相牵引的"穴道"就是一些经典纪录片作品，只有点准这些"穴道"，它们才能向本课程的学习实践发出准确灵敏的信号，特别是一些操作性很强的技能技巧，业界的优秀作品为我们提供了很好的经验，而要真正领悟这些技能的妙处，则要认真甚至是反复观摩这些经典作品，有时还需要结合整个片子的主题和整体结构来揣摩具体的技能技巧，这样才更能体味其中的隽永。此外，本教材关于拍摄剪辑技能技巧的论述定位于体现纪录片本质的内在要求，因此，对最基础的摄像、画面编辑等技能未做系统介绍，这也要求学习者事先点透电视摄像、画面编辑等"穴道"。这是纪录片创作实训课程的前设课程，也是各类影视作品创作的专业基础，没有这些课程的良好学习实践，本课程的学习实训根本不可能达到预期的目标。

 实训课程创作的作品能够达到获奖的水平固然是最好的结果，但是，我们的实训效果不应该仅仅以作品的水平为衡量标准。因为，对在校大学生而言，他们毕竟是初学者，实训课程更重要的作用是通过实训过程对他们产生影响和改变，是一次次实训历程对他们专业主义精神的塑造和专业操作能力的培养。只要在实训过程中确保每一个学生真正经历纪录片创作的"实战"，对创作规范身体力行，那么，即使他们创作的纪录片处女作不成功，但是每一个环节给他们留下的体验、经验和教训都将成为实训课程实实在在的效用，尽管这些效用是无形的；而且，经过了第一次之后，他们再创作纪录片，无论是成功的经验还是失败的教训，都会转化成他们优化创作策略、改进创作实践的本领。因此，问题的关键是实训流程的科学性、实训教程的实用性和过程控制的规范

性，而这些都要求教学双方以端正负责的态度、严谨细致的性情、坚韧刻苦的精神来保证。或许这些也是本教材之外的、却影响和制约本教材实际效果的一些"穴道"吧。

<div style="text-align:right">

赵玉亮

2013 年 7 月

</div>

目　　录

第一章　创作原则 ··· 1
　第一节　从纪录片的定义看纪录片的本质属性 ················ 1
　　一、纪录片的定义 ·· 2
　　二、纪录片的本质属性 ··· 5
　第二节　从纪录片的功能看纪录片的创作实训原则 ········ 11
　　一、从纪录片的政治意义看创作实训原则 ··················· 12
　　二、从纪录片的文化价值看创作实训原则 ··················· 12
　　三、从纪录片的经济功能看创作实训原则 ··················· 17
　第三节　从微纪录片的兴起看纪录片的形态前沿 ············ 19
　　一、短视频崛起涵育微纪录勃兴 ································ 19
　　二、微纪录对纪录片形态的影响 ································ 21

第二章　确立选题 ··· 23
　第一节　从历史思潮看纪录片选题的时代性 ················ 24
　　一、国际纪录片思潮运动 ··· 24
　　二、国内纪录片思潮的演变 ······································ 28
　　三、从历史思潮看选题原则 ······································ 31
　第二节　从片种类型看纪录片选题的坐标系 ················ 32
　　一、新闻纪录片 ··· 33
　　二、历史文化纪录片 ··· 34
　　三、理论文献纪录片 ··· 36
　　四、自然环境纪录片 ··· 36
　　五、人文社会纪录片 ··· 37
　　六、人类学纪录片 ·· 38

　第三节　纪录片选题的确立原则 ………………………………… 38
　　一、现实性 ……………………………………………………… 39
　　二、趣味性 ……………………………………………………… 46
　　三、创新性 ……………………………………………………… 48

第三章　运筹调研 ………………………………………………………… 51
　第一节　团队生成：志同道合，热情坚韧 ……………………… 52
　　一、编导 ………………………………………………………… 53
　　二、摄像 ………………………………………………………… 56
　　三、专家顾问 …………………………………………………… 56
　　四、剪辑 ………………………………………………………… 57
　　五、录音师 ……………………………………………………… 57
　　六、场记 ………………………………………………………… 58
　　七、制片人 ……………………………………………………… 58
　第二节　外围调查：收集资料，绸缪初访 ……………………… 61
　第三节　初次访问：把握全局，留意关键 ……………………… 63

第四章　方案建构 ………………………………………………………… 66
　第一节　提炼主题 ………………………………………………… 67
　　一、纪录片主题的界定 ………………………………………… 67
　　二、纪录片主题提炼的原则 …………………………………… 67
　第二节　文体斟酌 ………………………………………………… 82
　　一、阐释式 ……………………………………………………… 82
　　二、旁观式 ……………………………………………………… 84
　　三、介入式 ……………………………………………………… 85
　　四、自反式 ……………………………………………………… 86
　　五、诗意式 ……………………………………………………… 87
　　六、口述式 ……………………………………………………… 91
　第三节　结构意识 ………………………………………………… 93
　　一、初虑蓝图——外部结构意识 ……………………………… 93
　　二、预谋张力——内部结构意识 ……………………………… 96
　第四节　剧本方案 ………………………………………………… 100
　　一、剧本的作用 ………………………………………………… 100
　　二、剧本的写作 ………………………………………………… 101

第五章　导演拍摄 ·· 117
第一节　纪实风格和影像叙事 ································ 118
 一、情境化记录 ·· 119
 二、影像叙事和镜头表现能力 ···························· 125
第二节　情节化记录与碎片化记录 ···························· 149
 一、情节化记录：完整而起伏的故事性流程呈现 ············ 149
 二、碎片化记录：生命状态摹写和情感意绪表达 ············ 154
第三节　旁观式与介入式拍摄 ································ 158
 一、旁观式拍摄 ·· 158
 二、介入式拍摄 ·· 160
第四节　隐喻、换喻与象征暗示 ······························ 167
 一、影视象征概说 ······································ 167
 二、象征与隐喻、换喻 ·································· 169
 三、当下影视象征手法解读与建言 ························ 169
第五节　情景再现与意义重构 ································ 181
 一、关于"情景再现"和"虚构"的概念再辨析 ············ 182
 二、"情景再现" ······································ 183
 三、意义重构——"虚构"的表意方式和学理依据 ·········· 192

第六章　人物塑造 ·· 196
第一节　人物与时代、环境、自身的关系 ······················ 197
 一、个人与时代的关系 ·································· 197
 二、个人与环境的关系 ·································· 202
 三、人与自身的关系 ···································· 203
第二节　人物性格、品质与命运的关系 ························ 205
 一、客观条件映衬品质境界 ······························ 205
 二、现实命运对应性格意志 ······························ 206
第三节　记录人物经历的关键节点 ···························· 208
 一、关注反映人物与时代环境关系、凸显人物性格特征的
 关键节点 ·· 209
 二、结合观众兴趣和传播效果把握关键节点 ················ 209
 三、重视人物感情、意绪的情感型关键节点 ················ 210

第七章　叙事策略 ………………………………………………… 221

第一节　结构拧力 ………………………………………………… 222
一、叙事思路，有物有序 ………………………………………… 222
二、层次清晰，严整一体 ………………………………………… 224

第二节　节奏动力 ………………………………………………… 229
一、内部节奏和外部节奏 ………………………………………… 230
二、内外统一推动节奏转换 ……………………………………… 231
三、运用节奏表达思想 …………………………………………… 235

第三节　细节魅力 ………………………………………………… 236
一、细节的叙事功能 ……………………………………………… 237
二、细节的运用规则 ……………………………………………… 241

第四节　情节张力 ………………………………………………… 244
一、悬念 …………………………………………………………… 244
二、矛盾 …………………………………………………………… 249

第八章　剪辑制作 ………………………………………………… 252

第一节，研究素材，纸上剪辑 …………………………………… 253
一、团队参与，研读素材 ………………………………………… 253
二、整理素材，做好场记 ………………………………………… 253
三、梳理思路，纸上剪辑 ………………………………………… 254

第二节　初剪粗编，审察调整 …………………………………… 255
一、初剪粗编的层次规范 ………………………………………… 256
二、审察调整初剪粗编版 ………………………………………… 257

第三节　精雕细琢，深入编辑 …………………………………… 259
一、细化复杂的叙事剪辑 ………………………………………… 259
二、精心处理表现性剪辑 ………………………………………… 260
三、用心推敲蒙太奇节奏 ………………………………………… 265
四、适当配乐，注意音响，慎用特技 …………………………… 266

第四节　推敲解说，斟酌配音 …………………………………… 267
一、解说词的功能：从表象补充到灵魂揭示 …………………… 268
二、解说词的艺术品格：通俗而不排斥韵致，细节关照，
　　语句精辟 …………………………………………………… 274
三、解说词与画面的关系：为看而写、不重复、"贴"画面 …… 278
四、斟酌作品风格做好配音 ……………………………………… 282

第九章 微纪录创作……285

第一节 微纪录概述……285
一、微纪录的起源……285
二、微纪录的界定……288

第二节 从当下微纪录传播现状看微纪录创作选题……290
一、全网微纪录传播整体概况……290
二、主流媒体微纪录创作选题的特征……291
三、当下微纪录传播现状对微纪录创作选题的启发……295

第三节 微纪录的叙事策略……296
一、表意手段……296
二、叙事策略……296

后记：纪录与微纪录……315

第一章 创作原则

● **本章要点**

1. 纪录片的定义和属性。纪录片的定义是对纪录片本质属性的浓缩,从中外诸多关于其定义中基本上能够明确其本质属性:真实性、主观性、艺术性。这些本质属性也是纪录片创作的基本原则和遵循方向。

2. 纪录片的功能。从功能方面着眼,纪录片有宣教型、审美型、消费型的区分,其中,审美型纪录片最能真实地反映时代,逼近现实,也最能锻炼纪录片创作初学者观察认识自然和社会、分析判断现实和历史的能力。它也是我们初涉纪录片创作的首选领域。

3. 微纪录的发展趋向。随着短视频传播时代的到来,微纪录在纪实传播方面异军突起,进而影响了整个纪录片的创作生态。一方面,纪录片创作必须正视微纪录的重要地位;另一方面,微纪录在叙事策略等方面反向影响了中长纪录片的创作思维。

拍一部纪录片,首先要明确纪录片是什么,它适合承载什么内容,它寄托着创作者什么样的思想,能够发挥怎样的现实功能,用何种艺术形式来实现上述目的。而要弄清楚这些问题,就不得不从最基本的概念——纪录片的定义、纪录片的基本功能开始探讨和分析。当然,我们在这里探讨什么是纪录片,目的是指导我们的创作实践,即从纪录片的本质属性和基本功能出发,寻找纪录片创作应遵循的方向和原则。

第一节 从纪录片的定义看纪录片的本质属性

纪录片的诞生是和电影的问世同步的。1895年12月27日,随着法国卢米埃尔兄弟《工厂大门》《水浇园丁》《火车进站》等影片的放映,纪录片诞生了。因为这些影片拍摄的内容是当时的社会现实情境,属于对真人真事的直

接摄取成像，留下的是当时的社会真实而又活动的影像。

虽然后来电影更多地被用来拍摄内容虚构的剧情片，但是以拍摄现实——真实环境、真实人物、真实事件为标志的纪录片也不间断地构成了电影史上一条独立的线索。从弗拉哈迪的《北方的纳努克》到格里尔逊的《漂网渔船》，从罗特曼的《柏林——一个城市的交响乐》到维尔托夫的《带摄影机的人》，从"二战"时期的形象政论片到20世纪五六十年代的直接电影和真理电影，从西方20世纪80年代开始的新纪录电影运动到中国20世纪90年代纪实主义的苏醒，从探索频道的消费主义纪录片的全球热卖到中央电视台《舌尖上的中国》的热播，从21世纪初关注民生、关注平民百姓的人文社会类纪录片的兴起到新时代聚焦乡村振兴和脱贫攻坚的时代主旋律纪录片的繁盛，从以往中长纪录片的生机勃勃到短视频传播时代"微纪录"的风生水起，在电影电视发展的历史河流中，从纪录新奇探险，到关注社会发展，从发挥国际论战批判的武器作用，到履行人类自审的文化功能，从担当舆论引导和舆论监督的社会公器责任，到挖掘服务经济娱乐大众的审美消费价值，影视纪录片自始至终都在或多或少、或潜移默化或声势泰然地关注和影响着这个世界，记录着社会的发展变迁，影响着人类和自然的生息繁衍以及喜怒哀乐。

几乎是自电影一问世，人们就开始不断地从理论上对作为一种艺术形式的纪录片的本体进行关注、研究和探索。

一、纪录片的定义

纪录片的英文词条是"documentary films"，它起源于法语形容词"documenttair"，意为"具有文献资料性质的"，以后逐渐具有了名词词性。1926年，好莱坞派拉蒙电影公司发行影片《摩亚那》，当时，英国纪录片之父约翰·格里尔逊在《太阳报》撰文，认为"这部影片对一个玻利尼西亚青年的日常事件所做的视觉描述，具有文献资料的价值"[①]，这是对纪录片的性质所做的最早界定。自此之后，不少纪录片导演、理论研究者也都尝试着对纪录片进行定义。下面我们就对其中几组影响比较大、比较有代表性的定义进行介绍并加以分析。

（一）第一组定义

我们先看第一组有关纪录片的两种定义——

（1）荷兰纪录片导演伊文思：纪录片把现在的事记录下来，就成为将来

① 转引自王列主编《电视纪录片创作教程》，中国广播电视出版社2005年版，第2页。

的历史。①

（2）萨杜尔的《电影词典》：具有文献资料性质的、以文献资料为基础制作的影片，称为记录电影。②

伊文思给出的定义中无疑指出了纪录片一个最重要的方面："现在的事"，说明纪录片记录的对象是现实世界的真实存在，也就是强调了纪录片的"真实性"。

但是，我们不禁会问："记录下来"，怎么记录？马路上的红绿灯、单位和小区里的监控摄像头拍摄的影像，也是在"记录""现在的事"，但是这些摄像头拍摄的影像能称为"纪录片"吗？比如，某市某路口的监控器记录下了这样的场面：一小伙子酒后驾驶摩托车，又不停地回头看路边的行人，结果撞到路边一辆面包车上（如图1-1）。

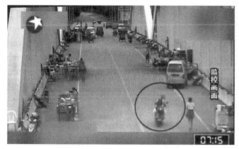

图1-1　小伙子因回头看行人而撞车

监控录像中一个持续的长镜头记录了小伙子因回头看一路人而撞车的过程，人们在觉得荒唐可笑之余，也产生了很多疑问：小伙子是什么人？路边的一位行人为什么会引起他的注目，以至于他边开车边频频回头看她？这位行人是否觉察到他的这一举动？小伙子撞车倒地时的惊险与狼狈程度如何？现场周围的人当时有何反应？这些我们从镜头里都无法确知。但是，如果我们中的某个人去拍摄这一事件，如果我们早就知道小伙子平时嗜酒，并且有酒后开车的坏习惯，驱车跟踪和记录他，那么，当我们看见这位行人时，肯定会给她一个面部近景或者特写镜头，然后也会给小伙子扭头看她时的过肩双人镜头，以及他撞车倒地那一刻的惨痛和尴尬场面一个近景镜头。这样，通过拍摄角度、景别等的变化，信息量增加了很多，画面既能反映出纪录者对当事人的认知判断，也更能满足观影者的收视期待。

① 转引自何苏六《纪录片的观念》，载《现代传播》1994年第6期，第14～18页。
② ［法］乔治·萨杜尔：《电影词典》，加利福尼亚大学出版社1972年版。

《电影词典》的定义强调了"文献资料"。文献资料是真实事件的记录，而监控器摄像头拍摄的资料，无疑也可以作为文献资料。"现在的事"和"文献资料"的实在性是毋庸置疑的，问题的关键在于"记录"的方式，通过对《回头看美女》影像的分析可见，是人在记录还是没有人参与的纯机械记录，这两种方式记录下来的"现在的事"和"文献资料"可能会大相径庭。我们现在所能看到的纪录片恐怕没有由监控摄像头拍摄的，可以说基本都是由活生生的人拍摄的。既然是人在拍摄，记录人的思想就不可避免地被带入"现在的事"和"文献资料"之中，那么这两个定义只涉及记录对象实在性的一面，而没有明确记录者主观性的一面，显然是片面的，或者说是对纪录片的属性缺乏全面深入的认识。

（二）第二组定义

我们再来看第二组有关纪录片的两种定义——

（1）《牛津词典（第2版）》：人性记录。这个定义简练而精辟！短短四个字，却一针见血地揭示了纪录片的双重属性。

记录，表明面对的是客观实在的现实世界，同样是对纪录片所谓"真实性"的认定。

人性，具有自然属性和社会属性的双重内涵。如"食""色"及生的欲求和性的欲求应属于自然属性，这是人类具有普遍性的特质。同时，正如鲁迅所说的，人性又是一个与阶级或阶层相联系的概念，不同的社会阶层归属、不同的文化传统熏陶、不同的价值体系教育都会形成不同的"人性"标准，即便是不同的社会阅历，也会造成看待人性的不同尺度。

"人性"二字作为"记录"的修饰语，其实就是界定了记录的态度、标准，而这一态度和标准则是人的世界观、价值观、人生观的体现，因此，修饰语"人性"就映射出记录者的个性色彩，面对同一事实，不同记录者就会出现不同的记录标准，说到底，这是与记录者的主观因素息息相关的，不同记录者的对人性认知的差异，使其记录的出发点和着眼点显现出各自不同的主观性烙印。由此看来，这个定义实际暗示了纪录片一个非常关键的属性——主观性！

（2）格里尔逊在1932—1934年发表的《纪录片的首要原则》中认为：纪录片是对真实素材有创意的处理，是一把锤子，而不是一面镜子，是对时事新闻素材进行创造性处理的影片。[①] 这被认为是"纪录片"的一个经典的定义，

① 转引自王列主编《纪录片创作教程》，中国广播电视出版社2005年版，第2页。

它强调了两个方面：客观事实和主观思想。

真实素材、时事新闻素材，说明拍摄的是非虚构的内容，是现实世界的影像记录，是确有其人、确有其事，也表明了纪录片拍摄对象的"真实性"属性。

"有创意的处理""创造性处理""是一把锤子，而不是一面镜子"，不言而喻，纪录片要有"创意"、有"创造"，都是在发挥纪录片创作者的主观能动性，都是在要求纪录片体现创作者的思想，这里已经开始明确地强调纪录片"主观性"的属性。

同时，"有创意的处理"除了包含内容、思想方面的见解之外，似乎还传递出表达主观性的努力和技巧，那么，这种努力和技巧具有什么属性呢？下面的两个定义做出了明确的表达。

（三）第三组定义

我们再来看第三组定义——

（1）《朗文高阶英语词典》：纪录片——通过艺术提供事实。这个定义包含了纪录片的两个重要方面：一是"事实"，也就是"真实性"；二是"艺术性"。这是前面两组定义没有提及或者说没有明确提出的。作为电影、电视艺术门类的节目形态，纪录片创作是艺术创作，其艺术性的一面显然是不能被忽视的。只不过这个定义没有白纸黑字地提及"主观性"，但是，既然是艺术，就肯定有创作者的审美判断和思想个性蕴含其中。总的来看，这个定义已经概括了纪录片的本质特征。

（2）美国《电影术语汇编》：纪录片是一种非虚构的影片，它具有一个有说服力的主题或观点。但它取材于现实生活，并且运用编辑和音响来增进其观念的发展。①

"非虚构""取材于现实生活"是在强调事实的真实性，"有说服力的主题或观点"是在强调创作者的思想性。这个定义明确提出了许多人总是回避的纪录片主题问题、创作者的主体性问题，以及创作过程的艺术手段问题，甚至凸显了影视语言的技巧：编辑技巧以及音响功能的运用。从这一定义中我们已经明显地看到了纪录片的三重属性：真实性、主观性、艺术性。

二、纪录片的本质属性

通过对上述三组定义的分析思辨，由真实性而主观性进而艺术性，我们基

① 转引自王列主编《纪录片创作教程》，中国广播电视出版社2005年版，第3页。

本上可以明确,纪录片的这三个重要属性也是其本质属性。

(一) 真实性

有人说,"真实"是纪录片的本质属性;有人说,"真实"是一个相对的概念;也有人说,纪录片的本质属性不是真实,而是解释性认同……

尽管我们从很多定义的辨析中看到真实性之于纪录片的重要意义,但是也有不少人从未停止过对纪录片真实性问题的质疑。

纪录片的真实到底如何来界定?真实究竟是一个客观实在的标准,还是存在于人们心里的一个变量?对此,我们可以从以下几个方面来分析。

第一,在前文对纪录片定义进行分析的时候,我们已经谈到,纪录片拍摄的对象是客观事实,不像小说或剧情片那样多是由作者虚构出来的故事。即使是拍历史题材的纪录片时使用演员再现情景,纪录片所要还原的史实也是客观存在的,而不是虚构和想象的,对纪录片真实性的考量,应该首先定位于这个方面。拍摄对象是现实世界中真实存在的人物、事件、现象,也就是钟大年在《纪录片创作论纲》中所说的:"无假定意义的事实的真实","作者可以对客观事物进行选择、概括、提炼、综合使之更集中、典型、深刻,但决不能把主观想象的、事实并不存在的东西强加给观众"。① 毕竟真实是纪录片的生命,真实性是纪录片赖以存在的美学基础。

第二,就像新闻不是事实,而是对新近发生事实的报道一样,纪录片作为现实世界在记者心中的反映,实际上也是客观见诸主观的结果。这就牵涉第一性的客观现实和第二性的纪录片对现实主观反映之间能否对应的问题,那么,纪录片所建构的事实是否应该与客观事实相符呢?

尽管绝大多数的新闻理论著作认为新闻报道具有主观倾向性,真实被视为新闻的生命;我们认为纪录片也如新闻一样,最大限度地接近真实、最大限度地还原事实、最大限度地建构客观世界,这也是纪录片的魅力和品格所在。

从这个意义上讲,屏幕建构的事实应最大限度地接近其本源——客观现实,这种真实是纪录片专业主义的终极价值追求,两者的契合度高,为绝大多数受众所认可,这部纪录片就"真实",否则就"不真实"。这并不是难以把握、不可衡量的事情,因为这个世界在很多领域范围内都有普遍认同的价值标准,人们的心中都有一杆秤。

第三,真理往往随时间、空间的变化而变化,超出特定的范围真理就会变

① 钟大年:《纪录片创作论纲》,北京广播学院出版社1997年版,第67、70页。

成谬误。纪录片的真实也是这样,"现实存在是一个具有多层次、多侧面的运动过程,任何一部片子都不能穷尽它"①,因此,纪录片建构的真实只是相对的真实。

此外,纪录片建构的事实与客观现实之间还有一个中介——纪录片创作者。很多时候,纪录片创作者的真诚和良心直接决定了纪录片的真实性;更重要的是,纪录片的真实和创作者的能力水平、思维模式、价值体系等息息相关,真实性的把握取决于创作者对"真"的认知能力,即对社会现实的洞察力;取决于创作者对"善"和"美"的价值判断标准与审美素养的高低。这就涉及纪录片的主观性问题了。

(二) 主观性

正是由于纪录片不是由监控摄像头机械地录像,而是创作者对真实素材进行有创意的创造性处理,选题、选材、拍摄角度、素材剪辑等,都渗透了作者对事实的认知体验和态度,因此,现实世界被创作者涂抹上了一层主观色彩,纪录片所建构的事实已不可避免地被打上了创作者的思想烙印。

事实上,个体认知的局限性、真实界线的变量性、政治环境的控制性、身份认同的阶级性、议题表达的功利性、实践形态的复杂性、产品制造的规范性,都从不同的维度对真实素材进行了不同程度的"肢解""嫁接""塑形""拔苗助长"等二度创作,而这些形态各异的"再造"无疑都折射出不同主体五花八门的主观目的和主观要求。

纪录片要表达创作者的主观判断和思想态度,这也是国际纪录片界所公认的。比如,1948年布鲁塞尔纪录片世界大会对纪录片所做的性质界定——"以各种记录方法在胶卷上录下经过诠释后的现实的各个层面,诠释的方式可以是拍摄正在发生的事情,也可以是那些忠实而有道理地重演发生的事实,其目的在于通过感性或者理性的管道去激发和加强人类知识和认识,并且提出经济、文化和其他人际关系中问题和解决办法"②——可以说把重心都集中在了创作者的思想层面,"诠释后的现实""理性的管道""提出……问题和解决办法"都是对主观性的强调。

纪录片导演弗雷德里克·怀斯曼曾说:"我更加强调影像背后的话语表达以及观众认同,而非简单形式层面的视觉观照和技术考量。……因为在我看

① 钟大年:《纪录片创作论纲》,北京广播学院出版社1997年版,第73页。
② 转引自王列主编《纪录片创作教程》,中国广播电视出版社2015年版,第2页。

来，我的工作是用摄影机去模仿并解释这个世界，这一思维方式与某些小说家用笔和纸去描摹这个世界本质上没有什么区别。"① 无怪乎中央电视台编导刘涛认为，真实不是纪录片的本质属性，"纪录片的本质特征是一种解释性认同……认同的客体并非物质世界本身，而是导演的话语方式、主题内涵和个性情感。纪录片所要'纪录'的是导演对于世界的'解释过程'和'主观感觉'，而非纯粹意义上的'物质世界'和'客观存在'"②。

诚然，正如怀斯曼、刘涛等认为的，很多纪录片的确是在借客观躯壳展示创作者的主观论断。比如张以庆的纪录片就被刘洁认为是"主观意绪的表达"③。的确，像他导演的《幼儿园》《听禅》等，镜头里的物象承载更多的是一种符号意义，成为奏响作者对世情感知、对现实批判、对文化反思旋律的音符。

图1-2是张以庆《幼儿园》中的一组镜头，记录的是幼儿园老师教孩子们唱儿歌《请你像我这样做》。笔者截取了4张图片，是为了还原片中不厌其烦地通过不同角度、不同景别的镜头重复"请你们像我这样做，我就像你这样做"这个事实。片中，老师和学生唱歌的镜头重复不下10次，为什么张以庆要重复多次而不是简单地用一两个镜头交代唱歌这个事实（一两个镜头足以交代）？某句话、某个镜头只要重复两次以上，就说明作者要表达一种特别的意思，这是叙事学的原理。而事实上，我们从重复中已经悟出了镜头的像外之意：中国幼儿教育就像"请你们像我这样做，我就像你这样做"一样，是一种模式化的封闭式教育，只要求孩子们按照学校、老师的要求来做，而不提倡标新立异和个性张扬，这不仅是幼儿教育的问题，也折射出中国教育的短板，同时反映出整个国民教育的特点。这里对教育弊端的态度表露，显然是创作者对教唱儿歌这一个客观事实的主观生发和判断，具有明显的主观倾向性。

① Atkins Thomas, *Reality Fictions*: *Wiseman on Primate*. New York: Monarch Press, 1976, p.50.
② 刘涛：《真实幻象与纪录片的"解释性认同"》，载《中国电视》2008年第11期。
③ 参见刘洁《与心绪共生共进的纪录——兼论张以庆纪录片形态》，载《中国电视》2005年第4期，第63~69页。

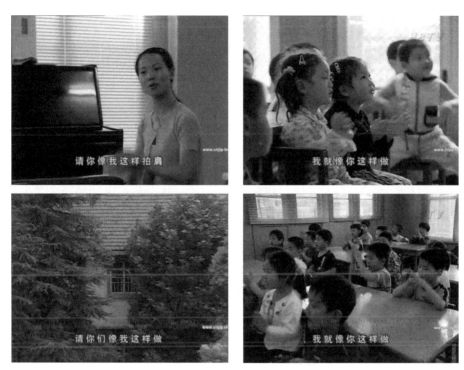

图1-2 老师教孩子们演唱儿歌

当然,既然真实性是相对的,主观性也不全然是绝对的,更多的纪录片的客观实在性还是不能被掩盖的。事实上,纪录片的使命在于,一方面反映客观现实生活,另一方面通过事实表达思想观点,这本来就是纪录片的双重特征。正如钟大年对纪录片定义所强调的——"真实地表现客观事物以及创作者对这一事物的认识与评价","纪录片所谓的真实,就只能是客观性与主观性具有创作者个性的统一"。①

纪录片具有主观性,并不意味着就损害了其真实性,很多纪录片恰恰是由于主观性因素的展示才显得更真实,甚至可以说主观性也是一种真实性,这是因为,一方面,纪录片创作者的主观思想也是一种存在,纪录片记录或者暗藏了这种存在,就是在反映客观真实;另一方面,创作者的主观思想的"主观"程度也是相对的,当真理掌握在少数人手中的时候,多数人都认为这些"少数人"太主观,而这种主观恰恰是真正的客观真实,这也正是后文"纪录片主题酝酿环节"中我们要求主题体现作者独到见解的原因。

① 钟大年:《纪录片创作论纲》,北京广播学院出版社1997年版,第73页。

（三）艺术性

所谓艺术，就是用塑造形象来反映社会生活而比现实更有典型性的一种社会意识形态。① 纪录片以直接取材于客观现实的形象来反映社会生活，融入了创作者对客观现实的思考感悟、价值判断和情感色彩，而又超越了现实生活本身，因此，毋庸置疑，以形象反映社会生活、承载思想、表达情感的纪录片也是艺术。

既然是艺术，就必然具有艺术性的属性，只不过纪录片艺术性的核心在于纪录片的本质特征对艺术表达的特殊要求——一方面是真实性的要求，另一方面是高于社会生活的目标。纪录片的审美品格决定了它对形象塑造要求更真实、对艺术性手段的使用要求更综合、对美学建构要求更复杂。总体上可以概括为以下三点。

（1）题旨定位：选题确立；主题提炼。

（2）叙事结构：结构方式；叙事视点；介入策略；故事化和情节化；细节；节奏。

（3）形象造型：视觉、听觉造型；纪实风格和象征暗示；虚构手段。

上述这些都对纪录片创作者提出了艺术性的具体要求。尽管有人曾认为纪录片人是社会活动家，不是艺术家。② 然而，事实并非如此，纪录片人是社会活动家，最好也是艺术家，即便不是，也必须具有艺术品位、艺术修养、艺术思维和艺术技能。

综上所述，我们在进行纪录片创作的时候，以下这三个方面就是指导我们创作的基本原则。

真实性——要求我们的作品必须取材于真实的社会现实，要拍真人真事、真情真境，不能像剧情片那样"本故事纯属虚构"。

主观性——要表达出个人对眼前事实的见解，要有独到的思想，这也是作品成为纪录片的意义所在。纪录片记录的不仅是客观世界，而且是记录者的心灵，观影者从你的纪录片中看到的是你眼中的现实世界，他看到了历史，也看到了你。

艺术性——为了更准确地记录、还原客观现实，为了更有效地表达你对客观现实的诠释，为了更有力地抓住你的观众、震撼你的观众，审美思维的影像化、拍摄制作的专业化是你通过你的作品实现你的价值的利器，因此必须脚踏

① 参见《现代汉语词典》（第6版），商务印书馆2015年版，第1541页。
② 雷建军2009年11月在中国传媒大学南广学院做讲座时表达的观点。

实地地学习、掌握和运用纪录片的美学规范，以培育你的作品，这也是专业主义的基本品格。

第二节 从纪录片的功能看纪录片的创作实训原则

纪录片首要的任务应该是瞄准当下的现实，记录自然和社会变革与发展，审视人类的生存轨迹；特别是要记录当下各阶级、各阶层人们的生存状态，关注他们的生活、情感和追求，思考人生的价值和意义，这是纪录片的文化价值的体现，也是纪录片最为核心的价值所在和美学前提。同时，作为电影电视的基本节目形态之一，纪录片也承载着大众传播媒介的舆论引导、舆论监督的政治功能和创造经济效益、服务经济发展的经济功能。

张同道在《建构中国纪录片的主流市场类型》一文中把中国纪录片划分为三种类型：宣教型、审美型、消费型（见表1–1）[①]。

表1–1 中国纪录片的类型

类 型	功 能	资金来源	目 的
宣教型	舆论引导，宣传教育	官方	思想教化
审美型	历史记录，人类反思	官方、自助	文化传承
消费型	愉悦受众，满足需求	商业机构	经济效益

笔者认为，上述三种类型的纪录片正好对应纪录片的三种功能，即：宣教型纪录片注重政治意义，审美型纪录片承载文化价值，消费型纪录片关注经济效益。

事实上，不同功能类型的纪录片既折射出历史发展的历时性的思潮和价值演变，也映照着社会现实的共时性的审美和功利分布。

纪录片的上述功能也给我们学习和实践纪录片创作提出了要求，那就是在研究纪录片功能的同时，要留意我们着手创作的一部纪录片将承担什么任务、达到什么目的，即这部纪录片要履行哪些使命、发挥何种功能，进而明确你将创作的纪录片类型。

① 参见张同道《建构中国纪录片的主流市场类型》，见《多元共生的纪录时空》，北京师范大学出版社2010年版，第123页。

一、从纪录片的政治意义看创作实训原则

大众传播媒体从诞生起就与政治活动如影随形。虽然西方媒介理论称大众媒介为社会公器，但是更多情况下大众媒介是作为一种执政资源被利用的，在我国更是具有党和政府喉舌的属性。纪录片作为影视媒介的重要节目形态，诞生之后不久就被用于政治宣传和舆论鼓动，从德国的《意志的胜利》《战火的洗礼》到英国的《伦敦可以坚持》《倾听不列颠》，从美国的《我们为何而战》《中途岛之战》到苏联的《斯大林格勒》《乌克兰的胜利》，形象化政论型的纪录片成为交战双方没有硝烟的舆论战场上的有效武器。此后，《普通法西斯》《初选》《华氏911》都在反思战争、政党竞选、政治攻讦中体现出令人惊叹的效果。在我国，从1948年出品的《还我延安》开始，到2021年出品的纪念建党100周年的大型文献纪录片《山河岁月》《敢教日月换新天》，每逢建党、国庆整10周年，纪录片都一直被中国共产党作为政治动员、舆论引导的有效手段。

同时，大众传播媒介也具有舆论监督的功能。改革开放以来，我党充分运用新闻媒介实施舆论监督，在主流意识形态的范围内对违反政策的行政行为、触犯法律的行径、违背道德的行为进行监督、批判。如中央电视台《新闻调查》栏目中的很多节目就对各种不合法、不合理现象和行为进行了批评，其中很多期节目其实就是以纪录片的形态呈现的，其事实论据更真实充分，其道理阐述更形象深入。

作为政治意义重大的宣教型纪录片，往往要求创作者具备很扎实的政治理论素养和政治洞察力，具有丰富的社会经验，特别是时政类媒体和节目的从业阅历；同时，这类纪录片往往是高屋建瓴、通观全局的，需要社会各方面的资源和政府各相关职能部门的支持配合，耗资巨大；一般是由宣传机构、媒体组织庞大的创作团队进行拍摄。作为初学者，特别是在校大学生，则不具备拍摄这类纪录片的基本条件，所以，从实训规律出发，不建议他们从这类纪录片开始尝试创作实践。

二、从纪录片的文化价值看创作实训原则

纪录片的价值是多元叠加而又动态有序的。首先，它的价值是多元化的，而且随着时代的发展，还在不断创造新的价值。其次，这些价值并非孤立存在的，它们互相叠加、共存共生，同一部作品可以具有多重价值。① 纪录片的文

① 樊启鹏：《2020年中国纪录片产业观察》，载《电影艺术》2021年第3期，第113～119页。

第一章 创作原则

化价值主要体现在历史价值、审美价值和人文关怀方面。

(一) 历史价值

纪录片的文化价值首先在于其历史价值,即真实记录有代表性的社会生活,给后人留下逼真可信的历史镜像。于纪录片而言,这种记录历史的价值是第一位的,是其他价值的前提和基础,"纪录片的首要功能便是记录,记录时代,观察社会,呈现社会的复杂性与丰富性"①。

一个时代的科技发展水平,一个时代的文化特征,一段时期内人们的生活方式,在历史的河流中都在不断地发生着演变;当风云变幻时过境迁之时,无论是自然和社会的历史面貌还是人们的身体容颜都不可再造和逆转。曾几何时,历史的真实痕迹只能留存在人们的记忆里或文字中,文学、绘画、雕塑,无论是虚构的还是再现的,都无法满足人们对真实重温的预期。

而纪录片则最大限度地保存了历史的容颜,给时代写真,为历史留影,可以聚焦不同时空下的社会结构、经济模式、价值体系、文化生活;从纪录片中,人们日睹异域的自然景观、风土人情、衣食住行;从纪录片中,人们可以重新审视昔日的精神风貌、酸甜苦辣和爱恨情仇。

正是因为有记录历史的价值,2020年新冠肺炎疫情防控期间,特别是"在疫情暴发初期的一些纪录片、短视频,哪怕只是碎片化的、简单的、粗糙的记录,谈不上思考和发现,也没有审美价值,依然是珍贵文献,也具有重要的传播价值"②。

(二) 审美价值

审美价值是纪录片文化价值的核心,表现在纪录片的感情色彩、美丑判断、立场态度和艺术魅力上,也是对纪录片的主观性的集中衡量。"疫情期间,随着时间的推移,受众对纪录片就会有更多更高的要求,需要为他们提供更多的价值,不能还停留在简单的资料梳理层面,应该对发生的事件有更丰富的呈现和更深入的思考,有更好的艺术创作和美学表达。"③

纪录片总要表达世界观、人生观和价值观,并以纪录片创作者的"三观"标准来判定美丑善恶,这就是对社会美的审美判断。同时,为了将现实与社会审美判断有机融合,即如何用真实素材传递创作者的社会美学观点,还需要借

① 张同道:《中国纪录片的文化使命与国际传播》,载《艺术评论》2020年第9期,第8~15页。
② 樊启鹏:《2020年中国纪录片产业观察》,载《电影艺术》2021年第3期,第113~119页。
③ 樊启鹏:《2020年中国纪录片产业观察》,载《电影艺术》2021年第3期,第113~119页。

助一定的艺术手段予以保证,这就是艺术美的审美思维。如此,纪录片就具有了社会美和艺术美的双重审美价值。社会美给予人的是对社会的责任感、对人生的热情和信念、对正义的向往和坚守;艺术美给予人的是光影变幻的感染、音韵变奏的感动和潜移默化的精神交往的感念。

比如胡劲草的纪录片《梁思成与林徽因》,表现了梁林夫妇对中国建筑艺术在学术建构、人才培养、遗产拯救方面的突出贡献和崇高境界之美,传递了林长民、林徽因父女的现代、平等的亲情之美,穿插了林徽因分别与徐志摩、金岳霖复杂而无奈的爱情悲剧之美。同时,通过简约有致而富含情韵的解说、意境唯美而蕴含创意的镜头,使整部纪录片弥漫着清新淡雅而又意蕴浓郁的艺术之美(如图1-3)。

图1-3 《梁思成与林徽因》中的唯美和创意镜头

(三) 人文关怀

人文关怀精神,是指欧洲文艺复兴以来,文艺界针对专制和压迫的反动,倡导人的本质力量的张扬,提倡人的本真性情的流露,其核心是对人作为自由和有创造性的个体的高度尊重。纪录片的文化价值的归宿在于人文价值,也就是说纪录片要本着以人为本的理念、以富于人文关怀的情致,或者审视社会、批判现实,或者关照自然、反思人类,或者再现真实、交流文化,或者传递真善美、陶冶性情,或者表现趣味、愉悦大众。

从《幼儿园》中,我们读出了中国幼儿教育对孩子个性的压制;从《鸟的迁徙》中,我们感受到人与自然和谐相处的魅力。

看《海豚湾》,我们为戕害生灵的人性泯灭而震惊;品《红跑道》,我们为痛苦的挣扎和无望的未来而困惑。

《里山——日本的神秘水世界》荡漾着似乎与工业文明隔绝的桃花源般的气息,《藏北人家》充溢着远离现代诱惑的纯真透明的价值与亲情。

在现代文明向传统生活渗透的过程中,《哭泣的骆驼》展示了一种源于自然、信仰的爱的力量;在缓慢的步伐里,清脆的《牛铃之声》奏响了东方农

民的勤劳拙朴的个性赞曲。

当然,还有《家有四胞胎》中可爱的宝宝们带给我们的一阵阵欢笑……

这些作品所充溢着的对人类生存意义和终极价值的思考,对人性和人的精神世界的深层关注,对个性解放和自由平等理念的倡导,都在人文关怀方面闪烁着纪录片文化价值的光辉。

凝聚文化价值的纪录片主要是审美型纪录片。这类纪录片多数面向社会现实生活,往往针对人性的内在矛盾、人与人之间的矛盾、人与社会的矛盾、人类与自然的矛盾,记录人性弱点、还原人与环境的关系、反思人生意义和人类的终极价值命题,题材比较严肃,内容隐含着丰富的思想,具有一定的启发性和教育意义。但是,在后现代价值多元化、审美消费化、媒体娱乐化、阅读浅表化、文化产业化的氛围里,审美型纪录片面临着尴尬的市场处境。低收视率、高收视份额的《百姓故事》于2011年淡出央视荧屏,标志着原本就曲高和寡的审美型纪录片开始步入严冬。

然而,在国际上获奖的却每每是这类纪录片。比如,以春运往返为契机记录进城务工人员与在家留守子女生存状态的《归途列车》,在全美100多个影院上映,在国际上获得60多项奖项。先在国外引起轰动,然后在国内才受到关注,似乎审美型纪录片目前只有走先国外后国内、大片化、独立电影的路子,才能赢得一片认可。对于这种现状,我们也无意探索审美型纪录片拨云见日重返巅峰的路子,只是立足于作为传媒类专业大学生初学纪录片创作探索所要遵循的实训规律,建议同学们先从审美型纪录片练起。具体理由如下。

一是操作方便。审美型纪录片关注的是当下的社会现实,我们身边的每一个人几乎都可以作为我们拍摄记录的对象。因为每一个人都有自己的故事,每一个人都与所处的环境发生互动,每一个人都可以对应这个社会的某个阶层,每一个人的成长历程都可能代表着一种人生模式;同样,每一种社会组织、社会现象、社会活动都贴着时代性的标签,演绎着现代性的生产关系,折射着今天的现实矛盾。

只要我们拥有一双善于观察的眼睛、一颗善于思考的心,我们就能发现时代刻在个人身上的印记,就能解读出个人对当下社会的态度,就能洞悉社会结构的错综层次、人类活动的复杂动因和历史发展的本真规律,我们甚至不必跨越千山万水、不必投入太多的资金就可以完成拍摄。

二是历史使命。真正意义的纪录片应该记录正在发生发展的客观存在,这是纪录片的核心竞争力,也是纪录片人最基本的历史使命。

很多媒体和纪录片人放着正在发生的事件、正延续的存在不去记录,而去"还原"几十年前、几百年前的故人往事,这原本无可厚非,但是,如果大家

都回避现实、逃避矛盾,都把目光投向历史的故纸堆,或者迎合猎奇、消遣、娱乐等世俗的影像消费,那么我们当下的社会形态、生活方式、思想观念也将要由几十年后、几百年后的后人来"记录"。况且,如果不是拜广义的"纪录片"内涵的包容性所赐,这些本质上应该叫作历史文化专题片的片种根本不能叫作真正意义的纪录片。

智利纪录片导演顾兹曼曾说,一个国家如果没有纪录片,就像一个家庭没有相册。因此,我们从正确解读纪录片出发,从纪录片人的历史责任出发,从为时代留影、为历史照相的文化使命出发,拍摄关注当今时代的审美型纪录片,是我们优先的选择。作为今天的纪录片人,及时记录下社会深度转型时期的中国,我们责无旁贷;能为历史留下中国走向复兴的关键阶段的生动影像,是我们的荣幸。

在国家间进入文化竞争的时代,纪录片具有最有效履行国际文化传播职能的功能。"20世纪50年代之前,国际竞争以军事手段为主……东西方冷战结束后,国际竞争以经济手段为主;21世纪以后,国际竞争又进入了一个以文化为主要竞争手段的新时代。文化传播能力成了一个国家软实力的象征。"①习近平总书记2018年8月在全国宣传思想工作会议上指出:"要推进国际传播能力建设,讲好中国故事、传播好中国声音,向世界展现真实、立体、全面的中国,提高国家文化软实力和中华文化影响力。"纪录片因其真实记录一个国家一个民族的生存现状、文化观念、价值追求,而成为其他国家了解本国的最有效的文化传播形式,因为纪录片"既没有影视剧和娱乐节目在宣扬生活方式和价值观念的露骨,也没有新闻节目在政治和意识形态方面的高度敏感性……已经成为攻破各个国家文化市场壁垒的利器,越来越受到重视"②。

所以,从历史传承和文化交流的意义上,作为初涉纪录片创作领域的大学生,从入门之初就要多拍些审美型纪录片,从而真正领悟纪录片的本质属性,面向现实,敢于担当,不回避矛盾,不逃避责任。这不是初生牛犊一时的激情和勇气,而是要成为有思想、有境界、有魄力的纪录片人一生的信条和品格。

三是培养纪录片创作潜质的需要。大学生与社会接触少,可以借纪录片创作的课堂以及实践多接触社会,多了解社会,去体验不同人群和阶层生活的艰辛,而这往往是审美型纪录片的关照视野。

相较于宣教型、消费型纪录片的说教性和实用性,审美型纪录片在思想内容上更逼近社会现实——社会现实有多少波澜,审美型纪录片的视野就有多么

① 何苏六主编:《中国纪录片发展报告(2001)》,社会科学文献出版社2011年版,第57页。
② 何苏六主编:《中国纪录片发展报告(2001)》,社会科学文献出版社2011年版,第57页。

壮阔；社会生活有多么厚重，审美型纪录片就有多么深邃的潜力。相较于宣教型、消费型纪录片的程式化套路，审美型纪录片更需要创作者根据准确阐释真实的要求来探寻最合适的艺术技能技巧，所谓内容决定形式，客观现实有多少奥妙，纪录片对形式的探求就要付出多少工夫和努力。

审美型纪录片最能锻炼初学者审视世界、参悟社会、诠释现实的能力，最能引领大学生积极入世、推动社会演进，最能促动他们以一个社会活动家的胸怀和责任感对待手中批判的武器，最能激发他们以艺术家的本分去自觉修炼技艺以彰显武器的批判魅力。

三、从纪录片的经济功能看创作实训原则

文化产业化、媒体产业化早已不是令人惊奇的现象，而中共十七届六中全会关于大力发展文化产业、建设文化强国的决策，更是为文化彻底摆脱传统保守思想的束缚而张开经济效益的翅膀注入了活力，这也为纪录片的产业化运作扫清了观念上的障碍。

这是一个讲究投入产出比的年代，这是一个眼球经济的时代，媒体经营者非常现实，不创造经济效益的节目要退出黄金时间甚至要淡出荧屏。纪录片不仅仅要发挥必要的政治功能，要彰显其核心的文化价值，也要凭借创造经济效益的能力来助推其传播效力。纪录片想要获取经济效益，可以走这几种途径：在电影院线上映、向媒体出售、植入广告。

媒体的收视率标尺催生了消费型纪录片的繁荣。相较于宣教型、审美型的纪录片，消费型纪录片的票房让人感受到纪录片市场的潜在诱惑。2004年年度票房840万美元的宣教型纪录片《华氏911》和2010年年度票房1944.2万美元的法国审美型纪录电影《海洋》面对年度票房1.17亿美元的美国消费型纪录电影《蠢蛋搞怪秀》（3D），只是小巫见大巫。以消费型纪录片闻名的美国探索频道在世界160多个国家落地，总资产200多亿美元，年总收入40多亿美元。纪录片的经济盈利属性也在利诱西方大国加大投入，法国平均每年生产2000小时的纪录片，每年投资约为4亿欧元；德国与法国共同开办的ARTE频道和ZDF电视台大量播放纪录片，每年制作经费约为5亿欧元。

10年前，中国纪录片的总投资还不太多，据《2011年中国纪录片发展研究报告》显示，2011年投资约为8亿元，可喜的是，就是从那时开始，中国电视纪录片产业发展迅速，中央电视台、各省级电视台甚至一些网络媒体纷纷开播纪录片频道。2011年1月1日，中央电视台纪录频道的开播标志着我国对纪录片重视的官方意志；湖南金鹰、辽宁北方、重庆科教等地方卫视各显千秋，网络媒体搜狐、爱奇艺、土豆网等的纪录片频道也异彩纷呈；更不用说早

就扎稳营盘的上海纪实频道的成熟魅力。其中，中央电视台纪录频道的收视份额快速增长，第一年增长200%，第二年增长率达83%。纪录频道的广告招标在2012年达2亿元，2013年突破4亿元，告别了"一不赚钱、二无收视、三没有核心竞争力"的时代。纪录片收视份额、海外发行、广告销售的数据呈现了翻番式增长。到2012年12月，中央电视台纪录频道的收视份额持续以每年55%的速度增长。2013年，中央电视台海外纪录片的发行递增了248%。2011年广告做得不多，2012年，广告投放费用2个亿，2013年突破了5个亿。① 这些数据说明了观众对纪录片、国际市场对中国纪录片、高端客户对纪录片这种高端文化产品开始有了新的需求。

"2013年，广电总局要求从2014年起全部上星综合频道平均每天必须播出30分钟以上的国产纪录片。这一举措打破了纪录片只在纪录片频道播放的传统模式，大大增加了国产纪录片的播出量，拉动了国产纪录片的生产量和交易价格。"②

近10年，主流纪录片的繁荣发展是基于对产业价值重估之上的，纪录片的商业价值被重视和发掘，纪录片产业迎来了一段高速增长期。根据"中国纪录片发展研究报告"课题组的保守统计，尽管受到新冠肺炎疫情的影响，同比均有所下降，2020年中国纪录片生产总投入为49.19亿元，年生产总值为64.33亿元。③

独立制片人或传播公司制作的纪录片出售给媒体播出，也可以获取直接的经济效益。近年来，国外纪录片的行情为：40分钟左右的纪录片，在美国售10万美元左右，德国售8万美元，法国、意大利售5万美元，日本售3.5万美元左右。

此外，纪录片也因其貌似客观的印象而成为商家推介的有效手段，有些软广告就采取了纪录片的形式，很多企业宣传片其实就以纪录片的手法拍摄制作，纪录片成了产品营销的手段，其创造的经济效益更是难以以具体数字衡量。

媒体要生存，纪录片也要生存，纪录片人更要食人间烟火，拍摄叫好又叫座的纪录片是每一个纪录片创作者的由衷愿望。然而，现实却是，叫好的纪录片遭遇收视的滑铁卢，富于思想性的严肃的社会现实类纪录片淡出了荧屏，消

① 《中国纪录片制作联盟成立　中国纪录片发展告别"三无"时代》，http：//www.1926cn.com/news/content_8209.shtml。
② 杨棪：《浅析纪录片与短视频的融合探索》，载《中国电视》2020年第5期，第78页。
③ 樊启鹏：《2020年中国纪录片产业观察》，载《电影艺术》2021年第3期，第113～119页。

费型纪录片成为各媒体的抢手菜。以收视率衡量纪录片栏目的生死存亡，也为具有消费型纪录片创意思维的人才提供了广阔的就业空间。

为大学生今后就业计，培养学生们创作消费型纪录片的能力，符合应用型高层次人才的教育宗旨。尽管这类纪录片的思想性并不是很强，但是其拍摄和叙事技巧要求更专业的水平，所以，笔者也提倡同学们尝试这类纪录片的创作。

第三节 从微纪录片的兴起看纪录片的形态前沿

一、短视频崛起涵育微纪录勃兴

从2005年的《一个馒头引发的血案》开始，网络传播环境和DV摄像机的流行推动了无数的草根拍客和网友大量涉足微电影创作，微电影草根化无意中培养了网友制作和观看短视频的意识。

2013年初，小影安卓端上线，开始为用户提供滤镜、配乐、海报等多种视频剪辑服务，不到一年时间注册用户就超过了100万，每天上传分享短视频1000多条。

虽然短视频诞生于网络阶段，但是移动化和社交化传播才逐渐为短视频的传播丰满了羽翼。诞生于2013年的微视，彰显了移动化、社交化传播赋予短视频传播的巨大潜力。从2013年8月28日马化腾用"Pony"账号发的一条8秒短视频开始，到2014年春节百位明星齐聚微视拜年，除夕至大年初一就有数百万人发布和观看微视拜年短视频，总播放量达上亿次，日活跃用户达4500万。

智能手机、4G等移动化传播技术的普及迅速张开了短视频的翅膀，新浪微博推出秒拍，快手转型猛攻短视频业务，微拍、啪啪奇、微录客、小影、V电影微视频竞相推陈出新，注定了2013年是移动短视频元年。此后，秒拍、美拍、小咖秀等"提供现成场景、剧本，刺激用户对口型表演""全民社会摇""日常"等巩固社交属性、吸引用户参与的社交娱乐短视频逐步兴起，短视频新媒体呈现百花齐放之势。

2014年9月，用户定位为中产阶层，主推美食、建筑、摄影、茶道、手工艺等生活美学的短视频的"一条"登录微信公众平台，每条视频3～5分钟，每条播放量均在10万以上，仅半个月粉丝量便破百万。"一条"带起了一波短视频新媒体创业潮，日日煮、二更等越来越多短视频创业者涌现，同时

"不少媒体人也都加入短视频创业大军,如《三联生活周刊》前副主编苗炜创办了刻画视频,澎湃前首席执行官邱兵辞职创办了梨视频,蓝狮子前主编王留全打造了知识性短视频平台即刻视频……"①

甚至国内外不少媒体也开始进军新媒体视频业务。"《赫芬顿邮报》早在2012年就将视频新闻作为新的突破口;《华盛顿邮报》调整视频业务发展战略,将Post TV改名为Post Video,视频生产趋向快速化、轻量化;英国广播公司同样提出记者应向新媒体视频学习,制作亲民、通俗、简洁的短视频,使观众获得亲近、随和的体验。在国内,内容类机构以中央电视台、《人民日报》、新华社三家主流媒体为代表,投入其中的还有浙报集团的浙视频、《新京报》的我们视频、《南方周末》的南瓜视业、上海报业集团的箭厂等,视频生产成为新媒体时代的常态。"②

随着多频道网络(multi-channel network,MCN)概念被引入国内,专业生产内容(professional generated content,PGC)模式进一步巩固,特别是快手推行"个性化推荐算法,用户社区运营,向三、四线城镇及农村下沉,收获底层用户流量"和抖音"引入明星、KOL资源收割流量,通过制造话题、提供素材,打造年轻酷文化,依托算法推荐,强运营带动用户观看和参与,音乐+15秒短视频模式俘获一、二线城市用户时间"的差异化定位组建了短视频领域的新秩序后,"短视频……内容生产已悄然从头部向多元化延伸。缔造了抖音的今日头条,还推出了火山小视频、西瓜视频等,企图通过不同调性的产品,捕获不同喜好的人群……土豆转型短视频,启用全新LOGO,口号从'每个人都是生活的导演'变为'只要时刻有趣着',百度推出好看视频、360推出快视频。2017年8月微视团队重启……并推出30亿补贴计划"。③到2017年短视频彻底爆发,短视频传播已经成为包括社交媒体在内各类媒体抢夺用户收割流量的最激烈的领域。

在短视频的崛起过程中,微纪录作为短视频的一种重要形态也随之风生水起。事实上,无论是小影、微视、抖音、快手等社交类短视频平台,还是二更、梨视频等短视频生产机构,虽然充斥着大量的表演性娱乐视频和虚构性短剧连续剧,但是纪实性的微纪录都是其短视频的主要或者重要阵容。也正是随着这些短视频平台的兴起,传统主流媒体也纷纷涉足微纪录等短视频领域的生产,并申请账号入驻这些社交短视频传播平台,从而进一步壮大了社交短视频

① 解夏:《短视频发展简史:从20分钟到15秒的新秩序》,虎嗅APP官方账号,2018-06-04。
② 解夏:《短视频发展简史:从20分钟到15秒的新秩序》,虎嗅APP官方账号,2018-06-04。
③ 解夏:《短视频发展简史:从20分钟到15秒的新秩序》,虎嗅APP官方账号,2018-06-04。

平台微纪录片内容的力量,扩大了其影响。

二、微纪录对纪录片形态的影响

短视频传播时代催生了微纪录,微纪录的诞生和崛起深刻地改变了纪录片的创作生态,特别是对纪录片的形态方面产生了新的影响。

一是催生出不同的"微纪录"样态:几秒、几十秒至几分钟的"纪实微视频和短视频"、几十秒至几分钟的"V-log"、几分钟至十几分钟的"微纪录片"。主流媒体、短视频传播平台及时抓住短视频传播的时代东风,纷纷大力开展微纪录传播业务,无论是专业媒体生产的各类人物、事件、历史文化、美食等完整的微纪录片,还是传统媒体在社交短视频平台发布的中长视频栏目的精切微纪录,甚至是广大社交短视频平台用户每日制作发布的几秒钟至几十秒的记录瞬间状态的"微视频"和几十秒到几分钟的日常生活日志"V-log",微纪录已经成为媒体和大众传播社会动态、历史文化、日常平凡生活的主要手段。

二是催生出瞬间性记录、小切口选材、小叙事、片段化的微纪录片叙事模式。基于短视频用户的娱乐性消费动机和希冀瞬间感动的接受心理,微纪录也特别注意使用情趣化题材、瞬间感动叙事等传播策略,从而催生了大量轻趣型微纪录片,即便是传播严肃正能量的微纪录的选材和叙事也大力尝试趣味性叙事,同时涌现了大量"最美瞬间"的微纪录作品。几分钟时长的微纪录片往往围绕人物和事务的某一个点、某一个环节、某一个角度深入挖掘,在时长的"短"中实现内容或意义的"深"。

三是催生了中长纪录片的"精切"和"缩身"传播。由于微纪录传播的便捷性适应当下移动化传播和碎片化阅读的时代潮流,也倒逼着传统电视纪实栏目、中长纪录片制作机构和平台积极探索中长纪录片与微纪录片之间的良性互动。一方面,尽量缩短单集纪录片的时长,从而出现了大量15分钟左右一集的系列纪录片;另一方面,将中长纪录片内的叙事单元微纪录面孔化设计,以适宜将一部中长纪录片精切成数部微纪录片,而且每一部微纪录片都尽量保持内容的相对完整和节奏的顺畅自然、不突兀。比如,获得第三届欧洲日内瓦电影节(Euro Film Festival Geneva)评审团奖的纪录片《远方未远——一带一路上的华侨华人》,这部片子由中央新影集团出品(总导演陈庆),是中宣部(国新办)"纪录中国"传播工程项目,深度记录了亚、非、欧、美洲6个国家处在"一带一路"上的节点城市、12组华侨华人工作与生活的日常,通过小切口的真诚描摹,呈现海外6000万华人华侨特别是新侨的真实群像;原片共3集,每集50分钟,但是,正是得益于"叙事单元微纪录面孔化设计",

新影集团也将此片分解精切为几十个微纪录片,每集一个人物,均在3分钟左右,在"央视频"新媒体平台连续推送,收到了较好的传播效果,片中生动呈现的中国人的海外故事引发观众热议。

微纪录兴起引发的纪录片样态的发展变化,提醒着纪录片创作实践者要顺应业态和市场潮流,重视和加强微纪录创作,运用纪录片创作的原理和技能,进一步发展推进微纪录创作实践。关于微纪录的形态特征和叙事策略,笔者将在第九章进行具体的分析,这里不再赘述。

实训作业

1. 观摩《幼儿园》,揣摩作品的主观性表达形式和技巧。

2. 观摩《山河岁月》《敢教日月换新天》等纪录片,领会宣教型、审美型、消费型纪录片的不同价值功能。

3. 回忆近一两年来令你印象深刻的,或者令你感动的,或者令你震惊震撼的人、事或生活场景,思考它们给你留下深刻印象的原因,进而思考它们是否值得作为纪录片选题。

4. 观看微纪录《故宫100》和央视频《远方未远——一带一路上的华侨华人》纪录片和分集微纪录,体味微纪录片的形态特征。

第二章　确 立 选 题

● **本章要点**

1. 纪录片选题的要求。历史上有重大影响的纪录片运动和思潮体现了纪录片创作的一个重要规律——纪录片选题的时代性。纪录片导演应自觉顺应时代潮流，与时代的主导思潮、主题任务、主流价值互动；记录时代主题，存留历史影像，这是纪录片的职责，也是纪录片人的使命。

2. 纪录片类型。新闻纪录片、历史文化纪录片、理论文献纪录片、自然环境类纪录片、人文社会类纪录片、人类学纪录片等不同的纪录片类型，为我们的创作提供了不同的选题方向。

3. 纪录片选题的基本原则。是否体现时代性、主流性，是否具有人文性，是衡量纪录片选题价值的基本原则，应该本着关注时代、关注主流人群、关注民生的选题原则确立创作选题。

纪录片创作实训课程，就是要通过创作一部纪录片来达到实训效果。那么，拍什么人什么事，聚焦哪些领域，关注哪些现象和问题，这些都涉及纪录片的选题方向。选题的确定是纪录片创作的第一个环节。

确定选题要从纪录片基本功能的要求着手，要立足于纪录片的核心价值思考记录领域和拍摄内容。上一章我们讨论纪录片的文化价值时已经明确，纪录片的核心竞争力在于立足现实主流，关注社会变迁，记录和体现这个时代本质的人类生存状态和情意特征。事实上，国内外纪录片创作思潮和创作运动，纪录片史上有重要地位、留下重大影响的纪录片，基本上都证明了这一点，并为我们确立选题提供了原则性启发，同时，不同内容题材的纪录片的类型划分也为初学者提供了寻找选题的途径和方向。

而作为审美型纪录片的主力——人文社会类纪录片的选题，则要本着社会现实性的总要求，用时代性、主流性、人文性作为价值衡量标准；同时，一些具有趣味性、富于寓意性的人和事也是我们不可忽视的。

纪录片创作实训

第一节　从历史思潮看纪录片选题的时代性

意识形态总是与人类认识和改造世界的能力水平、社会发展文明进程和世界重大政治经济波动相联系，无论是哲学、文学还是电影艺术，都反映了这一点。与哲学中有先验主义学派、精神分析学派、现象学派、存在主义学派、西方马克思学派等哲学体系的演进，文学中有人文主义、古典主义、启蒙文学、浪漫主义、批判现实主义、现代主义、后现代主义等文学思潮的变更，电影史上有先锋电影运动、表现主义电影、诗意现实主义电影、意大利新现实主义电影、新浪潮电影、现代主义电影等电影运动的起落一样，纪录片史也是纪录片思潮和纪录片运动不断涌现和兴衰的历史：20世纪初至20年代的探险纪录电影，20年代的城市纪录电影，30年代的工业之歌、红色风暴，40年代的战争宣传纪录片，50年代以来的重归自然的动物纪录片，六七十年代的直接电影、真实电影、行动电影，80年代的战争哀歌思想电影，80年代以来的新纪录电影、消费纪录片，纪录片思潮和运动此消彼长。而每一种思潮和运动又无不是对当时社会总体特征、人们的整体精神状态和具体的历史事件的折射和反映，也就是说具体的时代性征候催生了具有相应时代性的纪录片运动，而具有划时代意义的、有重要影响的纪录片也往往是对当时的主流观念进行关照的作品。

一、国际纪录片思潮运动[①]

电影的诞生让人们看到身边的场景、人物在电影屏幕上复现，崭新的视觉体验激起了人们对电影技术的好奇和兴趣，正如高尔基所言："身处幻影的王国，不身临其境，你根本不知其诡怪，它是无声无色的世界……这不是生活本身，而是它的影子，不是动态本身，而是它的幽灵。"[②] 但是不久之后，人们开始厌倦身边的场景，探险成为一种时髦浪漫的社会风尚，摄影机也成为探险家的新宠；卢米埃尔兄弟为满足观众对遥远陌生国度风土人情的期待做出了努力，掀起了探险电影的风潮。从1911年记录英国探险家斯科特南极探险的英国纪录片《斯科特船长不朽的故事》开始，1912年的《非洲狩猎》《杰克伦敦在南海》，1922年的《北方的纳努克》，1925年的《牧草》，1926年的《黑

① 参见张同道《多元共生的纪录时空》，北京师范大学出版社2010年版，第343～405页。
② 转引自刘荃《动态视觉艺术样式的分类》，http://www.fromeyes.cn./Article_ Show.asp?ArticleID=97。

色之旅》《荒蛮之美》，1927 年的《深入刚果》等美国纪录片陆续问世，这些具有人类学价值的探险纪录片引发了 20 世纪初到 20 年代的探险电影运动。其中，弗拉哈迪的《北方的纳努克》更是成为探险电影的典型，也成为纪录电影的经典之作。

探险电影尚未收官，现代工业文明中诞生的城市又吸引了一批年轻艺术家的眼球。以柏林为例，欧洲一大批先锋艺术家、诗人、思想家都聚集于此寻找灵感，现代都市的速度、力量和节奏的崭新体验催生了城市纪录电影，于是，在《曼哈顿》（1921，美国）、《大都会动力》（1922，美国）、《莫斯科》（1926，苏联）、《只有时间》（1926，法国）、《桥》（1929，荷兰）、《城市》（1939，美国）等钢铁赞美诗的簇拥下，华尔特·罗特曼的《柏林——一个城市的交响乐》（1927，德国）脱颖而出。正当里芬斯塔尔对这类影片大加赞赏之际，苏联的吉加·维尔托夫的《带摄影机的人》又丰富了钢铁赞美诗视觉角度的新体验，自我反射式拍摄、生死分离等生活遭际和命运变迁的引入，给城市纪录片添加了厚重的文化内涵。而法国让·维果的《尼斯景象》（1930）则大胆关照城市贫民，并以超现实主义隐喻尖锐地讽刺了城市新潮的低俗和上流社会的华而不实，奠定了其后此类纪录片的沉重基调。例如在《失去平衡生活》（1983，美国）里，过去被赞美的钢铁水泥伴随的是拥堵、污染和人际隔膜，钢铁赞歌的休止符是人类无处安放自身的城市悲音。

20 世纪 20 年代末至 30 年代，随着苏联社会主义建设的激情燃烧，发端于苏联的左翼纪录电影浪潮也蔓延至欧美各国。1928 年，描述苏联铁路建设劳动场面的纪录电影《土西铁路》（维克多·图林导演）"以浓郁的理想主义、渴望新生活的浪漫激情与先锋艺术形式建立了左翼纪录电影的典型形态"[①]。接着，其他苏联导演也拍摄了一大批此类作品，如米哈伊尔·卡拉托佐夫的《撒凡尼提亚的盐》（1930），吉加·维尔托夫的《热情——顿巴斯交响曲》（1930）、《关于列宁的第三支歌》（1934）。此后，左翼电影影响波及欧美，出现了歌颂苏联共青团员的《英雄之歌》（1932，苏联）、记录大萧条期间比利时矿工悲惨生活及矿工罢工的《博里纳齐》（1933，比利时）、反映西班牙农村凋敝的《西班牙土地》（1937，美国）和抗日战争背景下的中国的《四万万人民》（1939，美国）等。

20 世纪 30 年代，30 多个英国年轻人团结在约翰·格里尔逊周围，在格里尔逊纪录电影不是"反映生活的镜子"而是"打造生活的锤子""电影应该而且能够激活人们敏锐的生气，应该触及我们的想象，新世界男女的日常工作和

① 张同道：《多元共生的纪录时空》，北京师范大学出版社 2010 年版，第 361～362 页。

生活的想象"① 的观点指导下，3 年多时间拍摄了 100 多部电影，镜头面向工业文明及其对当时人们生活的影响和改变，从而改写了英国乃至世界电影发展轨迹。其中，格里尔逊的《漂网渔船》（1929）记录了英国渔民驾驶蒸汽船从海上捕鱼到加工上市运往世界各地的历程，完整再现了当时英国现代渔业的面貌。该片第一次将英国工人作为英雄搬上银幕，充满了对工人尊严和劳动价值的尊重。这一主题在格里尔逊的伙伴阿尔贝托·卡瓦尔康蒂 1935 年的作品《煤层截面》中也得到了继承，卡瓦尔康蒂 1934 年的作品《派特和波特》说明了电话的重要性。巴希尔·瑞特和哈来·瓦特 1936 年共同导演的《夜邮》通过记录火车邮递流程来体现邮政工作的社会价值。格里尔逊因不能容忍纪录片对社会矛盾的掩饰，及时号召年轻人"停止，我们沿着这条路只能走这么远；英国有 450 万失业者，许多问题初露端倪……让我们不再关注美丽的日落，而去发现美丽的日出……你能想象住房问题吗？去访问那些住在破旧房子里的人们，看他们是怎么生活的"②，于是，诞生了关注伦敦贫民窟、呼吁社会改革的《住房问题》。格里尔逊进而强调纪录电影的教化功能，由此创造了画面加解说的格里尔逊模式，并在此基础上演化出形象化的政论纪录片，拉开了战争宣传纪录片思潮的序幕。

第二次世界大战期间，交战各国为了发动群众、鼓舞士气，纷纷利用纪录电影为战争做鼓动宣传。早在战争还没有爆发的 1934 年，德国女纪录片导演莱尼·里芬斯塔尔就拍摄了一部神化希特勒的纪录片《意志的胜利》。通过对阅兵集会的记录，表现出纳粹德国的战争狂热的精神状态，为纳粹反动宣传张目。战争爆发后，反法西斯阵线同盟国一大批电影人也投入抗击纳粹的舆论战中。荣获三届奥斯卡最佳导演奖的好莱坞导演弗兰克·卡普拉也应征入伍，制作了 7 集宣传电影《我们为何而战》，影片描述了正义与邪恶的对抗，展示了苏联红军的英勇顽强，有力地鼓舞了反法西斯同盟国的士气。值得一提的是，影片中最激荡人心的段落，是由走上苏联卫国战争前线的 150 名摄影师以生命为代价换取的素材剪辑而成的。曾执导经典西部片《关山飞渡》的好莱坞著名导演约翰·福特也加入了战争宣传的行列，导演了彩色纪录片《中途岛战役》。英国大英邮政总局电影部更是被战争情报局接管，专门拍摄宣传电影；导演汉弗莱·詹宁斯拍摄了《伦敦可以坚持》《倾听不列颠》《战争开端》

① 转引自张同道《工业之歌——英国纪录电影运动》，http://jishi.cntv.cn/program/zhangtongdaogzf/20110928/100505.shtml。

② 转引自张同道《工业之歌——英国纪录电影运动》，http://jishi.cntv.cn/program/zhangtongdaogzf/20110928/100505.shtml。

《提摩西日记》等多部战争宣传纪录片，其中，《倾听不列颠》通过展现战争中人们的普通生活，重塑了英国的民族精神，成为"二战"中独树一帜、影响最广的一部宣传纪录片。中国导演郑君里于1940年拍摄了抗日宣传纪录片《民族万岁》；苏联导演亚历山大·杜辅仁科等分别制作了《乌克兰的胜利》《战争的日子》《斯大林格勒》等纪录影片，记录了苏联反法西斯战争的胜利进程。

20世纪60—80年代，不少纪录片人对"二战"进行反思，围绕一些重大问题拷问历史，创作了一系列战争哀歌类的思想电影。早在1955年法国导演阿伦·雷乃创作的揭露"二战"期间纳粹集中营恐怖暴行的纪录片《夜与雾》中，便对人类的弱点进行了反思，已经具备思想电影的特征。1965年，在纪念"二战"胜利20周年之际，苏联导演米哈伊尔·罗姆拍摄了深入思考法西斯产生和蔓延原因的《普通法西斯》，这种带有知识分子气质、具有独立思考精神的影片在国际上引起了强烈反响，并形成了一种思想电影类型。20年后，法国导演克劳德·朗兹曼拍摄的《浩劫》通过犹太幸存者的口述历史，延续了思想电影对历史的拷问和追思。2001年，克劳德·朗兹曼还拍摄了《索多玛，1943年10月14日下午4点》。这类纪录片还有法国导演马塞尔·奥菲尔斯1969年拍摄的反映被占领民族心路历程的《悲哀与怜悯》和1985年拍摄的《终点旅馆》，皮埃尔·伯肖特1985年拍摄的《毁弃的时光》，韩国导演卞英珠1985年拍摄的《呻吟》。

从20世纪40年代末至21世纪初，在各种纪录片思潮与运动的更迭中，隐藏着断续相连的纪录片思潮——自然、动物纪录运动。战争之后的经济繁荣引发的是人类对自然的过度索取和破坏，时常被大自然报复的人类警觉到保护自然、拯救环境、倡导人与自然和谐发展的重要性，把镜头对准了童话般的动物世界，为人们描绘了一幅未经人类文明破坏的原生态世界的自由、美妙与和谐画卷，从而唤醒人们善待自然进而延续人类良性发展的观念。自然、动物纪录片摹写的是自然界的肖像，刻画的却是人类的灵魂。从弗拉哈迪的《路易斯安那州的故事》（1948）开始，到瑞典人阿尼·苏克斯多夫的《雪上阴影》（1949）、《大冒险》（1953），法国人雅克伊夫·库斯托等的《寂静的世界》（1956）、《没有阳光的世界》（1964），日本人藏原维缮的《狐狸的故事》（1978），如果说这些纪录片还都充满了戏剧性和童话般的美丽的话，那么法国推出的一批震撼人心的作品——克劳德·纽列辛尼和玛丽贝瑞劳的精致作品《微观世界》（1996）、雅克·贝汉的不朽经典《迁徙的鸟》（2001）、吕克·雅克神奇而感人的杰作《帝企鹅日记》（2005）、蒂埃里·拉格贝尔神秘而美丽的手笔《白色星球》（2006），则在令人惊奇和感动的同时，更让人惋惜和反

思：当动物的家园被我们破坏殆尽的时候，人类自己的家园也即将面临荒芜。

除了以上这些以思想内容为依据的纪录片之外，还有20世纪六七十年代的直接电影、真实电影、行动电影运动，80年代以来的新纪录电影运动。不过，这些都是以纪录片文体样式为标志的纪录片运动，我们将在第五章和纪实风格文体样式部分予以探讨，此处不再赘述。

二、国内纪录片思潮的演变

100多年以来，中国纪录片也在不停地探索和追求。

20世纪20—40年代，纪录片主要围绕着战争的主题展开。辛亥革命时期，著名杂技幻术家朱连奎到前线实地拍摄了《武汉战争》《上海战争》（影片已佚失）；开创中国纪录电影的代表人物黎民伟拍摄了《中国国民党全国代表大会》《孙中山先生北上》《国民革命军陆海空大战》等影片；商务印书馆、明星公司、友联影片公司也分别拍过《五卅护潮》《上海之战》《暴日祸沪记》《十九路军抗日战史》等新闻纪录片；1940年，郑君里拍摄了抗日宣传纪录片《民族万岁》；抗日战争初期，延安电影团摄制了《延安与八路军》《生产与战斗结合起来》，解放战争时期有《还我延安》《民主东北》《百万雄师下江南》等优秀纪录电影。

金陵大学教授孙明经在20世纪三四十年代也拍摄了几十部关于科技工艺、地理风光、人文风俗的纪录电影，其中《西康》记录了1939年西康省的普通人生活和宗教活动，而他拍摄的中国第一部彩色有声纪录电影《民主前锋》记录了抗日战争期间金陵大学、燕京大学等大学在成都联合办学和抗日战争胜利后返校的历程，见证了中国大学教育在抗日战争期间的坚毅、勇敢和优雅。

新中国成立初期到"文革"爆发前，中央新闻纪录电影制片厂和北京科学教育电影制片厂创作了《新中国的诞生》《抗美援朝》等战争纪录片和一大批反映社会主义改造、建设伟大成就的优秀纪录片，纪录电影出现了短暂的繁荣。1958年北京电视台开播后，电视纪录片加入纪录片行列，并逐渐成为纪录片的主力，中国纪录片自此拉开了历时50多年的五次思潮演进。

何苏六在《中国电视纪录片史论》和《时代性互文互动：改革开放40年与中国纪录片的发展谱系》中，将中国电视纪录片的发展历程划分为五个时期，即政治化纪录片时期（1958—1977）、人文化纪录片时期（1978—1992）、平民化纪录片时期（1993—1999）、社会化纪录片时期（2000—2009）、政治化产业时期（2010年至今）。张同道在《多元共生的纪录时空》中也做了类似划分：国家话语（1958—1978）、民族记忆（1979—1989）、个人表达（1990—1999）、市场呼唤（2000—2010）。综合起来，这五个时期纪录片的主

题表征和创作观念依次为"国家政治宣教—民族文化寻根—平民生活体察—社会多元关照—政治市场博弈"。

电影电视的党的喉舌性质决定了20世纪50—70年代纪录片拍摄的政府行为特征，执行政府意志、表达国家话语是这一时期纪录片创作的本分。记录重要政治活动的《中华人民共和国建国10周年庆典纪实》《周总理非洲之行》，歌颂英雄模范的《英雄的信阳人民》《铁姑娘郭凤莲》，履行国际舆论宣传义务的《战斗中的越南》《美帝轰炸越南麻风病院》，反映阶级剥削的《收租院》等一系列作品，"讲述了一个执政党的意识形态话语，描绘了强光照耀下的社会公开表情"①。但是，这些作品在具有重要历史价值的同时，也缺失了生活细节的表现和纪录片人的个人思考。

改革开放后，文化精英开始深刻反思。与反思文学、伤痕文学、寻根文学一样，立足受众的文化心理，纪录片也发起了一系列传统积淀、民俗文化的寻根之旅。《丝绸之路》（1979）、《话说长江》（1983）、《话说运河》（1986）等纪录片"创造了中国电视纪录片的第一个高潮：通过文化地理打捞失落的民族记忆，激活中国人的文化自信与民族向心力"②。同时，《雕塑家刘焕章》《闯江湖》《沙与海》等关注小人物的纪录片的出现，也拉开了下一个10年的平民化创作思潮的序幕。

由有计划的商品经济向社会主义市场经济的转化，大众文化的勃兴和电视媒介的逐渐普及，构成了20世纪90年代初的中国民众个体意识觉醒的经济和文化基础。90年代，纪录片的视野也开始由民族高度下移到普通大众：《望长城》（1991）在兼顾民族厚重的同时更关注了长城脚下的百姓凡俗；1993年"聚焦平民悲欢、跟踪百姓生活"的上海电视台《纪录片编辑室》（1993）和"讲述老百姓自己的故事"的中央台《生活空间》的播出，标志着中国纪录片从宏大叙事向个人叙事的转型。《泰福祥布店》《大风小风》《考试》《姐姐》《德兴坊》《藏北人家》《龙脊》《壁画后面的故事》《舟舟的世界》《英和白》《流浪北京》《我们的留学生活》等不胜枚举的作品，其平民视点、个性表达和独立思考构成了这一时期纪录片的文化品格——人文关怀。

进入21世纪以来，随着中国加入WTO，进而快速融入世界经济一体化的潮流，随着改革开放进一步深化，进而消费文化的深入浸染，文化产业化、媒体娱乐化、阅读浅表化、审美消费化把相对严肃的人文社会类纪录片逼进了收视率的死胡同。以美国探索频道为代表的消费型纪录片启发了我国电视媒体做

① 张同道：《多元共生的纪录时空》，北京师范大学出版社2010年版，第37页。
② 转引自张同道《中国电视纪录片50年》，http://dshyj.cctv.com/20081020/103910.shtml。

出战略调整，市场催生了《探索发现》《走进科学》《发现之旅》《百科探秘》等具有消费色彩的纪录片栏目。主流媒体也有效利用社会热点和重大事件纪念日，及时开发宣教型纪录片栏目《百年中国》《抗战》《香港十年》《改革开放30年》《澳门十年》《复兴之路》《辉煌六十年》，同时适时推出一系列历史文化纪录片《故宫》《郑和下西洋》《颐和园》《敦煌》和一批商业文化纪录片《华尔街》《公司的力量》《货币》等。针对人文社会类纪录片遇冷的现实，媒体人从节目形式入手，利用主持人的智慧活跃纪录片栏目，如《人与社会》中主持人胜春"吃、眠、弹、唱"的个性主持、DV拍客生平与拍摄内容的互动令人耳目一新；而《舌尖上的中国》把深入国人骨髓的"食文化"与中华丰富多彩的自然风情、悠深厚重的传统民俗、天人合一的生存理念相结合，创造了人文类纪录片高收视率的神话；独立纪录片人则通过大片化的方式，采取以国外获奖带动国内市场的策略，生产了《幼儿园》《红跑道》《归途列车》等经典制作，博得了业界敬佩、学界赞赏。立足市场特点、寻求多元共生，是这个时期的纪录片人的无奈选择。

进入新时代以来，随着文化强国、"一带一路"、乡村振兴、脱贫攻坚等国家战略的启动，伴随着社交化、移动化、视频化传播推动媒介融合深度发展，我国纪录片呈现出主流性、正能量、文化型、国际化的创作思潮。以中央广播电视总台为代表的主流媒体创作了《敢教日月换新天》《山河岁月》《初心》等纪念建党100周年的大型文献纪录片和系列微纪录片，《辉煌中国》《航拍中国》《创新中国》等一系列反映新时代创新、协调、绿色、开放、共享的新发展理念和经济社会发展取得的巨大成就的系列纪录片；同时，各级各类媒体也围绕"一带一路"、乡村振兴、脱贫攻坚等中国梦主题，创作了《丝路，重新开始的旅程》《我的青春在丝路》《与全世界做生意》《第一书记》《中国队长》《不负青春不负村》等反映新时代先锋模范人物的系列纪录片。2020年新冠肺炎疫情防控期间，《武汉：我的战"疫"日记》《在武汉》《人间世·抗疫特别节目》《中国医生战疫版》《金银潭实拍80天》等抗疫题材纪录片更彰显了纪录片奏响时代主旋律最强音的作用。围绕弘扬中国传统文化、讲好中国故事，中央广播电视总台、新华视频等创作了《故宫100》《四季中国》《如果国宝会说话》《茶，一片叶子的故事》《中国》等反映中国历史文化的系列纪录片和微纪录片，以及《货币》《人参》《手术两百年》等大型科技文化纪录片。

这一时期也诞生了《活着》（2011）、《造云的山》（2012）、《千锤百炼》（2012）、《乡村里的中国》（2013）、《棉花》（2014）、《高三16班》（2014）、《我的诗篇》（2015）、《高考》（2015）、《人间世》（2016）、《生门》（2016）、

《摇摇晃晃的人间》(2016)、《镜子》(2017)等人文现实类纪录片,关注着时代与个体命运的变迁。

三、从历史思潮看选题原则

国内外纪录片的历史思潮和运动对我们确定纪录片选题具有很大的启发。

第一,从科技进步、摄影机的发明引发人们对异域风情的向往,到工业文明改变人们的生存方式和现代城市面貌,从法西斯主义引发世界性灾难到环境恶化,进而反思人类的劣根性,不同历史时期的纪录片总体上体现了当时的时代风貌和特色。

历史发展的不同阶段具有显著的时代特色——由科技进步、文明提升所决定的人类发展总体趋势,培育出日新月异的社会形态;特定时空下的政治格局、经济活动、战争运动、自然灾害等具体因素,又演绎出形态各异的生活面貌——这些都为纪录片的创作搭建了厚实而又丰富多彩的舞台。只要你具有对社会发展变革的敏锐的感知能力,把摄像机镜头对准不断刷新面目的现实生活,你的纪录片就会充满这个时代的绚丽与精彩。

时代性的社会形态和生存方式催生着时代性的价值观念和生存理念,它们往往成为多数纪录片人普遍关注的焦点,进而酝酿、培育出相应的纪录片创作思潮,这一思潮形成了特定时期的纪录片选题的总体特征——时代性。

第二,一个时期的主流社会思潮是纪录片不可回避的,纪录片导演、编导也应自觉顺应这一时代的思潮,与时代的主导潮流、主体任务、主流价值互动;记录时代主题,存留历史影像,是纪录片的职责,也是纪录片人的使命。

如,"二战"期间,好莱坞著名导演弗兰克·卡普拉、约翰·福特不为好莱坞名利所诱惑,主动加入反法西斯战争的宣传阵线,以可贵的职业精神,顺应时代要求,履行纪录片人的社会责任,其壮举值得我们每一个纪录片人学习、借鉴。

第三,虽然不同思潮运动的着眼点有很大的不同,但是都始终围绕着社会存在的本质、历史发展的真谛、人类的生存价值、人性的建构维度等"以人为本"的现实问题而涌动,这是选题的深层焦点,也是纪录片主题的不竭源泉。

以上三点是纪录片特别是人文社会类纪录片寻找选题的基本原则,这里我们先结合对历史思潮的梳理点一下题,关于这三点的深入阐述,我们将在本章的第三节进行。

第二节　从片种类型看纪录片选题的坐标系

要创作一部纪录片，首先要寻找选题。从哪些领域寻找选题，从什么角度确定选题，对初学者来说，可能会觉得是老虎吃天，无从下口。就像我们来到一座大山面前寻找上山的路一样，乍看一片郁郁葱葱，看不到通往山顶的道路。寻找选题类似于寻找登山的方式和道路。我们可以静下心来，拿出地图，仔细端详，你会发现茂密的山林中隐藏着羊肠小道、石砌台阶、环山公路甚至缆车索道，而这些不同的登山方式和途径就类似于纪录片的不同类型。

自然与社会的不同领域，为纪录片创作提供了不同的选题方向，进而也形成了不同题材类型的纪录片。

在这一节，我们试图通过对不同题材类型的纪录片表现领域和具体内容的了解，结合这些类型的纪录片各自的内在品质以及对选题的要求，来帮助大家明确以什么标准来衡量具体类型选题的可行性。

关于纪录片的类型划分标准，除了第一章我们探讨的宣教型、审美型、消费型是按照纪录片的功能来划分以外，还有不同的划分标准。

比如，按风格可分为写实型、写意型、议论型。写实型就像记叙文那样，是写人记事的纪录片；写意型类似于电视散文，以创造意境、抒发情感为特征；议论型类似于宣教型的纪录片，直接亮明观点，然后组织事实论据支撑观点。

从文化角度可以分为主流纪录片、精英纪录片、大众纪录片、边缘纪录片。主流纪录片是指官方媒体组织拍摄的反映主流价值观念的纪录片，如宣教型的纪录片。精英纪录片是一些文化精英表达对自然与社会的深度关照和深层思考，具有深刻的思想性和审美品位的纪录片。大众纪录片是指那些普通媒体人或者广大纪实视频拍摄爱好者拍摄的记录普罗大众日常生活的纪录片，它反映社会现实问题，但是不及精英纪录片那么富于根性挖掘。边缘纪录片是指在思想内容方面记录主流社会之外的领域、在形式方面进行非主流的探索的纪录片。

也有简单按照表现内容而划分的标准，即是关于人的还是自然的，可分为人文社会类纪录片、自然环境类纪录片。

依据以上划分标准而形成的纪录片类型对我们寻找和确立选题有不同程度的启发作用。但是笔者认为，对确立创作选题具有更明显作用的还是依据题材和内容倾向划分的各种类型，即新闻纪录片、历史文化纪录片、理论文献纪录

片、人文社会纪录片、自然环境纪录片、人类学纪录片。这几种类型的纪录片，可以作为初学者攀登"大山"时的可选"路线"。

同学们可能都有对历史或现实、生活或书本中的某些现象、人物、事件的记忆或者感触，它们在我们心中留下了深刻印象，令我们感动、震撼、惊惧或者愤怒，而这些都可以成为我们寻找选题的线索。把这些线索和纪录片的几个类型相联系，看看这个线索属于哪个类型要表现的领域，这样就可以确定选题。或者反过来，我们先关注其中的某个类型，再"顺藤摸瓜"，找到线索。

下面我们再结合不同类型纪录片的特点，分别分析该类纪录片确立选题的原则依据，也就是说，一些题材要具备什么素质才可以被确立为该类纪录片的选题。

一、新闻纪录片

新闻纪录片是具备一定的新闻价值，比较完整、系统、丰富、深入地记录新近发生的事件和发现的事实的纪录片。时效性是这类纪录片有别于其他类纪录片的最大特点。但是，使之区别于一般新闻的事实依据又是什么呢？也就是说，什么因素使这类事实具备了拍摄纪录片的价值？

相对于新闻（消息）"短""平""快"的特点，新闻纪录片的题材要求事件或事实持续时间较长、具有比较重大的社会意义和代表性，事件和事实相对复杂，要具备丰富的信息含量。

比如在中央新闻单位"走转改"活动中，中央电视台记者曾深入新疆皮里村蹲点报道该村孩子们艰难的上学路。记者从进村到接孩子们到县城上学这件事持续了 7 天时间，跋涉在山间路上，体味到了令人难以置信的险峻。深入村民家中发现了许多令人难以平静的贫穷，从而彰显出要加强对少数民族群众的扶持力度、为其改善生存条件的必要性。持续 7 天的时间，使该题材被拍摄成纪录片有了时间保障。该片体现了近年来我国民族关系这一热点，从而具备了重要的思想意义。其间，记者亲身体验了容不下半只脚的"山路"，两处接近 90 度的百米高的悬崖"天路"，冻得腿脚通红的"水路"，要由过江者自己拉动的叶尔羌河上的溜索"桥路"；也见证了家长被一双鞋子难倒、小姑娘因母亲早逝而要照顾弟弟成长的现实，大量的细节奠定了纪录片的厚重个性和真实感人的品格。《皮里村孩子的上学路》就是中央电视台在连续报道的基础上，把 7 天的报道素材整合加工而成的新闻纪录片（如图 2-1）。

图2-1 皮里村的孩子们行走在上学路上

2008年北京奥运会前夕，江苏电视台城市频道拍摄制作了《功夫老外》的新闻纪录片，片子记录了一群意大利人慕名来到南京、向南京某高校一位教师学习太极拳的新闻事件，因为时值奥运会，该选题具有很强的思想性，凸显了体育精神和中国武术文化的意义。但是，由于这群外国人行程紧张，拍摄时间短促，该片只记录了他们学武术、用筷子、游南京等场景，内容上显得有些单薄，没有呈现更丰富的信息和细节。

同学们在假期里也有在媒体实习的经历，在实习过程中是否遇到过类似的新闻事件？类似的事件还在持续或者类似的事件可能还会发生，那么这类事件就有可能作为新闻纪录片的选题。同时也要斟酌，哪些选题类似于《皮里村孩子的上学路》所具备的素材而适合拍摄成纪录片，哪些则和《功夫老外》一样，因为持续时间不足、事件内容少而难以支撑起一部纪录片，这些都是我们在选择新闻纪录片选题时需要斟酌的问题。

二、历史文化纪录片

历史文化纪录片是指对历史遗迹、历史景观、历史事件、历史人物等的还

原和记录,并以此来承载历史对现实的影响和今人对历史的态度的纪录片。

这类纪录片折射了当代人对民族历史和文化的深刻认识、体验与反思,所以具有鲜明的主体意识;同时,由于历史影像的局限,叙事主要由解说词来承担,因此对创作者的文字表达能力要求高。严格来讲,历史文化纪录片不是真正意义上的纪录片,而更像历史文化专题片;但是,由于这类片子不仅仅在追述历史,还有对现实中人们对历史的态度的记录,故也可称为纪录片。

策划历史文化纪录片的选题时,要注意考虑以下几个方面。

(一) 与社会现实互动

现实中,人们不会无缘无故地对某些历史事件、历史人物或历史景观感兴趣,只有当人们从历史中看到现实的影子,或者二者之间有相似性或者可比性,才会对历史关注和思考。所以,无论是媒体、独立纪录片人还是在校学生,如果想让你的片子引起人们的注意,或者具有某些现实意义和主流价值,那么就要研究思考现实中的社会思潮、社会重大活动与哪些历史文化血脉相连,从而找到这个历史"典故",这个典故就是你的选题着眼点;或者你发现了某个历史遗迹、历史景观,你要深入研究这个遗迹或景观的方方面面,从中筛选出与当今现实气息相通之处,然后以此作为选题依据。

比如,2014年南京青年奥林匹克运动会(以下简称青奥会)召开之前,有的同学报了一个纪录片选题《唐诗宋词中的南京》,笔者认为这个选题不合适,为什么呢?因为那时的南京正处于迎接青奥会的自信与荣光的氛围,南京人的自豪感空前增长。而唐宋时期,南京备受当时长安、汴京等政治中心的压制,一度只作为州县一级的行政中心,极度荒凉冷清,所以,不仅当时留下的历史踪迹难以寻找,更与青奥会前夕南京的现实气息不符合,这个选题拍摄的难度和现实意义可想而知。如果换成《六朝诗文金陵梦》《南京风流明故宫》《民国风云忆南京》之类,就与现实有了互动,而且历史遗迹众多,文献记载丰富,容易操作。

(二) 翔实的影像图片

做历史文化纪录片不能仅使用一连串的空镜头,镜头总是在历史遗迹中推拉摇移,而观众看不到历史人物的面貌的话,是不会看下去的。因此,对这类纪录片选题,首先要考虑该选题是不是可以搜集到历史人物、历史事件的影像、照片、绘画甚至影视资料,这也是确定选题的一个重要参考。影像资料越丰富越翔实越好,否则,仅有的几张图片反复运用不会有什么好的效果。如

《我的抗战》中有一集记述一个老太太被日本鬼子杀害的故事,由于没有足够的影像和图片,就用一幅幅鬼子端着刺刀狰狞地面对老太太的连环画来再现当时的情境,镜头就对着这几幅绘画反复地上下左右移动:一会儿是鬼子的头,一会儿是鬼子的脚,一会儿是鬼子的刺刀,一会儿是鬼子的手,编导剪辑得很无奈,而观众看得更无趣。所以,对缺乏丰富影像图片做支撑的选题,大家一定要慎重对待,毕竟我们没有多少资金去请演员扮演或者做三维动画再现。

(三)是否具有故事性

现代人都喜欢听故事,把历史文化融入故事中,这样的纪录片才能吸引观众的眼球。因此,无论是历史遗迹还是文化景观,我们一定要考证其背后是不是有生动的故事,是什么人、为什么修建了这座建筑,修建过程中遭遇了什么波折,建筑的布局造型有什么讲究,后人又在此演绎了什么样的恩怨情仇。历史人物和历史事件赋予了历史遗迹厚重的内涵,历史遗迹见证了历史人物和事件的风雨沧桑,这样的历史文化纪录片才具有文化和审美价值,否则最好放弃这类选题。

三、理论文献纪录片

理论文献纪录片是指借助影视文献等档案资料、实地拍摄采访等素材的编撰和制作来表达政治观点、文化观念的纪录片,也就是通常所说的政论片。这种类型的纪录片在画面加解说模式的格里尔逊式纪录片的基础上演化为"形象化政论片",因其无所不知的"上帝之声"的解说词的主观性和灌输性,一度被世界各国观众所厌恶。因此,当下的政论片一般都力图消解说教性,从政论向纪实转变,从宏观议论向微观刻画转变,从传播观念向传播信息转变,从而焕发出生机。例如,在我国逢建党、国庆、改革开放整10周年纪念时,往往推出这类大型理论文献纪录片以总结经验、鼓舞人心、凝聚力量。

对在校生来说,这类选题可操作性不强,一是创作者需要很高的政策理论修养和丰厚的文化积淀,需要具备洞悉历史和现实发展规律的睿智眼光,以及整合史料和现实素材的驾驭能力;二是这类纪录片的拍摄涉及面广,关涉的部门多,拍摄的时空跨度大,在纪录片创作实训课堂上难以完成。

当然,如果有在省级以上电视台实习的机会,有能力利用各种资源完成拍摄制作,尝试创作这类选题也未尝不可。

四、自然环境纪录片

自然环境纪录片是指以自然环境和生物作为关注对象,记录自然环境和生

物的现实状态、内在奥秘,以及自然和生物与人类之间关系的纪录片。

自然环境纪录片往往以知识趣味、视觉奇观、现实寓意而形成其价值魅力,而这几点也是我们在思考自然环境类纪录片选题时所持的尺度。

自然的奥妙和神奇对人类形成了莫大的吸引和诱惑,以呈现自然瑰丽的面目、揭示其内在规律为基准,营造知识性和趣味性的传播张力,是自然环境类纪录片的成功秘诀。因此,面对一个自然环境类的选题,我们首先要考虑这个选题是不是具有满足人们好奇心的知识点,有没有令人震撼的视觉奇观,如果它有类似《微观世界》里的蜣螂滚粪球的意志智慧,如果它有《雷鸣之夜》里蝙蝠趋利避害的生存秘籍,如果它有《哈勃望远镜》里宇宙深处巨星爆发的瑰丽场面,如果它有《夏日昆虫》里热带雨林昆虫的绚烂身形,那么你可以毫不犹豫地定下这个选题,但同时你要具备拍摄这类素材的科技手段。

从生物的生存法则中看到了人类忙碌奔波的影子,在人与自然的关系中领悟到现代文明的危机,自然环境纪录片不能局限于知识的普及和奇观的呈现,以动物、植物、自然环境影射人类社会是这类纪录片的内在品质。比如纪录片《流浪"者"——"小黄"的故事》记录了公园里的一只流浪狗的故事,它总想和人们身边的宠物狗一起玩,但是每每遭到宠物狗主人的驱赶。这令笔者想起江苏电视台某一期《非诚勿扰》,一个考到了厨师证并在南京获得稳定工作的农村青年来节目征婚,却遭到了几乎所有女嘉宾的挖苦与讽刺,有的女嘉宾还直接对他说:"你别在这里掺和了,你还是赶紧回到你自己的世界去吧。"这名厨师反问:"我的世界在哪里?"流浪狗小黄的遭遇和这名厨师的处境何其相似!或许《流浪"者"——"小黄"的故事》就暗示了不同阶层之间的等级障碍。其实,不仅是这个厨师,很多人都有类似的经历。

其他如中国传媒大学2007年度半夏的纪念展播的纪录片《流浪猫》让观众触摸到了"北漂"的困厄人生;获2005年度中国广播电视学术奖的纪录片《胡杨》奏响了一曲岁月流转沧海桑田的环境悲歌;《花花的世界》中,母狗花花则直接体验了人间的世态炎凉;《哭泣的骆驼》在表达人类无疆之爱的神奇与伟大的同时,也表达了现代文明对传统的生存方式、价值观念和自然环境侵蚀所带来的无奈与遗憾。

如果你从自然界的某种表象中受到了某种启发,如果你发现了动植物王国与人类社会的某种相似性,那么,你同样可以毫不犹豫地定下这个选题。

五、人文社会纪录片

人文社会纪录片是指以当下社会现实和普通人为记录对象,主要从人文的

角度去关注社会发展变迁和人的生存状态,从而思考人类本质意义的纪录片。人文社会纪录片关注对社会各阶层人群生存状况的记录,注重对个体与社会及环境的矛盾关系的反映,本着以人为本的精神,再现人的喜怒哀乐、爱恨情仇,表现人的精神世界和内心追求,反思人的命运及其背后的深层原因。

在第一章关于纪录片的文化价值的部分,我们已经提及,由于需要持久的跟拍和深度的研判,人文社会类纪录片是最能培养纪录片创作初学者的创作能力的类型,因此这个领域是我们最主要的选题领域。这类选题的确定原则也基本适用于其他各种类型的纪录片,为了突出其重要性,我们将在第三节对其详尽阐述。

六、人类学纪录片

人类学纪录片是拍摄记录社会主体民族以外的远离现代社会形态和主流文化的原始民族本真生活状态的纪录片。这类纪录片的宗旨在于,让立足于主体民族文化背景中的观众见识、品味不同民族的发展模式和生存价值,通过差异性的文化对比与碰撞,进而审视自身发展,让心灵重归被现代文明所遗忘的精神家园。

人类学纪录片除了记录对象不同、纪录内容需要清楚呈现其文化结构之外,其基本创作原则与人文社会纪录片相似,甚至可以说,人类学纪录片也从属于广义的人文社会类纪录片。

人类学纪录片选题的原则主要在于你所关注的民族能否与主体民族产生足量的碰撞,也就是说多样性的古代文明和模式化的现代文明之间的对比性是否鲜明,是强烈的反差还是渐进的趋同,是多元共生的欣慰还是日渐衰落的遗憾,这些都是我们衡量这类选题可行性时所必须考量的。

关于人类学纪录片的选题,大家可以参考由新疆师范大学教授刘湘晨导演的《中国节日影像志》中的《献牲》《四季轮回》《以火为炬》等优秀作品,从选题中受到启发。在策划人类学选题时,来自少数民族的同学可以瞄准自己所在家乡和民族的生活方式和节日文化。如笔者导演的《中国节日影像志·昌邑烧大牛》,同样可以给汉族的同学以启发,从而多关注身边的民俗文化和历史传统。

第三节 纪录片选题的确立原则

以上两节我们分别通过国内外纪录片创作思潮的演变和纪录片的类型划

分,对纪录片选题的确立原则和衡量标准进行了分析,这一节我们将重点把第一节抛出的"包袱"和第二节留下的任务——对以人文社会类纪录片为主的纪录片的选题确立原则进行进一步探讨。

确立纪录片选题应该立足纪录片的核心功能,围绕社会需要,兼顾最佳的传播效果,以时代性、主流性、人文性的原则洞察社会发展和人类生存大义;以形象性、趣味性原则采撷人们多彩的生活,严肃性、主流性中不乏活泼性,启发教育性与娱乐交流性相结合,既体现以人为本,又不偏废多元主题。

一、现实性

人文社会类纪录片要突出社会现实性的选题原则,紧随时代发展变革,聚焦于主流人群,关注百姓生活,也就是确定选题时要体现时代性、主流性、人文性的内在要求。

(一) 时代性

自然和人类社会在不断地发展变化,特别是日益发达的科学技术,使得人类的生活方式和生存观念更新的周期不断缩短。在漫长的封建社会几百年上千年一成不变的社会生活形态,在近现代几次工业革命推动下不到百年就已改头换面,而在信息技术迅速升级换代的当代,往往十多年甚至短短几年时间就会出现新的变化。变化周期的缩短,一方面为纪录片选题提供了再生性资源富矿,另一方面也给承担"记录社会发展变迁,给历史留下今天现实社会真切影像"根本任务的纪录片提出了要求。

今日的中国处于什么历史时期?科学技术的发展给人们的生活方式带来什么变化?近来人们的思想观念具有什么样的时代特征?当下自然社会面临哪些严峻的问题挑战?这些都是纪录片所要关注的具有时代性的话题,纪录片选题就要首先面对这些新的形势、新的观念和新的问题。

近10年来,在习近平新时代中国特色社会主义思想的指引下,从"创新、协调、绿色、开放、共享"的新发展理念的提出,到乡村振兴战略的实施和脱贫攻坚的伟大胜利;从中央八项规定的持续扎实落实,到反腐倡廉工作深入开展的常态化;从先后实施"二孩"和"三孩"政策,到稳定房地产市场平抑房价和取消校外学科补习机构;从弘扬社会主义核心价值观,到持续实施文化强国战略;从传承和弘扬中华优秀传统文化,到加强国际传播,讲好中国故事,国家经济持续繁荣,社会稳定人心向上,中国处于实现中华民族伟大复兴的历史最好时期。新时代社会的深刻变革和创新实践,都为纪录片创作提

供了具有鲜明时代性的丰富选题。

1. 脱贫攻坚后续进展方面的选题。整体脱贫是中国历史上几千年来未曾解决的问题。在中国共产党建党100周年之际，中华民族完成了这项前无古人的伟大创举，在这项工作中，党和政府出台了一系列政策，投入大量的人力物力，选派第一书记、大学生村官等深入农村，带领乡亲们干事创业，在脱贫攻坚的伟大实践中涌现了数不尽的典型事例，以及脱贫之后的农民进一步走向富裕，等等案例，都值得纪录片人继续挖掘。

2. 乡村振兴选题。整体脱贫之后，中国依然还有不少人月收入不足1000元，农村和农民走向富裕，仍然是当下和今后很长时间内国家的重点工作，乡村振兴的任务和使命依旧神圣而艰巨。在"乡村振兴""产业兴旺、生态宜居、乡风文明、治理有效、生活富裕"总要求的指导下，在实现"产业振兴、人才振兴、文化振兴、生态振兴、组织振兴"的实践过程中，一些典型的集体和个人及其生动的事迹和可贵的精神，包括乡村振兴的复杂和艰巨历程，都是纪录片选题可以选择的方向和范畴。

3. 社会主义核心价值观选题。社会主义核心价值观是中华民族五千年优秀文化传统的结晶，是一种理想、一种信仰，也是一种凝聚力和向心力，体现了中国共产党建设美丽中国、实现中华民族伟大复兴的决心，也对每个中国公民提出了严格的要求。践行"富强、民主、文明、和谐，自由、平等、公正、法治，爱国、敬业、诚信、友善"的社会主义核心价值观的事件、活动和人物行动，是时代精神最直接最典型的体现，纪录片要多聚焦这方面的选题，反映和讴歌时代精神和民族风貌。

4. 生存状态和生活方式的选题。

一是近年来信息技术的飞速发展不仅推动了传播媒介不断迭代更新，社交化、移动化、视频化传播也极大地改变了人们工作、生活、学习和娱乐的方式和节奏，大数据、云计算、算法经济、物联网、区块链等新技术更是深刻地影响了经济结构、产业模式、社会交往和文化传承。当下，信息技术、传媒业态对人们生存状态和生活方式的影响与十几年前、二十几年前相比，已经发生了天翻地覆的改变。这是人类社会本身的表征变化，进而影响了人类思想观念的变革，作为为时代存像的纪录片理应瞄准这种社会变革和发展。

二是这些年来持续的城市化浪潮，城市扩容拆迁、学生升学就业，都促使农村人口大量向城市转移，身份的变化、生活方式的改变，都给这些新生代城市居民的生存和生活带来了新挑战，他们如何在城市里立足，他们能否融入城市原生居民的世界，他们的精神生活如何，这些都值得纪录片人去关注和

纪录。

5. 现实民生的选题。就业、住房、婚姻、子女上学、医疗等是最基本的民生问题，事关每一个人的安身立命和每一个家庭的幸福安康。对这些基本民生领域的关注，是任何时代的媒体的基本职责，也是当下纪录片创作不能回避的重点领域。

（1）就业方面的选题。进入新时代以来，国家大力推进"大众创业，万众创新"，有效培育和催生了经济社会发展的新动力，激发了全社会创新潜能和创业活力，在扩大就业、富民强国方面发挥了重要作用。特别是在发展创业孵化、第三方专业服务、"互联网+"创业，打造创业创新公共平台、用好创业创新技术平台、发展创业创新区域平台，支持科研人员、归国留学生创业，支持电子商务向基层延伸，支持外出务工人员返乡创业，完善基层创业支撑服务等方面做了大量卓有成效的工作，其中蕴藏着丰富生动的就业案例。一些创业者充分利用这些政策和条件，发挥自己的聪明才智创新创业，这方面的选题值得纪录片人去关注和发掘。

（2）住房方面的选题。进入21世纪以来，房价不断上升，使得很多年轻人"住有所居"成为生活中的重大问题。新时代以来，国家坚持"房住不炒"的原则，加大了对房地产业的管控。特别是近几年来，房价基本保持了稳定。青年人买房的选题，既能反映高房价对民生的不利影响，也能反映稳定的房地产政策实施的必要性和积极意义。

（3）婚姻家庭方面的选题。爱情是人类的永恒主题，甜蜜的爱情和美满的婚姻是人生的追求。但是，农村不少地方还存在因彩礼高而"娶不起"的现象，城市还存在年轻上班族因工作不稳定、没有住房、收入不高或不稳定、找对象难、离婚率高等问题。从原因角度着眼，婚姻问题归根到底也是民生问题。这方面的选题既能反映中青年人的情感世界的酸甜苦辣，也能反射历史传统、当下政策法律和文化潮流的影响，具有非常的现实意义。

近年来相继放开的"二孩"和"三孩"的生育政策，打开了家庭和社会互动的又一扇窗口。二宝、三宝的出生对原本是独生子女的大宝的影响，给家庭带来的热闹和欢乐，将其聚焦放大，能品出其中很多耐人寻味的复杂滋味；由此带来家庭成员工作和生活规律的变化、身体和情感的变化，细心体会，其中也有既有今日何必当初的无奈。

为了鼓励人们生二胎、三胎，国家出台了一系列减轻养育孩子成本的政策，其中力度最大的就是对校外培训机构和培训活动的取缔，以及给学生减负降压、减少作业的要求，但这些也使家长们产生了新的忧虑——担心孩子被

"放羊了"。这方面的选题可以反映国家政策带来的积极变化,同时能够反映其中存在的一些问题,具有积极的社会现实意义。

（4）医疗卫生的选题。随着城镇医保、农村合作医疗、商业医保等医疗保障措施的大力推进,新时代以来,我国城乡居民"看不起病"的问题基本上得到解决,但是疾病带给人的痛苦和生死离别的情感体验等,依然是每个家庭、每一个人迟早都要面对的现实问题,面对病痛和死亡,不同人的命运和态度,不同的经历和表现,都是撼动人心的故事,如《人间世》系列纪录片,这方面的选题永远都能给人以新的感触和思考。

6. 传统文化选题。在文化强国战略和弘扬中华传统文化、讲好中国故事的时代背景下,涉及红色文化、历史文化、民俗、非物质文化遗产（以下简称非遗）、名胜古迹、美食等方面内容的纪录片备受当下各级各类媒体和视频生产机构的青睐,也是传媒类院校学生关注的重要选题领域。

总之,时代性的印迹深刻地影响着这个时代的人的世界观、价值观、人生观。就像欧美西方国家自1880年至今所形成的"迷惘的一代""最伟大一代""沉默的一代""垮掉的一代（婴儿潮一代）""X一代""Y一代（千禧年一代）"六代人的划分一样,中国也有"60后""70后""80后""90后""00后"的代际划分。每一代人成长的社会背景、物质条件和文化思潮不同,从而形成了不同代际人的整体特征。比如"50后""60"的退休生活、"70后"的事业巅峰、"80后"的壮年辉煌、"90后"的锋芒初露、"00后"的青春无忌,这些都是前人未曾尝试和体验过的崭新的时代性画卷,也都是我们围绕"时代性"进行纪录片选题时所要选择的领域。

在社会发展变迁周期不断缩短的节奏中,有些时代性的特征很可能就是转瞬即逝的历史过客,纪录片如果对之忽略了,可能会给历史留下难以弥补的遗憾。比如,20世纪90年代后期的通信方式传呼机,在社会上流行不过三五年,很快就被手机所取代,但是我们有没有记录传呼机对生活方式的改变呢? 没有! 这个遗憾已经无法弥补。今天人们与手机已经形影不离,躺在床上用手机玩游戏,坐在车上用手机上网,在车站等车用手机微信交流⋯⋯人们离开手机几乎不能生存,手机生存成为当下的一大时代特征。今天有没有拍摄手机对当下人们生活和观念产生重要影响的纪录片?

当然,传呼机与手机只是个例,其他的社会发展变革、生存观念转变、审美方式更新也都有一个时间段,当一切成为过眼云烟时,难道我们再试图用三维动画来还原,用历史文化纪录片来呈现? 而真实影像所具有的价值是三维动画无法还原的。我们不能总是由后人拍摄前人,我们不能抛弃具有时代性的选

题而热衷于从故纸堆里翻找。纪录片要瞄准时代取材,也要给每一个时代有重要意义的特色留下真实的历史影像,这是纪录片人的使命和责任。

(二) 主流性

或许是制度环境的原因,或许是纪录片人的创作观念所致,中国纪录片选题曾一度偏离主流,绝大部分的作品都把镜头对准了偏远的山区、没落的文化、弱势的群体。

笔者在近年讲授"纪录片创作实训"课的过程中发现,有很多学生的选题也每每涉及"敬老院""盲人学校""特殊学校""智障孩子"等,不是说这类选题没有拍摄的价值,而是它在整个纪录片创作界所占的比例不正常,毕竟占社会绝大多数的不是这些人群,过多地记录他们,会使纪录片偏离记录社会现实、为时代留影这一方向。

关注社会现实就要关注知识分子、企业主、商人、白领、城市蚁族、工人、农民、大学生等主流人群。纪录片要把绝大多数的选题锁定这些人,是他们用聪明才智和实践创造了社会文明,否则,纪录片将不能还原全面而真实的世界。

1. 知识分子阶层。科技是第一生产力,知识分子对推动社会进步至关重要,应将镜头对准他们。这一类人所处的社会环境怎么样,体制对他们的价值发挥具有什么作用,他们的生存状态如何,他们对社会的贡献如何,他们的成功得益于什么,他们是如何经营爱情、婚姻和家庭的,等等,这些都应该有所反映。

2. 企业主、商人。企业主和商人在工商业生产和流通领域发挥着极其重要的作用,是社会物质资源和财富实现形式转化和价值创造的重要推动者。特别是在"大众创新,万众创业"的背景下,企业主和商人对社会发展、劳动就业的意义重大。他们是如何创业的,创业过程中遇到哪些困难,生产和经营过程涉及哪些社会和政策问题,他们工作强度如何,休闲娱乐方式如何,如何经营爱情、婚姻和家庭,这些都值得为时代留下这个群体的真实画像。特别是一些小微企业的创业者,他们处于事业起步阶段,勤勉、谨慎、诚信、务实是这个群体的重要特征,记录这一个性鲜活的群体特别有生活况味和励志作用。

3. 城市白领。美国经济学家罗伯特·赖克在《国家的作用》一书中,将当今的劳动力分为三种类型:从事大规模生产的劳动力、个人服务业的劳动力以及解决问题的劳动力。显然,其中第三类即指"白领"。"白领"是研究开发或管理人员,从事的是分析、研究、开发、管理性质的工作,如研究人员、策划人员、各类专业顾问、企业各级主管、导演以及文艺演出组织者等。在

"富豪"阶层尚未形成一定规模、贫富分化尚不太严重的20世纪90年代中期至21世纪初的十几年间,中国的都市白领几乎具有"中产阶级"特征,一度成为能挣钱会消费、讲究生活格调与文化品位、引领时尚潮流、倡导都市风情的阶层象征。但是,随着贫富分化、通货膨胀的加剧,中国城市白领的生存收入和生存质量不断下滑,已经沦为困在写字楼的格子间、每日顶着巨大的竞争压力、在职场上持续过劳、青春早逝的城市"房奴"。据智联招聘调查显示,职场人士中,48.6%表示自己压力很大,72.5%表示工作压力已经影响到自己的生活,其中近六成的人怀疑自己有轻微的抑郁症状。复旦大学社会发展与公共政策学院胡守钧教授指出,由于竞争激烈,年轻白领要每天加班才能保住饭碗。很多人更是积极主动地加班,其原因在于怕在与同事的竞争中处于下风,从而影响自己的事业发展。正像网友们无奈感叹的那样:"如果温饱不愁,哪个傻子会拿着自己的性命去换工资","房价飞涨、物价上涨、压力山大、前途未卜,逼着我们拿青春换取面包!"①

城市白领幸福感的下降,一方面反映了当下社会分配体制对脑力劳动者的不公待遇,另一方面也反映了市场化快节奏的现代城市文明对都市人人生价值的严重异化。然而,当下纪录片创作领域对这一具有时代性特征的城市白领阶层的关注几乎等于零。关注和记录这个阶层人群的现实生存状态,是纪录片创作不可绕开的重点领域。

4. 工人、农民。作为社会最基础的阶层,工人、农民的生活条件较差、生存压力大、生活质量低、受教育程度低,这些都导致他们无法拥有足够的竞争优势。但是,勤劳、坚忍、踏实、顽强的个性,善良、纯朴、诚信、宽容的品格,依然是广大工人、农民的传家宝和标志。他们身上最能体现一个时代的民主和文明程度、经济和文化实力。纪录片把镜头对准这两类人群,不仅是纪录片人审视人类社会、思索生存意义的文化情结,也是纪录片担负社会进步、时代发展真实影像的责任,更是媒体和艺术反映现实、推动社会进步的使命。

5. 城市蚁族、大学生。曾几何时,大学生被誉为令人羡慕的"天之骄子",然而岁月无情,今日的大学生毕业即失业的窘境吞噬了昔日天之骄子头上的光环。每年几百万上千万的大学生涌入社会就业大潮,即便能找到工作,大量高职专科、民办三本甚至地方院校的毕业生往往成为打工一族,有的甚至没有基本的社会保险和医疗保险;不能买房,只能租住地下室,栖身于城中村,甚至自己建造蛋壳居;找对象难,多人合租,没有属于两个人的独立空

① 《中国白领过劳现象调查:自称商务楼里的黑砖窑童工》,http://news.xinhuanet.com/fortune/2011-05/03/c-121372616-2.htm。

间，生存压力大，前途渺茫……时代造就的蚁族景观，是纪录片不能回避的伤心地，记录下这一群体的喜怒哀乐、悲欢离合，给后人留下社会深度转型中的真实画卷，纪录片人责无旁贷。

在以上主流人群中，在各行各业各领域中，都会涌现出引领时代精神的先锋模范人物，他们是纪录片选题考虑的重点。在实现中华民族伟大复兴的征程中，时代不断造就诸如钟南山、张定宇、陈薇、屠呦呦、黄旭华、南仁东、黄大年、王传喜、黄文秀、朱有勇等时代楷模；各行各业也大量地涌现出"最美警察""最美教师""最美青年""身边的感动""道德模范"等平凡英模人物，先锋模范人物是时代精神和传统美德的典型代表，最能体现这个时代的主旋律和正能量，有的在事关人类发展、科技进步方面顽强拼搏、敢为人先，取得了非凡的成就，有的在民族振兴和国家富强方面坚韧顽强、兢兢业业，作出了巨大贡献，有的在本职岗位上恪尽职守、无私奉献，做出了表率，有的在平凡的生活中吃苦耐劳、诚实守信、修己爱人，彰显人性的光辉。这些人中，有的条件、境界具有"极致"性，有的智力智慧非同寻常，有的才华、创造令人震撼……记录这样的人，能够使纪录片更具有传奇性；有的人所处的环境和经历与常人无异，是认真、坚韧、勇敢、善良、诚实、博爱、奉献、担当、牺牲等精神和美德成就了他们的"典型性"，记录身边的感动和充满生活气息的美好，真实还原典型与普通之间的统一，生动诠释平凡与伟大之间的辩证，塑造的形象更鲜活、更可信，英模事迹也更可敬可学。先进典型人物是纪录片创作的宝贵资源。

（三）人文性

纪录片记录的对象主要是人，即使是自然环境类纪录片，也是通过自然反观人类，能不能承载以人为本和人文关怀的精神，是衡量纪录片选题的重要因素。

而以人为本、人文关怀的最初起点和最终落脚点还是民生问题；"仓廪实而知礼节，衣食足而知荣辱"。纪录片选题是否具有人文关怀属性，首要的判断标准就是看其是否聚焦于民生问题。在当下，城市居民住房问题、外出务工人员社会保障问题、蚁族生存归宿问题、大学生就业问题、青少年教育问题、农村留守儿童问题等，都是富含人文关怀属性的民生问题，是当下各主流人群的核心利益和长久期待，也是当今中国的时代性的热点话题。这些方面的选题毫无疑问地具有丰富的人文价值，值得每一位纪录片人去关注和思考。

比如最为牵动人们神经的城市住房问题，一方面，居高不下的房价已经让城市居民无力承受从而怨声载道，另一方面，政府财政与房地产商的利益牵扯

使得国家调控难以奏效。工薪阶层的青年夫妇要买一套住房，几乎要耗尽两代人三个家庭前10年的积蓄和后15～20年的积蓄。"房奴"的生活是不是令人深感悲哀？

再比如青少年的教育问题，现代社会，生存压力逼迫人们"不能输在起跑线"，曾经，孩子还未出生，准父母们就开始进行各种形式的胎教，进入幼儿园后，参加各种特长班、兴趣班，上了中小学，节假日无休止地补课。父母的成才期望使每一个孩子背负着巨大的压力，童年不再阳光灿烂、无忧无虑。

以人为本、人文关怀的最高境界和核心理念是人类的性灵关照。自由发展和个性解放是人类的存在意义和人生价值的终极目标，因而现代与传统的碰撞、个体与环境的矛盾、自我与超我的冲突，都构成了人文关怀精神诉求的舞台。后现代思潮催生的非主流文化——迪斯科夜总会、摇滚乐、嬉皮士、光头党、朋克、同性恋、群居、吸毒；后工业文明对生存价值的异化——丁克与剩女、一夜成名、嫁入豪门；社会转型期对各阶层命运的影响——无论是社会变革中的世界的纷纷扰扰，还是文化交融中多元价值的碰撞，都掩盖不了一个核心的问题——人为什么要活着，人应该怎样活着。上述种种世相也是具有人文价值的选题。

纪录片不仅要如实反映物质世界，而且要记录人的内心和精神领域。人文性的选题原则要求我们去选择那些精神世界丰富的人，因为他们对生活充满了希望和设计，对社会有着敏锐的感觉和反应，对人生有着深入的思考和见解。

二、趣味性

创作拍摄具有深刻现实意义的人文社会类纪录片固然是首选，但是，作为在校大学生，毕竟接触社会少，观察认识不够深入，感悟判断不够准确，因此，做这类片子还有一定的难度；同时，处于青春年少的花季，很多同学并不愿意一头扎进沉重的社会现实，更愿意采撷春光明媚中涌现的一些欢快、鲜活、新奇、有趣的人和事。

在这种情况下，我们当然不能要求每一个人都摆出一副严肃深沉的面孔，去面对令人纠结、剪不断理还乱的社会矛盾、人性弱点、体制弊端。毕竟现实世界本就是善良与邪恶的力之一体，正如人性中不乏高尚的情操，现实中也充满了纯真和趣味。忘却烦恼和沉闷，把镜头指向新鲜、活泼、趣味、轻松的人和事，这样的纪录片同样具有记录历史的意义，更重要的是能给大众带来快乐，同时也能给媒体带来收视率和经济效益。

比如纪录片《家有四胞胎》，记录了湖北一户人家生了四胞胎后全家人的幸福与辛苦，我们从片子中几乎看不到深刻的大道理和高深的思想，四个小孩

排成一排端坐的有趣场面引发观众阵阵笑声就足以证明该片的选题价值（如图2-2）。

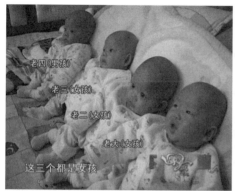

图2-2 四胞胎家人们的幸福与辛苦

趣味性是一种视知觉的心理反应，是一种使受众觉得有意思、愉悦的、充满想象力的感受。趣味性有时表现为滑稽和幽默，有时表现为出乎意料的戏剧性，有时表现为一种颠覆惯性思维的新奇而刺激的感觉，有时也可以表现为活泼生动的人物形象。对纪录片选题价值的判断，犹如新闻价值的判断一样，趣味性可以作为一个重要的依据。选择充满趣味性的现实生活、人物、事件作为纪录片拍摄的对象，不仅因为它们为观众所喜闻乐见，而且因为它们是自然世界和人类社会的必然现象和重要构成。留下人物的滑稽影像，记录下他们的幽默写真，捕捉生活中的戏剧性场面，既能向今天的观众传递快乐，也能为历史留下生动的生活场景。

如纪录片《请投我一票》记录了武汉某小学三年级（1）班竞选班长的过程，才艺展示魅力、课后争夺选票、上台演说辩论、老师鼓励引导、家长出谋划策，三个孩子在竞选过程中各显其能。其中最有个性的竞选者成成，原本支

持率很高，但是还是在同学罗雷通过请全班同学们乘坐轻轨、竞选现场给全班同学发中秋节小礼物的"绝招"面前败下阵来，最后落选。孩子们天真有趣的对话、活泼幽默的话语风格以及最后富于戏剧性的竞选结果，都令观众兴致盎然。当然，从这部纪录片中，罗雷的爸爸帮助罗雷实施两次"贿选"而逆转形势，也折射出成人世界的生存竞争法则，具有讽喻社会现实的思想意义，这也给我们新的启发，即趣味性和思想性的结合——既有趣味性，又能反映社会现实，表达深刻的思想，这样的选题更是"善之善者也"。

其实，有很多成功的纪录片并不是因为其思想深刻而是因为其塑造的人物形象富于个性而受到观众的喜爱。如《请投我一票》最令人难忘的是成成，他在同学中人缘好、歌唱得好听、善于表演、反应灵敏、聪明机智。片子塑造出了成成鲜活生动的人物形象，是该片趣味性最重要的部分。同类的还有《壮壮的故事》，塑造了幼儿园里一个调皮、天真、可爱的少儿壮壮的形象。

《阮奶奶征婚》记录了合肥80多岁的阮奶奶不顾孩子们反对、大胆征婚、几次到婚介所相亲、最后嫁到南京的故事。片子的时代意义和思想性也许并不突出，毕竟老年人再婚早已不是什么新鲜事，其成功得益于对阮奶奶鲜活个性的塑造，阮奶奶这个身体健康、爽快利落、独立自我、敢想敢做的人物形象不断给观众带来视觉冲击，饶有趣味。

在日常生活中，如果我们发现个性鲜明、独特的人，也可以以此作为纪录片选题，记录这样的人，也是很有意义的。

三、创新性

自然和社会处于不断发展变化和新旧交替中，在科技的推动下，生产方式、生存状态也在不断更新，由此产生了新的观念、新的现象和新的社会角色。选题对新事物的关照和记录，其本身就具有创新性。

我们要在同类新事物中选择最为典型最为新颖的选题，或者在人们普遍关注的领域中，以独特的视角挖掘别人未曾发现的本质特征。

2021年2月3日"学习强国"推出的《传承指尖上的技艺 江苏姑苏绣郎使一针一线代代延续》，选题瞄准了一个本有大好前途的年轻小伙子张雪，为了拯救宝贵的苏绣针法，他毅然选择从母亲手中接过苏绣工艺，做起了苏绣传承人（如图2-3）。本来从事苏绣的人都是女性，一个男子选择做"姑苏绣郎"，这个选题无疑具有创新性。透过一个"绣郎"对非遗苏绣的热爱、继承和责任担当，令人深切地认识到传统文化的保护与传承的必要性和紧迫性。

图2-3　苏绣传承人张雪

再如2021年2月"学习强国"推出的中联部制作的短视频《中国扶贫人物故事》，一集一个独特的角度，分别提炼出关键词"友""移""变"，来反映脱贫攻坚的典型事例。所选取的人物也很有特点，其中一个主人公是一个说话容易紧张的年轻人，而另一个则是口齿伶俐的女主播……人物"辨识度"都非常高。

另一种情况是借鉴纪录片史上优秀纪录片的选题方向，瞄准当下社会现实寻找类似题材。这样的选题虽然在基本模式上与已有纪录片类似，但是由于时空差异，已经赋予人和事以鲜明的时代特色，可谓旧瓶装新酒、古木开新花。

例如，当代有不少纪录片作品的选题似乎与纪录片史上的经典作品有似曾相识的感觉，但看完之后，观众们发现它们又有所不同、有所突破。比如，《最后的山神》，会让你想起《北方的那努克》；说起《北京的风很大》，你的脑海里会浮现《夏日纪事》的影子。事实上，它们表达的思想接近，主体却跨越了时空；形式上有所传承，但是思想内涵有了新的载体。

这种现象是不是可以给我们以启发？作为初学者，我们是不是可以借鉴过来作为我们寻找纪录片选题的思路和方法？

可以借鉴安东尼奥尼的《中国》，拍摄一部现代《中国》，记录城市崛起，记录交通高速发展，记录城里人的紧张和忙碌，记录农村人坚守故土、振兴乡村的热情，记录这个时代中国飞速发展的崭新图景。

可以借鉴《最后的山神》，拍摄一部《方山茶农》，以记录南京郊区城市化过程中农民变成市民但又无法融入城市生活的缩影。

可以像《柏林——一个城市的交响乐》《尼斯景象》《失去平衡生活》那样，拍摄今日南京的悠闲、上海的时尚、北京的拥堵。

可以像《出售剩余人生》记录陈潇开网店出售自己的时间那样，拍摄一

部反映互联网改变人们尤其是年轻人的生存观念和生活方式的纪录片。

也可以像日本广播协会（NHK）《中国的富人与农民工》那样，拍摄一部《富二代与蚁族》的纪录片，在名车豪宅、顶级会所和公交车、蛋壳居的两极中探寻这个时代的前景。

借鉴历史上经典作品的创意，赋予今天的时代内涵，看上去是一种借鉴和模仿，但在内容和思想上实际是一种创新，因为时代变了，社会生产生活方式发生了质的飞跃，人的生存较之前人也面临着新的挑战。正所谓用旧瓶装新酒、穿旧鞋走新路。

实训作业

1. 观摩纪录片《皮里村孩子的上学路》、《流浪"者"——"小黄"的故事》、《哭泣的骆驼》、《家有四胞胎》、《请投我一票》、《武汉日夜》《人间世·抗疫特别节目》（任意一集）、《第一书记》（任意一集）、《我在故宫修文物》（任意一集）、《中国》（任意一集）、《舌尖上的中国》（第三季）（任意一集），分析各自的选题价值。

2. 以3～5位同学一组，每一位同学报一个纪录片创作选题，和大家一起讨论分析其价值，最后每组择优确立一个选题进行拍摄。

第三章 运筹调研

> ● 本章要点
> 1. 创作团队的组建。纪录片创作是集体性行为，创作团队有编导、摄像、剪辑、制片、灯光、录音、场记等角色，编导确立选题后就要物色合适的角色组建创作团队。
> 2. 初次访问。在和拍摄对象接触之前要通过各种途径搜集资料，以最大限度地了解他们，为初次访问做好准备。
> 初次访问要尽量全面了解拍摄对象的情况，并注意那些能够彰显人物命运和性格的关键点，留意当事人所处的社会环境、人际环境和生活场所等重要因素。

确立了选题，接下来要做的工作就是前期调研。一方面，前期调研能够检验你的选题是不是如预期的那样具有拍摄价值；另一方面，调研的维度和深度直接决定了你作品的主题定位和拍摄效率。

很多同学往往忽视前期调研，确定了选题后，只是简单地和被拍摄对象约定拍摄时间就草率地开拍，殊不知，这是纪录片创作的大忌，是很不专业的表现。我们姑且不论你在没有掌握比较全面翔实资料的情况下拍摄的目的性和效率性，仅仅从与人交往的角度讲，你如此盲动和随意会令你的拍摄对象很失望。他们会质疑你做事的态度，会觉得你不认真、不扎实、不专业，没有计划，甚至会认为你是在应付作业，而不是出于使命感，从而觉得配合你拍摄是在浪费他们的时间、精力和热情，是对他们的不尊重甚至藐视。现实中就有很多这样的案例。

因此，一定要重视前期调研环节，前期调研甚至决定了一次创作的成败。

纪录片创作实训

第一节　团队生成：志同道合，热情坚韧

　　纪录片创作是集体性的行为，要有编导、摄像、剧务等最基本的人员组合，此外还有顾问、剪辑、制片、撰稿、配音、配乐、动画、调色、烟火、灯光、录音、场记等专门角色。特别是创作大型的栏目化纪录片，多部集的架构、多侧面的表达，都需要几十人甚至上百人的阵容。当然，学生创作，一个团队三五个人基本上就够了。

　　事实上，在选题确立之前就应该考虑纪录片创作团队的生成。由于人与人之间的差异性，有的人可能对这个选题感兴趣，有的人可能不感兴趣，在讨论过程中，有相同阅历、见解和思想的人支持你的想法，没有共同语言的人脱离团队，因此，纪录片选题确立的过程往往也是寻找志同道合的创作伙伴的过程。编导确立选题之后，还要继续完善自己的创作班子，特别是关键角色，比如摄像、剪辑和配音，如果选题讨论环节没有胜任此项工作的人，之后就需要投入一定的精力去寻找。

　　吸收团队成员最重要的原则就是大家对你的选题理解一致，也就是他们能够领会编导的创作意图，甚至有更为精辟的见解。没有思想的人、不能领会编导意图的人、有误解或者偏见而又非常固执的人，都不适合进入创作团队。在纪录片创作过程中，成员思路不一致，或者与片子的整体意图不统一，中途换将的情况也是有的。但是这样既影响大家的心情，又浪费了时间和精力。如果对一个不合适的人，碍于情面而不能更换，这时的合作就更痛苦。

　　美国纪录片导演、芝加哥哥伦比亚学院电影电视学系教授、著名学者迈克尔·拉比格认为工作人员的性情很重要："在工作人员中寻找这样的人：务实、可靠、长期吃苦耐劳、对于制作纪录片的过程和目的有高度的兴趣、明白并推崇你所推崇的影片。在所有的工作职位中，注意那些人：做什么都是用一种速度（通常是中慢速度进行，一旦面对危机，这些人常因疑惑而放慢速度或是一败涂地）；忘记或修改口头承诺；无法准时工作；习惯性高估自己的能力；在他的职责范围之外散播不利言论；只是把你当作一个更诱人目的的阶段。"[①] 当然，我们在完成课程作业时还需要有包容精神，大家相互交流讨论，观点相左时，辩论有时更能碰撞出智慧的火花，照亮创作中模糊不清的前方。

　　① ［美］迈克尔·拉比格：《纪录片创作完全手册》（第4版），何苏六等译，中国传媒大学出版社2005年版，第246页。

通过实践历练,大家都有所锻炼、有所收获,更体现出团队的价值,也达到了"纪录片创作实训"课程的目的。但是,每一个同学对自身的要求,或者假设我们是编导,我们对团队成员的要求,却应尽可能按照专业的标准来衡量。

一、编导

编导是创作班子的灵魂,从选题的策划、主题的酝酿到采访交流、拍摄剪辑,都要以编导的思想为准绳来组织实施。民主讨论之后,一旦形成定论,团队成员必须统一服从编导的号令。明确团队成员分工,落实每一个人的责任,令行禁止,允否决断,也是编导的必要管理工作。编导要像老师或者家长一样,了解和把握每一个成员的能力、技术水准、作风、性情,从而能够抓住"牛鼻子",采取相应的策略,使整个团队有序运作。编导不仅是作品思想立意和艺术谋划的"主谋",而且"必须能言善道、言简意赅、意志坚定"[1]。

纪录片的拍摄是一项持久的、消耗人体力和意志的活动,主题的复杂性、拍摄对象的难以沟通、拍摄中遇到的意想不到的困难都考验着团队每一个成员的耐性、热情。特别是当一些成员出现怀疑、动摇的情绪时,编导要坚定地发挥核心作用,用作品的质量、自身的人格魅力鼓励大家善始善终地履行自己的职责,激发团队成员用一种探险式的激情坚持下去。反之,如果导演自己动摇了,那么这次拍摄就会面临流产或者夭折。

在"纪录片创作实训"课程的学习实践中,有很多创作小组都出现了这样的情况:开始报选题时,大家热情很高,初步提炼出的主题也非常有现实意义和思想深度,但是,到了最后要交片子时,发现他们要么是换了一个很一般的选题,拍了一部"相当凑合"的片子;要么是原先的团队已经解散了,大家各自加入了别的团队;或者是拍摄遇到了致命的阻力——拍摄对象不配合。更多的情况是,面对困难,连编导都丧失了斗志,于是团体土崩瓦解。当然,也有很多情况是编导顽强地坚持下来了,甚至在多数成员逃避责任的情况下,自己兼任编导、摄像和剪辑,最后完成了作品,我们固然应该向他表示敬意,但是我们同时也要看到,他没有发挥一个编导应有的作用,毕竟纪录片创作需要团队齐心协力。

当然,作为纪录片团队的灵魂人物,编导更需要有一种神圣的职业情怀、一种对纪录片创作的热爱,在艰辛中坚守着,在磨砺中快乐着,并在采访、拍摄的过程中实现对所采访拍摄领域特别是专业知识的深度了解与把握,与采访

[1] [美]迈克尔·拉比格:《纪录片创作完全手册》(第4版),何苏六等译,中国传媒大学出版社2005年版,第246页。

对象交朋友、交心，打成一片，注意积累各方面的资源，利用各方面的人脉为创作和拍摄创造条件。先后获得2019年第25届中国纪录片学术片学术盛典暨第6届深圳青年影像节年度作品奖和最佳编导奖、2019年度中国最具影响力十大纪录片奖、2019中国（广州）国际纪录片节"金红棉"优秀系列纪录片奖、2020年"中国龙奖"特等奖的大型科技文化纪录片《手术两百年》的分集编导石岚在《编导手记 〈手术未来〉：大制作大情怀》中就充分诠释了这一点。

《手术未来》：大制作大情怀

终于盼到了这一刻！深呼吸——一来如释重负，二来平复心情，三来与伙伴们做好准备迎接业内外对这部电视作品的观后反馈。

大制作大情怀

从事纪录片创作10余年，这的确是我所经历过的制作周期跨度最长的一部。都说爱情是影视作品中永恒的主题，而关乎"生死"则更是你我所不能承受之重，这样的选题也许注定了它诞生的不轻易！不容易！同时也可以预想到它必将引人注意！而对它的反复打磨、推敲、斟酌、判断，正是我们本着对外科医学的敬仰，本着对这部科学纪录片的尊重，在准确度和科普性上不遗余力。

全球12个国家的实地拍摄，50多位国际医学专家的采访，其中包括十余位国际顶级专家，同时采访拍摄了15位中国院士，国内外重要医院、医学院、医学博物馆在片中精彩纷呈，百余位人物故事触人心弦——这样看来，三年时间集中创作的确是在情理之中。

"术生"的由来

十多年前，当我刚开始接触纪录片，就听前辈们戏谑：创作一部纪录片，比生一个孩子还艰难，一个孩子从孕育到出生，怀胎十月便得结果，然而一部纪录片的创作通常都会超过这个周期。之前只是跟着附和，但这一次是真真切切的亲身感受。随着身体里这个小生命的萌发，我并没有搁置对这部纪录片的创作，因为不得不承认它对于我的吸引力，而我对它也的确是投入了真感情的。

回想起当时，怀揣着我的"小跟班"，穿梭在北京各大医院的宣传处、手术室、医生办公室，还有院士家里，介绍我们这部纪录片，常常在我气喘吁吁讲完一大段之后，他们总是很友善地让我喝口水，歇一歇，然

后会给出中肯的宝贵意见,继而谈论历史,展望未来,回想起来,那些走访前踩的日子,虽然会有身体的疲惫,但是内心却汹涌澎湃,甚至暗自庆幸这是我为"小跟班"安排的最好的胎教课程。而伙伴们都不约而同地为我的"小跟班"送上昵称"术生",伴随着"手术"创作而生。

可爱的你

在与外科医生如此近距离的接触过程中,对这个职业有了真实客观的认识。他们的确是上帝派来的天使,他们会全力以赴用现阶段最先进的医疗技术去救助病人,无数生命在他们的精湛手艺和关怀鼓励下得到重生,无数个挣扎在家破人亡边缘的家庭得以圆满。医生的技术和言语,对于深陷疾病中的人们,有着不同寻常的意义,他们手中冰冷的器械拥有点亮生命和希望的神奇力量。但是他们又的确不是上帝,他们无法保证万无一失,也决定不了病人的生死去留。他们有无奈,有遗憾,甚至也有内疚。

英国的脑科医生亨利·马什在自传《医生的抉择》中多次提到,每个外科医生心中都有一块墓地。医学的进步和发展,不仅有医生的贡献,同样少不了患者的牺牲。他们都是最可爱的人。写到这里,我不禁想起美国明尼苏达州那位23岁的小伙子胡安。

他在家里的孩子们当中排行老大,按理来说,作为大哥哥,在家庭里,他是弟弟妹妹学习的榜样和崇拜的对象,理应有着无比快乐和骄傲的童年。然而,令人遗憾的是,他从降临到这个世界,就开始面对命运的不公,先天心脏长在右边,同时伴有心内畸形。当他还是婴儿的时候,就接受了两次开胸手术,后来又接受了两次心脏手术,最后医生宣告无能为力,告诉他除了换一颗健康的心脏,他已别无选择,而这样的心脏移植手术对他而言也是困难重重,生死一线。

当然,故事的结局是美好的,他有幸生活在医学昌明的今天,遇到了一位国际顶尖的心胸外科医生,所以他抓住了这根最后的救命稻草,当即接受一次达芬奇机器人微创手术。当我们提出要拍摄他的故事时,他的回答让我十分感动,他说非常愿意把他的故事告诉更多的人,这样可以让跟他有同样经历的人获得希望,他也希望以后把器官捐献给医学院,让学生、让医生能够好好地学习、了解他这种特异的身体结构,更有利于治疗其他的病人。整个拍摄过程,他都面带微笑,淡定乐观。

我很幸运,我有一位朋友

创作这样的一部纪录片,我们面对别人的生死,别人的离别,别人的

抉择,常常会情不自已,难以自拔;我们也是幸运的,欣赏高尚的医者,目睹精进的技艺,这是生活在今天的人们的幸运。

一部纪录片里,关于勇气,关于智慧,关于信仰,关于生命。而在纪录片之外,我感触最深的莫过于朋友的帮助。记得在创作的过程中,大家常常笑谈,"石岚有一位朋友"。的确,在此过程中得到了太多朋友以及朋友的朋友帮助,才让国内外的整个联系沟通过程变得不那么艰难。

做任何一部大型涉外纪录片都很不容易,确实需要太多人的帮助,只有不忘记每一份帮助,才能收获和积累宝贵的人脉资源,为下一部纪录片做准备。这是我从事纪录片创作十年来从未改变且愈加深刻的切身感受。

纪录片对我而言,不仅可以深入了解一个领域,开阔眼界,更重要的是可以用最直接的方法和渠道接触最顶尖的专家,有机会触碰和领略这一领域知识的精髓,这才是最宝贵的财富。

写于 2019 年 6 月播出前①

二、摄像

摄像是仅次于编导的核心角色之一,编导的绝大多数意图都要由摄像用影像来具体呈现,能够领会编导意图是选择摄像的最基本依据,充满灵性的、有思想的摄像甚至能成为编导的智囊。比如,张以庆的多数作品都选择刘德东做摄像,的确,我们会从刘德东拍摄的很多作品中看到作为摄像的积极主动性。也有很多导演都兼任摄像,比如导演《推销员》的艾伯特·梅索斯;还有很多纪录片导演是摄像出身,比如孙曾田,这些都间接说明了摄像之于创作的重要意义。总之,摄像要充分地、深入地掌握导演的创作意图,创作过程中要不断和导演沟通交流,把导演想要表达的主题思想、叙事意图与具体的场景选择、具体的镜头使用等密切关联起来,在具体镜头的构图,包括是角度、景别、光线、影调中去落实作品的叙事意图和思想意义。

三、专家顾问

在创作过程中,很有必要请一位专家顾问。由于专家对选题领域关注多,研究深入全面,对整个创作的选材、结构、主题等都会给予巨大的帮助,甚至能决定一部片子的思想深度或者艺术风格。笔者曾参加过中央档案馆、国家档

① 石岚:《编导手记 〈手术未来〉:大制作大情怀》,2019-07-01,http://www.cndfilm.com/2019/07/01/ARTIKdsdWgFzeCQlc9MZYVWe190701.shtml。

案局纪念长征胜利 70 周年大型文献纪录片《伟大长征》的创作，剧组邀请了军事科学院军事历史研究所研究员徐占权做顾问，其中有一个环节给笔者留下了深刻印象，在红军陕北会师后的战略决策和军事活动以及后方政权建设部分，总编导原定的题目是《定基陕北》，徐占权建议改为《奠基西北》，两个字的改动使得关于陕北之于中国革命的意义被提升到新的高度，不仅明确了红军在陕北建立根据地的重要意义，而且进一步体现了红军在陕北的发展对后来聚集力量取得抗日战争和解放战争的胜利、建立新中国具有决定性的作用，"奠基"二字充分显示出专家顾问对历史准确而深刻的理解。而作为编导和剧组其他成员，一般是没有这种历史深度的。有时候，拍摄对象本身就可以是你的片子的主题和选材方面的顾问，他与主场人员开诚布公地讨论作品的立意、内容和结构等也是很常见的。

四、剪辑

剪辑，很多时候是由编导亲自兼任的，因为这样能够最有效地体现编导的创作思想。但是在纪录片创作专业化的趋势下，聘请专业的剪辑已经显得越来越有必要。比如，干超的《红跑道》就是请荷兰的专业剪辑人巴斯来完成剪辑的，甚至有很多思想也都是巴斯通过深入的素材研究和敏锐的人性嗅觉而发掘出来的。

五、录音师

对纪录片声音的高品质要求，使得纪录片拍摄过程中对声音的拾取越来越专业化，配备专业的录音设备和专职的录音师已经成为常态。尤其是传媒专业的学生创作，拍摄时有专人举着毛茸茸的收音话筒，显得特别有大剧组大制作的范儿，特别有气场。录音师不仅要深谙录音器械的性能和技术规范，还要有高度的责任心和一丝不苟的工作作风。检查话筒线接到哪个声道，是否有指示；话筒的高度与指向能否根据人物动作的变化随时调整，这些基本操作规范被忽略的情况依然偶有发生，而一旦出现没有声音或者声音效果不佳，就会给后期制作留下难以弥补的遗憾。

法国纪录片导演尼古拉·菲利贝尔在拍摄《聋哑人的世界》时，由于录音师的粗心大意而留下了一个遗憾：因为聋哑学校的教室里空间狭小，录音师就到外面的走廊溜达去了，这时校长进来训话。校长是非聋哑的正常人，他不会说哑语，是其他老师将他说的话用手语翻译给聋哑学生听的。但是，校长却要求全体聋哑学生为哑语的发明者默哀 1 分钟。要求天生聋哑的学生"沉默"，菲利贝尔觉得这个场面太滑稽了，但是，由于录音师的缺席，他们虽然

拍下了场面，却没有录下校长讲话的声音，片子成了"默片"。菲利贝尔原本要请校长重新说一遍，校长也同意了，但他最后还是放弃了这一做法，因为校长第一次要求聋哑学生们"沉默"时，他们脸上的困惑不解是不可复制的，并且校长当时的激情也是难以复制的。

六、场记

场记，记录下每一张储存卡、每一次导出的文件的拍摄时间和地点、拍摄内容，主要内容甚至可以用以命名文件。在国外，甚至要求场记把每一个视频文件的每一个场景的起止时间、镜头内容、镜头景别用文字清楚地标记出来，这样后期研究素材、选择素材剪辑时就会非常方便，收到事半功倍的效果。

七、制片人

在学生创作中，制片人也是有必要存在的。学生拍片子需要资金做保障，多数情况是大家AA制平均分摊，但是，团队中如果有慷慨的同学，给大家赞助一笔资金，安排好出行、住宿、餐饮，配合编导安排以后的创作计划，他实际上就承担了制片人的角色，即便他不参与作品的思想艺术层面的创作，也仍是我们都乐意接受的人。当然，制片人还可以寻找合作方筹集资金，这一点我们将在第八章剪辑制作中详细说明。除了筹集资金，制片人还要有很强的组织能力、社交能力，善于精打细算，能合理安排资金、人员、时间，以便使大家集中精力投入创作而不被生活琐事分散精力。

有些纪录片，特别是一些大型的系列纪录片，有时候还要配备文学撰稿、音乐、调色等角色。从纪录片《手术两百年》的总导演陈子隽的《编导手记 〈手术两百年〉总导演：写在播出前一天》中，我们可以领会音乐、调色的作用。

> 音乐和调色是成片之后我最喜欢也看重的部分。都是显性因素，做好了加分，做不好了大大减分。作曲陈颖是第一次合作。我们在考虑给片子写主题音乐，我说，我要前进中带着曲折，回望中带着希望，快乐中带着忧伤、遗憾。这是我们片子的气质，也是人类探索真理、推动医学前进的总的调性。我相信当时的他心里白了有一百个眼吧——什么都想要！但是我觉得他做到了。主题音乐的录制，请了中国爱乐乐团，在现场，我拿着《手术两百年》的五线谱，听着棚那头传来的管弦乐队的声音，心里有无法言说的波动。小时候那点学钢琴的回忆，全部幻化成对音乐充满抽象意味的感动。同时接力的调色师张杰，是一个木讷、稳重的，有审美的选

手。清冷、灰蓝色的调子,正是片子的气质。理性、克制,当然,希望你还能从中看到一点点我们隐藏的温柔。①

总之,纪录片创作是一项集体合作的工程。同时,纪录片创作不仅需要各种岗位分工,更需要大家团结一致,密切配合,相互鼓励,相互帮助,在集体创作中分享快乐,实现价值。当然,团队生成的过程,更是每一个成员在繁复、庞杂、变化的创作历程中尽"洪荒之力"坚持的过程。这一点我们从《手术两百年》的分集编导沈华的编导手记中可见一斑。

《长驱直入》《攻入颅腔》:洪荒之力

三年时间,可以发生很多事情,也可以改变很多事情。

刚刚参加工作时,常常听到一个词,叫作"韧性",回想起来,那时可能还不能领会其中的深意。2015 年前后吧,有幸参与大片的制作,担任《手术两百年》第三、四集的分集导演,也是这三年的时间,让我懂得纪录片人需要"韧性"。

"洪荒之力"

用这个词,一方面是为了醒目,另一方面也是为了纪念这部摄制了三年、用尽洪荒之力的片子。

最后一次在录音棚看合片,是一种母亲看到孩子终于长大了的感觉。这个养了三年的"孩子",在众人的栽培下,兼具相貌、气质和才华,着实不易。

三年前,当《手术两百年》专家会在北京正式启动的时候,其实我们都知道前方的路还很迷离。现实和历史、国内和国外、科学与人文、故事与观点,如何在内容和视觉表达上找到突破和平衡,这是项目之初始终伴随着创作过程的难题。

《攻入颅腔》是系列片最先出稿的一集,结构的设置、内容的起承转合、段落的勾连都堪称优秀,所以,大家从一开始都对这集持很乐观的态度,但是事实证明,一切美好的事物,都是曲折地接近目标的,一切笔直都是骗人的。

① 陈子隽:《编导手记 〈手术两百年〉总导演:写在播出前一天》,2019 – 06 – 24,http://www.cndfilm.com'06/24/ARTIDcgrhcpfR8M3nC94VcGe190624.shtml。

前几天，整理电脑文件夹，看到很多文件名为"跳楼版""不再修改版""最最最最终版"等字眼的文件，可能这里面有一种叫作"韧性"的东西。

那是一段考验意志的时间，好几次，眼看就到了 deadline 的日子，剪辑师要求文稿推翻重来，那种绝望等同于"爸爸和老公都落水了，先救谁"。文稿中所有的可能性都试过了，剪辑剪不过去，怎么办？我记得那段时间，应该是彼此都觉得很委屈。

两种"语言"带来了难以调和的冲撞，当文字在现实和历史中游刃有余地穿梭时，视觉场景并不能随意跳脱；当科学与人文相遇时，视觉节奏并不能急转直下；等等，以前在短片中遇到的这些问题，在长篇中被放大，那段时间，容易患一种叫作"选择综合征"的病，于是，此后的一段时间，我们开始一遍遍地找、一遍遍地试，增删结构和意图，取舍内容和容量，调整情绪和节奏，有时是几个词、几句话来回雕琢、打磨，试图找到现实和历史、国内和国外、科学与人文互相之间的结合点，对于长篇来说，这个过程，谁做谁知道。

个人一直奉行"因上努力，果上随缘"的做事方式。就像做算术题，当我们把所有可能性都试了一遍时，事情总会出现转机。在总导演和同事们的共同努力下，第四集成片了，对比最早的文稿，虽然缺少了巧妙的铺成和结构，但是，呈现给大家的是另外一种惊喜。

相比第四集，第三集《长驱直入》的制作可能更多地在于内容的整合，这集没有像其他各集那样都有相对独立、系统的主题，它更加像前后两集的起承转合，我们试图描述的一个观点是，医学在完成理性认知和基础技术后再向前发展的话，那绝对是在多个领域协同发展中实现的。

第三集的制作过程，有点像考古工作者修复出土的古代陶器，我们抓取的素材永远不会是事实的全部，而像散落的陶罐的碎片，我们要做的是试图通过这些鲜活的片段和细节来讲述一个能够自圆其说的故事。其实，完成任何一部片子，本身都是一个百转千回、一波三折的过程，如何把纷繁的线索，按照某种逻辑取舍、组织起来，都是一件花费心血的事情，其间虽然根据片子难易的不同，花费的心血也不同，但这个过程对我而言是一定会经历的，也是有收获的。

两集片子下来，可以说用了洪荒之力，但依然没有阵亡，我也常常想是什么让我们坚持下来，哪来的所谓的"韧性"？前几天，看到一位同事的手记抢了我的台词，她说工作过程中最真切的快乐，在于发现了令人期待而向往的拍摄目的地，在于在 50 多摄氏度高温的艰苦旅程中拍到了令

人激动的画面……

三年时间,的确有太多快乐和惊喜来源于此,最古老的人类脑库、最新鲜的人类大脑、医学历史上最重要的人物、医学重要事件的现场,太多的经历让我更加喜欢并感谢这部片子。

从《手术两百年》正式开拍到今天,我们是纪录者,也是亲历者。

三年时光,我们把这部作品献给这些年相遇过的所有人,献给我们的青春。①

第二节 外围调查:收集资料,绸缪初访

选题确定了,创作团队也基本发育成型,接下来要进行外围调查。所谓不打无准备之仗,外围调查一方面是为以后提炼作品主题搜集资料,另一方面也是为下一步和拍摄对象见面进行初步访问打下基础。第一次见面之前,我们通过相关资料的收集而了解了拍摄对象的一些基本情况,扎实的工作作风和认真的做事态度能够让拍摄对象对我们留下很好的印象,使得双方在初次交流中能找到共同语言,从而提高访问效率。

如果拍摄对象是名人,我们就要从报纸、杂志、书籍、电视、互联网等各种媒介最大限度地搜集对他的介绍或者报道。如果条件允许,甚至可以到档案馆查阅更为权威的档案,无论是文字、图片还是视频音频文件,材料越丰富、内容越翔实,我们以后的工作就越顺利。我们也可以通过了解和熟悉他的人做进一步的了解,以掌握与之相关的资讯。

我们首先要了解人物最基本的情况,诸如年龄、教育程度、经济状况、家庭成员、家族环境、人际关系,然后是人物的生活阅历、工作领域和现状、成就或者缺憾,进而发掘人物的情感、精神面貌、工作作风、处世原则、思想观点等。

如果是普通人,各种媒介上没有直接的反映,我们也要搜集这类人物所属群体的共性特征,查找与其身份相同、阅历接近、命运相似的人物的报道和介绍,也能间接地掌握他们的总体基本状况。

当然,在上述各方面资料的收集研究中,我们要结合选题目的,对其中的

① 沈华:《编导手记 〈长驱直入〉〈攻入颅腔〉:洪荒之力》,2019-06-26,http://www.cndfilm.com/2019/06/26/ARTIQ489S0Lu5S97ZQLnZoqI190626.shtm。

重点方面特别留意，比如人物经历、家庭家族环境、身份归属、事业环境、人物的成就或者遗憾、人物的情感特征、对现实的观点与态度等。

例如，我们要拍一部讲述在城市生活的一对白领夫妻买房的片子，就要特别注意这对夫妻的家庭出身。比如，男方出身于农村，女方生长在城里的工薪家庭，双方的出身就蕴含着大量的信息，甚至是导致他们在买房过程中发生分歧和冲突的关键因素。如女方想买面积大的房，可能是因为父母经济上能给予一些帮助；而男方想买面积小的房，可能是因为父母根本没有能力帮他们垫付部分首付款。

例如，拍一部反映当下普通商人真实生活的片子，我们就要特别注意两个方面：一个是社会环境。比如地方税收、工商、司法等职能部门的服务如何，这会直接影响商人创业的难易度。另一个是家庭、家族环境。比如，夫妻常年在应酬会不会影响双方的关系和日常生活，贫寒的兄弟姐妹会不会常常要求他们接济而造成他们手头紧张。而要拍一部大学教授的片子来反映高知阶层的理想和事业，我们就要多了解国家关于高等教育的政策，以及他们所处的学术环境。

为下一步与拍摄对象面谈做好功课是外围调研最直接的目的，通过对手头资料的占有、检查和分析，一是明确我们还缺少哪些方面的资料，从而提醒我们对拍摄对象做进一步了解；二是对材料进行深入研究，形成初步判断，界定问题的重心和关键，进而和拍摄对象重点探讨。

和拍摄对象的第一次见面非常重要，他对你是否有好感，对你会投入多少时间和精力，对你抱什么样的态度，信任度和尊重程度如何，等等，第一印象往往会形成他对你的首因效应。如果你准备草率、马虎上阵，他会通过你的工作作风感到你对待创作太不认真甚至极不负责；如果你抓不住重点、对不准焦点，他会认为你创作的质量和效果难以保证。

纪录片《手术两百年》的总导演陈子隽在《编导手记 〈手术两百年〉总导演：写在播出前一天》写道："在拍摄前的调研阶段，我们拜访医学专家、观摩手术、开研讨会，经常被人问到的问题是：你们有医学背景吗？那担心疑虑的目光啊。两百年医学历史，这么多纷繁复杂的主干、支线，你们要怎么破题？怎么选取？怎么讲得明白？所谓无知无畏，年轻气盛（是的！）。那就做呗。希波克拉底、盖伦、维萨里、威廉·哈维、巴累、莫顿、塞麦尔维斯……这些名字，现在熟得像是我家隔壁老王。我能准确地分辨出，这些大胡子、小胡子、没胡子的牛人。现在想来，当我在哈尔滨第一次见到《心外传奇》作

者李清晨、听见他的嘴里蹦出这些名字时，我真的是两眼发蒙，如听天书般。"①所以，"你应该成为研究人员，应该有好记者的洞察力和博士研究生的钻研精神。你必须成为一位观察家、分析家、学生和记录员"②，只有这样，你才能从繁杂的材料中挖掘出每一件有戏剧性的、引人注目的和有意义的事情，然后你和拍摄对象交流，他才能被你吸引、被你震撼，成为你的"俘虏"，从而心甘情愿地配合你完成这次创作。

第三节　初次访问：把握全局，留意关键

对和拍摄对象的初次见面也不要掉以轻心，特别是在预约时，向对方的表述不能随意，要立足外围材料提炼出拍摄对象感兴趣的话题，先声夺人地激起拍摄对象的热情，唤起他对你拍摄创作的期待，从而爽快地接受你的预约。如果草率地拿起电话，直接说我们想给他拍一部纪录片，想先在某个时间和他见面交流，恐怕不能引起对方的重视，或许他会说最近很忙，或者干脆拒绝，那样我们就会很被动。初访时，不要囿于成说，要对外围资料反映的情况予以面对面的核实求证，以获得真实的第一手资料，这是基于以下几点原因。

第一，很多报道可能会与真实情况有一定的出入，至少是被删减和组合，我们再次求证，可能会发现很多适合我们创作的角度和细节。再加上我们主观见解和判断的影响，甚至会得出与别人的报道完全不同的价值判断。而作为纪录片，虽然也有主题，但是它反映生活的领域更全面，面貌更客观，这就需要大量的立体的生活素材，所以别的媒介舍去的素材往往是我们需要的。

第二，从拍摄对象的角度来讲，由于时过境迁，他自己对生活、对世界的参悟和感触也可能发生了变化，再次讨论某个问题，他理解的维度可能会更全面，感触的深度可能会更深入。比如，当一个白领身处竞争激烈的工作环境中，他对周围竞争对手的态度可能就非常偏激，觉得人与人之间充满了尔虞我诈和钩心斗角；而当几年之后他已经脱离了那个环境，再回首那段岁月时，或许看到的是每一个人的无奈，时光冲走了一切，当初的爱恨情仇早已随风而逝。

第三，不同个性和不同能力的采访者会直接影响拍摄对象的情感情绪，当

① 陈子隽：《编导手记　〈手术两百年〉总导演：写在播出前一天》，http://www.cndfilm.com'06/24/ARTIDcgrhcpfR8M3nC94VcGe190624.shtml。

② [美] 阿兰·罗森塔尔：《纪录片编导与制作》（第三版），张文俊译，复旦大学出版社2012年版，第39页。

我们以迥异于别的采访者的崭新风采和独特创意与拍摄对象进行精神交往时，也会把拍摄对象塑造成一个迥异于以往报道的全新的人物形象。

纪录片更多的是记录正在发生的事件和生活，因此，弄清楚拍摄对象的现状以及我们整个拍摄期间的活动规律和活动计划，是我们有的放矢地展开摄制工作的前提。

那些能够体现拍摄对象本质特征的关键因素往往来自他们生活和工作的日常，人物的生存状态、处世原则和性格、意志、情感等主要靠这些内容来体现，表达思想的影像载体主要取自这些内容；初访时要清晰记下这些安排的日程，以便正式拍摄时提前约定，有计划地展开拍摄。正如高鑫讲授纪录片创作时曾强调的——"关键时刻我在场"，这虽然是纪录片拍摄最基本的常识，但是初学者往往会忽略，对相关内容拓展不够，有的甚至做事缺乏计划性和前瞻性，结果画面单调，内容单薄平淡，未能反映主人公命运的关键的生活片段。

在初访环节，我们要尽可能全面地了解拍摄对象各方面的情况，过去的、现在的、未来的，家里的、单位的、社会的，事业的、业余的，精神的、情感的。对他这一生影响最大的事是什么，影响最大的人是谁，分别对他现在产生了什么影响；他最伤感的是什么，最遗憾的是什么；什么最令他感动，什么让他最难忘；什么使他很满意，什么让他很无奈；等等，这些情况都有必要具体地了解。

但是，在触及能够引起拍摄对象进入忘我境界的领域，比如，能够令其狂欢的得意，能够使之痛哭的不幸，能够引他吟咏的迷恋，能够催他太息的遗憾，我们对这些心中有数即可，不必太过具体和深入，可等到正式拍摄时再铺陈渲染。要把好戏留在后头，等正式拍摄时再敲响梆子，紧锣密鼓，"演员"挥鞭登台，嬉笑怒骂，一气呵成，这样才有一种水到渠成、自然从容的感觉。

初次访问，我们和拍摄对象认识了，下一步他就是我们的"演员"了。为了下一步双方能够配合得更默契，正式拍摄之前，我们要和拍摄对多联络、多交流，关心其生活、思想，甚至对其工作或者实际困难给予力所能及的帮助。尽量拉近彼此的距离，从而使双方成为无话不说的好朋友，进一步丰富需要了解的内容。

初次访问，也要尽最大可能地对拍摄对象所处的环境和所交往的人群进行接触。与拍摄对象密切接触的人，如亲人、朋友、同学、同事、领导、客户等，拍摄期间，这些人与拍摄对象的联系，他们对拍摄对象造成的影响，有可能会给我们的拍摄带来意想不到的状况，只有在初次访问时对这些人和情况就有一定的接触和了解，才能形成相应的预判和对策。

初次访问，还要为正式拍摄做必要的技术勘察和美学预估。要把拍摄对象

活动的主要空间、我们拍摄时的早中晚时具体时段都弄清楚，什么地方可以铺轨道，机位确定在什么地方，哪个时段，光线如何，某个场所噪音比较大，特别是一些长镜头的拍摄，需要大幅度地跨越空间，机位移动的地理状况也有必要事先勘察，以便正式拍摄时提前安排。

当然，初次访问只是迈开了万里长征的第一步，后面的正式拍摄将更为复杂曲折、工作量更大，特别是一些大型系列纪录片的采访，有的甚至历时数年，行程遍及世界各国。比如，《手术两百年》："历时5年打造，联络、采访了北京协和医院、上海儿童医学中心、美国明尼苏达大学医院、德国基尔医院等37家国内外知名医院，联络、采访了英国伦敦老手术博物馆、法国巴黎医药历史博物馆、中国南方医科大学人体博物馆、美国李拉海博物馆等27家国内外博物馆，并深入英国剑桥大学、意大利博洛尼亚大学、美国明尼苏达大学、北京协和医学院等国内外11所知名大学进行采访。《手术两百年》历经12国拍摄，获得了戴尅戎、郎景和、董家鸿、郭应禄、周良辅、赵继宗、葛均波、胡盛寿、吴孟超、郑树森、孙颖浩、汤钊猷、钟世镇、夏照帆、邱蔚六15名中国两院院士的共同发声，采访拍摄了拉斯克奖获得者、器官移植先驱罗伊·约克·卡恩爵士，显微神经外科之父马哈茂德·加奇·亚萨基尔，诺贝尔奖获得者迈克尔·毕晓普，美国科学院院士罗伯特·温伯格等50余位全球顶级专家，保证了医学讲述的科学性与权威性。……这5年精心孕育《手术两百年》的时光中，难的不仅仅是梳理、联络、约访、拍摄、见证生死，还有理性与克制。前进中带着曲折，回望中带着希望，快乐中带着忧伤、遗憾，这是这部纪录片的气质，也是人类探索真理、推动医学前进的总的调性。"[①]

实训作业

1. 阅览期刊《电视研究》《中国电视》，查找有关纪录片创作前期准备的文章并认真阅读，借鉴其中的经验；广泛搜集既定拍摄选题的相关文献资料，撰写初次访问拍摄对象的问题清单。

2. 联系拍摄对象，实施初次访问。

3. 观看《手术两百年》第八集《手术未来》，对比本集编导手记和总编导手记，了解并体味纪录片创作对团队成员的要求。

① 鄂瑶：《纪录片〈手术两百年〉：手拿提灯认识自己》，https://www.sohu.com/a/330571738_426502。

第四章 方案建构

> ● **本章要点**
>
> 1. 提炼主题的原则。形成相对明确的主题对提高中期拍摄和后期编辑的效率具有重要意义。提炼主题要遵循以下原则：主题要有现实依据，要具有深刻的个性见解，要学会大题小做和以小见大，善于从细微之处提炼深刻的意义，并避免主题狭隘。
>
> 2. 文体样式的选择。纪录片有阐释式、旁观式、介入式、自反式、诗意式等文体样式，着手拍摄之前，我们要根据选题和主题的需要斟酌好使用哪一种文体样式。
>
> 3. 作品内外结构意识。根据前期调研的材料，也能对作品的外部结构框架形成初步的判断。外在结构形态有递进式、交叉式、板块式、典型集合式、漫谈式等。同时，对各条线索之间、板块之间、场面之间的相互关联也要有初步的谋划，这就是内部结构意识。
>
> 4. 导演阐述。为便于向领导汇报和团队沟通，导演要通过导演阐述对创作的目的和意义、作品内容和主题、拍摄计划安排等做出说明，拍摄前最好能够形成拍摄脚本和采访大纲。

通过外围调研和初次访问，我们搜集到大量的第一手资料，形成了对拍摄对象的初步印象，接下来就要对这些材料和拍摄对象各方面的情况进行梳理和归纳，结合社会现实对拍摄对象的具体状态进行思考与判断。主要解决三个方面的问题：这个选题要表达什么样主题思想；围绕这个主题，我们要拍摄哪些内容，这些内容以什么样的文体文本样式来呈现；具体文本要用什么结构方式来组织安排；这实际上就是从思想内容到艺术形式的初步盘算和预先建构。

第四章 方案建构

第一节 提炼主题

一、纪录片主题的界定

关于纪录片的主题,世界纪录片史上有两种不同的见解,"一种认为,纪录片的任务就是现实生活真实的记录,有无主题无关紧要,只要是对现实生活真实的记录,就有它的历史价值,而历史价值正是纪录片的根本所在。另一种认为,纪录片不应只是客观现实的记录,应该是对现实素材的加工和创造,因此一部纪录片必定是有主题的"①。

事实上,即便是强调历史价值的对现实生活真实的记录,"当一个事情发生时,往往涉及不同的人物,包含着不同的人物关系、人事关系,从而构成了许多方面的不同主题。这种情况下,必须有选择地去拍。而这种选择的依据,就是对于主题的把握和判断"②。钟大年在《纪录片创作论纲》中则更明确地论述道:"无论谁拍一部片子,都是有目的的,总是要说明点什么。或者是为了介绍一件事,或者是为了宣传一种思想,或者是为了表达作者的某种情绪和感受。"③ 由此可见,纪录片应该都是强调主题的。在本书第一章对纪录片的本质属性的探讨中,我们也认定主观性是纪录片的本质属性之一,而纪录片的主观倾向在某种程度上就是作品所要表达的主题,因此,笔者倾向于第二种观点,即一部纪录片必定是有主题的。

主题是内容表达出来的中心思想,但是在前期调研之后、正式拍摄之前,"主题是作者对客观事实材料的一种认识、判断或评价","作者的这种目的性就表现为节目的立意。立意首先是创作者对影片主题的创作和深化,因此,立意又通常被人们称作主题的提炼"。④

二、纪录片主题提炼的原则

我们应该如何提炼主题?或者说纪录片主题的提炼要遵循什么原则呢?

① 王列:《电视纪录片创作教程》,中国广播电视出版社 2005 年版,第 180 页。
② 王列:《电视纪录片创作教程》,中国广播电视出版社 2005 年版,第 180 页。
③ 钟大年:《纪录片创作论纲》,北京广播学院出版社 1997 年版,第 278 页。
④ 钟大年:《纪录片创作论纲》,北京广播学院出版社 1997 年版,第 278 页。

(一) 主题要有现实依据

我们试图通过纪录片表达某种思想,这种思想不可能是凭空臆想出来的,肯定是有感而发的,而这种"感"的渊源就是社会现实,是现实世界的自身内涵和运行规则。

在人类发展的不同阶段、世界范围的不同空间,文明形态不断地翻新,科技进步、生产变革促使人类生活方式的变化和生存观念的转化,各类社会现象、社会问题层出不穷,各种人生模式、价值取向日趋多元,每一种现象和问题、每一种观念和态度构成了丰富多彩的现实世界,而这些不同形式和意义的崭新的存在每每又给人们带来欣喜、惊奇、伤感、无奈与困惑,人类创造了全新的人化自然,人化自然也在深刻地挑战着人类自身。

1. 主题要有现实依据的原则,要求我们注意防范"主题先行"的创作误区。主题先行是以前专题片"戴着镣铐跳舞"式的创作模式,"那时的影片的主题一般是命题,给定一个题目,在创作之前就相应明确了节目的创作思想、创作风格、片子承载的内涵和隐喻,这种命题作文往往采用服务于主题的组织、创造生活的创作手法,完全丧失了创作者对现实的主观能动性观察和针砭现实的批判力量,失去了纪录片个性还原现实、客观诠释生活的艺术魅力和保持独立民主话语权利的纪录片精神"[①]。正因为如此,过去很多专题片基本上是一种宣传教化的工具,以一种说教的口吻来向受众灌输某种思想观念和行为模式,硬生生地要求受众"应该怎么样,不应该怎么样",赤裸裸地表达着制片方的主观意愿,从而给人们一种"假大空"的感觉。纪录片作为真实美学的实践形态,其主题酝酿要借鉴"实践出真知"的道理,警惕先验、拒绝盲从,须立足于真实的社会现实,先认真观察,再精心思考,透过当下生活的最新模式去体悟其编排思想,这样的主题才符合我们所记录领域的真实,才能作为我们下一步正式拍摄和制作的行为圆心。

事实上,业界也有主题先行遭遇挫折的案例,编导带着一个自认为很好的创意去拍摄,结果发现实际情况和自己所想的根本就不是一回事。比如,张以庆创作《幼儿园》时,一开始他想拍一部反映幼儿天真无邪主题的片子,但是越拍越发现现实情况并不是他所预期的那样。于是,接下来很长一段时间张以庆都非常困惑,因为给幼儿园装修投了很多钱,到头来拍不出片子怎么办?他说自己甚至想自杀。所幸的是,某一天他豁然开朗,干脆更换主题——表现幼儿教育、社会教育对孩子的束缚、扭曲。找到了主题,他后来的拍摄便有了

① 陶涛:《电视纪录片创作》,中国电影出版社2004年版,第136页。

信心和方向。而他新发现的主题，也恰恰是从他实地拍摄那段时间对真实情况的观察得来的，他观察到的实际情况就是他后来提炼的主题的"现实依据"。

2. 主题的现实依据也要讲究时代性和典型性。主题所关照的现实存在应该是以往没有出现或者以往还不具有焦点意义的，今天它出现了或者发展成热点问题了，大家对它有浓厚的兴趣，社会普遍关心和热议，这样的现实依据，从小处说就是具有新鲜性的特点，从大处讲就是具有时代性的特征。一种崭新的生活方式，一种全新的生存理念，一种划时代的社会变革，一种前所未有的命运挑战，前人未曾经历，吾辈生逢其时，时代性的内涵应该如此界定。拾人牙慧式的模仿不能承载富于时代意义的主题思想，时代性、典型性的主题要求纪录片人的目光跟进时代潮流，关注当下社会的前沿动向和根本矛盾；需要纪录片人具有深厚的社会积淀和老辣敏锐的现实判断，要求我们必须深入生活，"世事洞明皆学问，人情练达即文章"；用丰富的经验和尖锐的眼光去透析斑驳陆离的现实世界，得到的将是我们对这个现实最具前瞻性、最精辟的感悟和提炼。

（二）主题要具有深刻的个性见解

天下之大，众生芸芸，难免会遇到与自己关注领域、兴趣爱好相近的人。纪录片编导也是这样，我们关注的选题很有可能也被别人所看好，正如现在的媒介很难有选题上的独家新闻一样，有记录价值的纪录片选题能够吸引不同的纪录片人。那么，面对相同或相近的选题，或许别人已经有了成篇，或许别人正在拍摄，我们难道就要放弃吗？其实大可不必。就如同"一千个读者就有一千个哈姆雷特"一样，即使面对的是同一个人、同一件事，不同的纪录片编导也可能有不同的主题方向。在第一章我们阐述纪录片的主观性时已经涉及，由于人的出身、学养、阶层、经历、爱好、专业等差异，看问题的角度、思考问题的深度、分析问题的维度各不相同，因此，要达到对某些问题完全一致的态度是根本不可能的。

但是，并不是说有了这些差异性就等于说主题具有了个性见解，更不能说具有这些差异的主题就都是深刻的。主题的个性化不仅是纪录片创作者个性的赋予，它更多的应该是选题本身所蕴含的最根本的矛盾，它是选题的本质属性和具有洞幽烛微能力的编导智慧碰撞的火花，既有事实本身的丰富承载，又有编导的深刻见地。

我们可以通过《马戏学校》和《红跑道》这两部纪录片来讨论这个问题。这两部片子的选题应该说没有多大的差异，基本上都属于体育学校训练生活的范畴，但是看完两部片子后，我们会发现它们的主题思想是大相径庭的。

《马戏学校》的开头部分有一个大全景镜头，练功房的墙上写着"努力拼搏刻苦训练　早日成才　为国争光"，可以说，该片的主题基本上都围绕这16个字展开的。为了争取"空中飞人"和"三摞顶"这两个高难度节目参加全国马戏比赛，并获取好成绩，校长不停地给老师们压担子、施压力，老师们夜以继日地指导学生，而学生们更是付出了节食、流汗甚至是受伤的代价，加班加点地训练。结果是，"空中飞人"组由于指导严格、训练刻苦得以顺利参赛并获得冠军，而"三摞顶"组由于学生们怕吃苦、老师又有些心慈手软，最终放弃参加比赛。只要努力拼搏刻苦训练就能获得成功，不愿付出就没有收获的主题思想昭然若揭。片子不厌其烦地记录了惊险、艰难的训练过程，画面视觉冲击力强，受众仿佛在看一场杂技表演。但是，片子的主题却并不新颖，缺乏新的时代性的内涵。因为从"孙敬头悬梁，苏秦锥刺股"到"车胤囊萤学，孙康映雪读"，从祖逖"闻鸡起舞"到栾菊杰"扬眉剑出鞘"，古今中外无数佳话都反复地给我们传递了付出与成功之间有着必然联系的道理，今日人们再看《马戏学校》，还能有什么时代意义呢？

《红跑道》记录了阿南、邓彤、大双等几个体校学生关于"痛苦的挣扎与无望的未来"的学习体操的故事。家境贫寒的阿南背负着父母对他成名成星寄托的沉重压力练习体操，但是自身的潜质和好哭的个性让观众一眼就看出他在体操领域没有前景；同样出身微寒的小女孩邓彤也一直做着得冠军、拿金牌的梦，在老师不满意的呵斥声中执着地坚持着并不令人乐观的训练；成绩最差、自己也不愿意练体操的大双，却在作为下水道疏通工的爷爷的强迫下，剪去留了8年的心爱的辫子好继续练体操。无论是父母的盲目追求与孩子的潜力不足的强烈对比，还是源自父辈的灌输而内化成的梦想与自身宿命的无情碰撞，在观众揪心的观影过程中，《红跑道》抛出了一个令人困惑而又无奈的时代命题：付出不一定意味着收获，努力也不一定获得成功；进而让人们明白，理想的大厦不可能在流沙的根基上拔地而起，家长、老师都要清醒地审视孩子的具体条件，给孩子们规划适合他们的未来。

分别拍摄于2004年和2008年的《马戏学校》和《红跑道》，短短三四年的时差，所处的时代背景并没有多大差别，接近的选题和迥异的主题让我们真切地看到了"深刻的个性见解"的内涵。从《红跑道》各种获奖评语中，或许能够看出该片主题的深刻个性。

　　　让人震惊且深思的杰作。另一个中国社会"弑子"的故事。（台湾纪录片双年展）
　　　手术刀般的影片！（巴塞罗那国际纪录片节）

第四章 方案建构

 母亲将家庭沉重的希望寄托在孩子瘦弱的肩膀上，女孩在单杠上展示孩子所面临环境的艰难与复杂，一群练体操的孩子对成年人的世界讲了一个中国式寓言。紧张而充满力量、细腻而感人至深。（美国银泉电影节）

 独一无二！《红跑道》是本次电影节中最具冲击力的影片。（萨格勒布电影节）

 这部电影完美捕捉了有关儿童运动员的矛盾和神话。（加拿大卡尔加里电影节）

 一部精美并极具洞察力的影片，毫无保留地为我们捕捉到一群少儿运动员的成长情感——在为成功奋斗的同时，用他们自己的眼睛寻找甜蜜和光荣。（上海电视节）

 一方面，在一个充满竞争的时代，在一个家长过多地为孩子定位、铺路的年代，很多孩子几乎未出生就要接受胎教，一入幼儿园就要参加各种特长班，中小学更是利用节假日参加提优班、奥数班补课，孩子们的童年失去了轻松快乐，过早地体验了人生的压力和劳碌；另一方面，在一个价值观发生变化的年代，人们在崇拜各类明星的同时，艺考热、选秀热折射出一夜成名、一夜暴富的成功模式对芸芸众生的深深诱惑，从而令很多家长和孩子做起了一个并不一定适合自身实际条件的梦，走上了一条难以实现的追梦旅程，很多人为此浪费时间却一无所成。《红跑道》的创作者们抓住了一个非常典型的时代性话题——关于理性对待孩子的未来、关于成才的途径选择，创作者的独到洞察力作用在具有时代性的重要矛盾上，一个深刻而富于个性见解的主题吸引了几乎全球纪录片人的眼球。

 面对一个选题，我们要追问自己，这个选题究竟是什么因素吸引了自己？吸引我们的因素是不是具有时代性和典型意义？别人是否已经对这个因素做过透彻的解析？我们再做这个选题时应该从哪些方面超越前人？带着这些问题，我们要反复地对前期调研所掌握的情况进行深入思考、研究，努力发掘这个题材所反映的最新动向、所透露的社会发展与个人成长的矛盾，或者个性精神与时代要求之间的无情碰撞。

 比如，前些年媒体偶有报道一些农民或普通市民搞发明创造的事，有的人甚至花光了家里本就不多的积蓄制作直升机、热气球等，媒体对他们的刻苦钻研的精神予以褒扬。南京有一个叫徐庭信的人，早年还是某事业单位的职工，但是痴迷于发明创造，搞一些诸如"可以躺着睡觉的自行车"之类的发明，甚至不顾妻子、孩子的生计，以至于妻子和他分居，而他仍然热衷于他的发明创造，但成果却无人问津。湖南卫视某节目曾把徐庭信请上舞台，主持人还对

他的执着精神予以鼓励。如果我们将这样的人和事将作为纪录片选题,应该怎样提炼主题呢?盲目地肯定徐庭信这种非常不理智的行为吗?当时的中国传媒大学南广学院(现南京传媒学院)广播电视学院的学生以此为选题创作的纪录片《老徐,60》在主题上就很令人深思。片子不仅对老徐发明创造的执着精神予以再现,而且通过科技局领导与老徐的交往谈话,理性地挖掘了老徐的发明跟不上时代而没有推广价值的事实。镜头同时大量记录了老徐各种陈旧落伍、不实用的发明和妻子离家后自己单过的凄凉场面,让观众深深地体味到老徐身上的悲剧意味。这样的主题定位或许更富于人性,更具有现实指导意义,毕竟,在这个科技和工业文明高度发达的社会背景下,这些"土发明家"没有推广价值的发明创造行为类似于沉迷于网络游戏的上瘾行为、这种罔顾家庭责任甚至"倾家荡产"的做法肯定是不值得鼓励的。正因为如此,该片受到了业内的认可,并获得第六届国际纪录片选片会银奖。

笔者在山东青年政治学院"专题片创作"课上,曾组织同学们创作拍摄《济南名士》系列专题片。其中有李清照和老舍的选题,这种关于历史人物的选题如何才能具有时代意义或者创新性的意义?笔者引导这两组同学深入研究李清照和老舍生平经历,对李清照,将主题定位于"女性主体意识",重点表现她主动参与丈夫赵明诚等文人雅士的对诗聚会,不顾世俗观念敢于改嫁,改嫁后发现丈夫张汝州很卑劣、宁愿坐牢也坚决揭发他科考作弊等事件,从而刻画出一个不同于以往的"婉约派"词人的形象;对老舍,则定位于他与济南之间的从"一见不钟情"到深深爱上这座城的变化,在强烈的对比中提炼老舍和济南的内在气质的关联性。这种具有个性见解的主题,能够使得片子贴近时代,激起观众的观赏欲望,收到较好的传播效果。《老舍》这部片子在第四届"讲好山东文物故事 守住齐鲁文化根脉"短视频大赛中获了奖。

因此,只有立足题材的真实情况,调动我们对社会和人生的深厚积淀、对世界和人性的细腻体味,才能够洞察社会的深层症结,抓住社会最敏感的神经,我们的作品也才可能凭借独特鲜明的主题而产生较大的影响力,在众多作品中脱颖而出。

(三)提炼主题时要学会大题小做和以小见大

正如第二章所述,20世纪90年代以前,中国纪录片先后经历了"国家政治宣教"和"民族文化寻根"两个时期,这期间的纪录片基本上是宏观叙事和上层话语,反映的内容也基本上是国家大政方针和民族品格大义,很少反映下层老百姓的普通生活,一度被诟病为"政治的片子没有生活";90年代,随着媒体视线的下移,以中央电视台《生活空间》和上海电视台《纪录片编辑

室》为代表的"平民生活体察"类的纪录片开始"聚焦平民悲欢、跟踪百姓生活""讲述老百姓自己的故事",因而也一度被评价为"生活的片子没有政治"。这一时期纪录片的基本特点就是大题大做或小题小做,很少把两方面有机地交融在一起,都显得比较极端:政治的片子往往是总结性的、赞颂式的,缺乏具体生动的百姓冷暖的真实写照,生活的片子也一般不呼应时代背景和国家决策,从而降低了历史价值。

自2000年以来,中国纪录片逐渐扭转了上述两种极端倾向,特别是一些经典纪录片,注意从人与环境的关系的维度关注时代与人物的互动、国家重大决策与老百姓生活的关联,从而为纪录片创作主题的提炼积累了丰富经验。

表达国家话语的片子,即便是一些政论片,也往往从一些鲜活的生活细节说起,着眼于具体的人和具体的事,用生动的故事来潜移默化地表达有关国家决策的良好效果。比如《复兴之路》第三集《中国新生》在讲述我国民族区域自治制度的优越性时,解说词是这样写的。

> 在少数民族地区实行民族区域自治制度,促进民族平等、民族团结和地区发展。社会主义建设使中国各民族人民的生活发生了巨大的变化。
>
> 这尊雕像为后人记录了一位新疆普通农民与国家领袖的故事,库尔班·吐鲁木,一个在旧政权时期被奴役被欺辱的农民,60多岁才第一次从属于自己的土地里收获了金灿灿的玉米。从此,库尔班的心里种下了一颗种子,他要骑着毛驴去北京,感谢带给他幸福生活的毛主席。库尔班不知道世界有多大,北京在哪里,他只知道向东一直走下去,就一定能到北京。
>
> 库尔班的同乡卡斯木·热合买提同期声:1958年,库尔班大叔作为劳模第一次去到北京,见到了毛主席,回来的时候毛主席送给了他十多米布,库尔班大叔回来后把它做成了大衣穿上了。1959年,库尔班大叔作为自治区人大代表又去了北京,走的时候,村里的乡亲们告诉他,这次去不要说别的了,就说要一台拖拉机的事情。到了北京之后,毛主席问这次你有什么要求呀,库尔班大叔说能给我解决一台拖拉机吗,毛主席就批了一台拖拉机。这是我们这里头一次来了拖拉机。
>
> 库尔班的故事后来经王洛宾谱曲,成为脍炙人口的民歌——《萨拉姆毛主席》,直到今天仍被广为传唱。

在第六集《继往开来》中,对废除农业税重大决策的记述又是这样写的。

解决占人口绝大多数的农民问题一直是执政党的头等大事,党中央出台一系列惠民的政策措施,约9亿农民得以共享中国经济发展的成果。从2004年开始,惠农政策的力度透过中央一号文件一次次加大,2006年1月1日农业税被正式废止,中国农民告别了已有2600多年历史的"皇粮国税"。河北省灵寿县清廉村,中国北方一个宁静的村庄,2005年底,村里的农民王三妮听到了国家不再征收农业税的政策,像无数得知这一消息的农民一样,兴奋不已的王三妮在心里算起了账。

河北省灵寿县清廉村农民王三妮同期声:每年一个人交76块钱,我们一家就是交530多块钱吧。免了农业税以后,不但不交了,每年还补贴我们。

国家免除了9亿多农民1250亿元的税费,从小就掌握了铸鼎手艺的王三妮决定自己出钱铸一个青铜鼎来记录这件亘古未有的大事。2006年9月29日"告别田赋鼎"铸成,中国历史第一次由一个普通农民以如此郑重的方式记录了下来:

我是农民的儿子,祖上几代耕织辈辈纳税。今朝告别了田赋,我要代表农民铸鼎刻铭,告知后人,万代歌颂,永世不忘! ——"告别田赋鼎"铭文

这尊鼎记录了取消农业税之后中国农民的喜悦心情,也显示出中国经济成长的实力。

2020年"学习强国"推出的由芒果TV出品的大型历史文化系列纪录片《中国》,其中第12集《大唐盛世下的繁荣气象》,整部片子没有关于帝王将相的宏大叙事,而是选取了日本人阿倍仲麻吕、敦煌边塞小吏翟生、李巧儿、波斯商人米福山、边塞诗人王昌龄等个体人物具体的经历和故事,呈现了大唐盛世的开明开放、豪迈豁达、自由包容的风貌。

比如其中关于李巧儿和翟生的几个段落,由李巧儿的离婚事件,引出了唐代社会对妇女离婚再嫁"自由和宽容"的态度;由李巧儿与友人交流时说想开个工艺品小作坊,引出了唐代妇女积极参与社会各个层面的活动,不少妇女活跃在农业、手工业、商业等生产领域的社会状况。

距长安2000公里的敦煌郡,太阳已经升起,照耀着这座西部的繁华城市。风沙无法掩盖敦煌的奇异色彩,这里的阳光更加炽烈,这里的人也更加明丽、率真。

李巧儿梳洗完毕,神色间有些飘忽的忧伤,她穿过堂屋,蹑手蹑脚,

来到丈夫翟生睡觉的房间。她静静地注视着眼前正在熟睡的丈夫，她已经很久没有这样做了。

他们都是敦煌本地人，祖先都是从遥远的中原先后迁居而来。李家几代人都履职于戍边卫国，丈夫家则是世家大族。但，婚后的日子，过得越来越索然乏味。于是，李巧儿说：我们分开吧！丈夫有点吃惊，他知道，妻子这样说的意思是：要离婚了。他有一瞬间感到绝望，但很快就想通了。人各有志，不可强求。

就是唐帝国，中国历史上最豪迈，也最豁达的日子。对于婚姻，同样少了许多清规戒律。合得来，两情相悦，就在一起。合不来，渐生间隙，那就一别两宽，往前看。自由与宽容像风一样轻松、舒适而美好。

李巧儿原本计划上午就带着丈夫去和自己的父母商议一会儿事情。但敦煌郡太守派来的差人突然找上门，一件当地农民与戍守部队发生纠纷的突发事件，要求她丈夫前去调查和了解。翟生是当地的治安官，他不能不去。倒是李巧儿通情达理，说，你去吧，公务要紧。翟生离开后，李巧儿也骑马出了门。初春的风还带着寒意，她洒丽的样子非常动人。在唐帝国的西部，这样的风情总是不经意地流淌。正午时分，李巧儿独自一人来到热闹的城里，她进了一家熟悉的店铺，老板娘是她多年的好友，那个波斯后裔。李巧儿告诉好友，她要离婚了。好友有些惊讶，但并没有反对，那个时代的宽容和通达超乎后人想象。

唐律户婚中专门有协议离婚的条款，也就是男女双方自愿离婚，被定义为"和离"，如夫妻不相安谐而"和离"者，不坐，而提出离婚者，不只是夫方，妻方提出离婚的，也时时可见，女方再嫁不为失节。唐代妇女也不以再嫁为耻，帝国的众多公主中再嫁的就不在少数。

李巧儿她们坐在店铺里，看着街上人来人往的景象，身披袈裟的西域番僧、匠人、马戏团的、放假出游的、戍守边疆的职业军官和他们的女人。拖着丝绸、卷皮的驼队，小商小贩，本地人、外地人，买东西的、闲逛的，这和李唐政权深受胡风影响有关。唐帝国的皇室源自关陇军事集团，有胡人血统，多民族的交汇与融合，使得人们天然地对各种事物都保有接纳的胸怀。在婚姻上也是如此，开放并且开明。在这样的时代与社会风气下，唐代妇女积极参与社会各个层面的活动，不少妇女活跃在农业、手工业、商业等生产领域，她们不仅为国家创造财富，也使自己和家庭获得了可观的收益。午饭过后，好友骑着一匹马与李巧儿一起缓缓而行，她觉得自己应该陪她走走。李巧儿希望开个有个性的酒庄或者很有品位的底店，同时创办一个制作工艺品的小作坊，她有许多好的创意和构思，希望

说服自己的好友能够加入。

李巧儿和好友一起用过下午的茶点，正要走的时候，发现她的丈夫翟生正朝她走来，看见妻子，翟生露出了惯有的笑容。他说，我就知道你在这儿，愿不愿意陪我去趟莫高窟？巧儿问，是什么？翟生说，家族的家窟需要维修，我要过去安排一下。李巧儿没有什么理由不同意，于是他们骑了两匹快马朝莫高窟驰去。

公元344年，一个僧人途经宕泉河谷时，开凿了第一个石窟，供奉佛祖。渐渐地，敦煌的各级官吏、世家大族、高僧大德也在这里引进属于他们自己的功德库。公元642年，敦煌郡司仓参军翟通，出资筹建翟家窟。历经20多年，这座佛窟终于落成。这段历史，李巧儿已经听丈夫说过很多遍，她知道，主持佛窟营建的是翟氏家族在敦煌大云寺出家的僧人道弘。受道弘委托，从长安来的李工负责绘制了这些壁画。他们在莫高窟处理完事情的时候，西斜的太阳照耀在山川河谷上，美得惊人。这是他们一起看过无数遍的夕阳和天空，李巧儿想哭。

暮色中，李巧儿和翟生从翟家窟回家时，刚好李巧儿的父母也赶到他们家。一份《放妻书》已经拟好，谨立《放妻书》一道，盖说夫妇之缘，恩深义重，论谈共被之因，结誓悠远。凡为夫妇之因，前世三生结缘，始配今生夫妇。若结缘不合，必是冤家，故来相对。妻则一言数口，夫则反目生嫌，似猫鼠相憎，如狼犬一处，既已二心不同，难归一意，快会及诸亲，各迁本道，愿娘子相离之后，重梳蝉鬓，美扫蛾眉。巧呈窈窕之姿，选聘高官之主，解怨释结，更莫相憎，一别两宽，各生欢喜。他们很快把离婚的细节商量妥当，双方都如释重负。

从家中出来时，已是晚风微凉，仿佛送行的一曲弦音。李巧儿问翟生，都办好了？翟生回答，办好了。李巧儿轻声离开。1300多年后，人们在敦煌莫高窟的藏经洞中发掘出多份唐代的《放妻书》，无不惊叹于那个时代人与人之间的平等，惊叹于整个社会文化和风气的包容。百余字文书透露出一个伟大时代的开阔胸襟，令后世无比仰望而叹惋的盛唐气象，留在了敦煌用洞窟和壁画凝固的时空里，留在每一个小人物自信的身子里。①

如果说涉及国家话语宏观叙事的片子开始注重大题小做的话，那么记录普通老百姓生活的片子也开始小题大做，注重把个体的生存状态和人物命运放在

① 根据该纪录片的播放录音整理。

重大社会变迁和国家决策的背景下来呈现，让观众看到国家政策对小人物产生的影响，以鲜活的小人物的命运见证整个时代。

例如，纪录片《船工》记录了三峡官渡口镇谭邦武一家在土地淹没后造船寻求新的生计的故事。片子不是孤立地关注这一家人的命运，而是把这家人的命运和三峡截流的国家决策及其社会变迁相联系，通过以大江截流进程的行为和轮船驰骋往来为代表的时代性的生存环境，以老人试图打造仿古小木船展示的传统与现代生存观念之间的反复碰撞，生动反映了"急剧变革的社会背景下个体的生存状态"。

借鉴上面所论述的主题提炼策略正反两方面的经验和教训，我们在创作纪录片时，立意、表达主题就要注意大题小做和小题大做。如果我们事先有一个话题，比如有的同学想拍关于"00后"生活和工作的片子，不妨从大处着眼从小处着手，即大题小做，可以通过记录几个典型的"00后"的一段真实生活，把这个社会广泛瞩目的"00后"大题目落实到具体的人身上，即通过个体化的表达方式来承载时代性话题。如果我们首先被某个人和某件事所吸引、感动或者震惊，若想以此为选题，则要进一步研究这个题材是不是具有时代的典型性，具体是什么时代性潮流翻滚出令我们难以忘怀的浪花，通过这个人、这件事来反映和思考人与自然、人与社会、人与时代的关系，即小题大做。

现在很多同学大题做不小，小题做不大。着眼于时代性大题目的，虽然很善于抓热点，但是提炼主题的方式方法却不得要领。比如，有的同学想拍"90后"，主题想表达"90后"的独特个性，问他们用什么样的样式来表达这样的思想，他们说通过采访一系列"90后"的人，让他们谈自己的人生观、价值观云云。我们且不论这种对几个人泛泛发表观点的记录形式能不能被称为纪录片，单说这种从宏观上笼统表达的方式，一方面不可能穷尽"90后"的所有特征，另一方面又不能突出"90后"有代表性的某一种典型范式。大题大做的结果是空话连篇，既没有现实生活流程的真实写照，又没有重要的人物鲜活个性的呈现，就像过去"政治的片子没有生活"一样，主题虽然很集中，但是没有感染力和影响力。而着眼于个体化普通人生活和命运的，也往往沉湎于生活流，不注意挖掘这种生活方式、生存理念和时代发展、社会变革的现实关系，重复"生活的片子没有政治"，从而给人脱离时代的印象。

我们举一个例子来进一步阐述大题小做和小题大做的主题提炼技巧。比如，在城市化的时代进程中城郊农民的命运，这是一个大题目，拍这样的片子我们应该如何提炼主题？又比如，南京方山上有几位老太太，在大学城建设过程中，她们的土地被征、房屋被拆，被安置进入城市社区居住。但是，她们却不愿住在城里，仍然坚守在半山腰有几个菜园的小屋里，一边守护着昔日村民

们修建的方山大庙,一边照旧伺弄着茶园菜地延续往日的生活。这是一个小题目,拍这样的片子我们又应该如何提炼主题?其实,无论我们先想到了前面的大题目,还是先触及了后面的小题目,我们都可以把两者结合起来,前者带着城市化的大问题,去寻找这几位老太太的生活典型,从而把大的主题具体化、生动化、丰富化;后者立足几位老太太的现状,挖掘城市化进程中城郊农民转身变成城市市民的身份危机,从而把小的个案上升到普遍性意义以深化主题。这样就基本上解决问题了。

(四) 主题要避免狭隘

纪录片的魅力在于,通过接近于生活原始样态的记录,给受众一种生活真实的震撼、感动和思考。社会生活是多向度、立体化、众线索的复杂演绎和动态存在,纪录片要想接近生活的原始样态,就应该在围绕主题取材的同时尽量还原生活的丰富性和复杂性。虽然我们的作品往往着眼于特定角度,但是任何一个角度的事实状态与发展势态都不是孤立的,社会大环境、其他维度、其他线索都会对其发生直接或间接的影响,使得这一角度所蕴含的思想愈趋丰厚和多元。过于狭隘的主题其实不符合生活本身的真实。

1. 主题过于狭隘,导致生活记录领域缩小甚至是单向度记录,往往会忽略对社会生活其他方面的关注和记录,这些因素对主题领域生活和人物性情处境的影响就会被屏蔽,单一的线索造成社会现实显得过于破碎和肤浅,生活的完整面貌和内在规律无法得到呈现和揭示,既看不到人、家庭、社会的生动互动,也表达不清楚形成人的复杂性情的多因对立统一,从而损害了纪录片的人文价值。

现在很多学生的习作往往会犯这样的毛病,比如拍的士司机、快递小哥、进城务工人员等,内容基本上局限于主人公的工作场面,突出其工作辛苦、吃苦耐劳、收入微薄等,这些内容虽然能够体现人物的某些精神、品质和性情,但是不够立体,不够深入,也不够感人,更不够发人深省。

其实我们可以拓展开来,把触角延伸到主人公生活的更多方面:他们的父母是否需要人照顾,是否缺少医疗费;子女是上大学还是准备结婚,是否为学费和生活开销发愁,是否有充足的资金买房;他们对子女有什么愿望,孩子们又带给他们什么欣喜、什么无奈;他们的亲朋好友是不是有求于他们,他们如何交往和娱乐,等等,这些方面都是构成他们生活的真实内容,也是这些人物喜怒哀乐的重要成因,关照这些方面,不仅是在还原真实,更重要的是使纪录片的主题更厚重了。人生的价值、生存的意义、民生的艰辛、浮生的奢望……现实生活是剪不断理还乱的,纪录片也应该把这种剪不断理还乱的人生况味尽

量完整真实地还原给受众，这样作品所承载的情感和思想才能达到了大象无形的境界。

2. 主题定位过于狭隘，往往会忽略社会环境和时代背景的适度结合，有些隐含着时代背景、社会环境蛛丝马迹的素材，或者往往被认为与主题关系不大而被舍弃，或者在拍摄时就没有被纳入记录视野，从而使得本应具有深刻社会现实意义的片子流于对一般事件的记录，从而抹杀了作品的时代痕迹，进而损害了纪录片的社会历史价值。

3. 主题过于狭隘，往往会陷入"主题先行"的范式，提出一个总论点，然后罗列证据，这样纪录片的可视性就会降低，感染性和生动性就会大打折扣。

以客观的面貌表达纪录片的主题，是纪录片的美学技巧。纪录片创作者的主观性观点的表达也要隐含在纪录片所营造的相对全面客观的真实生活之中，让受众在潜移默化中感受创作者的寄托。但是主题先行式的论证性记录，对锁定主题有支撑作用的素材就使用，没有支撑作用的就舍弃，最终形成"一面理"式的片面记录，从而使得纪录片有失全面客观，让人感觉不可信、不真实，这样反而削弱了主题的传播效果。

总之，避免主题狭隘单一，一方面就是要注意把主题领域与社会背景、时代特色相结合，另一方面就是要在主题酝酿环节多设计几条叙事线索，不要局限于一件事一个维度之中。社会生活不是一个点，不是一条线，也不仅仅是一个平面，它是线线相交面面相连的三面体、四面体、六面体、八面体、多面体；呈现多面多线的生活不仅是生活的本来面貌，更重要的是在多线交织、多面拱聚之中内在的关联和相互之间的矛盾碰撞所形成的张力无限剧增，这样主题就不是一句话两句话所能简单言说的了。

比如，《船工》主要记录在三峡截流的大的社会变革背景下谭邦武老人一家造新船谋生路的故事，但是，该片没有局限于"造船"这一单一线索，它还涉及其他内容。如，老人为已故老伴和自己立生死双人碑，老人对一生驾船闯滩旧事的回忆，昔日纤夫们留在三峡沿江岩石上的累累纤痕的命运。多条线索相互交叉，墓碑不再仅仅是老人自身的盖棺定论，更成为对老人从事一生的撑帆摇橹式的生活方式的总结，成为一个时代彻底结束的标志；不断争吵的造船过程也不仅仅只是造船流程的简单再现，而是成为两种生存观念不断碰撞的含蓄表达。

再如获第六届国际纪录片选片会金奖、由中国传媒大学南广学院学生陈钊创作的《摇摆家》，片子记录了渔民李大叔的艰难生活。为表达这样的主题，编导们从衣食之忧、居所之虑、繁衍之患三个方面切入：不断被污染的秦淮河

难以再捕到鱼虾；买不起房的李大叔还被水利部门频繁驱赶，让其将居住的船屋搬到远离城区、生活不便的水面；智障儿子的媳妇因没有房子、没有收入而整日吵闹着要离开。这样三个方面相互穿插，展现给人的绝不是一个简单的渔民捕鱼卖鱼的故事主题。不仅如此，他们还通过对李大叔的邻居、一位老奶奶的记录与李大叔形成呼应，使作品的主题具有了普遍意义。

（五）拍摄过程深化主题，善于从细微之处提炼深刻的意义

前期调研由于时间较短、不能深入实际等原因，我们所掌握的材料和对当事人的了解肯定还会有不足之处，或许有些重要的线索我们还没有发现，有些现实表象隐含着的深层意蕴我们还没有参悟透，这时我们立足于不全面深入的材料所提炼的主题就可能是片面的或者错误的。这就要求我们在正式拍摄的过程中，随着对社会现实的深入接触、观察和思考，及时地完善、发展、深化主题。

以下几种情况需要立足具体情况做出具体调整。

1. 主题先行，具体拍摄时却发现事先的想法只是自己的一厢情愿，这需要及时做出改进。比如前文我们已经提及的张以庆带着"反映孩子们童真"的想法去拍摄幼儿园的例子，结果发现孩子们根本不像他所预想的那样天真无邪，于是在拍摄过程中干脆推翻原定主题，提炼出新的主题——孩子们被模式化的幼儿教育、社会教育和家庭教育熏染得已经不断成人化和世俗化、功利化了。

2. 依据前期调研所形成的主题与社会真实有差距或者不全面，只注意到其中一个方面，还没有注意到别的重要方面，拍摄过程中又发现了新的线索，这时需要及时发展完善主题。

例如笔者创作的纪录片《修元——辛亥革命百年祭》，由于材料掌握有限，起初，拍摄对象只局限于曾参加武昌起义的一对孪生兄弟的后人，故事内容是纪念辛亥革命100周年之际，兄弟俩的后人申请将他们的墓列为文物保护单位。片子所表达的主题就是反映我党实事求是地对待历史的科学态度。但是，在拍摄过程中，我们却发现了一直被当事人家族刻意隐瞒的重要事实：孪生兄弟中的哥哥欧阳义将军有一个私生女欧阳修元，这个女儿和将军其他子女的关系一直很僵，60多年来，双方几乎没有来往。但是，把孪生兄弟墓申请为文物保护单位这件事恰恰是由欧阳修元和她的儿子左小平来完成的，欧阳家后人们因此非常感动，也借参加文物保护碑揭牌仪式之际，正式认下了这个姑妈。在得知欧阳修元的身份和经历之后，我们果断地决定加入亲情复合这条线

索，不仅真实呈现了当时事件的真实流程和走向，更重要的是，骨肉团聚、血浓于水的剧情，和我党客观公正地对待过去对国家民族有过贡献的国民党人以及现在的两岸关系形成了一种隐喻和呼应，这样，不仅增加了复杂的亲情聚散离合的生动意味，而且两线交织营造出更富于戏剧性和寓意性的深刻主题。

3. 拍摄过程中发现有些生活的场景、细节潜藏着重要的玄机，往往是一种价值信仰、生存观念的蛛丝马迹，抓住这些蛛丝马迹每每能够牵拽出一条叙事线索，进而丰富和深化主题。

比如中国传媒大学南广学院学生创作的《方山茶农》，一开始大家的关注点是：大学城附近山坡上一个陶姓老太太在房舍被拆迁后，不愿意到集中安置的居民小区居住，而是选择了留守，一方面种菜采茶，一方面看护过去村民们集资修建的方山大庙。从这个着眼点能够提炼出城市化进程中城郊农民对传统农业农村生活的留恋的主题。但是，细心的同学们却在拍摄过程中发现了更令人深思的内容：一是一对采茶的老夫妇对茶树爱护有加，不愿意用机械工具采茶，以免伤害茶树，仍然坚持人工采摘茶尖；二是每月的某天，村民们会从城里回到大庙聚集，烧香拜佛，谈论家长里短。但是这些人都是六七十岁的老年人，没有青壮年人。

大家经过进一步分析后又提炼出两条线索和主题：不愿用机械工具而手工采茶，反映了茶农们的生存理念——他们视曾经作为自己衣食父母的茶树为神灵，不伤害有生命的茶树，就像不能竭泽而渔一样；大庙里没有年轻人，反映了城郊农民转身变成市民后的信仰危机问题。老年人还有敬畏，还有信仰，而年轻人在生存的压力和金钱的诱惑下信仰缺失⋯⋯

围绕这两层思想，主创人员增加了对茶农的拍摄分量——如何管理茶园，如何制作茶叶，等等，也更详细地拍摄善男信女们聚会烧香拜佛——购买香烛、凌晨集会、早间做饭、白天聚餐等。这样，这两条线和城郊拆迁后有些老人留恋山间生活的主线交织在一起，从生活方式、生存理念、价值信仰三个方面立体地反映了城市化进程中转变成市民的老一代农民的命运。

总之，以上五点是我们在酝酿、提炼纪录片主题时要注意的原则和方法，这些原则和方法贯彻的前提是：主题不是空中楼阁，无论是在前期调研还是在具体拍摄中，主题一定是从对调研观察所获取的材料的分析判断中得来的。但是，反过来，主题一旦得以确立，在正式拍摄和后期制作过程中，主题又成了我们选择拍摄内容和剪辑取舍的核心依据，也就是要围绕主题选择材料。这样，拍摄和制作就有了明确的目的性，创作活动的效率将会大大提高。

我们要尽量把功课做在前头，如果我们不能通过前期调研提炼出主题，只

能边拍摄边琢磨主题,甚至到后期剪辑再试图寻找主旨,这样我们的创作就会非常被动。由于没有目的、没有遵循,拍什么、不拍什么就失去了标准,我们拍摄时就会像无头的苍蝇。当然,也有一种情况是拍摄中才逐渐明确了主题,或者后期剪辑时突然有了新的发现,但毕竟这种情况是偶然才会出现的。

第二节 文体斟酌

确定了选题之后,前期调研业已结束,主题思想也已经相对明确,我们就要结合具体选题的具体特点,来斟酌纪录片所要使用的文体样式。

关于纪录片的文体样式,比尔·尼克尔斯总结了几种主要模式:格里尔逊式、直接电影式、访问谈话式、自我追述式等[①]。王庆福、黎小峰在《电视纪录片创作》一书中则将之划分为话说体、汇编体、口述体、探索调查体、纪实体五种文体类型[②]。欧阳宏生在《纪录片概论》中认为,纪录片按风格可分为写实型、写意型、议论型[③]。下面我们就借鉴前人的理论,结合纪录片发展的实际,对纪录片的文体样式做一番梳理,然后谈谈我们对这些模式的理解,进而明确我们的创作应该依据什么具体情况选择哪一种文体样式。

一、阐释式

阐释式,又称为格里尔逊式。格里尔逊是20世纪30年代英国著名纪录片导演,他把纪录片看作"一把锤子,而不是一面镜子",强调纪录片对"真实素材的创造性处理";强调纪录电影要肩负社会责任,对公众进行教育;为了表达思想,常常借助解说词的作用,他首创用画外音进行解说,以配合纪录片的活动画面,因此这种模式被命名为格里尔逊式、画面加解说模式或说教模式。[④] 格里尔逊领导伦敦电影协会的一批年轻人用纪录片的形式反映工业社会带来的新的社会问题和社会关系,掀起了"工业电影"运动,因而被誉为英国"纪录片之父",其创作思想和创作方法影响了"二战"前后各国的纪录片工作者。之后,德国、意大利、苏联、英国、美国等的"战争宣传"把这种说教模式的纪录片推向了极致。

① 参见 Bill Nichols, Introduction to documentary, Bloomington: Idians University Press, 2001.
② 王庆福、黎小峰:《电视纪录片创作》,重庆大学出版社2011年版。
③ 欧阳宏生:《纪录片概论》,四川大学出版社2004年版。
④ 转引自王列主编《纪录片创作教程》,中国广播电视出版社2005年版,第2页。

但是，在苏联和中国，一种与格里尔逊模式接近的"形象化政论"有着更长远的影响。由于列宁在1921年指出："广泛报道消息的新闻片，这种新闻片要有适当的形象，就是说，它应该是形象化的政论。"① 后来纪录片理论家格里格利耶夫等人把"形象化政论"解释为列宁对纪录片的定义。形象化政论这种创作方法于1949年苏联电影工作者帮助中国制作《中国人民的胜利》《解放了的中国》时被带到了中国。所谓"形象化政论"，是在画面之外，使用权威味十足的主观性很强的脱离画面的解说，这种"画面加解说"模式更具有浓厚的说教意味。

事实上，把格里尔逊式简单化地概括为"画面加解说"模式未免有些武断，虽然格里尔逊模式和形象化政论都是采取画面加解说的形式，都强调教化作用，但是"格里尔逊式的解说来自于对画面的提炼与补充，承担叙事与抒情功能，画面与解说相辅相成；形象化政论电影的解说优先于画面，发展到极端状态的就是文字统摄画面"②。无论是格里尔逊式还是形象化政论，这种阐释式的纪录片具有明显的主观色彩，往往主题先行，"创作过程基本上是先确定一个主题，再围绕主题撰写好解说词/分镜头本，然后严格按照解说词/分镜头本的要求来采访、拍摄和编辑，极少做出变动……叙事时声音以'上帝之音'的姿态出现，对观众进行居高临下的教诲和劝服"③。

"二战"后，人们强烈要求尊重事实，世界进入纪实主义文化时代，格里尔逊式充满说教意味的叙述方式引起了观众反感，"作为一个努力以说教为目的的学派，它使用了显得权威味十足、却往往自以为是的画外解说，第二次世界大战以后，格里尔逊式的纪录片失宠了"④。但是，形象化政论纪录片依然是20世纪的50—80年代中国纪录片的主流。正如原中央新闻纪录电影制片厂厂长钱筱璋所言："'形象化政论'一直是新闻纪录电影创作的指导原则，已经成为我们公认的创作传统。"⑤

但是，这并不意味着阐释式纪录片文体被彻底摒弃。事实上，20世纪90年代至今，这种文体样式在我国依然保持着旺盛的生命力，特别是政府投资摄

① 转引自方钱华《论中国电影新闻纪录片的发展与衰落》，http://wenku.baidu.com/view/db7e6b47f7ec4afe04a1dfc3.html。
② 张同道：《多元共生的纪录时空》，北京师范大学出版社2010年版，第136页。
③ 谭天、陈强：《纪录片之门：纪录片创作理念与技能》，暨南大学出版社2007年版，第15页。
④ ［美］比尔·尼克尔斯：《纪录片的人声》，转引自单万里主编《纪录电影文献》，中国广播电视出版社2001年版，第537页。
⑤ 钱筱璋：《新闻纪录电影创作漫谈》，见《钱筱璋电影之路》，中国电影出版社2005年版，第136页。

制的宣教型纪录片,如《百年中国》《再说长江》《改革开放 30 年》《复兴之路》《走向复兴》《敢教日月换新天》等理论文献纪录片和《大国崛起》《抗战》等历史文化纪录片仍然使用这种文体。虽然还是以宣教为目的,但是现在的阐释式文体的纪录片更趋向格里尔逊式,不再像"形象化政论"那样,解说词过于主观、严重脱离画面,而是注重从政论向纪实转变,从宏观议论向微观细节转变,从传播观念向传播信息转变。

我们做历史文化类的选题或者理论文献类的选题,难以绕过"阐释式"这种问题,活动的形声一体化影像的缺失,使得我们没有更多的选择,面对无声的图片、美术作品、历史遗迹空镜等资料,我们只能首选"画面加解说"模式。

二、旁观式

旁观式,又称为直接电影式,以捕捉特定人物日常生活中未经修饰的活动为特征,通篇不加一句解说,让观众在一种身临其境的自然感觉中自己去下结论。

我们从电影初始期卢米埃尔兄弟《工厂大门》《水浇园丁》等的纪实实践中似乎就看到了直接电影的影子。此后"坚信以'不带主观成见'的态度面对事物才能将其真实地呈现出来"[①] 的弗拉哈迪对"不被干预"的现实的追求,也具有直接电影的性质。而苏联"电影眼睛"学派的发起人维尔托夫的"摄影师在拍摄人物时应注意,要在被拍摄者全然不知的情况下进行""抓住活生生的现实"的主张,则对直接电影流派产生了不容忽视的影响。

直接电影(direct cinema)产生于 20 世纪 60 年代初的美国,以罗伯特·德鲁和理查德·利科克为首的"德鲁小组"(Drew Team)拍摄了 19 部直接电影风格的纪录电影,第一部作品《初选》(1960)记录了 1960 年在威斯康星州举行的民主党候选人(约翰·F. 肯尼迪对休伯特·汉弗莱)的总统初选过程,影片通过分别拍摄他们演说、接见、聚会等场景,展现竞选步骤和策略。曾参与德鲁小组、最早提出"直接电影"概念的艾伯特·梅索斯兄弟用直接电影的文体形式拍摄了经典之作《推销员》,影片追踪记录了四位销售代表的工作情况,从销售员全力推销《圣经》一书的过程中,呈现出在物质与精神价值之间挣扎的美国人的现实生活状态。该片不依赖主观分析,仅依据对生活本身的记录,就使得影片成为一部伟大的社会学纪录电影。直接电影运动于

① 王庆福、黎小峰:《电视纪录片创作》,重庆大学出版社 2011 年版,第 66 页。

20世纪80年代在欧美趋冷之后，于20世纪90年代末21世纪初在我国一度趋热。时至今日，很多经典的纪录片仍然是直接电影模式，如中国的《幼儿园》《红跑道》《归途列车》，韩国的《牛铃之声》，等等。

德鲁小组提出了这样的电影主张：摄影机永远是旁观者，不干涉、不影响事件的过程，永远只做静观默察式的记录；不需要采访，拒绝重演，不用灯光，没有解说，排斥一切可能破坏生活原生态的主观介入。直接电影是把旁观纪实美学推到了极致的电影形式。

直接电影看似主题模糊，但是并不等于没有主题，而是在看似冷静客观的表象记录中隐含着记录者对社会现实和生存意义的思索。作为格里尔逊式纪录片的彻底颠覆者，直接电影让人们真正触摸到了纪录片的真谛。

笔者一直认为，直接电影式的纪录片才是真正意义上的纪录片。即便这种文体有很多诸如"表象真实"的弊端，但是，如果我们能够用热情来守护，用时间来打磨，长期跟踪，深入生活，是能够有效降低其不利因素的影响的。

初学者应该从直接电影模式入手，因为这种文体最能锻造纪录片人的记录精神和影像叙事能力。记录的关键环节要求纪录片人持续深入生活；影像要隐含思想要求纪录片人须具有洞明世事的本领；不用解说的特点要求纪录片人具有成熟的影像叙事技能。如果比较成功地拍摄过直接电影式的纪录片，那么再拍摄其他文体的纪录片就相对容易了。当然，我们可以以直接电影式文体为主体，灵活穿插其他文体样式，比如，适当地加些解说，适时地与拍摄对象交流互动，这样就接近了另一种文体——介入式。

三、介入式

介入式，又称为互动式、真实电影式。这种模式的特点是在拍摄记录事件流程的过程中，适时采访被拍摄者，与之互动交流，甚至参与到被拍摄者的生活之中，实施一定的干预和控制，以策动、诱发一些情况的发生。

介入式源于法国的一个电影流派——"真实电影"运动，以让·鲁什和社会学家埃德加·莫兰为首的一批纪录电影工作者，提出摄影机是"参与的摄影机"，形成了以访问形式出现的建立在拍摄者和被拍摄者之间互动关系上的运作模式。他们的代表作是《夏日纪事》，该片通过编导主动在街头向路人发问"你幸福吗"，诱发他们表达自己的观点，并组织他们观看拍摄的素材，再次交流探讨，引发他们对自己人生更深层次的思考和规划。

最近比较典型的介入式或者说真实电影式纪录片是"学习强国"平台2020年6月28日推出的《好久不见，武汉》，片中，日本竹内亮导演采访了

从100多人中精心挑选出来的10位武汉人：餐馆老板、皮具社投资人、私立医院的护士、康复的新冠肺炎感染者、雷神山医院建设工人、一对职业分别是城管和警察的情侣。用无人机拍武汉的女教师，以及街头的出租车司机、光着膀子的武汉市民、长江的泳渡人，竹内亮走进他们的工作单位，走进他们的家里，和他们一起逛街、一起去黄鹤楼，和他们交流新冠肺炎疫情带给武汉人什么体验，给他们的生活带来什么影响，从而勾勒出这场灾难后的城市面貌，向全世界介绍了真实的武汉。

真实电影和直接电影的摄制有许多共通之处，如以真实人物及事件为素材，采用客观纪实的技巧，等等。相异于直接电影不干扰、不刺激被摄对象的原则，真实电影则主动介入被摄对象的活动流程，时常鼓励并触发拍摄对象表达他们的想法、态度和情感。

总之，真实电影的本质在于不满足于直接电影在被动状态中以纯粹旁观的记录方式来捕捉真实，而是认为应该主动地去挖掘真实。

早期的真实电影在语言形式方面也和直接电影一样避免使用旁白叙述。然而，后来一些电视新闻深度报道也运用真实电影的文体样式，比如中央电视台《新闻调查》栏目有好多期其实就是对记者调查事实真相的过程进行记录的行动纪录片，在把记录生活流程的纪实语言运用到报道中的同时，也把解说词旁白带入真实电影的文体之中，从而使得真实电影模式开始综合使用纪实画面和现场效果、同期声、解说旁白画外音等各种纪实语言，成为最为灵活自由的纪录片文体样式，进而成为当代纪录片的标准制作模式。

除去互动部分和解说部分，真实电影的很多篇幅其实就是直接电影，所以，也可以说真实电影是外层"套娃"，里面往往装着直接电影这个小"套娃"。使用这种文体创作纪录片，不仅能够有效训练直接电影的所有技能，而且拓宽了所使用的纪实语言范围，建议大家创作时多采用这种文体。

四、自反式

自反式，即自我反射式，又称个人追述式。制片人就是事件的见证人、参与者，也是作品社会意义的创立者。这种纪录片往往以第一人称的叙述手法，评论者的议论混杂在访问会见之中，制片人的画外音同屏幕上的画面相结合，或加上历史背景和事件背景的评论，直截了当地表达作者的观念。个人追述式是新近在美国出现的纪录片模式，是一种现代主义流派，它出现的直接原因是一批制片人不满足于那种主题不能直接说出来的策略，另一个原因是一批明星主持人的出现，像克朗凯特、丹拉瑟、华莱士等，成为社会的舆论领袖，直接

表达种种观念和主张，观众易于接受。

例如，华莱士曾经做过一部纪录片《万甘博士》，记录了美国某烟草公司员工举报公司故意加大尼古丁含量危害消费者的事实，但是该员工却遭到公司开除，华莱士参与到事件中，帮助该员工申诉、讨回公道。华莱士既是制片人，又是事件的参与者，还是主持人，他筹划节目拍摄方案、介入事件进展，还在片中向观众介绍事件的来龙去脉，发表自己对事件的观点，是一部典型的自反式纪录片。

传统纪录片中自反式纪录片并不多，当下伴随着短视频兴起的微纪录片，自反式文体的微纪录片也兴盛起来，甚至成为一种流行趋势。最突出的就是二更、梨视频、新华社等机构创作的微纪录，特别是一些非遗、美食、新时代奋斗者题材的微纪录，用非遗传承人、餐馆老板等第一人称口述做解说，交代自己的经历、事业和心迹，讲述自己的故事，其中充满了大量的自我认知、自我感悟、自我反思，仿佛在面对面地和观众交流、倾诉。

五、诗意式

诗意式，也可称为写意式，其特点是在生活真实的基础上，通过电视声画语言的综合运用传达物象的精神，注重神态的表现，以充满诗情画意的意境，孕育深沉的思想意念，表达创作者对生活的发现、感悟、情感、情趣，给观众以独特的审美感受。

在写意纪录片中，声音、形象、色彩、文采、哲理等因素都得到充分的发挥和体现，留给观众的是真实、淡雅、抒情和充满生活气息的诗意美。写意式纪录片的特点具体表现为：

（一）强调个性

注重对创作主体自身的关照。写意纪录片的个性是拍摄对象的个性与创作者的个性碰撞之后的产物，主要通过创作主体的情趣体验、感受认识来反射、折射生活，所以呈现在观众面前的画面有鲜明的主体感情特征，创作者通过主观情感的抒发，把创作主体的美好心灵——情趣、感受等充分亮出来，毫不遮掩和回避地灌注到对生活的描绘之中。

（二）画面精美，具有强烈的隐喻性，较多运用音乐

写意纪录片的构图、色彩、用光、音乐都十分讲究，主要是为了渲染情趣，表达意境。

(三) 表达准确

写意纪录片解说词的关键是能否把创作者的思想情感、哲学理念表达得恰如其分。解说不拘泥于画面，声音言画外之意，画面表声外之像，揭示有特定的艺术形象隐喻的种种艺术联想和想象，引导观众思索。

(四) 创造意境

意境是特定的艺术形象和它所表现的艺术情趣、艺术氛围以及可能触发的丰富的艺术联想的总和，意境的创造不仅是主体细微情趣的流露，而且是对客体气氛的营造和升华。

伊文思的作品《雨》（1928）就是诗意式纪录片，他在回忆录《摄影机与我》中说："《雨》片拍完在法国上映后，法国影评家们把它评为一部'电影诗'。"① 正如他拍摄该片时所迷恋的魏尔伦名句"雨在天空下，泪在心中流"那样，伊文思运用诗意的镜头，交融神妙而富含哲思的自然与社会体验，精心地营造出了充满诗意的"雨"的意象。"《雨》带给人的直观感受是一幅幅富有美和韵律的画面的运动过程；并且，通过独特的叙事方式与电影语言，伊文思向观众敞开了另外一个庄严灿烂的世界，这个世界纪录真实，却也是作者主观内心的表达。《雨》就像一首抒情诗，风格清新，意蕴深远。"②

而完成于1988年、获全国首届录像大赛一等奖和全国第三届电视文艺星光奖及优秀撰稿奖的刘郎的纪录片《西藏的诱惑》，一度在中国纪录片创作界被视为写意派的代表。该片以大写意的手法，运用讲究色彩和光影效果的优美画面，配以具有浓郁主体情致的文辞、奔放的解说，大胆抒发主观情感，以四位艺术家在西藏潜心探寻为主线，以三代僧侣虔诚朝圣为意象，由西藏的特殊地理环境和宗教文化而生发营造出一种神秘、神奇、神圣的意境，讴歌了一种由朝圣而引申的崇高精神。

短视频和微纪录时代，诗意式纪录片焕发了前所未有的生机。比如"学习强国"平台"百灵"频道"靓"等栏目大量推送了各地风光微纪录和地域宣传片，壮美的山川、秀美的湖水、多彩的原野，多数没有解说词，有的适当配乐，篇幅短小，但令人心驰神往。（如图4-1）

① http://blog.sina.com.cn/s/blog-6390fef00100rfyh.html。
② ［荷］尤里斯·伊文思：《摄影机与我》，七海出版者译，中国电影出版社1980年版。

图4-1 各地风光微纪录和地域宣传片

"学习强国"杭州学习平台(滨江供稿中心)2021年1月推出的《韵味杭州 奇妙的旅行》系列,则是配有优美解说词的电视散文式的诗意式微纪录栏目,无论是《九溪的烟雨时》,还是《行止凤凰山》,无论是《寻味古运河》,还是《西溪且留下》,都集中地体现了诗意纪录片的典型特征:富于艺术联想的意境性精美画面和充满主体主观感情色彩的解说,情景交融,物我一体,每一个片子都荡漾着令人沉迷流连的江南味道。(如图4-2)

图4-2 《韵味杭州 奇妙的旅行》画面

一方面灵动地捕捉社会现实生活中的特定情境和物象,另一方面也在记录着审视、分析和感悟现实的纪录片人的心灵,写意式纪录片更能体现出纪录片

的主观性本质属性,就像《雨》《西藏的诱惑》那样。如果想创作一部记录我们心灵的纪录片,不妨尝试一下写意式文体。

六、口述式

口述式,是指仅以被拍摄者口头表达的素材制作成的纪录片,"这样一种纪录片的风格源于20世纪60年代的德国,其主要代表人物有艾伯哈特·费希那、汉斯-迪特·格拉博等。格拉博拍摄了几十部'口述'类型的纪录片。在他镜头前倾诉的有普通的家庭妇女、纳粹集中营里死里逃生的犹太人、患有癌症的病人等等"①。我国前些年也有栏目以"口述历史"的方式制作纪录片,被认为是一种比较好地再现历史的方式。如山东艺术学院传媒学院数字媒体艺术专业师生团队创作的庆祝中国共产党成立100周年百位沂蒙英模口述历史纪录电影《沂蒙老兵》《沂蒙红嫂》《沂蒙精神》等,采访并拍摄了山东省临沂市沂南县160位新中国成立前的老党员、老战士、支前模范。在这部系列的口述历史纪录电影中,当这群平均年龄94岁、其中还有8位超过百岁的历经风风雨雨的沂蒙老兵和沂蒙红嫂们口述着在抗日战争、解放战争、抗美援朝战争中的亲身经历时,人们从中深切地感受到了口述史文体震撼人心的力量。(如图4-3)

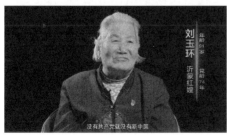

图4-3 沂蒙老兵和红嫂口述历史

① 聂欣如:《纪录片研究》,复旦大学出版社2010年版,第268页。

在这里我们暂且不去论述这类纪录片能不能被称为"纪录片",且从口述体通过亲历者讲述历史事实的效果来看,一方面,相异于记录正在发生发展着的事件,由于失去了真实影像的佐证,我们无法判断讲述者所述内容的真实性;另一方面,相异于用影视资料、图片、情景再现镜头加解说的方式来还原历史,而只是局限于讲述者的个人口述,即使讲述者的言语风格很有个性,但是通篇都是讲述者个人的单调画面,这与听广播、看报纸又有什么区别呢?观众看电视奔的就是电视画面对事件场景的呈现和还原,没有了这些,就很难满足观众的视觉需求,因此,我们对这种文体的使用也要慎重考虑。但即便是口述历史,我们也可以综合运用情景再现、影视资料、照片、美术作品等手段,而不能仅仅使用"口述"镜头。

事实上,口述作为一种叙事手段,偶尔在纪录片中小片段地使用也未尝不可,特别是涉及一些历史故事时。但若通篇都是这种单调的口述,就不具备纪录片的本质特征。更有甚者,有些人把这种文体形式的使用运用到历史类题材之外,一些本应该去拍摄的正在进行中的事实流程却被他们简化为单纯的当事人的口头表达,而且还冠之为纪录片。有的则以"心理学纪录片"为说辞,似乎对人的性格、心态的揭示只能用这种"口头表达"的方式,"如美国影片《齿间有缝隙的女人》,专门访问一些门齿间有较大缝隙的女人对此所经历的心理状态。有的很在意,有的并不在意,有的受家庭的压力和朋友的讥笑,有的则无视它的存在"[①]。事实上,对这种题材,如果换一种记录方式是不是更真实?比如,就跟踪记录几个齿间有缝隙的女人的生活,就捕捉她们的家人、朋友、同事等讥笑、谈论她们的齿间缝隙的生活片段,记录不同的人面对讥笑时所表现出的真实的反应和态度,这样的文体样式岂不是比单纯采访她们、让她们口头表达自己的感受更真切?!但是,近些年有很多纪录片人往往自以为是地运用单纯口述的方式结构纪录片,比如有的同学创作了题为《长大了意味着什么》的纪录片,通篇就是三四个青年学生轮番对着镜头口述长大了意味着什么,云云,空洞的语言、单调的形式,既看不到记录真实生活过程的"证据",也无法判断他们所口述事物的真伪。这种所谓的纪录片甚至半个小时就能拍摄制作出来,无非就是打着口述式的幌子来应付领导或者老师而已。

内容决定形式,对纪录片文体样式的选择,当然要依据不同选题的具体实际情况和思想主题的表达需求而定。一般来说,面向未来记录正在发生发展着的事实和正在延续中的生活的纪录片,可以用直接电影或者真实电影式;主要借助历史影像、图片等文献资料,试图还原昔日事实的历史文化纪录片,基本

① 朱羽君:《现代电视纪实》,北京广播学院出版社2000年版,第107页。

第四章　方案建构

上就是画面加解说式。倾向于把今天的事实记录下来以期成为明天的历史的，那么就从写实类的几种模式中选择文体；而倾向于通过现实物象承载纪录片人的思想情感的，则可以使用阐释式或者写意式的文体。但前提是我们要弄清楚大体上有哪些文体样式，各种文体样式分别具有哪些具体特征，具体某种文体样式反过来对题材本身又有什么要求，这样我们才能选准最适合于具体题材和思想的文体样式。

第三节　结构意识

"结构，简单地说就是对材料的组织布局方式。"① 虽然结构一部作品的篇章，重头戏应该是在拍摄完成之后，通过对所有影像素材进行深入的研究，然后才系统、全面、科学、有序地形成结构布局。但是，事实上，对片子结构考虑的起点却不应该是在拍摄之后剪辑之初，而是在主题提炼的环节就开始了。

在梳理前期调研得来的材料、从某方面材料中初步归纳出一个中心的思维活动中，创作者就已经不自觉地介入片子结构的组织环节；而当初步确定了主题之后，围绕主题去谋划下一步的拍摄领域和具体的拍摄内容时，纪录片人就要自觉地用一种结构意识来盘算：第一条线的内容将表达什么思想，第二条线的内容将反映什么问题，第三条线的内容将起到什么作用，这几条线的内容相互之间有什么内在联系，在具体拍摄时，将用什么手段来体现相互之间的关系，将以什么样的形式来组织几条线的内容，这是对整个片子结构方式的初步谋划和建构，也是为下一步拍摄、剪辑确定基调和原则的必需。

"影视作品的结构有两个层次的意思：一个是整体布局，这是对整体形式的把握，是作品层次分明，结构完整。一个是内部构造，这是对影片中各局部的构成和转换的把握，使作品上下贯通，过渡自然。"② 下面我们就分别从整体布局和内部构造两个方面探讨在整个拍摄环节都要留意的结构意识。

一、初虑蓝图——外部结构意识

片子的整体布局又称为外部结构，关于外部结构，我们在拍摄之前和拍摄过程中要考虑两个方面的问题：一个是我们的片子要涉及几个方面的内容，或

① 钟大年：《纪录片创作论纲》，北京广播学院出版社 1997 年版，第 299 页。
② 钟大年：《纪录片创作论纲》，北京广播学院出版社 1997 年版，第 299 页。

93

者说要关注拍摄几件重要的事，要抓住几条重要线索展开记录；另一个是以后的成片将要以什么顺序来组织上述材料。第一个问题决定了成片是单线叙事、交叉叙事还是散聚叙事，第二个问题决定了成片结构是纵向时间顺序、横向空间顺序还是块状逻辑顺序。

关于结构，纪录片业界、学界前人已有相对成熟的理论建树，如钟大年在《纪录片创作论纲》一书中将其划分为递进式、典型集合式、复线式、板块式、漫谈式五种结构形式。他是这样界定这几种结构方式的。

（一）递进式结构

这种结构方式是按照事物发展的或者人们认识事物的逻辑顺序来安排层次。这种安排方法有明显的发展线索，循序渐进，层层递进。由于这种结构线索单一，故又称为单线结构，它又分为按时间行进的顺序安排层次、以认识事物的顺序安排层次、纵横交叉式地安排层次三种方式。

1. 按时间行进的顺序安排层次。随着事件的发展，把事实的内容逐步介绍给观众。其特点是顺序不能颠倒，因为内容颠倒就意味着时间颠倒，层次就会混乱，甚至会影响真实性。

以时间为线索的结构也有变化形式，有时可采用倒叙式，把高潮提前，结果放在前面。

以时间为线索来安排内容顺序，是一种情节化的叙事方法，往往具有讲故事的特征，吸引人逐步了解内容的发展状况。

2. 以认识事物的顺序来安排层次。以内容的深入程度为顺序，内容意义逐渐由浅入深，反映了作者对事物的认识逐渐由表面到本质的过程。它比较符合纪录片创作的特点，因为纪录片几乎不可能遇到有完整情节或完整时间进程的事件，甚至很难拍到连续性的材料，只能靠作者根据对生活的认识去发掘和深化主题，把生活的本质意义有层次地反映出来。

3. 纵横交叉式地安排层次。以时间推移为纵线，同时又以空间展开为横线，把同一时间不同地点发生的事紧密交织在一起。

（二）典型集合式结构

这种结构方式是把几部分不同的材料用一条主线按顺序串联在一起，从事物的不同侧面展现同一主题。它又细分为以下三种方式。

1. 以不同空间的变化来安排层次。为了一个目的把有联系的不同空间内展开的事实按照一定的顺序组织起来，从各个不同侧面，多层次地表现一个完整的主题。

2. 以不同典型的组合来安排层次。围绕一个主题，把能够反映这一主题思想的不同典型组织在一起，从典型的集合中表现对社会现象的认识。

3. 从事物的不同侧面来安排层次。从不同的侧面来表现事物，或选取其中的几个部分来表现。

（三）复线式结构

这种结构形式是将两条或两条以上有着内在联系的线索进行交叉安排，并以此组织情节，推动事件发展。它利用对比和冲突提高各个部分的自身价值，通过内容的撞击显示出感人的力量和思想意义。与单线式结构不同，复线式结构将两个以上的具体事件和人物故事通过内容之间的对比，使其具体上升为一种具有普遍意义的理性思考。这种结构挖掘了结构本身的表意功能。

（四）板块式结构

这种结构与复线式结构的区别是，它虽然也有两条或更多条线索，但不是交叉安排，而是相对独立的，每一个板块的内容都有自己的一条发展线索。各板块之间并不是没有联系的，只不过它们不是事物的一种内在的联结，而是统领于创作者的主题思想下的一种主观化的联结。各板块之间往往从一个基点出发，多角度多层面地展现一个总的主题或事件，因此，它不太注意外在形态上的关联性和形式上的完整性。这种结构有利于表现繁杂丰富的内容，能够把不同主体事件整合在一个主题之中。

（五）漫谈式结构

所谓漫谈式，就是以作者的目光为线索，看到哪里就谈到哪里，就像人置身于生活当中、用自己的眼睛观察生活一样，真实、亲切。

选择什么样的结构方式，还要本着形式服从内容的原则来考量。

对历史题材的纪录片，无论是历史人物还是历史事件、历史进程，故事性强的选题往往用"时间行进的纵向结构"，营造紧张的情节。但是，看重本质性、规律性的总结和归纳的选题更适合用"从事物不同侧面安排层次"的典型集合式结构方式，比如《华尔街》《货币》这样的记录经济活动、经济规律的大型纪录片。类似于《舌尖上的中国》这种需要呈现不同主体的不同特点、具有面上的丰富性的选题，典型集合式的结构是我们的首选。

不过，一般来说，如果我们的纪录片是面向正在发生发展着的人物和事实，比如《皮里村孩子的上学路》那样的比较简单的新闻事件，那么基本上就要按时间行进的顺序安排层次；而类似于《海豚湾》《一只猫的非常死亡》

等行动纪录片,就要以认识事物的顺序即创作者查清事实真相的过程来安排层次;如果是涉及多条线索、表达比较复杂主题的片子,往往就要像《船工》那样,用复线式结构;即使有些纪录片需要运用典型集合式、板块式结构,但是针对其中的一个典型、板块事件,其结构方式往往也需要运用递进式结构。

因此,相对而言,在纪录片的结构形态当中,最为基础的就是透过时间的线性来统领镜头的递进式结构,其他结构中往往也要部分地运用这种结构方式,因为时间因素本身所潜藏着的逻辑关系就是一个天然的结构。这种结构形式符合现实生活的逻辑和顺序,容易为观众所接受,而且,对初学者来说,基于锻炼接触、观察、认识、分析、判断社会现实的能力的目的和要求,也是基于纪录片主要记录当今社会现实的责任,纪录片选题往往也瞄准当下的人物和正在发生发展的事件,因此,以递进式结构和以时间行进为基础的复线式结构是我们要重点考虑的结构方式。

我们在创作过程中,即使是记录一个人物一段时间内的普通生活,也都会发现这个人不可能只做一个方面的事,他要面对各种各样的事,如工作问题、夫妻情感、子女教育等。每一个方面可能都是一条叙事线索。现实生活是有千丝万缕联系的编织体,反映现实生活也需要条分缕析,因此,复线式结构应该是我们最常用的结构方式。

二、预谋张力——内部结构意识

如果说外部结构是一幢建筑的钢筋混凝土的框架和砖块,那么内部结构则是黏合混凝土框架和砖块的灰浆与贯穿建筑内部的水电气线路;内部结构如果松散无力,没有内在张力,外部结构必将土崩瓦解。如果说对外部结构的初步考虑需要通观全局,那么对内部结构的预先谋划就要深入细微。在外部结构考虑要拍哪些内容、用什么框架组织这些内容的基础上,内部结构要结合整个片子的思想主题和艺术风格,深入到每一个板块的细部、每一条线索的精髓,思考板块之间有什么内在联系,线索之间会怎样勾连,整个剧情节奏如何起伏,段落如何衔接才能自然、合理、流畅,等等美学技巧,这些都要在拍摄之前就盘算好,以方便拍摄。

比如,以时间为走向的递进式结构,强调依照事件进程的自然次序组织情节,以求连续发展,有头有尾;由事件的开始到进一步的发展,逐渐强化矛盾冲突,并走向高潮,然后高潮以某种方式缓解,直到叙事结束。叙事要讲究前因后果和起、承、转、合,要求具备环环相扣的严谨逻辑性。甚至成片如何开端、怎么发展,什么片段可能营造高潮,用什么方式结束,这些在拍摄之前都要有一定的预判和规划。

说到这里，或许有同学会疑惑，既然多数纪录片是朝向未知的记录，我们又如何能判断什么情况下会出现矛盾冲突和高潮呢？我们又如何能把握事件的发展趋势呢？

事实上，能否形成相对准确的判断和预测，这要依赖于我们前期调研的质量。如果我们的初访足够深入，依据拍摄对象以往类似的经历，我们对一件事的未来走向是基本能够预测到的；即使我们没有能力判断，拍摄对象自己也往往会依据经验做出预测。其实，纪录片创作要求创作者是一个洞明世事的人，一个人情练达的人，继而能够充分驾驭事实，揭示世界、现实和人的本质。当然，作为还没有足够的阅历和学识积淀的初学者，面对纷繁复杂的社会现实和形形色色的人群不免难辨真伪，但是只要依据创作规律行事，通过反复实践磨炼，同样能够达到"料事如神"的境界。

（一）复线式结构

前面已经提到，复线式结构是最常用的结构方式，由于它是多线索多向度的记录，因此其内部结构更为复杂，因而，不仅要求每一条线索条理清晰贯通、起伏有致，而且要求各条线索之间有或呼应或对比或互补的关联，相互之间要有角力并通过较劲升华出一定的思想意义；相互之间的关系还要自然、合理，合乎一定的逻辑规律，不可牵强；对各线索的分切、交叉、组合力求能在对比或呼应中造成一种冲撞或加强，借此推动整体情节的发展，拓展主题意义。

例如，《船工》中反复出现前景为造船、后景为轮船飞驰的镜头，这样的镜头其实是两条线索之间的一种或碰撞或妥协的关系：造船是在造一条象征着传统生存观念的古代模样的船，飞驰的轮船则代表着社会的发展变迁和新的生存观念，那么这样的镜头就要展现现代生存观念这条线索和传统生存观念这条线索之间的矛盾的碰撞。这种碰撞关系是用前后景构图来完成的，这样的镜头就成为两条线索之间内部结构的手段（如图 4-4）。

图4-4 《船工》中的前后景构图

该片还有立碑这条线索。表面上看，老人为自己和故去的老伴立一座生死双人碑只是老人做的一件事而已，而当墓碑落成后，有这样一个镜头：从现代化轮船驶过江面的起幅拉镜头，落幅为老人守在墓碑旁凝神眺望江面。这时一种新的意义诞生了：三峡截流使得现代化的轮船开进了长江支流小溪，以老人一生摇橹扬帆为代表的传统生存方式的时代远去了，老人的生死双人碑也标志着一个时代的结束，这样，立碑和社会发展两条线之间就有了一种呼应关系、一种隐喻意义（如图4-5）。

图4-5 《船工》中的隐喻镜头

《船工》中，甚至两条线索之间的切换转场的方式也在拍摄时就做了推敲。比如，其中一次从打碑这条线切换到造船这条线，打碑片段的最后一个镜头是工人挥锤刻碑的三角形构图镜头，造船片段的第一个镜头是老人拿着烟袋在沙滩上画船的形状的三角形构图镜头，通过拍摄相似性的三角形构图的画面来完成流畅的无技巧转场（如图4-6）。

《船工》中这样连接两条线索、凝聚着无限张力的镜头，就是一种内部结构手段，这种镜头不是后期剪辑过程中碰巧拍摄到的，而是拍摄之前就有预谋，这其实就是内部结构意识的具体表现。

图 4-6 《船工》中的三角形构图

(二) 集合式结构

集合式的结构方式，有利于表现广阔的生活面和群众关心的现实问题。但是要注意，对典型的选择和每个典型侧重点的选择很重要，典型是个性与共性的复合体，不同典型代表一个主题的不同方面，选择的材料必须有一定的典型性，能够反映事物的主流倾向；每一个典型要有自己的特点，典型之间宜相互补充，不要同类重复；处理好点与面的关系，既要突出重点，又要看出点与面的联系，以点带面，以面托点，相互映衬，避免点不深、面不广，成为面面俱到的大杂烩。

例如，《被山隔住的远方》所选的两个家境贫寒、交不上学费而面临失学威胁的儿童及其家庭，在学习好但贫寒的共性背景下，两个家庭又具备各自的特点：乔静是女孩，何万才是男孩；乔静的父亲彻底被命运击垮而丧失了作为父亲的责任，所以不愿意让女儿再读书，何万才的父亲虽然受尽磨难，但是始终没有动摇供养儿子读书的信念……两个典型相互补充、相互对比，避免了同

类重复。

当然,在拍摄方案制订的阶段就把内部结构手段都详细具体地规划出来是不现实的,毕竟人物的行动和事件发展多少具有一定的不确定性,但是我们可以预先设计几种方案,具体拍摄时再时时保持这种意识,具体情况具体对待,总比没有计划好。而对一些历史题材的纪录片,需要事先写出包括分镜头和解说词在内的拍摄脚本,这时对内部结构的预谋是不容置疑的。

第四节　剧本方案

一、剧本的作用

谈到剧本,可能有人会感到惊讶,纪录片又不是剧情片,怎么还需要剧本?纪录片拍摄前又怎么能写出剧本?

确定选题,定位主题,盘算文体形式和大致的结构蓝图,在正式拍摄之前,编导一个人把握好这些应该说就足够了。但是进入拍摄阶段,这些思想仅仅装在编导一个人的脑子里恐怕就不行了,这时就需要写一个剧本。纪录片是集体创作,摄像、灯光、录音师、场记、剧务等都要深入领会编导的意图,这样才能保证每一个环节都能贯彻编导的思想。编导的意图不能总是依靠口耳相传的方式表达,而是要有一个成文的方案甚至剧本,这样大家才能在拍摄、制作等创作过程中有章可循。

为什么需要剧本?美国纪录片专家罗森塔尔(Alan Rosenthal)认为剧本具有这样一些作用。

(1)剧本是一种组织与构造工具,是制作过程中所必需的参考与指南。

(2)剧本是片子制作中相互交流想法的途径,并尽可能地做到简单明了和富有想象力。剧本能让人更容易理解片子的内容及进展,剧本对赞助人或者电视责任编辑特别重要,能告诉他们相关片子的细节,从而说服他们接受片子的想法。

(3)剧本对摄影师与导演也是必要的。剧本可以向摄影师传达片子的情节、情绪以及对其他摄影工作问题的处理方法,可以帮助导演确定片子的进展与实现手法,以及片子内在的逻辑性和连续性。

(4)剧本也是安排摄制组作息时间所必需的。因为除了传达故事内容外,它还有助于解答全剧组人员的一系列问题:片子相应的预算是多少,需要多少外景和拍摄时间,如何设置灯光,是否需要特殊效果,需要什么档案材料,是

否需要拍摄特殊场景的专用摄像机和镜头，等等。

（5）剧本也将指导剪辑师的工作，说明片子设想的结构以及情节片段的连接方式。①

二、剧本的写作

而对于怎样写剧本，要视我们所要创作的纪录片的具体情况而定。如果我们要拍摄一部历史文化纪录片或者理论文献纪录片，应该在前期扎实调研的基础上形成比较完备的拍摄脚本或者几近成型的剧本。如果我们拍摄的是正在进行中的事件或者生活，形成较为完备的拍摄脚本恐怕比较困难，但是形成一种拍摄方案或者导演阐述，明确思想意义和艺术形式，大体规划几条拍摄线索，计划拍摄涉及的环境场所和人物，预估事件走向和可能发生的矛盾，做到这些应该是不成问题的。当然，有些历史文化纪录片和理论文献纪录片有时不只是完全依靠已有的影像和图片资料，它们也需要和当下正在发展中的社会现实生活相结合，那么这部分的"剧本"也只能是一种规划方案。正如罗森塔尔所说的："剧本是工作文件而不是文学作品"，"是一本指南或者是初步的作战计划……事实上它还只是对未知世界的最佳预测方案"。②

总的来说，剧本方案基本上有这样几种形式：策划文案或导演阐述、拍摄脚本、拍摄采访大纲。

（一）策划文案或导演阐述

策划文案或导演阐述，即导演向上级或投资方或媒体申请立项的选题论证分析，同时也是统一剧组各分集导演、摄像、剪辑、灯光、录音师等所有成员思想的纲领性文件，其主要内容包括：

（1）选题介绍。往往涉及选题来源、时代背景等。

（2）主要内容。指所要拍摄的主要人物和事件。

（3）主题分析。指片子要表达什么思想，有何社会价值和现实意义。

（4）形式风格。指使用什么文体，运用什么结构形态。

（5）拍摄计划。指各阶段的任务、拍摄日程等。

（6）资金筹算。指人员、技术、后勤等费用预算。

① 参见［美］阿兰·罗森塔尔《纪录片编导与制作》（第三版），张文俊译，复旦大学出版社2012年版，第12页。

② 参见［美］阿兰·罗森塔尔《纪录片编导与制作》（第三版），张文俊译，复旦大学出版社2012年版，第12页。

（7）市场规划。包括片子卖点、播出平台、效益回报等。

当然，由于具体选题的具体情况和具体导演的个人风格不同，不同的策划文案或导演阐述在格式和主要内容方面也存在较大出入，既然只是工作文件和方案，那么只要圈内人能够看明白和认可就可以了。这里我们把中央电视台财经频道大型财经纪录片《货币》总导演李成才的阐述作为案例，供大家参考借鉴。

<div align="center">

纪录片《货币》总导演阐述

</div>

一、为何做

纪录片《华尔街》的成功，让我对财经类题材产生了更多的想象、更多的思考。如果说"华尔街"这一题材相对专业、相对窄众的话，那么"货币"的题材则更加宽广、更加大众。今天，货币的问题已经覆盖到了政治家、经济学家、企业家和大众，它成为和平时期一个世界性的重大话题。整个社会对"货币"的强烈关注和求知，成为我和我的团队承担这一题材的重要动力。

当下，货币是经济问题，也是社会问题，还是政治问题，如果追根溯源，货币一直是与社会发展的文明形态耦合在一起的。曾有学者提出，"货币引领世界文明的走向"，虽然我们还无法认同这种想法，但至少可以看见在重大的历史变迁中，的确存在着货币的力量。比如美国的南北战争、中国的甲午海战、第一次世界大战和第二次世界大战等，这些事件的背后都有一个强大的影子。自人类文明有记载以来，人们便开始寻找文明背后货币的作用。货币最初作为一种中介产物、一种信用产物，经历了银行、保险、债券、股票、期货等演变，今天它已发展成为一个国家乃至世界的经济制高点。

在大多数人当中，货币是熟悉的，但又是陌生的，尤其是中国人，至少在近现代史上，"货币"曾经非常疏离我们这个国家，伴随中国近现代史的是贫困、积弱和落后。经历了30多年的改革开放，至少在财富的创造和积累方面，中国开始有了真正意义上的"货币"生活。美元、人民币、汇率、股市、债市、债务以及不动产投资的概念逐渐影响着人们的生活。而在未来的经济长河中，货币所占有的经济制高点又会有怎样的力量来左右我们的生活？我们由货币的起源开始，到货币的发展、货币的崛起、货币的灾难以及货币的未来，由此对货币和我们的政治、经济、文化以及社会运行秩序之间的关系进行一次较为全面深入的梳理，以一种更加开放、更加通俗、更加生动的方式来解读货币。

未来的中国经济以及中国的家庭财富都会有更大的变化，人们对货币产生

的疑问和需求都会增多,这就构成了拍摄《货币》的重要社会基础。我希望通过拍摄《货币》,为中国的金融土壤提供给养,为即将步入的财富社会做出必要的铺垫。

经济的本质是金融,而金融的本质是货币。从历史到今天,在社会重大历史变革中都会寻找到货币作用的线索,货币对世界格局的产生起着重要的作用。拍摄《货币》是对世界格局的一次崭新诠释,这里既有政治,也有法律;既有人性,也有货币本身。

如果说纪录片《华尔街》是对财经类题材的一次尝试,那么纪录片《货币》应该是在《华尔街》经验教训基础之上的重要作品,我认为创作这一作品的时机已经到来。

二、内容框架

第一集《有价星球》

国际舞台,汇率之争已经成为各种国际会议的主题;而对于普通民众,通货膨胀、流动性过剩等生僻的词汇开始搅动日常生活——这一切都与"货币"相关。自从货币诞生之后,地球上的每一个物件都可以货币化,货币让我们的生活变得更加的便利和丰富,同时也让我们的生活失去温暖,变得冰冷。那么,货币究竟以何种方式影响了整个地球的转动?它又如何决定我们的未来?

第二集《从哪里来》

货币如何成为资本?最初的货币是贸易的工具,中世纪的犹太人发掘货币的资本价值,意大利的城邦帮助货币完成了从货币到资本的跨越。那么,为什么是犹太人?为什么是意大利城邦?货币成为资本需要怎样的土壤?本集将探讨货币的起源和发展。

第三集《银行历程》

商业银行如何创造了货币?什么样的制度和环境为商业银行的艰难跳跃提供了土壤?商业银行的诞生与发展又如何进一步促进了货币化与市场化?本集通过商业银行的起源、发展和崛起,探讨现代银行业的信用体系和公司治理结构。

第四集《权力之争》

本集通过展示历史上货币发行权归属的演变,使观众明晰中央银行的诞生与发展的脉络,回答观众"钱是从哪来的"问题。通过展示当今世界各国中央银行的样貌,引领观众一起思考"到底什么样的中央银行才是我们需要的"这一问题。

第五集《三条红线》

通过梳理国债、税收和货币发行的关系,进而解释一个国家的财富在国家

层面上是如何流转的。透过这层关系,展示现代政府如何诞生和运行。

第六集《通胀之殇》

迄今为止,几乎没有哪个国家没有受到过通货膨胀的困扰。通货膨胀会导致严重的经济、社会甚至政治后果,很多国家的中央银行把控制通货膨胀、保持物价的稳定作为首要目标。那么,什么是通货膨胀?为什么会发生通货膨胀?通货膨胀是不是就是货币发行过多造成的?政府与中央银行可以采取哪些措施来控制通货膨胀?究竟能否实现无通货膨胀的经济增长?

第七集《黄金命运》

黄金本身是一种商品,也是人类使用范围最广、历史最长的货币,它被人们赋予了永恒价值和绝对财富的地位。本集在人类几千年的货币史中,试图寻找以下问题的答案:黄金是如何成为国际货币,又是如何被美元取代的?而回归金本位的争论又是基于怎样的世界货币环境?我们对黄金的探讨,也是对财富的探讨,对人性的探讨。

第八集《汇率之路》

外汇市场上的任何汇率波动,都深刻影响到个人生活、公司业绩,甚至是国家财富。本集将探讨汇率在世界范围内的发展之路,讨论汇率与经济和金融的关系,展望汇率带给世界经济格局的变化。

第九集《跨越国界》

通过梳理世界几大国际货币的出现及发展脉络,探寻国家货币演变为国际货币的条件,从而在全球化视野中为人民币的发展战略提供借鉴意义。

第十集《未来多远》

历史上,国家利益之间的竞争导致过种种悲剧。人类能否避免悲剧的再次发生?欧元与欧洲联盟的创建也许为人类提供了答案:共同的利益可以超越国家主权与国家利益,甚至超越国家本身。

三、形式

1. 内容

在内容的选择上,必须考虑只选择观众的接受水平范围之内的部分,过于专业、深奥的问题可以舍弃,不必一味追求内容的全面性和细致程度。同时,也不要宏大叙事,应该选择观众熟悉的、有切身体会的内容。应该从社会学、经济金融学、纪录片美学等方面来解读货币。

2. 气质

客观、温和是这部纪录片的主基调。

它不是单纯地就货币说"货币",它是融政治、经济、文化、法律、制度和人性为一体的,它的思想性和内容排在第一位。

我们团队的追求就是纪录片《货币》的追求——充满诚意，充满善意，充满谦逊，充满理性，充满希望。

3．表现

在电视语言的运用上要有所创新，可以参照电影的表现手法，在内容冲突、叙事节奏以及影像等方面有所突破。

采用大量情景再现，复原重要的历史事件和历史场景，触摸历史时刻的岁月印记，感悟历史人物的心灵轨迹。

《货币之溯源》《金钱热恋》《美国：我们的故事》《当人类消失的世界》，以及我们创作的《华尔街》，都是创作纪录片《货币》时应该吸收全部经验和教训的范本。

4．观感

制作一部生动、通俗的金融类纪录片，其中，"通俗化"是这部纪录片极为重要的创作目标。

从电视本身而言，它既要代表中国电视的先进理念，同时也要代表中国电视的先进技术。它不仅能让中国人喜欢，也能得到世界的认可。目前，纪录片《华尔街》在世界范围内已经受到了10余个国家和地区的认可，那么，纪录片《货币》的目标就是至少要得到世界30个国家和地区的认可。这一创作目标对创作理念和创作技术都提出了非常高的要求（详见岗位规则）。

四、流程

1．拍摄国家和地区

意大利、希腊、英国、德国、法国、美国、日本、中国香港。

2．参考资料

《货币崛起》——尼尔·弗格森

《价值起源》——威廉·N.戈兹曼、K.哥特·罗文霍斯特

《黄金简史》——彼得·L.伯恩斯坦

《货币贵族》——H.W.布兰兹

《美国货币史（1867—1960）》——米尔顿·弗里德曼、安娜·J.施瓦茨

《美国银行》——莫里亚·约翰斯顿

《财富的帝国》——约翰·S.戈登

《西欧金融史》——查尔斯·P.金德尔伯格

《资本战争》——彼得·马丁、布鲁诺·霍尔纳格

《金融的逻辑》——陈志武

《货币论》——约翰·梅纳德·凯恩斯

《货币的祸害》——米尔顿·弗里德曼

《美元大势》——查尔斯·格伊特
《美第奇效应》——弗朗斯·约翰松
《尼科洛的微笑：马基雅维里传》——毛里齐奥·维罗利
《利率史》——悉尼·霍默、理查德·西勒
《货币简史》——约翰·肯尼斯·加尔布雷斯
《货币与投资》——梅里尔·斯坦利·鲁凯泽
《13个银行家：下一次金融危机的真实图景》——西蒙·约翰逊
《白银资本》——贡德·弗兰克
《货币阴谋：全球化背后的帝国阴谋与金融潜规则》——史蒂芬·希亚特
《被误读的金融》——拉里·埃利奥特、丹·阿特金森
《美元大崩溃》——彼得·D.希夫、约翰·唐斯
《大宪章》——詹姆斯·C.霍尔特
《马克思与西方政治思想传统》——汉娜·阿伦特
《伦敦金融城》——李俊辰
《被绑架的世界：1919—1939年的全球货币战争》——王宇春
《从英镑到美元：国际经济霸权的转移》——张振江
《新教伦理与资本主义精神》——马克斯·韦伯
《中世纪的法律与政治》——爱德华·甄克斯
《金融史上那些人那些事》——吴勇民
《推开金融之窗》——李国平
《中国金融史十六讲》——洪葭管
《货币战争》——宋鸿兵

3. 规格

篇幅为45分钟×10集，其中主体节目为39分钟。

4. 周期

2010年12月—2012年8月。

5. 风险控制

严格制定流程，严格遵循流程。

（《货币》总导演　李成才）

(二) 拍摄脚本

这是在拍摄方案或导演阐述的内容框架的基础上，导演或者分集导演通过前期调研之后所形成的较为详细的剧本方案。剧本方案要明确各集或者各部分

第四章 方案建构

的拍摄地点、时间、人物、事件、场景、道具、氛围、节奏、采访对象和大致的采访内容等,有的甚至已经初步设计了大致分镜头和原始解说词。

事实上,拍摄脚本的完成就是前期调研不断深入、第一手资料不断丰富、剧情结构不断完善的过程。特别是拍摄一些专业性比较强的领域的纪录片,首先要弄明白该领域的一些现象和规律,甚至要有一定的专业见解,这样才能把控剧本的写作。比如,2012年11月27日,中央电视台财经频道和央视网共同举办的央视财经博友会做客新浪,讨论近期在财经频道播出的大型纪录片《货币》背后的故事,《货币》总导演李成才和主持人的这样一段对话充分说明了专业性的问题。

> 主持人:我们刚才听周叶说了,比如《货币》、比如《华尔街》题材,经济专业性特别强,拍人物的东西,年轻的导演很容易进入的。《货币》和《华尔街》成篇特别好,怎么带他们进入专业世界?您有什么专业的方式?
>
> 李成才:我经常布道,每个人要不停地看书籍,剧组有上千本关于金融类的书,我们开玩笑说,将来有一天,等我们不拍这部分,我们会建金融书籍的博物馆或者图书馆来呈现。我们一个团队是一个学习型的团队,在我们已经带了这么多年团队里,在我们剧组,在我们整个氛围里,好像没有别的行为和声音来说一些跟我们业务没有关联的话题,我们可以利用各种各样的场合,包括吃饭,什么时候都要谈,因为你不可能不谈。我们平常说的话,30个春天看不到第31个花开,也就是说你必须到了那个年龄才有那样的感悟,不可能把我将近50岁的感悟迅速让这些"80后"能够接受下来,我们用的办法就是在精神气质、在语言的环境上面,要塑造这样的东西,让他们来接受。况且在整个拍摄之前有风险的防范,比如说在国外,你采访哪个专家,拍摄哪个东西,之前在国内做了各种各样的预演。[①]

而拍摄脚本的写作往往也不是一蹴而就的,一般要经历三个步骤才能成型:各部分或板块重点内容或主要矛盾梳理;详细生动的甚至有些文学性的文字叙述;分镜头拍摄脚本。

笔者曾经参与国家档案局纪念长征胜利70周年大型文献纪录片《伟大长

① 《央视财经频道纪录片〈货币〉背后的故事》,http://finance.sina.com.cn/china/20121127/153913813582.shtml。

征》的创作，基本上就是按照上述路径来完成该片第四集和第五集的剧本写作的。下面以《伟大长征》第四集为例，论述形成拍摄方案的这三个步骤的具体操作流程和注意事项。

在第一阶段"各部分或板块重点内容或主要矛盾梳理"中，笔者根据前期掌握的材料，按照总编导的要求，形成了这样的内容架构。

第四集 《惊涛突起》内容架构

要点：中央红军越过雪山之后，盼来了与红四方面军的会师。本以为这次会师能给身处艰难中的红军带来转机，但没想到风云突变，惊涛突起，张国焘在红军内部挑起的一场斗争险些酿成大祸。幸亏毛泽东在关键时刻当机立断，果敢北上，既避免了红军的内战，也加快了红军北上抗日的步伐。

第一板块 懋功会师

1. 达维镇，刚刚从雪山下来的毛泽东在这里接见了一位20多岁的军人，他叫李先念，带领红四方面军的先遣部队前来迎接中央红军。他们为何而来？这次见面意味着什么？

2. 为了迎接中央红军，红四方面军在两个月前发动了嘉陵江战役，这次战役的真正目的是什么呢？

3. 1935年6月25日，红一、四方面军在懋功会师，毛与张在懋功实现历史性会晤。一直为红军的出路殚精竭虑的毛泽东本指望借助这次会师让红军走出困境，但怎么也没想到，在此后几十天的时间里，红军所经受的危险比起蒋介石的追兵有过之而无不及。

第二板块 两河口会议

1. 红一、四方面军在两河口召开会议的目的是确定红军下一步的方向，以毛为代表的中央红军力主北上，张在会上也同意了，可这是他的真实想法吗？

2. 张与毛历来就有纷争，看到中央红军的艰苦处境，张产生了独霸红军领导权的野心，提出红军要统一指挥，并准备南下，南下能走得通吗？

3. 张对中央的决议阳奉阴违，中央决定兵分左、右两路军北上，张带左路，朱德、刘伯承受到张的软禁，张借故停止北上的步伐，中央怎么办呢？

第四章 方案建构

第三板块 继续论争

1. 毛张会师的时候，胡宗南的部队正从北部围拢过来。毛等人在毛尔盖制订了松潘作战计划，张却不予以配合，失去战机，后来几次作战计划都流产，红军怎么对付胡宗南的部队呢？

2. 张多次电催毛等随其南下，前后发出 7 封电报。毛则从当时国际、国内的形势判断，只有北上才是正确的，究竟谁能说服谁呢？

3. 朱与张展开论争，张试图说服朱脱离与毛的关系，遭到拒绝，张一度要加害于朱与刘等人，他真下得了手吗？

第四板块 电报事件

1. 双方还在论争中，危险突然降临，叶剑英收到张发给陈昌浩的电报，其中有武力解决的意思，叶立即报告给毛，毛怎样摆脱困境呢？

2. 为了避免正面冲突，为了挽救红一方面军，毛连夜带领红军北上，陈昌浩试图阻止，徐向前愤然提出"哪有红军打红军的道理"。叶与杨尚昆巧妙地摆脱敌人，跟上毛等人，进入了茫茫草地，那是胡宗南给毛留下的唯一一条路。胡想利用恶劣的自然条件困死红军，他们的如意算盘能得逞吗？

3. 张追不上毛，转而南下，可等待他的会是什么样的结局呢？

第五板块 分兵以后

1. 张在卓木碉另立中央，把自己的亲信塞进中央委员会，并宣布开除毛、周等人的党籍，这个中央能维持下去吗？

2. 红一方面军在俄界开会，对张的行为提出严厉批评，并敦促他率军北上，但并没有开除他的党籍，还是想挽救他，可是张能挽救过来吗？

3. 红军经历了一次惊心动魄的路线斗争，并没有摆脱困境，接下来又将面临怎样的险恶呢？

这和《货币》总导演阐释的内容框架介绍有些相似，只不过我们深入到具体某集的各个板块。在对上面各板块重点梳理的基础上，又进行了深入调研，大量查阅各种文献资料、影视作品，丰富完善具体过程和生动细节，进而形成了比较具体详细的"故事"蓝本（由于篇幅较长，这里我们节选部分内容）。

第四集 《惊涛突起》故事蓝本

(节选)

第一板块 懋功会师

李先念迎接红四方面军

红一方面军的先头部队已于 6 月 11 日翻过雪山，并于 6 月 12 日上午到了达维。李先念急忙从懋功赶来。6 月 14 日，毛泽东、周恩来（仍在病中）、朱德、彭德怀、叶剑英、林彪等都下了山。当时，达维还是个不显眼的镇子，有 106 户人家。6 月 14 日晚，在村外喇嘛寺附近的坡地上举行了盛大集会。估计有 1 万名幸存者参加了大会。毛阐述了团结和北上抗日的必要性。晚会演出了戏剧、歌舞，还举行了会餐。

当晚，毛和李谈了一次话，毛问李 30 军有多少人（李以前指挥第 9 军，此时指挥第 30 军）。李说有 2 万多。毛问他多大了，李说 26 岁。

第二天，毛和他的司令部人员继续前进。还要翻过不少山，包括一些雪山，才能同张国焘最终相逢，这将是他俩在 1923 年广州举行的中共三大上各执己见以来的第一次重逢。

毛张会师

阴雨连绵，道路泥泞。毛泽东、朱德和周恩来于 6 月 15 日晚抵达懋功，也许毛并不是不相信张国焘，但他未采取防范措施。这两人已有 12 年没有见面，关系历来不密切。

6 月 25 日上午仍在下雨。毛一直在等待，直到有消息说，张就要到了。于是毛及其一行便前往离镇约三里多路的一个叫作抚边的村庄。做了大量的准备工作，写上了欢迎口号，村与村之间装上了电话，还在草地上搭起了一个讲台，以便举行仪式。这是一个历史性的时刻，两支主要的共产党军队及其领导人第一次会师。

大雨倾盆而下。毛在路边的油布帐篷下等待着。下午 5 时左右，张骑着一匹白色骏马，在十来名骑兵的护卫下，踏着泥路、溅着泥水过来了。毛及其一行走出暗褐色的帐篷，迎上前去。一会儿，马队便来到了跟前。张身材魁梧，面色与毛久经风霜的脸色比较起来显得白净，他翻身下马，和走上前去的毛

第四章 方案建构

拥抱。

红军欢呼起来。数千群众欢呼起来。两人登上讲台，制服上滴着雨水。毛致欢迎词。张作答词。接着两人肩并肩一起走进镇里，在喇嘛寺里举行了宴会。

但是骨子里——而且就在浅浅的表皮下——流淌着另外一股潮流：怨恨，敌意，猜疑。双方都对对方部队的人数提出了疑问。双方都保守秘密，都不坦率和公开。

从两位领导人身上也可看出明显的差别，张的脸面丰满红润，虽不肥胖，但身上肉滚滚的，脸上毫无饥苦之色。毛呢？很瘦，面色憔悴，皱纹很深，举止十分拘谨。张的灰色军装十分合身，而毛仍穿着他长征时的老军服，又旧又破，缀满了补丁。

参加长征的人感觉，张是一个野心勃勃的人，是故意在炫耀自己的成就，对毛的部队流露出傲慢之意。也许是毛的人过于敏感。但是使他们感到恼怒的是，毛及其司令部人员站在雨里等候，而张骑着马像旋风一般地驰来，下马之前差一点溅了他们一身泥。红四方面军的军帽也比红一方面军的大，于是红四方面军的人被叫作"大脑袋"，红一方面军的人被叫作"小脑袋"。

..........

在上面交代了详细过程和生动细节的文字叙述的基础上，接下来就是文字的影像化设计所形成的拍摄脚本。

影像化设计要注意这些方面的基本要求。

事件——影响人物和历史命运的关键事件，尽量有故事性、有悬念、有矛盾冲突，交代事件背景和影响。

人物——抓重点人物，以当事人为主，注意塑造人物形象，刻画人物性格，挖掘人物与人物之间的关系；另外，采访亲历者、见证者、专家，口述还原或者评价。

时间——最好能具体到年月日，甚至深夜、凌晨、拂晓、傍晚等。

环境——现存遗迹、自然状况、社会环境，注意表现人与环境的关系；白天、黑夜、晴天、雨天所营造的氛围。

镜头——标明是纪实画面、情景再现、口述，还是文献资料、影视作品影像、图片、美术作品，或者模具、三维动画等。

比如前面的关于长征的文字材料经过影像化设计就形成了下面的分镜头拍摄脚本。

第四集 《惊涛突起》分镜头拍摄脚本
(节选)

要点：中央红军越过雪山之后，盼来了与红四方面军的会师。本以为这次会师能给身处艰难中的红军带来转机，但没想到风云突变，惊涛突起，张国焘在红军内部挑起的一场斗争险些酿成大祸。幸亏毛泽东在关键时刻当机立断，果敢北上，既避免了红军的内战，也加快了红军北上抗日的步伐。

第一板块 懋功会师

（一）达维会师

画面：达维镇喇嘛寺全景、局部特写，周围环境不同景别的镜头，一组喇嘛做法事的镜头，墙壁上红军遗留的痕迹。

氛围：历史感、沧桑感。

解说：川西小镇达维的这座寺庙有数百年的历史，70年前，它见证过一次特别的历史会面。

画面：雪山，红军过雪山的绘画作品、影视资料等。

解说：这时的中央红军已经在长征的路上走了8个多月，刚刚甩掉国民党部队的追踪，并越过了茫茫雪山。按照中央的部署，红军越过雪山后的目标是北上，与红四方面军会合。红军以极大的毅力越过夹金山，这时还有1万多人，伤兵满营，周恩来重病，还躺在担架上，毛泽东面容憔悴，来到达维镇时，整个部队已经筋疲力尽。

画面：毛泽东、李先念等人照片、画像等。

解说：1935年6月14日，刚刚从雪山上走下来的毛泽东在这里会见了一个26岁的年轻军人，他叫李先念。此前，李先念从未见过毛泽东，只知道毛泽东是红军的领袖。李先念为何而来？他又能给正处在艰难困苦中的中央红军带来什么呢？

画面：毛泽东与李先念的有关镜头，达维镇的外景。李先念照片一组、雪

第四章 方案建构

山镜头一组。

解说：1909年出生于湖北黄安的李先念，18岁就加入了中国共产党。曾领导家乡农民参加黄麻起义，1935年，年仅26岁的李先念已是红四方面军第30军政委，此时他率领红四方面军的先头部队攻克了懋功，是奉张国焘和红四方面军总部之命前来迎接红一方面军。李先念的出现，让中央红军的将士们看到了与红四方面军会师的希望。

画面：采访达维当地的党史研究专家杨天良，站在达维会师桥上。

解说：这就是当时两支红军队伍会师时的地点，这座桥是一个历史的见证。两支红军队伍见面后欢欣鼓舞，互相诉说着曾经的苦难和对未来的希望。

画面：毛泽东与李先念握手的画面，周、朱等人与毛泽东会面的场景，模拟会场的环境，有关毛与李会面的文字档案。

解说：毛泽东向李先念讲述了红军团结的重要性，并第一次对中央红军以外的人阐明了红军北上抗日的伟大目标。

画面：采访李先念研究专家。
解说：谈李先念与毛泽东会面的故事，毛对李谈的内容、对李的影响。

画面：达维镇夜晚的镜头，篝火，人群，欢聚的场面，烘托气氛的镜头，叠行军的镜头。

氛围：欢快、温馨，又有淡淡的不安。

解说：当天晚上，中央红军和李先念率领的红30军的将士们举行了一次聚会，红军将士们一起会餐、演出、唱歌、跳舞。第二天一早，红军继续朝着懋功前进，在离懋功不远的茂县，张国焘领导的红四方面军正等待着毛泽东。

当然，拍摄脚本也还只是预案，在具体的拍摄过程中还有很多情况并不是我们能完全掌控的，有的场所和人物不愿意被拍摄，有的人在拍摄期间脱不开身来配合我们，等等，拍摄方案仍然处于不断地调整之中。如拍摄《货币》第八集时，由于国外拍摄的各种不确定性，导演石岚的拍摄方案曾经十易其稿。

而更多的情况是，在拍摄方案的统摄之下，剧组每个成员都要对自己所承担的职责做出详尽的预案，然后由编导或总编导审定指导。《货币》总导演李成才曾这样说："因为我们每个工种在拍摄之前，也就是在内容文本形成之

后,都有各方面的阐述,比如你做摄影,你有摄影阐述,摄影如何理解这样的主题,在最大限度地表达主题的时候,有些非常详细的具体的拍摄文案,比如采访怎么拍摄,纪事段落怎么拍摄,跟未来特技怎么衔接,这个在拍摄之前有摄影阐述的。录音也是这样,录音时,我们要征求录音师的意见,……音乐也是这样,我们整个在各个工种之间的协调,一种分工,一种强调在统一的影片风格一旦确定,精神气质一旦确立,在各自的工种上就谈如何表现。这是在每个时期里、在每个工种上都是要反复谈及的。"①

(三)拍摄采访大纲

在拍摄脚本的基础上,我们还有必要整理出更为明确的拍摄采访大纲。拍摄采访大纲一般是按照拍摄地点、时间来组织的,某时某地要拍哪些镜头和画面,采访哪些人物,都要分门别类写清楚。如《伟大长征》第四集拍摄采访大纲(节选)。

第四集 《惊涛突起》拍摄采访大纲

一、拍摄地点:四川省小金县

(一)达维会见、懋功会师

1. 达维镇毛泽东与李先念会见的喇嘛寺、会师桥、达维镇外景,晴天。
2. 当年见过毛泽东的老乡,谈当时红军的衣着、士气等。
3. 当地的党史研究者,谈毛泽东与李先念会见的细节与意义。
4. 采访懋功会师的见证人、当地党史研究者。
5. 懋功会师相关纪念地,懋功地区代表性的建筑、景物,当地居民的生活画面。
6. 情景再现:雨景、骑马的场面。

(二)两河口会议

1. 会址、河谷抚边地区部分红军碑刻、遗址,抚边乡老街红军当年进行过革命宣传活动的戏台子,抚边老街留下的红军碑刻(此碑本为清乾隆大小金川战役的记事碑),抚边老街文武庙板壁上留下的红军标语。
2. 采访当地见证人:当时会议外围的气氛、保卫措施,会后双方见面、

① http://finance.sina.com.cn/china/20121127/153913813582.shtml。

吃饭之类的场景。

3. 找一个当时给双方做过服务工作的农民（歌谣中提及的罗老汉的后代），请他谈一谈当时所见到的情况。

4. 模拟一段开会的过程，用烟、板凳、建筑等象征性的物体来表现。

5. 采访当地党史专家杨天良，谈两河口会议的内容和对长征的影响。

二、拍摄地点：四川省苍溪县；牵头单位：苍溪县档案局

主要拍摄嘉陵江战役

1. 外景拍摄：嘉陵江西岸山川平原，嘉陵江战役纪念馆，红军渡江纪念馆，红军将帅台，红军标语碑廊，红军英名堂和红军烈士陵园。

2. 相关资料拍摄：纪念馆内参加过嘉陵江战役的人物照片、其他相关图片资料。

3. 人物采访：采访嘉陵江战役纪念馆馆长或有关专家，谈如下问题：嘉陵江战役胜利后，张国焘看不到形势的有利变化和坚持川陕苏区斗争的战略意义，他认为中央红军撤离中央苏区后，川陕苏区将成为蒋介石进攻的重点，于是擅自放弃了川陕苏区，使红四方面军陷入无根据地的不利境地，而被迫长征。

三、拍摄地点：四川省松潘县；牵头单位：松潘县档案局

（一）围攻松潘

1. 松潘的标志性建筑松潘古城城楼、古城全景、松潘全景、松潘一带的川陕甘地图、毛儿盖会议遗址、红军长征纪念碑园。

2. 松潘当地党史研究者谈当时围困松潘时胡宗南的困境：拿下松潘似乎易如反掌，1943年国共合作期间，胡宗南在重庆的一次谈话曾透露："当时我们人很少。我的司令部设在城里的一座庭院里。我记得我曾想过如果红军包围了松潘，要是我被抓住，该怎么办？"

3. 当地见证过红军长征的健在者谈后来胡宗南在松潘完成集结的情景和见闻。

4. 采访红军老战士或当地党史专家，谈松潘战役为什么没有打成。

…………

拍摄采访大纲有两个用途，一是提前发给我们需要拍摄的部门和人物，让他们心中有数，提前准备；二是作为剧组人员的采访拍摄纲领。在拍摄脚本中，同一地点的内容可能会分散在脚本的各个部分，具体拍摄时反复翻看脚本查找某个地点需要拍摄的内容很麻烦，而拍摄采访大纲则把该地点要拍摄采访的内容都集中起来了，非常直观，参照时很方便，即使让人代为拍摄采访也是可以的。

实训作业

1. 观摩纪录片《马戏学校》《红跑道》，根据它们选题相近、主题不同的情况，领会纪录片主题的"要有现实依据"和"要有主观个性见解"的原则。

2. 观看直接电影大师梅索斯兄弟的代表作《推销员》和竹内亮的《好久不见，武汉》，体验旁观式纪录片和介入式纪录片文体样式的差异。

3. 观摩纪录片《船工》，体味纪录片主题的"大题小做和以小见大"原则，分析该片的结构形态，说明各条线索之间的关系及内部结构技巧。

4. 根据前期调研的成果，撰写你所要创作的纪录片的导演阐述，包括作品主题、内容框架、拍摄计划等，形成拍摄脚本和采访大纲。

第五章 导演拍摄

● **本章要点**

深刻认识纪录片的四对辩证关系。

纪实看重过程的记录,讲究情境化和情节化叙事,同时,碎片化的记录和表达也是纪实的一种叙事方式。过程化记录和碎片化记录表达形成了纪实语言的一对相辅相成的辩证关系。

纪实很多时候是冷静中立的旁观式记录,有时适当的介入更能挖掘内在和整体性真实的内涵。旁观与介入形成了纪实语言的另一对相辅相成的辩证关系。

纪实多数时候是在还原自然和社会活动的真实流程,有时也可能承载一定的隐喻功能。纪实语言的原意和引申意义的运用提升了纪录片的品位,映射出纪录片人的思想内涵和艺术修养。表象复写和象征暗示形成了纪实语言的又一对相辅相成的辩证关系。

将曾经发生的事或者人们的心理时空用重演、搬演方式呈现出来,谓之为情境再现或者真实再现;而将与事实有一定差距的"重构性意义"用扮演方式呈现出来,谓之为"虚构"的表意手段。真实与虚构形成了广义纪实的一对相辅相成的辩证关系。

前期调研与筹划,是纪录片人对自然和社会、世界和人生的初步观察、调查、思考和判断;进入正式拍摄环节,则是纪录片人对社会和人生更为具体、细致、深入的观察、思考和判断,更重要的是用逼真的影像记录下了这个正在发展变化中的现实世界,而且记录下了记录者对这个世界的认识。

纪录片人对世界和人生的认识与判断是依靠观察到的现象和活动得来的,纪录片的魅力就是把这一观察活动复制给受众,让受众也在观察中认识纪录片人眼中的世界,进而得到与纪录片人近似的判断,这就是纪录片的纪实品格。

纪实品格的核心是影像叙事,从构图、色彩、影调等方面挖掘画面的表现力是影像叙事的基础。情境化记录是再现现实世界原始状貌和发展变化过程的

基本手段；而碎片化记录也不失为一种纪实语言，但是它对于表达主观意绪具有独特的叙事能力。冷静的旁观是一种保证客观真实的记录方式，而以适当的介入来挖掘总体的真实也不违背真实性原则。隐喻象征体现了现实世界神奇的相似性和纪录片创作者的灵动智慧，是纪录片的高境界标志。真实再现和意义重构是拓展纪录片表现领域的有效表意手段，从广义上讲也是一种纪实。

第一节　纪实风格和影像叙事

　　真实是纪录片最重要的本质属性，而保证纪录片这一属性的是纪实。即使是在纪录片创作观念不断解放、纪录片表意手段不断丰富的今天，纪实仍然是真正意义上的纪录片的骨架和血肉，仍然是真正具有记录精神的纪录片人的品格写照，仍然是保证纪录片具有真实震撼力的内在动因。纪录片的根本任务和核心价值就是拍摄、记录正在发生发展中的社会变迁和人物命运，正是纪实拍摄记录下的特定时空下的风物人情、音容笑貌给历史留下了真实的生活写照，从而使得纪录片弥漫着经久不衰的文献价值和艺术魅力。

　　那么纪实风格的具体特征如何？纪实手段又有什么内在的规定性？

　　概要地说，一方面，纪实强调对现实生活的客观反映。钟大年曾这样说："纪实，是一种特殊的纪录形态，这种形态强调记录行为空间的原始面貌，强调记录形声一体化的行为活动……纪实的纪录形态还强调事物发展的逼真效果，这种效果不仅仅是去拍摄真人真事，而且要赋予真人真事以运动发展的意义，使人的活动具有一种符合人们日常生活经验可经历的效果。"[1] 直观再现拍摄对象运动过程的纪实影像是纪录片最基本、最重要的语言形式和表意手段，因为"唯有摄影镜头拍下的客体影像能够满足我们潜意识提出的再现原物需要，它比几可乱真的仿印更真切，因为它就是以这件实物为原型的"[2]。另一方面，"纪实又是一种独特的叙事方式，这种叙事建立在表达层与内容层相一致的基础上"[3]，也就是说纪录片文本所建构的屏幕时空要与我们所观察拍摄的情境基本一致。只有这样，纪录片才能够给观众以身临其境的感觉，让观众似乎在现场目睹或者经历了局中人所经历的一切，从而达到一种体验式的真实传播效果。

[1] 钟大年：《纪录片创作论纲》，北京广播学院出版社1997年版，第53～54页。
[2] ［法］安德烈·巴赞：《电影是什么》，转引自《世界电影》1981年第6期，第10页。
[3] 钟大年：《纪录片创作论纲》，北京广播学院出版社1997年版，第59页。

系统地说，纪实是从内涵到外延相对完整的影像表意体系，内涵层面强调情境化过程的拍摄与再现，外延层面触及影像叙事和镜头表现能力。

一、情境化记录

为了实现纪录片给受众以日常生活可经历性的体验，纪实主义特别强调对情境化的现实流程的拍摄和还原。关于情境化，钟大年在《纪录片创作论纲》中有相关论述："纪实主义在表现现实主题的同时，又与现实环境物质性的逼真再现建立以一种关系，这种再现主要建立在情境完整性的基础之上。情境，包含了'具体'的意义，某地、某时、某个特定的环境。情境，又包含了'个体'的意义，某人，某事，某种行为。情境，还包含了'整体'的意义，完整的时空、完整的过程以及在这个过程中与外界的关系反应。"[①] 也就是说，纪实主义要求我们拍摄和制作纪录片时，要记录现实社会生活的具体情境，要再现或者基本还原现实生活的流程；纪录片人观察记录的是在某个特定的时间段、特定的空间范围内，特定的人物或者其他主体正在做某件事情，这件事的起因、发端、持续、结束分别如何，都要相对完整地拍摄记录下来；后期剪辑也是这样，尽管我们会对素材有所压缩、选择、调整，但是基本上能够还原物质现实本身。

情境化，包含了三个方面的重要因素：行为事态、过程与时态、立体"场"信息。

（一）行为事态

过去，形象化政论的抽象、概括的解说词构成叙事的主体，解说说到什么，画面就配上相应的镜头，结果画面往往成为凌乱无序的组合，不能明确发挥叙事功能。区别于形象化政论的画面与解说的两张皮，纪实主义强调挖掘影像自身的叙事功能和潜力。既然是"叙事"，那么影像的原型本身就应该是"事"，也就是什么人或物在做什么具体的事情或者实施什么行为。具体要做到以下几个方面。

1. 要注意捕捉动态的事件，在拍摄过程中注意"写人记事"和"以事来表现人"。也就是说，我们想表现某个人的性情、意志、品格、境界等诸如此类，要通过当事人在具体事件中的所作所为来表现。

很多人拍摄的纪录片往往没有动态的影像所承载的"事"，总是用当事人的口头表达来阐明其为人处世的风格与原则，这甚至还比不上画面加解说的形

[①] 钟大年：《纪录片创作论纲》，北京广播学院出版社1997年版，第59页。

象化政论的说服力。造成这种情况的原因不是拍摄时间不充分,就是拍摄者缺乏纪录片人的守护精神,不愿投入更多的时间和精力去跟踪和捕捉能够反映当事人本质特征的行为事态,这样就没有眼见为实的传播效果,也丧失了纪录片客观真实的事实基础。

比如前文我们所说的,有的同学用口述式的问题表达"长大了意味着什么",空口表达,没有情境。对待这样的选题,我们不妨跟踪记录一个儿童和一个刚刚成年的青年面对同样一件事的态度、决策和行事方式。比如参加一场婚礼,一个儿童会怎么做,而一个青年又会有什么不同的表现。这样,通过对具体的"事"的记录,在真切有形、可观可感的行为事态中,我们就能很明确地品味出"长大了意味着什么"的内涵和意义。

2. 要学会化静态概念为动态事件。特别是涉及历史文化古迹、一些抽象概念的纪录片,摄制人员要多动脑子想办法制造一些动态的情景和活动,把静态的、概念化的事物和道理通过生动有形的行为事态潜移默化地表达出来。

比如对古城堡的记录,在《丝绸之路》中是用各种姿态的一组城堡镜头建构一个城堡的形象,没有人物活动,没有事件的发展,没有具体的时间和行为,这就是没有情境的静态记录。而《望长城》则营造了"夜访古城堡"的情境来呈现:摄制组去拍古城堡,不承想大车被陷在沙中,推又推不出来,只好换小车前行。到达城堡时,天已黑了,摄制组就打着灯开始拍城堡,在这充满意外和波折的旅途中,城堡具有一种"千呼万唤始出来,犹抱琵琶半遮面"的神秘感。同样,该片为了表现烽火台的作用,摄制组掐着表让汽车与烽火赛跑;为了表现蒙古族风情,跟着一对新婚夫妇回娘家;为了表现沙漠中水的宝贵,摄制组自己在沙漠中打了一口井……①这些方法都有效地把一些静态的概念变成了有人、有情景、有过程、有期待、有新鲜感的动态行为事态。

如,很多同学会报历史遗迹方面的选题,诸如《明城墙》《中华门》《甘熙故居》之类,然而又往往拍摄成说明文式的电视片,没有故事性,也缺乏时代气息,基本上不具备纪录片的特征。对这样的选题,拍摄就要学会化静态概念为动态事件,一方面,可以挖掘历史遗迹背后的历史故事,或用影视资料,或者情境再现,挖出"事态",营造情境,比如《圆明园》《故宫》《当卢浮宫遇到紫禁城》《颐和园》等。另一方面,可以从历史遗迹与现时代的互动中寻找行为事态。比如,寻找与这个历史遗迹有着不解之缘的人、一个艺人或者一位专家,或许他们的命运与这个历史遗迹的命运十分相似。如南京老城南与一个白局艺人之间的缘分,凝聚着南京厚重的历史和人文的老城南即将拆

① 参见钟大年《纪录片创作论纲》,北京广播学院出版社1997年版,第59、61页。

迁殆尽，流传了几百年的白局文化面临着后继无人的困顿，而白局艺人又恰恰住在老城南，面临着身居与心居的双重失落。又或者寻找一位专家，这位专家一直致力于历史遗迹的研究和保护。如，研究南京城墙的蒲劾信老人，他对城墙的每一块砖都有着亲人一般的感情，他了解城墙的丰富历史，他倡导城墙的保护和开发，他就是城墙，他似乎就是城墙魂⋯⋯

（二）过程与时态

情境化的拍摄和叙事方式不仅立足于事，而且还要跟踪现实事态的发展，走向未知的结果，以现在进行时态，向受众呈现事件的持续过程。

社会现实生活的发展是纷繁复杂和变动不居的，其中充满了很多不确定性甚至戏剧性，诸多关系、各种因素的角力往往会引发一些波折、意外、矛盾和冲突。事态本身的发展曲线往往就是有起因开端、有发展变化、有矛盾高潮、有平息结束的过程。如果不去持续跟踪事件发展的整个过程，就不能相对完整地表现事物发展的连续性，纪录片的叙事就没有情节性和吸引力；没有对过程中充满的不确定因素和丰富细节的呈现，纪录片就不能还原社会生活的生动和厚重的内涵，也就不能向受众传递生活的真实况味进而打动受众的心灵。

过程化的叙事效果只有在受众的真切体验中才能得到印证。比如交代空袭对难民造成的恐慌，可以用两种方式。

一种是画面加解说式的概括叙事——一个难民充满恐惧四处逃散的镜头加上一句"有时，难民半天内会迎来四五番的轰炸，搞得人们心力交瘁⋯⋯"的解说。这种方式让我们既看到了轰炸时难民的恐慌程度，也了解了轰炸的频次，但是能否真切体验难民们当时的情态，恐怕就不好说了。

另一种是现在进行时态的过程化叙事——民众正在街头、市场忙碌，突然警报响起，大家赶紧寻找防空洞；十几架飞机飞过，扔下几十枚炸弹，市场、街道顿时混乱不堪；10分钟后警报解除，人们惊魂未定地试探着从防空洞探出头看着天空，确信天上没有异常后，大家纷纷走出防空洞，街面逐渐恢复正常；突然防空警报再度响起，满怀疑虑、惊恐的人们再次四处逃散，步履蹒跚的老太太拉着孩子，卖水果的摊贩扔掉水果，又是一阵紧张、一片混乱；飞机再次掠过，零星的几声爆炸之后，不远处有人呻吟，表情痛苦，有人哭喊已经死去的亲人；一切终于归于平静，人们刚刚从防空洞里走出来，警报第三次响起⋯⋯如此三番五次，把当时半天的空袭过程相对完整地呈现给受众。每一个看完片子的受众都会有死过几次的感觉，而这就是过程化叙事的魅力。

当然，也有一些事已经过去，不会再重复，聪明的纪录片人就会用补拍或者情景再现的方式来还原。问题是很多人的补拍或者情景再现不具有"情境"

性，只能看到"事"的象征性图像符号，看不到当事人做事的持续过程，不仅使得片子缺乏情境化，少了故事性，而且显得画面杂乱，影像叙事能力低下。

比如，《献肾救母》交代田世国得知母亲患尿毒症后到处寻找肾源的部分，由于当时没有人拍摄他的奔波，摄制人员只是大量补拍了田世国在街头、建筑物下面、园林空地等处甩着手走来走去的镜头，加上不留空白的解说，表示他各处寻找肾源。这里我们不知道这些镜头是什么时间、在什么具体名称的场所拍摄的，也没有见到田世国和什么人在交涉查找肾源。我们姑且不论这些既可以理解为散步也可以理解为忙碌地甩着手走来走去的不特定意义的镜头能否代表他在寻找肾源，仅就事实本身来说，难道有谁的肾像手机或者钱包那样被丢在大街上或者公园里吗？更重要的是，这些镜头没有呈现持续寻找肾源这件事的"过程"，对田世国寻找肾源的补拍，不仅没有反映他与相关专家的见面询问、查阅资料的场面，而且没有展现可能给他本人带来肯定答案的希望表情或者因查找半天无果而发出的失望的叹息。这种只是符号性的印证而缺乏动态发展的补拍根本不具备情境化的特征，也就没有叙事功能。

"一件事的过程，不拍则已，一拍就要有个相对完整的过程……一个完整的动态过程，胜过十个支离破碎的内容，纪实需要在完整的动态中传播人文信息。"①《献肾救母》对寻找肾源事态的补拍，完全可以运用过程化的方式来完成：先拍田世国打电话联系某家医院，对方同意后他满脸惊喜。之后是敲门进医生办公室，握手寒暄，急切地查阅有关资料。医生透露其他相关信息，最后因肾源不合适而归于失望（为了消除受众疑惑，可以打上"情景再现"字样）……在这个片段的后半部分可以加上解说："像这样，田世国为了给母亲寻找肾源，一个月内跑遍了上海和广州的20家医院……"受众能从这个片段中，和田世国一道，在打电话、敲门、询问、查阅、分析等走向未知的过程中，体验希望、急切、疑惑、失望的复杂心理，既符合生活本身的真实，又富有悬念感和故事性。对这种补拍方式，我们何乐而不为呢？

在过程的呈现中，因为结果的未知，我们事实上是给受众提供了一个正在发生的故事，过程化叙事就表现为现在进行时的时态。"为内容提供即时时态（或曰现在进行时）的时空依据，这是纪实的叙事的一个重要特征。不少创作者认为，在事物存在时拍下的现实就是现在进行时。其实不然，拍摄的现实只是一种影像记号，它只作为象征性的抽象化了的材料而存在（比如《丝绸之路》中的古城堡的镜头），只有当它作为具体事件的一部分来叙述时，才具有

① 朱羽君：《现代电视纪实》，北京广播学院出版社2000年版，第118页。

了现在进行时的意义（如《望长城》中的古城堡的镜头）。所以，所谓的现在进行时（或曰即时时态）不只是拍摄的概念，更重要的是一个叙事的概念。"①

（三）立体"场"信息

作为再现现实世界的纪实影像，纪录片的影像时空就要给受众呈现一种高仿真版的类现实时空。在现实时空，"场"是特定时空结构中质量与能量之间的矛盾运动。纪录片的每一个镜头或一组镜头也应该全面记录时空、能量、质量的统一而又交错的矛盾运动，理应最大限度地还原现实时空的"场"信息。因此，对于纪实影像，"'场'的概念是包括一个场面的事件中其行为动态的相互关系、形象、声音、环境、氛围、心态的连贯的所积累出一个可供观众观察和体验的时空"②。时间的延续、空间的转移、人物的关联、事件的进展、有形的运动、无形的氛围、可听的声音，都不可分割，只有这样才可以使影像记号所表现的一般性的生活场景和抽象内容具有一种可经历的情境意义。

所以，无论是在拍摄还是后期制作过程中，我们都要注意营造"场"信息结构。

1. 时空动态场。拍摄时注意记录能够说明时间、空间及其变化的事物，有时它是一个镜头或者一个段落信息场的时空交代，有时也可能是整部作品表达时空变幻的信息场的必需。比如晶莹的露珠和冉冉升起的红日，这是早晨的时间标志；不时地在镜头中穿插墙上的钟摆，是在告知受众某件事持续了多少时间。例如《英和白》中，穿插的电视新闻播报内容间接交代了一年的时光流逝；一些标志性的人文和自然景观提示了人们事件发生的地点；长镜头的跟踪拍摄能够明确空间的变化转移；由"南京站"的大远景推至特写的"京"字，再由"京"字的特写拉出"北京站"的大远景，顺利完成了空间的转场变化。

2. 声音经纬场。声音是场信息的重要构成，画面有了声音，才具有了身临其境的现场感和真实性。过去的专题片往往不重视镜头的立体信息场，仅用被抹去了底声的画面配合解说叙事，有的甚至在拍摄时不开话筒，这样的影像信息流就是平面的或是线性的，不仅丢失了很多有效的叙事信息，而且极大地降低了现场感，从而削弱了情境化的效果。事实上，声音能够传递明确意义的人类话语，环境各种声响能够调动受众的想象力，去建构一个超越画面的更大更真实的影像时空，画外音响是对有框的封闭性镜头的能动突破，也是帮助受

① 钟大年：《纪实不是真实》，载《现代传播》1992年第3期，第23页。
② 朱羽君：《现代电视纪实》，北京广播学院出版社2000年版，第124页。

众有效还原真实的现实时空的全息手段。

3. 人物关系场。纪录片中的人物之间，往往是具有不同身份、秉持不同生存观念和价值观、具有不同社会隐喻意义的代表，要生动再现人物与人物之间的交往、交流、分歧、矛盾，需要把他们置于一定"场"的结构中。所以，纪录片的拍摄并不意味着单一机位、单一视角的单调记录，更全面、更深入、更细致地分解拍摄现场主要人物的音容笑貌、举手投足，相互应和，需要不断变化机位和景别，甚至多机拍摄，才能够及时抓取瞬间即逝的细节，再现现场人物之间的关系。比如，当一个人高谈阔论时，他的听众是什么反应，有什么细微的动作，是一个不耐烦的眼神，还是一个赞许的颔首，这都可能对后文二者之间关系的疏密形成暗示；既有交代二者大环境的全景，又有描绘一方的近景，还有突出另一方反应的特写，如此就形成了一个交代人物关系的"场"。但是，问题的关键在于，对方的那个小动作我们是不是捕捉到了，是留下了一个几乎辨别不清的远景的一角，还是给了一个特写镜头。如果我们能够给予特别的关注，就能够顺利地建构人物的关系场；否则，只是一个固定的远景长镜头，恐怕就不能建构这种关系场。

4. 心理情绪场。在生活与命运的特定环节，剧中人物或者是心情舒畅的，或者是痛苦悲愤的，或者是困惑迷茫的，这时，这种特定的心理和情绪不仅表现为镜头中人物的欢快状或者痛苦状，也应该弥漫成一种立体的"场"。因此，一方面，要具备剧中人和受众共同酝酿、体味这种感受的时间和空间，镜头要特别注意留足让受众品味、思考的时间和空间，我们就有必要把镜头较长时间地停留在当事人的表情上。另一方面，要拍摄当事人角度的主观镜头或者想象性镜头，将这种情感或思考物化为具体的景致，也就是通常所说的"寓情于景"。比如，当当事人困惑迷茫时，配合他迷蒙的眼神，我们可以用虚焦拍摄他面前朦胧的街景或者反射着刺眼阳光的波光粼粼的水面，所谓"山河呜咽，风雨悲戚"；当当事人陷入对往昔某种情境的回忆中时，我们可以情境再现他想象中的难以忘怀的生活情境，所谓"剪不断，理还乱""才下眉头，却上心头"。

5. 环境氛围场。环境氛围是放大了的心理情绪，心理情绪针对的是人，环境氛围针对的是事件和生存状态。片中的每一个环节或者片段，都可能与一定的社会背景、制度环境、区域症候、家庭悲欢等有直接或间接的关联。纪录片人为了表现人与社会的关系、个体与时代的关系、人与人之间的关系、人与自身的关系，往往要通过色调、光影、环境、背景、景深等手段来营造一种氛围：明亮的、阴郁的、沉闷的、压抑的等等，以与这个相应的片段相匹配。

当然，以上各个方面并不是孤立存在的，有的情境可能是时空、声音、人

物关系、心理情绪、环境氛围的综合场，特别是具体的时空和声音，几乎是任何情境都不能剥离的，时空、声音是现实世界的存在方式，也是影像世界的内在构成，它们浑然一体地构成了立体的信息场。

二、影像叙事和镜头表现能力

诸如《火车进站》《工厂大门》《水浇园丁》等电影，甫一问世，就是以现实世界的真实图景来表情达意、传播文化的，可以说它们是纪实电影的最早渊源。其后，苏联20世纪二三十年代的真理电影、欧美20世纪五六十年代的直接电影贯彻了这一原则，坚持纪录片以真实影像客观冷静地记录和还原现实社会，形成了纪录片史中一条纪实主义的发展线索。而从格里尔逊派的对现实的创造性处理，到配有"上帝之音"的解说词的形象化政论，形成了纪录片史上与纪实主义相对应的一条表现主义发展线索。尽管这两种风格与传统长期处于一种此消彼长的对峙状态，尽管一直以来业界、学界也喋喋不休地争论着应该多一些纪实还是应该多一些表现，但是一个不可否认的事实是，脱离实际的画面加"上帝之音"的说教式纪录片最终为人们所厌弃。即便是引入诱发、策动手段的真实电影和倡导情境再现的新纪录电影，也离不开情境化的"物质现实世界的复原"。笔者也一直坚持对直接电影式文体形式的纪录片的钟爱，因为这才是具有真正意义或者纯粹意义的纪录片。

综上，影像叙事，注重镜头和影像自身的叙事能力，是纪录片人特别是纪录片初学者的本分，而以影像作为叙事手段的主体，也是纪实主义的突出特征。

（一）影像叙事及其意义

影像叙事，在国外被称为"visual storytelling"，即视觉的故事讲述方式，与电影史中"电影化"叙事（cinematic storytelling）或者"纯电影"的表达技巧没有本质意义的区别，就是不倚重对白和解说，注重挖掘影像自身的讲述功能，以动态影像承载事态进展为主体，借助构图、光线、声音、剪辑等电影化技巧，调动观众的情绪和想象，来推进剧情、塑造人物。

关于电影化叙事，美国剧作专家詹尼弗·范茜秋（Jennifer van Sijll）[①] 在

[①] 詹尼弗·范茜秋（Jennifer van Sijll），毕业于美国南加州大学影视系，获电影艺术硕士学位。她在旧金山教授编剧课程，在加州大学伯克利分校继续教育学院教了6年周末强化剧作课程，并定期在洛杉矶和旧金山担任影视剧顾问。此外，范茜秋还为黄金时段的电视节目写故事大纲，并为环球影业公司、独立制片人及付费电视承担剧本分析的工作。1994年，她获得潘纳维申新影人奖；1995年，因丰硕的教学成果获得圣荷塞州立大学吉利安荣誉教职。

其所著的《电影化叙事》序言中有这样的叙述。

> 对于电影史上的头二十年来说,电影化叙事是讲故事的唯一方法。由于同步的声音还没有发明,像《火车大劫案》《大都会》《战舰波将金号》等影片只能用非语言的技巧来表现人物和情节。在需要解说的时候,就用字幕卡,但这是最后的选择,不得已而为之。
>
> 摄影机机位、布光、构图、运动还有剪辑被作为主要的叙事手段。电影化的工具,如摄影机,不是仅仅记录场面,更要推进情节和人物往前发展。没有对白可以使用。
>
> 1926年声音出现之后,对白和画外解说很快就出现在电影里。这些从小说和戏剧里借用的手段是文学性的,漂浮于电影的最顶层。许多纯化论者对于声音的到来感到悲观,而另一些人则从中看到了声音的促进作用。
>
> ……尽管使用了文学叙事(literary storytelling)手段,电影的革新仍然在继续。像《公民凯恩》《日落大道》《交叉火网》《精神病患者》《钢琴课》《抚养亚利桑那》之类的影片,成了电影革新的教科书。
>
> 尽管电影化的手段比较垂青于特定的类型片,如动作片、恐怖片、黑色电影、心理片、悬疑片,但即使是像伍迪·艾伦这样文学性极强的导演,也常常会抓住机会在第二幕或曼哈顿的某个地方使用电影化手段。
>
> ……大多数类型片是依靠电影化叙事手段来承载故事的。尽管电影化叙事可以是外露的,但大部分情况下并非如此。电影化叙事操纵我们的情绪,在不知不觉当中揭示人物和情节。这正是它能如此有效和动人的原因。想一想电影《外星人》的前十分钟,场面设计完全是电影化的,一句台词也没有,但是一个8岁大的孩子能够告诉你谁是坏蛋、为什么是坏蛋。由于电影化叙事通常作用于你的潜意识,所以很难捕捉、很少外露。但这并不会削减对电影编剧和导演熟练运用电影化手段的需求,反而强调了电影化手段的重要性。①

尽管声音出现之后进一步解放和拓展了影像的表意功能,但是,其后很多的电影、电视剧单纯依靠对白推动剧情,而忽视了电影的本质表意手段——"电影化"叙事;纪录片领域也动辄依靠解说词或者运用采访代替记录,这实际上是放弃了电影、电视区别于平面媒介和广播的表意优势,也是对受众的影

① [美]詹尼弗·范茜秋:《电影化叙事》,序言,王旭峰译,广西师范大学出版社2009年版。

像热情的打击。

其实,由于话语系统的差异,文字或者有声语言即使翻译成受众母语,有时也是很难理解的;而影像叙事、电影化叙事是跨越国界、民族和语言障碍的人类通用语,特别是在对外文化传播意义日趋重大的当下,作为最能反映一个国家和民族生活和文化的纪录片,更应该借助电影化的影像叙事手段降解跨文化传播的障碍。

(二)影像叙事的内涵——画面的表现力

关于电影化的叙事技巧,《电影化叙事》用一整本书来论述说明,在这里我们不可完全引用其中的具体技巧。而作为叙事最基本落点的镜头,如远、全、中、近、特等景别,正、背、俯、仰、侧等拍摄角度,推、拉、摇、移、升、降、跟等运动摄像方式,诸如此类的影像语言特征规范及其具体功能,是摄影学、影像语言、导演基础等课程所涉及的最基本的常识。这里不做赘述,而是借鉴有关影视作品的经验,结合纪录片的特殊品质对有关技巧从构图、色彩、光线、影调等方面做一番零散梳理。

1. 构图。画面构图是影像传递叙事信息的重要手段和途径,画面主体之间的横向距离、纵向对比、双人镜头、单人镜头、轴线法则、越轴拍摄、超常规角度和选景等手段的有效利用,都会产生具体的叙事功能和效果。

(1)横向距离表现画面中不同主体之间的关系。

1)密切关系。画面中的两个人或者两个动物,如果是没有隔阂的亲密关系,一般就拍摄双人镜头,而且两者距离会比较近。如纪录片《哭泣的骆驼》中一对骆驼母子(如图5-1)。

图5-1 《哭泣的骆驼》中反映骆驼母子密切关系的镜头

2）隔阂关系。而当画面中两个人物不亲密或者有过隙时，即使拍摄双人镜头，也会把两者拉开距离以暗示之间的隔阂。比如《哭泣的骆驼》中另一对骆驼母子，母骆驼因为难产受了很多罪，所以不喜欢刚产下的子骆驼，拒绝给子骆驼喂奶。除了用动态的影像交代拒绝喂奶这个事实之外，该片还捕捉到这对骆驼母子之间的隔阂状态，这种隔阂就是通过两者之间相对遥远的距离来表现的（如图5-2）。

图5-2 反映母骆驼和子骆驼隔阂的镜头

3）对立关系。而当主体之间不仅不团结，甚至有对立情绪或者处于一种矛盾状态时，则可用两个相邻的单人镜头来表现两者关系。如母骆驼拒绝给子骆驼喂奶甚至踢开子骆驼后，有很多镜头是子骆驼和母骆驼各自的单镜头（如图5-3）。

 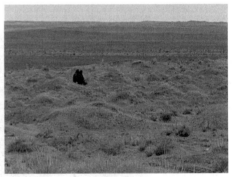

图5-3 反映母骆驼和子骆驼对立关系的镜头

（2）主体间的纵向、横向位置显示强弱关系。以构图推动叙事不仅表现在单一的某个镜头当中，也可以根据剧情的进展，随着剧情的变化，相应地调整构图策略，并隐晦地用构图来表达某种信息。比如在电影《低俗小说》中，黑老大马沙为了操纵拳击赌博，安排拳击手布奇打黑拳。这时黑老大马沙是主动的强者，拳击手布奇是被摆布的弱者，这种强弱关系就通过马沙处于画面的前景并占据画面的大部分空间、布奇处于后景占有画面的很小空间的纵向构图方式表达出来（如图 5-4）。

图 5-4　《低俗小说》中用纵向构图表现强弱关系

后来布奇并没有按照马沙的安排佯败，而是一上场就击倒了对手并使其毙命，然后逃跑。途中，布奇邂逅买早餐的马沙，马沙和布奇在相互打斗中不幸双双落入变态店主和变态警察萨德的手中，两人被绑了起来。这时的马沙和布奇"同是天涯沦落人"，已不存在谁强谁弱了，这种半斤对八两的关系也被构图体现出来——横向构图显示两个人在画面中的比重平分秋色（如图 5-5）。

图 5-5　《低俗小说》中用横向构图表现平等关系

之后，变态警察萨德和店主还先把老大马沙拖进小黑屋性侵，拳击手布奇则挣脱了绳索，找了一把日本军刀进屋砍杀了变态店主，变态警察也惊愕地停止性侵马沙。这时马沙狼狈不堪，而布奇成了马沙的救命恩人，这种关系也通过巧妙的构图体现出来：布奇手握军刀处于前景强势的地位，马沙虽然爬起时捡了一把枪，但是由于他刚刚从被性侵的状态爬起来，故处于后景相对弱势的地位。（如图5-6）

图5-6 强势的布奇（前）与弱势的马沙（后）的前后对比

但是，黑老大毕竟是黑老大，一旦被松开了束缚，就马上恢复了虎啸山林的威风。他端着枪从后景走向前景，肥硕的身躯顿时占据了画面很大的空间，又成为当仁不让的老大；而理亏的布奇不由自主颤巍巍地退居后景，又成为询问自己命运的小跟班（如图5-7）。

图5-7 布奇紧跟马沙身后

《低俗小说》通过构图推进马沙和布奇关系的方法，我们完全可以借鉴运用到纪录片拍摄中。现实生活中，人与人之间的关系很微妙，比如夫妻关系、领导与下属的关系、同事关系、合作方关系等，多数时候是不平等的，这种关系往往不便用解说词直接说明，可以借助构图的方式来间接暗示。

（3）越轴拍摄、矢量构图形成的特殊含义。轴线法则是指拍摄具有两个主体以上的画面时，摄像机只能在两个主体所形成的两点一线的横向连线或者两个主体中间的纵向连线的一侧调整机位拍摄，而不能跨越这条线拍摄，否则会造成前后镜头的方向错乱感。但是，有的时候故意越轴拍摄则会营造出出其不意的叙事效果。

矢量是既有大小又有方向的量，一般来说，在物理学中称作矢量，在数学中称作向量，在影像中是指画面中定向运动的主体。将矢量纳入构图考量也会创造巧妙的影像叙事效果。我们还是结合具体例证来说明其中的妙处。

比如《低俗小说》中黑老大马沙的两个杀手文生和朱斯，朱斯在打打杀杀的杀手生涯中逐渐萌生了退意，后来就金盆洗手，离开了马沙；而文生一条道走到黑地为马沙卖命，结果在追杀布奇的过程中被布奇枪杀。两个人不同的命运，在片子的开头部分两个人去执行一次任务的途中就被用"矢量构图"的方式暗示了出来。下图是两人同坐车中向左行驶的双人镜头，貌似两人在走"相同的路"（如图5-8）。

图5-8　《低俗小说》中的矢量构图

接下来，镜头变成了朱斯的单人镜头，由于车的运动，给观众的印象是朱斯在向右运动（如图5-9）。

图 5-9　朱斯的单人镜头

再接下来是文生的单人镜头，同样由于运动，给观众形成了文生向左运动的印象（如图5-10）。

图 5-10　文生的单人镜头

这时候我们会发现，这两个人看似在朝不同的方向运动。事实上，以上这两个单人镜头就是越过了两人之间的纵线的越轴拍摄，从而制造了画面上两人方向不一致的效果。再往下，又反复近十次交错剪辑了文生和朱斯一个向左走、一个向右走的单人镜头。

本来，对于两个正在交流中的人物，拍摄时如果不拍反打镜头而反复用两个人的单人镜头，就说明这两个人不是"一伙的"，而这里不仅反复运用两人的单镜头，而且加上矢量强化两人的相反方向运动，不正形象地暗示出两个人后来所选择的不同道路和命运吗？

与《低俗小说》异曲同工，我国电视剧《家，N次方》中有这样情节：虚荣的赵雯追求富二代薛洋，薛洋为摆脱赵雯纠缠，和朋友周浩打赌，说周浩

若能把赵雯拿下并保持三个月的男女朋友关系，就送周浩一辆摩托车。换女朋友如换衣服一样的周浩替薛洋挡住了赵雯，赵雯揭穿赌约后就离开了，这反而激起了周浩的兴趣。第二次，周浩开着跑车去接赵雯，但她仍怀疑他的诚意。为了暗示两个人都心知与对方没有交集，此时的镜头反复采用两人的单人镜头，而且由于是在行驶的车上，从而形成两人背道而驰的影像，给人以两人不可能走到一起的联想（如图5－11）。

图5－11　《家，N次方》中用单人镜头反映二人背道而驰

而当周浩将赵雯带到他自己家开的餐厅时，赵雯开始对他另眼相看，表示如果周浩追到自己后，再和他喝酒。他们吃专门从澳大利亚运来的海鲜，得到赵雯的好评。为表现这种变化，饭后他们驱车离开的镜头构图随之发生了变化：都是两个人在一个画框中的双人镜头，尽管两人还有争执，从镜头上看，他们的运动方向一忽儿朝左，一忽儿朝右，似乎去向不明朗，但是两人都是朝同一方向走（如图5－12）。这组镜头也恰如其分地暗示了两人当时逐渐对对方有些好感，更重要的是预示了该片结尾两人走到一起。

图5－12　《家，N次方》中的双人镜头

这种结合剧中人物关系，在构图方面适时调整，运用单人镜头或双人镜头，并通过改变摄像机机位来改变画面中人物的运动方向的方法，对纪录片拍

摄非常有启发。假如我们拍摄一对同学或者一对同事的关系，在公开场合两人似乎非常要好，而暗地里却互相较劲、相互拆台。当两人在公开场合并肩前行，我们不妨运用单人镜头构图方法，从左侧拍右边的人，从右侧拍左边的人，这样，在镜头中的两个人虽处于同一画面，却产生出一种有隔阂的感觉，并且，从画面上看，一个朝左走，一个朝右走，形象地暗示出两个人貌合神离的状态。

（4）超常规角度选景。多数时候，纪录片拍摄运用平视的角度拍摄，以给人平等、自然、亲切的感觉；由于人们有时要俯视、仰视，俯拍、仰拍的角度也很正常，这时，超出人眼高度，压低镜头或抬高镜头，比如大摇臂和航拍，会拍摄出令人满意的效果，而刻意的仰拍甚至超低机位的仰拍，如《公民凯恩》中很多带天花板的构图，它们可以体现人物的高大形象甚至唯我独尊的霸气。

如，日本纪录片《里山——日本的神秘水世界》中有几个镜头从水底朝上拍人，是从水中鱼儿的视角拍摄的，画面暗含着人与自然之间的一种亲密互动的关系（如图5-13）。

图5-13　体现人与自然亲密互动的镜头

该片还近距离拍摄了青蛙眼睛里的烟花、露珠里世界的倒影等，以及其他一些动态画面，其精彩令人拍案叫绝。（如图5-14）这种人与自然相互包容、两相不厌、和谐相处、共存共荣的景致，巧妙蕴含了物我一体、天人合一的东方文化精髓。

图 5-14　青蛙眼睛、露珠中呈现的精彩动态

大俯拍镜头，又称为"扣拍"，被业界认为是"上帝视角"的镜头。"上帝视角"镜头常用来表达未来难以如愿的宿命感。比如《红跑道》中有个俯拍镜头，似乎预示了孩子们"痛苦的挣扎与无望的未来"式的命运（如图 5-15）。

图 5-15　《红跑道》中孩子们的俯拍镜头

（5）线条与形状构图。在摄影摄像中，拍摄对象和所处环境等诸多因素会组合成不同形式的线条和形状形象，比如"对角线构图""L 形构图""圆形构图""矩形和正方形构图""三角形构图"等。形状构图的巧妙利用不仅是出于协调均衡的需要，形状构图更要呼应特定的叙事和表意意图，巧妙地表达一些只可意会不可言传的效果。在电影和电视剧中，这种形状线条构图表达象外之意的情况很多。比如，冯小刚的《我不是潘金莲》中圆形、方形、矩形构图的变换似乎暗示着社会高层的人很注重规矩和原则，而在执行落实过程中，农村基层的人比较圆滑，地市中层的人则在方圆之间摇摆；张艺谋的《大

《红灯笼高高挂》里的直线和矩形则象征着封建礼教的严酷和窒息，屋檐的曲线则呼应着男主人公见到年轻女性时的内心波动；张扬的《向日葵》则不断利用正立和倒立三角形构图来揭示和呼应家庭成员之间关系的稳定与不稳定。相比之下，纪录片由于真实性要求的限制，对形状构图的运用不如电影、电视剧那样自由。但是现实社会有时很奇妙，有些场景和背景在冥冥中暗合了人物的现实状态和思想情感，这需要创作者的灵感和积累去发现。

近年来，一些纪录片在线条和形状构图方面给人以惊喜。比如，纪录片《伟大诗人杜甫》中，当交代杜甫在艰难窘迫中去世时，配合镜头是主持人来到杜甫墓前，走进黑色矩形的纪念堂门中（如图5-16），由于矩形构图有影射棺木、暗示一个人行将就木的意向，这个黑色的门很自然地让观众产生杜甫走到生命终点的联想。而接下来交代杜甫的儿子将杜甫一生的诗稿结集出版时，主持人则处于一个圆形月亮门前（如图5-17），给人以"圆满"的欣慰感。

图5-16　主持人走进纪念堂

图5-17　主持人在圆形月亮门前

同样，纪录片《中国》第 11 集《隋朝再次统一中国》中，交代杨坚晚年改年号、废学校、发舍利等不可思议的荒诞行为时，采用了四周黑漆漆的方形门构图：杨坚从后面的太学走进前面的方门（如图 5-18），画面给人以"囚"的困境性联想。

图 5-18　杨坚走进方门

2. 色彩。斯托拉罗认为："不同的色彩有不同的频率，而且这种频率就内在于我们的身体中。一个人在红色房间内，血压会升高；在蓝色房间内，血压会降低。银幕上不同的色彩基调，会使人无意识中就变得主动或被动，激情澎湃或感伤缠绵。理解了色彩的这种生理效应，就能通过变换色彩的使用方式将故事和导演希望传达给观众的情感因素呈现出来。"[①] 在影像中，色彩直接表达叙述者或者局中人的立场倾向、情绪情感，而有的影视作品也会用色彩表达隐喻象征意义。比如，安东尼奥尼的《红色沙漠》被誉为第一部真正的彩色电影，它用色彩隐喻现代工业社会对环境和人心理的影响；而其电影《放大》中运用红色的物体来隐喻对主人公接近"凶杀案"真相的各种行为的警示。基耶斯洛夫斯基的电影《蓝》中的蓝色则具有揭示整个片子核心思想的功能——自由的象征；张艺谋的电影《红高粱》在拍摄时加了红滤光镜，红高粱、红色的酒、红色战火、人的欲望，红色给人以生命的激情和力量。

在纪录片里，色彩同样是蕴含思想、推进剧情、营造基调、表达情感的积极的表意手段，尽管它目前还没有广泛地被纪录片人认识和运用，但是近年来也有一些纪录片在尝试发挥色彩表意的能量。

[①] 转引自仇雨平《浅析影视艺术中色彩的功能性》，载《电影评介》2007 年第 8 期，第 19 页。

在纪念新中国成立60周年的大型理论纪录片《辉煌六十年》的第九集《走向辉煌》中,当叙述2008年北京奥运会举行、中国改革开放和社会主义现代化建设取得了举世瞩目的成就时,配合解说词"在人们的心目中,2008年是一个异常美好的年份,中国将迎来改革开放30周年,举办举世瞩目的北京奥运会,改革开放和社会主义现代化建设取得的成就将在这一年得到充分展现",运用了一系列花团锦簇、色彩鲜明的镜头,不仅生动形象地喻示了我党的丰功伟绩,也潜移默化地感召着每一个观众,催人奋进,满怀激情(如图5-19)。

图5-19 《走向辉煌》中花团锦簇的场面

《走向辉煌》在交代"气温逐渐回升,冰雪渐渐消融,人们迎来了温暖的春天,'点燃激情,传递梦想',奥运圣火的传递开始了"时,由面对灾害的沉重转向迎接喜事的气爽,需要有一种调动受众心理和情绪的过渡。于是,它运用一组镜头,把花朵绽放的动感过程和鲜红色彩相结合,以驱除冰雪灾害留在人们心里的寒意,为下文迎接奥运圣火传递酝酿激情(如图5-20)。

纪录片《幼儿园》很注重色彩在表达思想、推进叙事上的能力。比如,为了达到某种效果,导演张以庆自己出钱给幼儿园粉刷了地板、墙壁、桌椅,这样,浅绿色的墙壁和暗红色的地面就形成了鲜明的对比——孩子们的天真和成人社会的世故的对比,而幼儿园不正是孩子世界与成人社会交汇碰撞的场所吗?(如图5-21)

图 5-20　《走向辉煌》中花朵绽开的动感画面

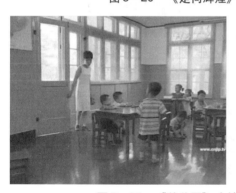

图 5-21　《幼儿园》中墙壁与地面的色彩对比镜头

《幼儿园》中，凡是对孩子们进行采访的镜头都人为地被调成了褐色。采访本身就是成人对孩子内心世界的侵入，这种人为的色彩改变，是不是也在暗示孩子们正在被成人和社会所熏染与改变呢？（如图 5-22）

图 5-22　采访孩子

同样,《幼儿园》中,对红色物体的拍摄也是具有隐喻性叙事意义的。如,参观可口可乐工厂时的红色框子所摞起来的红色背景(如图5-23)。关于色彩的隐喻意义,我们将在本章第四节隐喻、换喻与象征暗示中具体分析。

在纪录片史上,以色彩为灵魂、以色彩为主要表意手段的纪录片似乎还没有,期待纪录片创作者能给纪录片界带来惊喜和突破。

图 5-23　可口可乐工厂的红色背景

3. 光线。光是摄影摄像的必要条件,因为没有光就没有影像,甚至所有事物的呈现都源于光的作用,可以说光是画面造型、影调、基调、氛围、推动叙事的重要手段。

比如,纪录片《谁来买我的时间》中有一个片段,在侧逆光的拍摄角度下,一盏晕黄的台灯勾勒出了陈潇的手背、面部和身影的轮廓,给人以温馨、平和的感觉,与当时陈潇对待前途和未来的随遇而安的态度相匹配(如图5-24)。

图 5-24 《谁来买我的时间》中的侧逆光拍摄

　　一些影视作品经常采用逆强光拍摄的方法来表现剧中人物迷茫的心理状态，有时也通过窗户透进的光束形成大气透视效果来增强画面的层次感，很多纪录片常常在傍晚时刻逆光拍摄，拍出的人物剪影营造出特别的情调。而一些黑帮片往往通过布光来营造黑暗凶险的氛围，比如《教父》，一方面通过控制光效营造室内黑暗来映射黑帮社会的内幕和本质，另一方面通过给迈克的面部打光使之形成阴阳脸，来暗示迈克前途方面光明与黑暗的双重可能性，以及性格方面正义与邪恶的两面性。这种方法我们在纪录片创作中同样可以学习借鉴，

比如呈现具有两面性性格的人就可以运用光线形成阴阳脸的效果。

光线运用非常考究的纪录片莫过于 2020 年由中英两国联合创作的《伟大诗人杜甫》，无论是主持人在演播室出镜还是环境空镜和现实空间场景的拍摄，用光专业并契合表意意图：演播室主持人的主光与补光精心配合，营造的面部明暗立体影调仿佛呼应着杜甫清瘦的面容；环境空境和现实空间场景镜头透视感十足的光束让人联想到艰难世事中杜甫深邃的忧国忧民思想；波光水影的绚烂瑰丽、人物面部轮廓光的明媚温馨恰似杜甫美好理想和情怀的"诗性"光芒。（如图 5-25）

图 5-25 《伟大诗人杜甫》中光线的运用

4. 影调。影调即景物的明暗关系在影像明暗层次上的表现，是造型处理、画面构图、烘托气氛、表达情感的重要表现手段。影调是物体结构、色彩、光线效果的客观再现，也是摄影师创作意图、表现手段运用的结果，光线构成、拍摄角度、取景范围的选择，都积极地影响着影调的构成。

影调,按照色彩冷暖,可分为暖调、冷调和中性调;按照明暗不同,可分为亮调、暗调和中间调;从黑白摄影来看,影调的主调可以分为三类:高调、低调、中调(灰色调)。

(1) 高调。高调给人以光明、纯洁、轻松、明快的感觉,适用于表现妇女、儿童的形象。高调有时令人感觉空虚、肃穆、素淡、哀怨,有时如同轻音乐、抒情诗一般,带给人轻松愉悦感。内容不同,传达给人们的感情色彩也会不同。

(2) 低调。低调表现的感情色彩比高调更为强烈、深沉,它伴随着作品主题内容的变化,显示出不同的面目。低调通常采用侧光和逆光,使物体和人像产生大量的阴影及少量的受光面,有明显的体积感、重量感和反差效应。在人物表现中,通常用在老人特别是威信很高的长者身上。当然,也可以用来表现性格深沉的年轻人等。表现物象时,多用于雕塑群、纪念碑、古建筑中的庙宇等。低调有时让人感到坚毅、稳定、沉着、充满动力,有时又会使人觉得黑暗、沉重、阴森森。

(3) 中调(灰色调)。灰色调有其独特的魅力,画面层次丰富、细腻,往往随着画面的形象、势态、色彩、光线的不同而呈现不同的感情色彩。它讲究用光,一般为多光源综合配置。用灰色调来表现大自然的景观是很理想的,灰调善于模糊物体的轮廓,造成柔和的、恬静的、素雅的秀美,它擅长表现雨、雾、云、烟。

(4) 影调还有高反差调和柔和调。高反差调主要保留黑白两极影调,削减、合并中间层次,以强烈的明暗反差来构成画面的形式,给人以视觉上的刺激感。高反差调大多表现为强调作品的思想内涵和感情气势,在拍摄布光中以单纯的逆光、侧逆光为佳。柔和调就是通常所说的加上柔光镜拍摄而形成的影调,可以使画面含蓄、清雅、神秘,大多表现少女、儿童、鲜花、月亮等。

总之,影调对表现人物和物体的空间状貌、人物精神状态与气质灵性、环境氛围与社会背景都具有积极的表意功能。在影片中,影调只有与具体的剧情内容、形象、物象相结合,才能形成作品基调,赋予作品以鲜明的、生动的感染力。[1] 影调与光线是一对孪生兄弟,一定的光线条件就会生成相应的影调效果,但是,除了前期摄像期间光线形成影调外,后期的手段处理也能形成特定的影调。

比如纪录片《抗战》叙述淞沪会战前夕日本侵略者从杭州湾登陆时,镜头配合着解说词:"1937 年 11 月 5 日,农历十月初三,杭州湾金山卫这天

[1] 参见 http://ce.sysu.edu.cn/hope2008/beautydesign/ ShowArticle.asp?ArticleID = 2322。

'大雾大潮',一股令人不安的气息潜伏在浓雾和潮汐背后。"(如图5-26),画面被调成了黑白的低调。这个镜头不是历史影像,而是片中的镜头,但是与当时的历史事件和社会局势相配合,大有"山雨欲来风满楼""黑云压城城欲摧"之势。

在交代日本人攻陷南京后在南京烧杀淫掠犯下了滔天罪恶时,配合解说词:"在1937年这个漫长冰冷的冬天,昔日美丽的南京变成了惨绝人寰的人间炼狱,日本侵略者在这里开始了长达6个星期的疯狂屠杀,南京经历了人类历史上空前的黑暗和极端的恐怖。"为表达这种无尽的灾难和令人揪心的无比沉重的历史气息和氛围,《抗战》使用了黑白高反差冷调镜头,冰冻寒枝,背景昏暗,影调沉重(如图5-27)。

图5-26 《抗战》中的黑白画面

图5-27 《抗战》中的黑白高反差冷调镜头

在纪录片《辉煌六十年》中，为了表达 2008 年这一年的大事、喜事，伴随着冰雪灾害、2008 年 "5.12" 汶川大地震灾害和苦难的社会背景，配合解说词："重重喜悦之外，中华民族在实现伟大复兴的征程上还将跨越一道又一道险关"，同一个镜头，先是运用低调、冷调镜头，浓重的阴云弥漫在曙光之前，深沉的影调直接外化了当时国人的沉重心情（如图 5－28）。

然后，这个镜头的暖色慢慢增加，暗调逐渐褪去，尽管色调还有些冷，但是已经露出了绿色，黑漆漆的云团也变成了白色，灰蒙蒙的天空逐渐澄清。调子由冷向暖的变化，正好和接下来的解说 "在大悲大喜的洗礼中愈加自强不息，顽强拼搏，努力奋斗" 所表达的基调吻合（如图 5－29）。

图 5－28　《辉煌六十年》中的低调、冷调镜头

图 5－29　《辉煌六十年》中由冷色向暖色转变的镜头

而在交代即将到来的北京奥运会时，则运用了暖调镜头，温馨的晨光逐渐撑开恰似人们在地震余痛中的心理忧伤一样的暗影，恰到好处的影调，既小心得体地应和着国人的心情，又流畅自然地完成了由地震灾难向奥运盛事的叙事转变（如图 5－30）。

图 5-30　《辉煌六十年》中的暖调镜头

（三）影像叙事的外延——镜头语言的叙事能力

1. 长镜头的叙事能力。纪录片因为要还原生活，展示过程，采用最具纪实色彩的长镜头是很自然的。长镜头与场面调度有直接联系。"场面调度"一词出自法文，始用于舞台剧，指导演对一个场景内演员的行动路线、地位和演员之间的交流等活动进行艺术性处理。后被借用到电影艺术中，指导演对银幕画框中事物的安排，引导观众从不同角度、不同距离去观察银幕上的活动。

场面调度包含演员调度与镜头调度两个层次。演员调度指导演通过演员的运动方向、所处位置的变动以及演员之间发生交流的动态与静态的变化等，造成画面的不同造型、不同景别，揭示人物关系及情绪的变化，以获得银幕效果；镜头调度则指导演运用摄影机位、视角、景别变化，获得不同角度和不同视距的镜头画面，来展示人物关系、环境气氛的变化以及事件的进展。在纪录片的拍摄中，不可能有演员的调度，因此，镜头的调度就显得尤其重要，要通过镜头的调度去真实而全面地反映人物活动及事件的过程。

巴赞强调，长镜头要通过合理的场面调度，用不间断的镜头记录人和事物在一段时间内的运动状态，其重要的目的之一是遵守空间的统一性，从而也保证了完整性和真实性。长镜头本质上与蒙太奇是一样的，正因如此，纵深场面调度的长镜头又称为"镜头内部蒙太奇"（in-camera editing），是一种特殊形

式的蒙太奇。

首先，长镜头保持了时间的连续性与空间的统一性。在时间方面，长镜头把事件的连续发展过程和真实的现场气氛表现在屏幕上，使观众身临其境。从空间结构特点看，长镜头在运动过程中展现事实空间的全貌，这样时空就连续、统一起来。这种魅力是蒙太奇剪辑绝对达不到的。

其次，长镜头传达的信息具有完整性。这是因为镜头内部蒙太奇不间断地表现一段相对完整的事件。活动影像所具备的完整信息是由声音和影像两方面组成的，用分解的方法拍摄，用分切镜头的方法剪辑，在很多时候不能保证信息被完整地传达，不是声音的连续性被破坏就是画面的连续性被破坏。长镜头由于使声画保持连续和同步，从而保证了叙事结构的完整。因此，长镜头并不只是简单地指一个镜头记录的时间相对较长，更是指这相对较长的镜头所展示出来的镜头语言的丰富性、内容的丰富性、情绪变化的丰富性。

再次，长镜头具有相对可信的真实性。相对于蒙太奇组接压缩实际的时间进程，可以把不同时空的事件组合在一起，使人们对它的可信度产生怀疑，长镜头内部蒙太奇时间、空间的连续性，不打断事件自然发展的过程，保持了事件节奏的正常进展。同时，长镜头不靠动作的分解和组合来表现运动过程，而是把连续的动作完整地展现在屏幕上，使视觉形象连贯完整。从观众接受的角度看，由于长镜头杜绝了造假的可能，从而使所表现的事实具有无可置疑的真实性。

最后，长镜头能在运动过程中实现空间的自然转换。在纪实性较强的电视节目中，长镜头通常是很有力的表现方法，特别是在表现一些对真实性要求较高的关键内容时，它是一种既省力又讨好的方法。但是，它也有节奏慢、画面不稳定、不易突出重点等缺点，而且拍摄难度大，很难做到完美无缺，所以在使用这种方法时要谨慎，要事先对整个段落的表现内容和镜头运动的节奏有周密的设计，这样才能做到少有失误。①

2. 环境镜头的叙事能力。环境有着丰富的信息内涵，环境就是事件发生地、人物活动的舞台。从大的环境来说，它展示人的生存条件、文化背景。山川、植被、房舍、服饰、工具都有显著的地域特色，是纪录片的主要内容。

要注意将事件和人物融入环境中，对环境做充分交代，让观众充分了解人物的生存状态和生活环境。比如《被山隔住的远方》就是一部典型的通过环境推进叙事的纪录片，片中大量拍摄了两个面临失学的孩子的居住环境、家庭

① 参见佚名《长镜头在纪实片里有什么作用》，http：//wenku.baidu.com/view/6f4a4c330b4c2e3f5727635e.html。

环境,贫瘠的山村、干枯的树枝扎起来的栅栏墙、破旧变形的塑料盆、只摆放几碗豆腐渣的餐桌等,让人一眼就看出果然是家徒四壁的贫寒之家。

要让环境说话,给环境表现以足够的时间,尤其是人物不在场时,环境具有直接表现力。如纪录片《青春追踪》拍摄常年在山沟追踪、记录、研究大熊猫的生物学博士吕植时,就拍摄了大量环境镜头:从离县城三个小时的颠簸车程中,让人感受到山路的崎岖和路程之遥;到达目的地后碰巧吕植又出去了,于是记者拍摄了她的住处:四人一间的拥挤工棚、木板床等简陋艰苦的环境,以此表现她的敬业精神和吃苦耐劳。①

3. 空镜头的叙述能力。空镜头,又称"景物镜头",指影片中只有自然景物或场面描写而不出现与剧情有关的人物的镜头,常用以介绍环境背景、交代时间空间、抒发人物情绪、推进故事情节、表达作者态度等。空镜头常与别的画面配合使用,是整个画面系统的有机组成部分之一。

在纪录片中常用空镜头展现事件发生的大环境、大氛围。如,纪录片《龙脊》的第一个镜头是一间房屋,伴随着清晨的鸟鸣声,镜头拉开形成一个大全景:一抹晨曦正好斜射在房屋上,四周是沉睡在阴影中的绿树青山,画外传来潘能权的声音:"潘能高,起床了。"于是,观众也随之进入龙脊人新一天的生活中。《龙脊》中碧绿梯田、山岚雾霭和漂浮的云团的空镜头反复出现,不仅是用来展现风光美,更是作者对龙脊人乐观向上、顽强执着的人生态度的理解和审美观照。

特定意义的空镜头往往会引领受众思考它的象征意义。生存与发展是人类一切实践活动的基本主题,人的生存意识、所蕴含的文化精神在许多纪录片创作中成为一种境界。如《哭泣的骆驼》中,当兄弟俩去寻找"霍斯"仪式的乐师时,空镜头中的电线杆延伸到辽阔的蒙古草原,这些空镜头中的电线杆象征了现代文明对传统文明的征服,给观众留下了思考。

空镜头讲究构图和光线等具有形式感的元素,有时还用以抒情、制造意象、释放情绪等,具有抒情性、意境感的空镜头能够增加纪录片的情感效应,从而使纪录片有更多的看点。环境是人物内心感情变化的外化物,人的情感可以在环境内蔓延伸展,并与观众情感相契合,进而使其产生共鸣。正如王国维所言:"一切景语皆情语。"(《人间词话删稿》)有经验的摄像善于捕捉蕴含情感的空镜头。

例如《船工》中,水面上孤零零的小船的空镜头与谭邦武老人孤单地坐在山坡上的镜头衔接在一起,衬托出老人的孤独;当老人担心与老伴的双人墓

① 参见朱羽君《现代电视纪实》,北京广播学院出版社 2000 年版,第 173～174 页。

第五章　导演拍摄

碑不能顺利完成时，编导插入了夕阳、小草的空镜头，意境深远，透露出一种淡淡的忧伤。①

此外，空镜头还可以用于段落转场、营造节奏。在纪录片的拍摄过程中，摄制人员常常被事件本身所吸引，镜头往往会时时紧跟着主人公的活动转，而每每忽略了对周围环境和其他事物因素的关注和记录，拍摄的几乎全是生活、事件流程中的近景镜头，这就可能给后期剪辑带来麻烦，不仅转场没有合适的镜头，而且画面之间由于景别变化较少，镜头似乎都挤在一起，平淡沉闷而无节奏感。因此，在关注事件、生活流程的同时，适当拍摄一些环境空镜，室内外各种动植物、器皿、墙上字画等空镜，对后期剪辑会非常有利。

第二节　情节化记录与碎片化记录

情节化记录和碎片化纪录是纪实的两种相互补充的记录方式。

在文学艺术形式之一的小说中，故事情节与人物、环境并列为三大要素，是文学作品吸引人的重要艺术手段。在当下人们对平淡冗长的生活流失去耐心、对情节性强的故事充满热情与兴趣的浮躁背景下，纪录片引入剧情片、故事片的情节化叙事策略是面向市场求生存的必然趋势；况且，真实的社会现实本身就充满了故事性，社会生活流程内部也不乏起伏变化，情节化记录也是尊重生活原貌和事实发展规律的内在要求。

当然，一方面由于纪录片选题的差异，另一方面由于一部片子的不同片段性质的差异，并不是所有记录都要本着情节化的原则来进行，与情节化记录相对的记录方式是碎片化的记录。如果说情节化记录是针对事件发展流程的，那么碎片化记录则是对准思想、心绪和情感的。

一、情节化记录：完整而起伏的故事性流程呈现

关于情节，古希腊哲学家、美学家亚里士多德在其著作《诗论》(the poetics) 中认为，情节是戏剧尤其是悲剧应该包含的"情节 (plot)、角色 (character)、思想 (thought)、文辞 (diction)、音乐 (muisc)、表演场景 (spectacle)"六个元素中最重要的。根据美国犹他州大学副教授、剧作家、导演 David Sidwell 的喜剧艺术公开课程介绍，情节由开头 (beginning)、中间

① 参见张健《浅谈空镜头在电视纪录片中的作用》，http://www.ha.xinhuanet.com/zrzh/2008-05/28/content_13392597.htm。

(middle)和结尾(end)构成。

(一)开头

开头一般叫作概况说明(exposition),包括背景、场景、角色介绍。最重要的是,一个剧本的开始(或故事、电影,或任何其他叙事)就要让观众知道剧本世界的日常生活规律。比如,在灰姑娘的故事中,灰姑娘通常做些什么。例如她是她继母和家庭的奴隶,所有的信息都要给出,但是观众所要知道的最重要的内容是她的日常生活规律。

(二)中间

中间是故事最值得咀嚼的部分,它从一个有撞击力的点开始,这个点就是角色的日常生活发生改变的时候。

例如,灰姑娘的日常生活发生变化源于一个王侯的使者带来了舞会的邀请。我们和灰姑娘都希望这件事会改变她的生活,这个希望导致悬念产生,悬念意味着她成功。我们的兴趣随着剧情推进而提升,更准确地说,剧中引导我们兴趣提升的事件统称为上升的剧情。接着,赌注越来越大,对成功构成的威胁越来越多,直至达到一个鱼死网破的状态:高潮(the climax)。在戏的高潮,情节和悬念上升到最高点。无论是灰姑娘成功变成公主,还是她注定永远是她继母的奴役,对灰姑娘而言,当她面临能否穿上这只鞋的问题时,故事就接近尾声了。

(三)结尾

如果开头明确了剧中人物的日常工作,那么结尾做什么呢?通常,剧本结局改变了常规性生活,剧本结尾通常给角色建立新的生活。灰姑娘新的生活是什么?她现在是一个公主,和王子生活在一起,总之,她过着幸福的生活。在剧中,最后往往被称为结局,它意味着一段戏的核心问题的解决。[①]

灰姑娘有典型的戏剧情节。它包含上升剧情和高潮。致力于影像叙事实践和研究的David Sidwell还用一个图表来说明喜剧情节原理(如图5-31)。

[①] 参见 David Sidwell, *Huh? Theatre? The Baccs!* (Part 2),http://www.myoops.org/cocw/usu/Theatre_Arts/Understanding_Theatre/Huh__Theatre__The_Basics___Part_2__3.html#2。

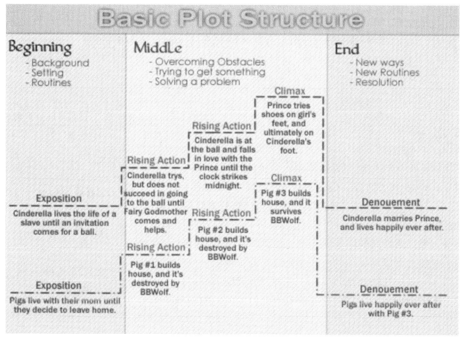

图 5-31　喜剧情节原理

"开头——概况说明，中间——对抗和高潮，结尾——问题的解决"的情节模式也被西方奉为包括纪录片在内的一般性的影像叙事规则。比如 David Campbell 认为："在关于现实的影像故事讲述中，是用影像来讲述这个世界……影像叙事是需要语境的，即要有来龙去脉的……叙事可以有多种方式，但经典的形式是线性叙事——故事有开头，中间和结尾，个性很强的角色和一个个叙事元素随着它展开的故事线索。记叙性故事也似乎包含下面的元素：概况说明，冲突，高潮，解决方案……"[1]

这种情节化的叙事模式，不仅是整个纪录片大故事的叙事模式——关于整个片子的情节化叙事，我们将放在第七章叙事策略中具体分析，这里不再赘述——也应该贯彻落实到片子的每一个小故事之中，甚至一个叙事片段之中。

① 参见 David Campbell, *Photography and narrative: What is involved in telling a story?* In telling visual stories about the world, photography is narrating the world. …In photography, narrative is related to the idea of context. …narratives can be structured in a number of ways, but the classical form is that of the linear narrative – a story with a beginning, middle and end, strong characters and a story arc along which elements of the narrative run. Narrative stories will also likely have within them the following moments: exposition, conflict, climax, resolution, http://www.david-campbell.org/2010/11/18/photography-and-narrative/.

例如在《船工》中,开头介绍谭邦武老人造船立碑的背景部分,这部分实际上是全片的开头——概况说明。但是,这个片段内部本身也符合情节化叙事模式。我们下面结合这一片段的具体剧情做分析(见表5-1)。

表5-1 《船工》造船剧情分析

剧情(解说)	性质
解说:谭邦武老人已经91岁了,在三峡一带,他是出了名的驾长。老人16岁开始驾船,急流险滩里从没失过手;80多岁的时候,他还能摇橹摆渡,下水救人。(字幕:谭邦武 91岁 土家族 湖北省巴东县官渡口镇船工) 解说:谭邦武老人的四个儿子都是官渡口镇的后靠移民,老伴去世以后,他和二儿子住在一起。老二一家五口人,靠着几亩山地过日子。明年库区蓄水后,大部分山地要淹掉,一家人生活来源是个大问题。老人主张打条木船,蓄水后搞点特色旅游。(字幕:2002年湖北省巴东县官渡口新镇)	开头——概况说明 场景——江边老二家 角色介绍——谭邦武,船工老二,五口人 日常生活——91岁,和儿子一起生活 背景——三峡截留淹没土地,生存问题要解决
谭邦武同期声:我们虽说搬上来了,明年水一涨,我们还不是在河边上。我们祖辈都驾船,那怎会离得开船呢!古人说,肥田赶不上一个瘦店,瘦店赶不上一个烂船,船是个宝贝东西。(字幕:谭邦武二儿子谭联林 谭邦武二儿媳桂长英) 谭邦武同期声:我们把船做成古代那种样子,哪个爱玩的,可以上船玩一下,我们可以弄几个钱 儿媳桂长英同期声:现在没有这样的船了,一条河里可以说没有这样的船了	中间——对抗和高潮 对抗——谭邦武主张造古代模样的船,而儿媳妇说没有这样的船了,言下之意是这种船跟不上形势了
解说:全家人商定,抢在蓄水前把木船打起来	结尾——问题的解决:把木船打起来

这部片子几乎所有的小故事片段都符合情节化叙事模式。再如老人和二儿子商定为老伴立一块碑的片段(见表5-2)。

表5-2 《船工》立碑剧情分析

剧情（解说）	性质
解说：谭邦武的老伴去世快一年了，按土家族人的习俗，得立块像样的墓碑。（字幕：谭邦武妻子的墓地）老人驾了一辈子船，和老伴在一起的日子不多。这次他想打块生死双人碑，自己死后就和老伴埋在一起。可他担心四个儿子为打碑的钱闹矛盾，特意找老二来商量商量	开头——概况说明 场景——墓地，父子割坟头上的草 角色——谭邦武父子 事件——商议立碑
谭邦武同期声：你母亲去世快一周年了，（她临终前）说，你们在社会上不能下贱，再造孽（穷）些，丑（坏）事不能搞。她说这些话时把我的指甲咬着说不出话来。我说，你想说的几句话我晓得，我一定给你做到，你们母子一场，（这次立碑）不能把她吃亏啊 谭联林同期声：这件事您放心，我负责把这件事办好。碑负责立好，您不要发愁，钱我出，工我请，他们认就认，不认我一个人认就行了。（字幕：谭邦武的二儿子谭联林） 谭邦武同期声：怕的是弄来了，你一嘴我一舌我就没得法了	中间——对抗和高潮 对抗——谭邦武主张立碑又怕儿子们反对，二儿子劝他放心，他仍旧有顾虑
谭联林同期声：我敢说这个话，莫说千把块钱还拿得出来，就是拿不出来，我从栏里拖头猪（卖了）也值千把块钱。这好大个事呢	结尾——问题的解决：二儿子表态坚决，立碑没有问题

"对于一个创作影像故事的人，要问的最重要的事情是你真正想讲的故事是什么？回答它可能意味着要解决这些问题：要表达什么？会有什么样的事件或要素？如果需要，人物是谁？事件的来龙去脉怎么样？"[①]

情节化叙事的前提是情节化记录，情节化记录的前提是拍摄选材具有情节化的素质。这又回到了前面纪实的情境化要求上，要通过具体的事的记录来表现人，首先我们选择主人公眼下要做的一件具体的事，这件事应该是体现主人公命运和性格的日常生活流，应该能够让人们透过事件看到主人公为人处世的

① 参见 David Campbell, *Photography and narrative*: *What is involved in telling a story*? For someone developing a visual story, the most important thing to ask is "what is the story you really want to tell?" Answering that can mean working through these questions: What is the issue? What will be the events/moments? If needed, who are the characters? What is the context? http://www.david-campbell.Org/2010/11/18/photography-and-narrative/。

原则和其性格、意志、情感等特征。

在情境化对事态过程关注的基础上,情节化对记录提出了更高的要求,它要求纪录片人善于把握事态过程中的变化,在具有矛盾甚至冲突的关键点上发挥主观能动性,捕捉现实生活流程中能够凸显人物性格、命运的要素,抓住能够调动受众注意力和情绪情感的环节,将后期的叙事思维前置运用到拍摄环节,从而拍摄出具有起伏张力的素材。

情节化记录讲究所拍摄的事态开端、发展、结局相对完整,并且往往会在发展中遇到一定的困难,最后是克服困难还是就此无奈终止,都是一种结果。

二、碎片化记录:生命状态摹写和情感意绪表达

事实上,有很多纪录片,比如《英和白》《幼儿园》《一个狙击手的独白》《海路十八弯》等,我们通过镜头认识了一个人、一个家庭、一个群体,我们脑海里留下了他们的一幅幅的生命、生活画面,我们甚至已经触碰到他们的灵魂深处,但是,如果让我们说出这些片子具体讲的是什么"故事",有什么"情节",却又很难说出来。

原因在哪里呢?原因在于这些片子根本就没有讲故事,虽然也记录了一些"事",但是没有完整而又起承转合的过程,它似乎根本就不注重事件过程。说到底,这是一种碎片化的记录,即记录的是生活流中的一幕又一幕场景、社会大潮中的一朵又一朵浪花、人们思想情感中的一丝又一丝意绪。

其实,碎片化纪录是情节化记录之外的另一种纪实风格,也是纪录片不同于剧情片的一种重要标志。

第一,纪录片介入社会生活的时机的不确定性和拍摄时间的无法保证,使得我们常常捕捉不到几件甚至一件完整而富于情节性的事件,我们面对的只是大量常态性的生活流,甚至我们拍不到矛盾冲突,即使拍到矛盾冲突,也可能没有拍摄到前因后果,只是记录下了一些碎片,这也是当下电视台栏目化纪录片拍摄面临的难题。在这种情况下,纪录片只好借助解说词来交代情节,尽管由于解说的贡献,成片具备了情节化的特征,但是在前期拍摄中,的的确确是碎片化的拍摄记录。这也使得这类纪录片影像叙事的能力不足、视觉表现力差,与其说是纪录片,倒不如说是专题片。这种碎片化拍摄记录是不足取的。

第二,有些题材本身就不具备情节化因素。很多人的生活就是那样,日复一日、年复一年地重复着。就像《藏北人家》的很多篇幅所展现的,比如白玛早晨起来挑水、挤奶、烧火、做酥油茶,措达外出放牧、唱歌、纺线,看似也有持续的过程,但是缺少对抗性的矛盾和大起大落的情节故事,本质上讲还是一些碎片性的生活状态。而我们要记录的也就是一种日常生活状态,从这种

状态中认识某种生活方式和生活态度。人类学纪录片往往就用这种方式拍摄，一方面在如实地摹写人们的生产、生活形态，另一方面也从中透射他们的人生观、世界观和价值观，通过对人们的命运的关照和人生价值的参悟表达出一种哲学观念。如纪录片《老头》的很多片段就是记录一帮老人每天自发地围坐在小区门口闲聊"等死"，从有一搭没一搭的聊天内容里也透露出人情冷暖，但主要的内容还是老人的生存状态，每年不断有人加入这个群体，也不断有人永远地离开了这个群体，这些碎片化的记录还原了老人们的真实生活，这就是他们的晚年。

第三，纪录片人的着眼点不在于事件的完整形态的表面，而是直指事件所隐藏的"里子"；一些浪花式的片段虽然没有跟踪拍摄冗长而完整的一件事的整个过程，但是这些甚至短至三五秒的生活"碎片"却承载着丰富而深刻的意义：现实社会隐喻、民族心理的劣根性、历史传统的折射、佛性禅意的精髓、为人处世的心态、人生遭际的感受、眼前的境遇、情绪等。

从外在形式上看，碎片化记录依然从现实生活中取材，也是对生活的客观记录，只是没有故事情节，没有悬念安排。但是，从内涵方面着眼，则不仅是题材本身融入了创作者的价值判断和情感体验，而且是对纪录题材的衍生和超越。

在表情达意的组织布局上，碎片化记录一般有以下三种形式。

（一）孤立性碎片

单独一个碎片素材就能表达一个独立的意义。比如有人曾经拍过一部纪录片，通篇只有三个镜头：①长镜头：一位老人吃完早饭后，拿起一条板凳来到家门口前的马路边；②侧面近景：老人放下板凳并坐下；③全景镜头：老人背对镜头看着街面的车水马龙、人流穿梭。第一个镜头七八秒钟、第二个镜头2秒钟，第三个镜头90分钟。尽管第三个镜头时长长，我们仍然认为它是一个碎片单元，因为这个镜头的景别和机位一直没有变化，延续了90分钟。三个镜头构成了一个关于老人饭后活动的孤立的碎片叙事单元。

但是，这个碎片却逼真地还原了老人生活的无聊。审片子的人在耐着性子看了14分钟后，突然明白了片子的含义：我们自己对着这个街面的镜头14分钟就看不下去了，老人可能每天从早到晚都这样看着街面，他是怎么忍受这种生活状态的？如此，意义就出来了。

（二）呼应性碎片

两三个碎片之间存在一定的联系，相互联系起来品味会产生一种新的意义。

再如《幼儿园》中有这样两个片段，片段①：几个孩子玩纸钱玩具，其中一个孩子给另一个孩子几张，并说："给你1万。"另一个孩子接过纸钱连声说："谢谢，谢谢！"片段②：一个孩子说："我的干爹是交警，他收那个车主（的钱）。"大人问："你要是收了钱，会怎么办？"孩子说："分一点，大家都分一点。"大人又问："你自己都装起来，可以不可以？"孩子回答："那不行，我的领导没有钱怎么办？"

这两个片段都是碎片化的片段，因为两者都是突然出现的对话，没有开头概况说明、中间矛盾高潮和结尾的问题解决等情节化的因素。如果单独看片段①，我们似乎品味不出什么特别的意义，而看完片段②后，我们会联想：连孩子收了别人的钱都会表示感谢，何况是大人，何况是领导呢。不给领导分点钱，他会记住你吗？你给领导分点钱，领导能亏待你吗？原来孩子社会与成人社会竟如此相似！

前文我们也曾提及，该片中关于对美国"9.11"事件的采访、参观工厂时的音乐"挡不住的感觉"、可口可乐工厂里孩子蜂拥奔向红色背景等这些碎片所形成的意义，也是呼应性碎片表情达意的典型案例。

（三）集群性碎片

集群性碎片是通过记录一系列不同的碎片化素材，从不同的侧面表达某一种观点、情感或者意绪。

如《幼儿园》大量运用了集群式碎片叙事。比如为了表明幼儿园"不好"，开篇就用大量的集群式碎片从不同方面来说明孩子们对幼儿园的不适。老师抢孩子、家长不在身边、不让回家、吃饭泼了一身、午休睡觉有人闹等一系列的碎片聚集起来，表达了"幼儿园不好，我要回家"的中心意思。（如图5-32）

通过上面的例证分析，我们是不是有这样的感觉：碎片化记录和碎片化的叙事类似于没有直接点明论点的论文，每一个小碎片就是证明论点的论据。特别是集群性碎片，不同时间、不同地点、不同行为，但都与中心意思相关。或者说集群性碎片就像是一首表达某种情感的乐曲，每一个影像素材碎片就是一个音符，当这一连串的音符依次奏响时，就形成了一部完整的乐章。那么这样看来，与其说片子拍摄记录的是拍摄对象，倒不如说拍的是纪录片编导对现实的看法，拍摄对象的影像不过是用以表达纪录片人思想意绪的工具和符号。

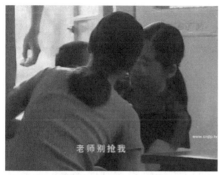

图 5-32 《幼儿园》中集群式碎片叙事的镜头

这种直抵创作者心底的记录方式，是对影像表意功能的一种主观的、创造性的充分运用。刘洁谓之为"心绪的记录"，"是纪录片创作者随着现实生活的不断演进，随着拍摄素材的不断发展，慢慢地、主动地、主观地、独特地在记录的过程中逐渐凸显出来的创作者的一种审视、一种思索、一种感受、一种阐释，是对纪录题材的衍生和超越。表面上看，这些纪录片创作者依然从现实生活中获取素材，依然要确定拍摄的题材和拍摄角度，依然保持对生活平滑而客观的记录。但是这种心绪呈现的，早已不是题材本身，已经融入创作者的价值判断和情感体验，具有了跨越地域、种族、文化差异的力量"。①

针对国内不少人对这种记录方式的质疑，刘洁认为："时下，人们对纪录片的认识有一个不小的误会，认为纪录片必然是纪实的，必须有故事性，必须有线性而具体而形象的叙述过程，因而纪录片的确认更强调它的客观性、现实性、描摹性，于是创作中热衷于将自己——创作者或者创作者的认识、思辨和情绪深深隐去，以便给观众一种醇正的生活现实流程。这种做法自成一体，无可厚非，但是避开'形而下'的惯常视角，避开跟踪记录过程的窠臼，在现

① 刘洁：《纪录片的虚构——一种影像的表意》，中国传媒大学出版社 2007 年版，第 179 页。

实生活中,关注内心的映照,顺遂情绪的流动,记录生命的状态、展示创作者独特的心语,这也是纪录片不可忽视的创作方法和路径。"①

第三节 旁观式与介入式拍摄

本书第一章探讨了纪录片具有真实性和主观性的双重属性,与真实性和主观性相联系的,其上游就是纪实拍摄过程中创作者"旁观"和"介入"角色定位的问题。在第四章第三节文体样式部分对直接电影式文体和真实电影式文体做介绍时,已经初步涉及了纪录片创作者的角色定位。事实上,直接电影就是旁观式的拍摄方式,而真实电影就是介入式的拍摄方式。

一、旁观式拍摄

纪录片的真实性属性要求拍摄素材是对生活自身的原始样态摹写,从而给观众"生活就是这样的"的感觉。因此,奔着生活本身而去,客观、冷静的旁观式拍摄方式成为纪录片淡化创作者的主体意识的必要前提。

直接电影式的纪录片就是践行旁观美学的典型代表,这个流派形成了一整套旁观美学原则,主要概括为以下四点。

(1) 拍摄者始终是置身度外的旁观者或偷窥者,以观察者的心态记录生活,并尽可能提供物质现实的复原。

(2) 拍摄者绝不主动"介入"生活,不干涉、不影响事件的发展,竭力维持中立和旁观者角色,藏匿一切主观因素——评论、解说、采访、音乐等。

(3) 反对直白诠释,追求主题的多义性和开放性。它"孜孜寻求一种同古典好莱坞风格方式相同的'一目了然'的风格——抓拍行动中的人物,让观众自己去对他们下结论,而无须任何含蓄或直率评论的帮助"②。

(4) 反对不加选择地堆砌素材,试图把主题抽象到一种隐喻的层次。正如美国直接电影大师弗雷德里克·怀斯曼所说:"仅仅把纪录片作为'曝光'性的片子是太过于简单化了,而且是不足取的。"③

旁观式拍摄记录具有客观、真实、自然、原汁原味的优点,是纪实的理想

① 刘洁:《〈幼儿园〉影片分析》,见单万里、张宗伟主编《纪录电影分析》,中国广播电视出版社 2007 年版,第 349 页。
② [美] 比尔·尼柯尔斯:《纪录片的人声》,载《世界电影》1990 年第 5 期。
③ 转引自林少雄主编《多元化视阈中的纪实影片》,学林出版社 2003 年版,第 431 页。

境界。有时为了减少摄像机和创作者对拍摄对象的干扰,避免拍摄对象局促不安、表演、伪装、掩饰等现象的发生,旁观式拍摄也采取偷窥的方式。偷窥,能够拍到被摄者真实的状态,自然、从容、不做作、不掩饰、不表演。比如纪录片《阮奶奶征婚》拍摄的两次相亲过程,第一次就像召开记者会一样,在很多摄像机、相机的介入下,在大庭广众之下,相亲的老头有些不好意思表态,很令人遗憾;吸取了第一次相亲拍摄的教训,第二次,创作者们采取了偷拍的方法,整个过程中,来自南京的相亲者不知道有人拍摄,所以表现从容,两人相谈甚欢,结果一拍即合,也使得摄像师顺利记录下了一桩成功的相亲,从而使故事有了下文。

但是,注意要在道德底线和不伤害原则的前提下偷拍。例如有个纪录片人曾写下自己的偷拍习惯对其女朋友、哥哥的影响。

> 在梦中,哥哥把我叫醒。问我:"小宇,小宇,小宇……今天晚上你是不是拍我了?"我非常不愿意第三者打扰我的睡眠,我没好气回答:"我来就没带机子。""那你给我偷偷录了音吧?"我校正了压住枕头的嘴角,放大声音说:"你真的把我当成大傻瓜了吧?""那就好,不打扰你,接着睡吧。"……
>
> 的确,我是靠偷窥起家的人,一脉相承至今,我基本已经把我和我家,以及我的朋友包括他们的家属出卖得差不多了。回想起那些白眼与镜头上的唾液和狗的牙印,让我不由地感慨起来。我确实孤独极了。在我前两年吹对象时,她最后的便条留言上写道:把有关偷录我的东西全部删掉!我对你的道德表示怀疑。[①]

因为经常偷拍,其行为确实令人不解,使自己的哥哥形成条件反射式的紧张、使自己的女朋友因此提出分手,这些都对拍摄对象造成了一定的影响和伤害,我们应引以为鉴,特别要注意偷拍不能涉及别人的隐私,不能对别人正常的合法的生活造成不良影响。

旁观式拍摄最大的缺点在于:①向世人展示不断逼近生活本质的客观纪实精神的同时,也渐渐把"纯客观""不介入"绝对化、教条化,并形成一种僵化的模式。②过分强调过程展示和生活流表现,使得大多数作品篇幅冗长、叙事拖沓,而又由于记录不到事件的关键时刻和决定人物命运的重要关节点,有时呈现的内容仅仅是现象和皮毛层面的"表象真实"而已;带有即发性和无

① 胡新宇:《为我的儿子作作秀》,http://www.yunfest.org/program/ huaxu/kuaibao3-4.htm。

目的性的现实生活中，事实发展的形态从空间上割断了与其他事物之间的联系，纯粹的观察所得到的可能是表面的真实，事物的本质意义往往被掩盖。③除了近乎生活原始状貌的客观记录之外，几乎没有观察者对历史背景、人物心理进行介绍，也没有主动对被拍摄者策动诱发，使得这类影片的主体选择十分有限，在表现诸如历史与未来、心理与抽象等领域时显得捉襟见肘。

然而，要想拍摄到关键环节需要长时间跟踪记录，但在当下追究投入产出的情况下，没有几家媒体和多少纪录片人有充足的时间和资金做保障，从这个意义上看，介入式拍摄就显得非常有必要。

二、介入式拍摄

事实上，除了偷拍，要想做到拍摄者对拍摄对象绝对没有影响是不可能的。所以，纪录片拍摄，创作者或多或少都要介入事实和拍摄对象的生活或内心世界。"作为审美特殊形态的纪实，就不是冷静的旁观、纯粹的观察了，而是创作者对被摄者投入了情感与评价的'参与的观察'了……参与的观察是建立在创作者与被摄者的交往的基础上的……参与的观察，还要创作者主动介入，人为的刺激和有意识的诱发"①，钟大年所谓的参与的观察也就是介入式拍摄。

关于介入式拍摄的特点，我们可以结合美国纪录片史学家埃里克·巴尔诺对旁观式的"真实电影"与介入式的"直接电影"之间区别的归纳来进一步明确。

（1）"直接电影"的纪录电影工作者手持摄影机处于紧张状态，等待非常事件的发生；让·鲁什式的"真实电影"的纪录片人则试图促成非常事件的发生。

（2）"直接电影"艺术家不希望抛头露面；"真实电影"的艺术家则公开参加到影片中去。

（3）"直接电影"艺术家扮演的是不介入的旁观者的角色；"真实电影"的艺术家起到的是挑动者的作用。

（4）"直接电影"的作者认为事物的真实随时可以被收入摄影机；"真实电影"是以人为的环境能使隐蔽的真实浮现出来这个论点为依据的。②

根据创作者对拍摄对象和事实的介入程度，本书认为介入式拍摄可分为以

① 钟大年：《纪录片创作论纲》，北京广播学院出版社1997年版，第56～57页。
② 参见［美］埃里克·巴尔诺《世界纪录电影史》，张德奎、冷铁铮译，中国电影出版社1992年版，第245页。

下四个层面。

（一）第一层面：围观介入

尽管编导、摄像等创作人员本着旁观式的客观冷静态度拍摄记录生活的自然状态和事态流程，但是任何拍摄对象面对摄像机和几个人的"围观"，都不可能和平时一样旁若无人、从容不迫，不修边幅的人可能会注重梳妆打扮了，语言随便的人可能会注意谈吐了，粗犷豪放的人可能会注意细节了，这是一种创作者"围观"式的介入，这是无法避免的最浅层次的介入。当然，不排除随着拍摄时间的延续，拍摄对象会变得习以为常、见惯不惊而恢复常态，但是多数情况下，这种介入对他们的影响或多或少都会存在。

（二）第二层面：引导交流

不同的拍摄对象面对摄制人员和摄像机的心理、心态是不一样的，虽然有的人可能依然故我，能够保持平素常态；但是有的人可能会有"人来疯"的个性，面对摄像机和编导会不由自主地亢奋，从而有了"表演"的成分；还有的人会紧张，平时在某种环境和情境之下常说的话说不出来了，由于腼腆，平时可能做的事现在不能从容地做了；当然，还有的人本身就是一个不愿意表达的人，面对拍摄沉默以对。

对后面的三种情况，如果我们继续以不作为的方式拍摄记录，恐怕拍摄的素材就不真实了。这时，编导就要对拍摄对象做适当的引导、与其交流，让亢奋和腼腆的人回复常态，引导沉默的人开口表达。这种介入实际上是为回归真实和使真实显化所做的努力。

引导交流，实际上就是一种特殊的采访，不用"采访"这个说法，是为了强调纪录片"生活化"的形态。采访，往往是媒体人、记者与报道对象的交谈方式，很多时候是不平等、不自然的，形式上就透露着明确的目的性，很多时候剥离了现实情境，因此显得游离于社会生活之外。而交流，往往是平等的人物之间的谈话，常伴随着社会生活的自然流程，像和家人、同事、同学、朋友谈话一样地敞开心扉，结合身边的情境，自然而然地甚至有一搭没一搭地聊，因而在形式上更逼近生活，甚至就是生活本身。

但是，引导交流，虽说外在形态上是交流，但是对编导或者主持人来说，其实质还是采访，只不过我们运用了外松内紧的方式，交流看似轻松自然，内心实则有非常清晰的目的，什么情境说什么话题，面对什么变化怎么转变话题，都要在前期扎实的调研基础上形成一定的预案，然后再相机而动、灵活发挥。

纪录片创作实训

既然从本质上说是采访，就要明确主持人的采访技巧。当然，在有些纪录片中，比如《新闻调查》中的某些行动纪录片，主持人的出现是电视人际传播的必然，主持人虽然不是交流的唯一方式，但是的确起到中介作用，赋予媒介以人际的亲切感，产生相互沟通的形式和内容。

相比较来说，对采访时机的把握，纪录片要比其他的片种讲究得多，一方面是因为纪录片的采访具有更多人性的关怀、更多情感的交流，另一方面是因为纪录片的拍摄周期比较长，可供采访的场景和时机比较多。如果采访的时机把握得不好，一个很有意思的话题可能就在不经意间溜走了。反之，如果一段采访的时机把握恰当，也许一个原本一般性的话题也能发掘出较多的意味。把握采访时机，应该注意以下六个方面的问题。

1. 拉近距离，营造气氛。对好奇或腼腆的人，要预留充分的适应期来消除其好奇或紧张心理。例如，《龙脊》的摄制人员把摄像机拿给村里人看，看够了，他们就不稀奇了，也不紧张了，就拍到了真实自然的生活。这有些类似"鸣印效应"：国外有人航拍鸟群飞翔，不料鸟群被飞机的马达声惊散了。他就人工孵化了一群鸟，从孵出时开始，只要喂食，就在鸟旁边开飞机马达，结果飞机马达一响，鸟儿们就知道要喂食了。这样，当这群鸟翱翔天空时，飞机飞过去，鸟群就紧跟着飞机飞，从而顺利地航拍到了鸟群飞翔的状态。此外，在涉及关键问题的采访之前，可以先谈些不太重要的话题，等到采访对象轻松下来了，再进入正题。当然，至于何时进入正题，自己心里有数即可，无须提醒对方。

2. 把握时机，巧妙推进。在访谈过程中经常会引发出一些别的有价值的问题，应该抓住时机顺势引导，进一步追问下去。比如在中国传媒大学南广学院学生的作品《敬老院》中，敬老院里的两位老人在敬老院组成了新的家庭，他们生活得很幸福。学生和老爷爷交流得很顺畅，问老人的生活、休闲、娱乐等情况，聊着聊着就聊到了金钱问题，老人说家里人会给自己一些钱，他也花不了多少钱。学生冷不丁问了一句："爷爷，那您有存款吗？"老人一下子被问住了，不知道该怎么回答，就在那里笑。而采访的女生仍端详着老人，等待他回答。等待片刻，后面的一个男学生说："呵，这个问题问得太尖锐了！"老人在和学生们发出一阵笑声之余，瞥了一眼门外的老伴，又笑着说："我要是说了，不就是没有秘密了嘛。"不料采访的女生仍在追问："爷爷，您有存款吗？"老人依旧笑着，表情有些不自然，但是最终还是没有做出回答……这里，学生就抓住了老人"心中有鬼"的时机，故作单纯地巧妙追问，从而营造了戏剧性的效果。

再如《好久不见，武汉》，导演竹内亮来到私立医院护士龚胜男的家里采

访，换上拖鞋后，便斜靠在沙发上话家常。竹内亮一边吃苹果一边不经意地问龚胜男，气氛融洽。采访过程中，竹内亮见龚胜男哭了，又把握住时机巧妙推进，成功地探寻到了新冠肺炎疫情爆发期间参与救治病人的护士们的真实体验，收到了令人感同身受的传播效果。（如图5-33）

图5-33 龚胜男（左）与竹内亮（右）话家常

3. 体味情绪，控制节奏。整个采访过程，应该根据被采访人的情绪把握节奏，该暂停就得暂停，该延长就得延长。如果进行过程中出现尴尬的局面，应该找一个圆场机会，或者先休息一会儿。反之，如果整个气氛融洽，只要对方不提出终止，则可以适当延长原来约定的采访时间，使得采访更为充分。比如《好久不见，武汉》，竹内亮在与护士龚胜男的交流中，当龚胜男边擦眼泪边说感受时，竹内亮只是在那里静静地倾听，不插一句话，仔细地体味她的情绪，顺着龚胜男的状态节奏，任由其宣泄情感……（如图5-34）。

图5-34 竹内亮静静地倾听龚胜男宣泄

4. 循序渐进，总体布局。就纪录片创作的规律来讲，重要话题的采访应该放在整个创作过程快结束的时候进行，因为这个时候采访者与拍摄对象已经熟悉了，有了互动，不至于生疏，采访也容易深入。另外，这个时候采访者对整体的结构也已经有了较为明确的把握，可以使采访更有针对性，不至于有遗漏。

5. 尊重采访对象，体谅被摄对象的难处。纪录片创作应该淡化功利色彩，不要为了完成自己的作品，以致对拍摄对象造成伤害。不要触及对方的隐私，不要让他触碰和回忆痛苦的往事，不要用审视的眼光去看对方。宁可失去一个很难得的机会，也一定要尊重对方，这样，才不至于偏离纪录片的本性。①

6. 采访的情境安排要适应采访对象的性格特点。表现欲较强的人对采访场合不在意，但有的人对采访的外部环境比较敏感，会影响采访效果，这就需要精心安排采访的情境。但是，不管怎么样，对纪录片来说，很多话题适合在活动情境中进行，这样不仅记录了现实状态，更能让人物触景生情，自然而然地表达。在具体的情境之中，要采访与该情境相关的话题；不同的话题，应该放置于不同的情境中去采访。娱乐情境、生活情境与工作情境各不相同，严肃的话题适合在工作情境中采访，轻松的话题适合在休闲场合进行。

（三）第三层面：诱发策动

在前期调研阶段，我们已经掌握了一些非常关键的信息。比如，一些对拍摄对象的生活具有重大影响甚至决定其命运的事件，某些特定情境下，拍摄对象表现出的待人接物、为人处世原则，某种矛盾或冲突中，拍摄对象暴露出的性格、意志、情感特征等等。但是，这类此前可能经常发生、此后也会再次发生的事，恰恰在我们拍摄纪录片的有限时间内没有发生，拍摄记录不到这些精彩的瞬间或片段，可能就不能还原拍摄对象整体上的真实。在这种情况下，纪录片人就有必要策动各方面因素诱发此类事实发生，这就是诱发策动。

比如中央电视台《第一线》栏目曾播放的纪录片《战网魔 战网瘾》，第一集《少女的耳光和拥抱》中有这样的剧情。

东北一对夫妇因女儿患有网瘾，将女儿捆绑起来连夜送到山东临沂网瘾戒除中心。一下车，女儿对父亲劈头就是一个耳光，并扬言："你要是

① 参见何苏六"纪录片创作"电子课件，http:// www.docin.com/p-482070774.html。

第五章　导演拍摄

把我当成神经病抓起来，哼，你等着！"

医生们赶紧拉开女孩，女孩还欲回身与其父亲理论，网瘾戒除中心主任杨永信医生赶紧把女孩劝进咨询室。

杨永信医生给女孩做检查前的心理咨询。

女孩质问杨永信："是你指使他把我绑到这里来的吗？"

杨永信："你知道你打的这个人是谁吗？"

女孩："他连捆带绑地把我运到这里，我还不能打他吗？"

杨永信医生又问女孩父亲："女儿这一巴掌打在你的脸上是什么感觉？"

女孩父亲指着被女儿抓咬的满脸伤痕很尴尬地回答："咬的！"

杨永信又问女孩："你知道你打的这个人是谁吗？"

女孩："我早就不承认他是我父亲！"

女孩父亲："你不是认识一个网友吗？你在承德认识一个网友，我把你解救出来……"

女孩突然跃起扑向父亲，一边劈头盖脸地打父亲，一边喊道："你撒谎，我叫你撒谎，六年前你就有心理疾病，让你去看心理医生你不去，你找谁去？"

清脆的耳光一声声响起，在女孩追打父亲的过程中，室内其他医生、网戒中心志愿者等一二十人都没有上前劝解。

等女孩不再打父亲了，杨医生把女孩拉到一边后，女孩想走，八九个志愿者阻止了女孩，杨医生说："你不想检查也得检查！"随后和志愿者一起强行将女孩拉进治疗室。

40分钟后，女孩平静地走出治疗室，主动拥抱爸爸妈妈。女孩妈妈将信将疑地喃喃自语式地发问："我不是在做梦吧？"

我们分析一下上面的剧情。

（1）女孩刚下车时打了她父亲一巴掌后，包括医生杨永信在内的周围的人赶紧制止了女孩；而后在咨询室女孩又追打父亲时，大家为什么无动于衷，任由女孩抽打父亲耳光？

（2）杨永信所谓的心理咨询正常吗？直接质问女孩，直接揭父亲的伤疤，怎么看都有挑拨离间、煽风点火的倾向。他为什么这样做？

（3）既然治疗效果这么好，既然女孩一下车就很暴戾地打自己的父亲，

医生为什么不赶紧给她治疗，反而煽风点火激起父女两人的矛盾？

显而易见，咨询室里医生"挑拨离间"的举动是不符合常理的。事实上，据该片编导刘明银介绍，这是编导介入的结果。编导从女孩父亲的脸上的抓咬伤痕看出了女孩非常暴戾，但是，他凭下车后一巴掌的镜头，还不足以表现出女孩的暴戾程度，因此，编导就安排医生让父女再次当面鼓对面锣地对阵，医生专门问一些能刺痛他们父女的话题，果不其然，父亲也嘴不饶人，女儿怒火再次被点燃，更为激烈的矛盾冲突上演了。正因为如此，周围的人只是静静地围观，而没有人劝解。

这样，女孩平素对父母的暴戾程度被真实的镜头还原出来了，剧烈的矛盾冲突使得片子好看了，也更强化了女孩治疗前后行为表现的对比，突出了治疗的神奇效果。

将拍摄对象的生活、经历中常发生的事情策动诱发出来，让这样的事在摄像机镜头前发生，这并不违背纪录片的真实性原则。前面我们已经说了，如果拍摄不到这些生活中常有的事，反而是不真实的，我们只是人为地让它们又发生了一次而已。事实上，这也是一种真实，不是虚构的，并没有改变事件的规律和发展趋势，而我们却在短时间内获得足以表现拍摄对象本质特征的生动素材。

（四）第四层面：媒体事件

纪录片创作者的介入改变了某些事件或者采访对象的生活走向，就是说，如果我们不去拍摄这个选题，这些事件或者某人的某种生活流程可能已经结束，或者有它自己的发展规律，但是我们介入后，某事件或者某人的某种生活流程被改变了，甚至显示出"媒体事件"的表征。

例如《壁画后面的故事》，该片记录了山东某高校老师刘玉安帮助照顾因患骨癌退学的学生陶先勇的事迹。记者在一次壁画研讨会上得知在陶先勇退学前刘玉安就曾帮助和照顾过他这件事后，就邀请刘玉安一起到章丘农村陶先勇家去看看，结果这一看不打紧，使得已经与陶先勇中断了联系的刘玉安再次走进了他的生活。刘玉安从此不断地给陶先勇买药、找工作、定制假肢，带他去河北看病，到北京看天安门，用自家冰箱给他贮存药物，并每周把药从济南送到章丘农村他的家中，背他洗澡，给他搓背……最终陶先勇病情恶化，在刘玉安的怀里去世。为满足陶先勇生前想看大海的愿望，刘玉安又和陶先勇的父母一起将他的骨灰撒入大海……

如果没有记者邀请刘玉安去看陶先勇，可能这之后的故事就不会是这样，如果没有媒体一直关注和记录，可能后来的故事会是另外的走向，正是记者的介入，才演绎出这样一个真实的故事。

无论是何种程度的介入，都是必要的，因为基本上都没有背离纪录片真实性的本质属性要求，反而提高了拍摄效率，增强了纪录片的可视性，挖掘了整体真实和本质真实，这是值得我们去思考、借鉴、学习的。

当然，介入也要遵守底线，即：不能造假，不能无原则地违背拍摄对象的本真意图和已有规律，更不能凭空导演出一桩人间闹剧。跨越了这个限度，就违背了纪录精神和基本职业操守，对此我们要保持清醒的认识。

第四节 隐喻、换喻与象征暗示

一、影视象征概说

"象征以某一特定的具体形象含蓄的表现与之相似或相近的概念、情感或思想，这是古今中外文艺家孜孜以求的高品位境界。"①

在世界电影史上，许多作品运用以隐喻、暗示为代表的象征手法，成为电影艺术传承的经典案例。如，《摩登时代》中一群绵羊和涌入地下铁道的拥挤的人群的影像组合；《毕业生》中被束缚的金鱼缸和刺眼的阳光等；《公民凯恩》中廊间放飞的白鹦；《蓝》《红色沙漠》《红高粱》的色彩；《野草莓》中的眼睛、钟表；《红菱艳》中的舞鞋、《大红灯笼高高挂》中的陈家大院……

事实上，象征手法属于影视艺术"纯电影叙事""电影化叙事"或"影像叙事"的范畴。特别是在无声电影时期，大多数影片都是依靠电影化叙事手段来承载故事的，"尽管电影化叙事可以是外露的，但大部分情况下并非如此。电影化叙事操纵我们的情绪，在不知不觉当中揭示人物和情节。这正是它能如此有效和动人的原因"②。

而象征则在"纯电影"或"影像叙事"的道路上走得更远，因为"象征主义强调展示隐藏在自然世界背后的理念世界，要求凭感觉和想象力，运用象

① 周月亮：《影视艺术哲学》，中国广播电视出版社2004年版，第161页。
② [美] 詹尼弗·范茜秋：《电影化叙事》，序，王旭峰译，广西师范大学出版社2009年版，第7页。

征、隐喻、烘托、对比、联想、比兴等手法,通过丰富的形象和扑朔迷离的意象,来暗示、透露隐藏于日常经验深处的心灵隐秘和理念"①,"象征凸显了语言之暗示本性,影视剧艺术的第一本性也是暗示……许多大师都说过,在电影中,暗示就是原则"②。

但是,进入有声电影时期以后,"很多电影编剧新手抛开了电影媒体的创新机会,消极地使用对白和解说"③。特别是在当下大众的影视消费处于"浅阅读"的时代背景下,象征手法运用在当下中国影视作品的创作中并没有得到重视,体现电影电视视听语言专业主义精神的影像、声音符号运用规则更难以得到影视人的眷顾和深入琢磨运用。甚至不少专家也认为影视作品"应该让普通观众能够看懂并且喜欢看……电影本来就是大众化的,阳春白雪宜少,下里巴人宜多"④,在这样的消费氛围和学术倡导下,包括象征在内的具有一定思想深度和专业技巧的视听语言很难走下神坛与观众见面。

"当电影编剧们放弃了电影化的技巧,就等于把他们电影中的很多东西丢在了马路边"⑤,所以,重新唤醒人们对影视象征主义的关注,加强对影视象征理论的研究,发掘影视象征手法的叙事魅力与艺术潜能,给力影视作品的"高品位"实践,已经显得非常有必要。

张智华在《影视文化传播》中,结合国外电影和我国20世纪八九十年代的少许影视作品,从道具的象征、形象的象征、片名的象征、色彩和声音的象征、部分象征与整体象征等方面对影视象征手法做过较为系统的梳理。周月亮亦曾在《影视艺术哲学》中运用现象学的原理对影视象征进行了简要的概括。⑥

这里主要以我国当下为数不多的能够运用象征手法的影视作品为例,在借鉴前人理论成果的基础上,结合当下影视象征手法的新表现,从影像叙事学、视觉心理学、社会交流心理学的角度,探讨有关作品的象征手法运用的得失,对纪录片象征手法的运用原则和技巧进行进一步梳理和研究。

① 张智华:《影视文化传播》,文化艺术出版社2004年版,第2页。
② 周月亮:《影视艺术哲学》,中国广播电视出版社2004年版,第116页。
③ [美]詹尼弗·范茜秋:《电影化叙事》,序,王旭峰译,广西师范大学出版社2009年版。
④ 张智华:《影视文化传播》,文化艺术出版社2004年版,第229页。
⑤ [美]詹尼弗·范茜秋:《电影化叙事》,序,王旭峰译,广西师范大学出版社2009年版。
⑥ 周月亮:《影视艺术哲学》,中国广播电视出版社2004年版。

二、象征与隐喻、换喻

论及象征，就不能不从隐喻开始说起。因为"象征具有隐喻性，或者说隐喻是象征的基础"①。

很多专家更具体地论述了隐喻、换喻和象征之间的关系。

拉康认为："隐喻向象征界一边多一点，换喻向想象界一边倾斜得多一点。"② 即使两者实际上都是象征的。

关于影像的隐喻、换喻与象征的关系，电影符号学理论家克里斯蒂安·麦茨在《想象的能指——精神分析与电影》指出，象征界是在隐喻界和换喻界的交叉地带被发现，而且，换喻至少像隐喻一样是象征的。③ 麦茨结合拉康、弗洛伊德、雅各布逊等人的研究基础，从符号学、语言学和修辞学的原理出发，比较系统地论证了"凝缩—相似性—隐喻""移置—接近性—换喻"的内在关系，分析了影像的想象界能指原理和功能。

事实上，麦茨想象的能指理论已经成为影视剧象征主义的理论基石，也是我们研究当下纪录片象征手法的路径指南。

三、当下影视象征手法解读与建言

我国当下也有一批影视人践行在阳春白雪的道路上，秉持影视艺术的本性，探求影视作品的高品位境界。其中，电影方面有被纳入第六代导演行列的贾樟柯，电视纪录片方面有被冠以主观化风格的编导张以庆，新锐编导干超、姚松平，电视剧方面则有频出时尚剧杰作的导演赵宝刚，等等。他们在象征与暗示的影视艺术领域有所作为，有的甚至形成了个性风格，赢得了国内外影视界的认可和好评。

（一）象征方式之一：换喻

《红跑道》《船工》等的换喻

上海纪实频道副总监干超的作品《红跑道》记录了一所体操训练学校的

① 张智华：《影视文化传播》，文化艺术出版社2004年版，第2页。
② 转引自［法］克里斯蒂安·麦茨《想象的能指——精神分析与电影》，王志敏译，中国广播电视出版社2006年版，第225页。
③ 转引自［法］克里斯蒂安·麦茨《想象的能指——精神分析与电影》，王志敏译，中国广播电视出版社2006年版，第225页。

几个孩子学习体操的经历,片子通过展现邓彤、阿南等小朋友在练习体操过程中所表现出来的潜质——他们并不具备职业发展前景,与他们自己或者家长对未来拿金牌夺冠军的期望(其实更应该说是奢望)之间的矛盾,向人们传递了孩子的发展定位以及家长对孩子规划的现实困惑。

在该片中,一个小朋友书包里携带的小乌龟成了孩子命运的象征。其中有这样的转场,前一组镜头是邓彤(左)与同伴在单杠上坚持不住跌落到地上(如图5-35)。

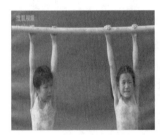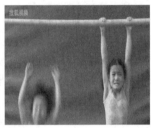

图5-35　《红跑道》中邓彤(左)与同伴跌倒的画面

而接下来的镜头是她们放在台子上的书包里的小乌龟从书包跌到书包下面的衣服上,然而小乌龟的跌落并没有就此停止,它又更重地第二次跌落到台子下面的地上(如图5-36)。其中的寓意是并不适合在体操的道路上发展的孩子,表面上是从单杠上跌落到地上,实际上是指她们在体操领域的命运,已经像小乌龟的二次跌落一样,跌落得更深。

图5-36　《红跑道》中乌龟的隐喻

无独有偶,小乌龟的命运同样象征了男孩阿南的体操梦。在体操方面,阿南也不是一个可塑之才,但是阿南的妈妈却把所有的希望都寄托在他身上。片子另一个转场就巧妙喻示了阿南令人担忧的命运:前一个镜头是两个小女孩边看电视边窃窃私语:"昨天晚上我的小乌龟生病了,我想让它练体操,结果不小心摔下来了。"(如图5-37)而后一个镜头转场到了医院。正在打吊针的阿南妈妈正嘱咐阿南好好练体操,并自言自语地表达着另外两个儿子被体操队退

回来的苦恼（如图 5-38）。"小乌龟摔下来了"其实就是在暗示阿南的"两个哥哥一个一个都练不好，给体操队退下来"的命运，而哥哥们的命运又何尝不是阿南的命运呢？

图 5-37　两个小女孩在窃窃私语

图 5-38 病中的阿南母子

　　类似《红跑道》中的这种象征手法，在湖北电视台编导姚松平的纪录片《船工》中也被运用得出神入化。《船工》主要记录了三峡截流期间，官渡口镇留守移民谭邦武老人和二儿子一家人在土地淹没后造船谋求新的生活来源的故事。其中，老人和他养的几只羊象征了老人和二儿子一家人（如图 5-39）。

图 5-39　《船工》中老人与羊

片子中有这样一组镜头：拴在水边的小羊被轮船激起的波浪吓得惊慌失措，谭邦武老人干脆把小羊牵到安全的地方，这恰恰逼真地暗合了片子的内容主线：三峡截流淹没了老二一家的土地，老二一家无所适从。老人建议老二打一条新船，帮助儿子一家谋求一条生路。（如图 5-40）

图 5-40　《船工》中老人牵羊场面

为了避免羊的象征意义的偶然性，该片还有意把羊设计成一条小小的线索反复出现，并暗示羊就是老二一家。其中一场戏就是，前一组镜头是两只羊顶角打架（如图 5-41），后一组镜头是老二两口子因造船经费不足而引发了口角并厮打起来（如图 5-42）。

图 5-41　《船工》中两只羊顶角打架

图5-42 《船工》中老二两口子发生口角和厮打的场面

《船工》还穿插了三峡截流进展和老镇拆迁、老人过去的船工经历、老人为自己和已故老伴打墓碑的三条线索。其中,老人的墓碑不仅是对老人船工生涯的总结,更是随着三峡截流所带来的社会发展变迁,对以谭邦武老人为代表的老一辈船工生存方式的总结。墓碑其实是一个时代结束的象征。

贾樟柯电影《三峡好人》可以说是运用"纯电影"的影像叙事的典范,其中的换喻手法也可供我们在纪录片创作中学习借鉴。

《三峡好人》的剧情由两个"寻找"的故事组成:一个是煤矿工人韩三明16年前买了一个四川媳妇,媳妇刚怀孕,就被公安局解救回去了。16年后,韩三明去三峡地区寻找16年未见的前妻和女儿,而因三峡工程的缘故,前妻家所在的县城早已被淹没在水底,两人在长江边相会,彼此相望,决定复婚。另一个是女护士沈红从太原来到奉节,寻找她两年未归的丈夫,他们在三峡大坝前相拥相抱,但心知感情不再,合跳一支舞后黯然分手,决定离婚。

与剧情相吻合,贾樟柯巧妙地运用了具有暗示意义的画面喻示主人公的命运和心理。比如,韩三明在见到前妻前,有一个凝望江面的镜头,而江面上是一艘轮船正赶上一艘货船,轮船与货船成对前行,成为他与前妻最后复合的征兆。(如图5-43)

图5-43 韩三明凝望江面

接下来,韩三明见到前妻,两人交流一阵之后,朝同一方向走去,这既是

与前面的两艘船的镜头相呼应，同样也是对两人将要复婚的暗示（如图5-44）。

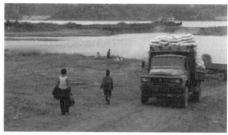

图5-44　韩三明与前妻见面

韩三明的前妻在三峡过得并不如意，虽然已经有与前夫回去的意向，但是还没有下定决心，因此，韩三明就再一次约见她。这次他们站在一栋拆了一半的楼房的墙坯中间，女左男右，开始时，女人站着，男人蹲着；而他们的背景正好有左高右矮的两幢楼房，似乎是他们俩的象征；随着男人的说服，女人的心理防线垮塌（最终决心跟男人回去），接着也蹲了下来；就在女人蹲下后，他们身后左边的那座高楼因被爆破而垮塌。女人无形的心理防线的垮塌被有形的楼房的垮塌形象地喻示给了观众。（如图5-45）

图5-45　韩三明再次约见前妻

而另一对夫妇的情形恰巧相反，电影化的影像也做了形象的前兆暗示和矢量意会。沈红在寻访丈夫的时候，她的背景是一个神秘的建筑，似乎是她想与丈夫团聚的图腾，但是这个建筑却突然飞走了（如图5-46）。

图5-46　建筑物飞走的画面

后来沈红在江边见到丈夫，结果是两人已经没有了共同语言，他们朝着相反的方向走去。神秘建筑不翼而飞成了两人归宿的前兆，而两人不同的运动方向其实是用矢量暗示的方式隐喻了两人彻底分道扬镳（如图5-47）。

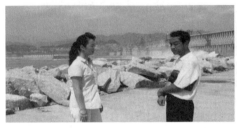

图5-47 沈红夫妇在江边见面

《红跑道》《船工》《三峡好人》的象征手法，其实是对麦茨象征界原理"移置—接近性—换喻"的运用。

在麦茨看来，"移置是一个对象来替代另一个对象"①，"它是一种观念到另一种观念，从一种意向到另一种意向，从一种行为到另一种行为的转移能力"②。

根据雅各布逊"隐喻和换喻是两种超级辞格，是两个其他事物可以在其下一起加以分组的标题：一方面是相似的辞格，另一方面是接近的辞格"③ 的观点，我们单独理解换喻就是换喻辞格中的两个事物具有接近性。

麦茨则在《想象的能指——精神分析与电影》指出："拉康则看到了凝缩中隐喻原则和移置中的换喻原则，按照弗洛伊德的术语我们可以说，凝缩和移置是隐喻和换喻原则的原型，后者是象征界即语言的'主要表达法'。"④ 同样，我们单独理解换喻就是：作为象征手法的换喻体现了移置的规则。

归纳上述三段，我们得到的核心就是"移置—接近性—换喻"。

《红跑道》"小乌龟的跌落" 就是替代"邓彤摔下来""阿南的哥哥被体操队退回"，表明了"小乌龟坠入无底深渊"的形象被转移到"邓彤、阿南们

① [法] 克里斯蒂安·麦茨：《想象的能指——精神分析与电影》，王志敏译，中国广播电视出版社2006年版，第236页。
② [法] 克里斯蒂安·麦茨：《想象的能指——精神分析与电影》，王志敏译，中国广播电视出版社2006年版，第232页。
③ 转引自 [法] 克里斯蒂安·麦茨《想象的能指——精神分析与电影》，王志敏译，中国广播电视出版社2006年版，第140页。
④ [法] 克里斯蒂安·麦茨：《想象的能指——精神分析与电影》，王志敏译，中国广播电视出版社2006年版，第138页。

练体操的未来渺茫"意向;同理,《船工》中的"小羊"替代"老二一家人",《三峡好人》的船、两栋楼、神秘建筑分别替代韩三明夫妇和沈红夫妇的未来以及韩三明夫妇前后期的心理变化,都利用了"移置"的"接近性"特征,起到了换喻的效果。

但是,影视作品运用换喻,并不是说只要有与被象征对象或者理念接近的视觉形象就可以"移置"过来应用的。笔者认为,当"移置"具有"接近性"的事物镜头时,要本着淡化作者意识、力求"真实感"的原则,"换喻更侧重于伪装"①,不能让受众感觉到是导演或者编导随意或刻意"拿过来"强行塞入观众眼中的"不速之客"。移置"换喻"物的原则是,"换喻"物应该是片子主人公所处在环境中的事物,或者是片中的另一条相对完整的线索。

事实上,被奉为经典的《摩登时代》中一群绵羊和涌入地下铁道的拥挤的人群的影像组合,还有《华氏911》中,布什说他们有很多亲密的朋友,接下来是三只猴子坐在桌子上的镜头组接,都不是成功的移置,因为羊群或者猴群不是当事人身边的东西,这种移置的主观性太明显,类似于中国的专题片和格里尔逊式的纪录片的说教口吻,具有输灌结论的倾向。

而《船工》中的羊,《红跑道》中的小乌龟,《三峡好人》中的船、神秘建筑、韩三明夫妇身后的两栋楼的移置,都是主人公所处环境中的事物,它们的出现自然而然,有的甚至被编导设计为一条线索。观众看到这些事物时,可能还不会过多地想它们的象征意义,而只是当成了环境交代,但是潜意识里又或明或暗地得到了一些启发,仔细回味时才可能恍然大悟。虽然对这些环境的移置运用也是主观设计或精心选择的,却起到了润物无声的效果,没有任何强行灌输和宣教的霸气,有的只是一种尊重受众的平等的心理交流。

(二)象征方式之二:隐喻

精品解读

《船工》《幼儿园》等的隐喻

在《船工》中,谭邦武老人做了一辈子的船工,因而对船工号子、对与自己一生相伴的传统的摇橹帆船有着无限眷恋,所以建议老二把新船也造成古代木舵的样子。但是事实上,社会的发展已经无情地把传统的生存方式遗留在

① [法]克里斯蒂安·麦茨:《想象的能指——精神分析与电影》,王志敏译,中国广播电视出版社 2006 年版,第 225 页。

历史中，船文化的传承并没有完全按照老人的预想那样，人们对速度的要求让新建的木船装上了柴油机，由谭邦武的孙子承娃子驾驶。

这种传统文化和生存方式面对当下社会发展所呈现出来的美丽挣扎和力不从心的无奈，也被编导巧妙地用一组影像隐喻出来。那是空闲时老人唱船工号子的时候，老人唱得钻心一般的投入，他的二儿子听得也还颇有情致，但是他的孙子已是呵欠连连；当老人唱罢说"还是要继续唱下去"时，二儿子随即跟着唱了起来，但是孙子没有声音……（如图5－48）

很显然，老人一句"还是要继续唱下去"，正是他希望子孙对传统船工文化、传统船的模样继承下去的双关暗示语，儿子的唱和也隐喻了片中儿子对老人的认可，而孙子的哈欠则恰恰隐喻了由孙子驾驶的新船最终没有打成老人所说的古代的船的样子，而是装上了柴油机。

图5－48 《船工》中老人唱歌的画面

《幼儿园》可以说是纪录片中用隐喻表达象征意义的典型案例。上海国际电视节白玉兰奖颁奖词对它有这样的一句评语："是一部寓意式的纪录片。"[①] 该片反映了中国幼儿教育的模式化弊端，揭示了在学校、家庭、媒体、社会的浸淫下，幼儿园的孩子已不断被成人化的不健康的价值观、世界观所同化，在表明孩子就是我们成人的同时，提醒了成人们应担负的责任。

为了表现幼儿园对孩子们的"禁锢"，张以庆、刘德东使用了构图、色

① 单万里、张宗伟：《纪录电影分析》，中国广播电视出版社2007年版，第343页。

彩、节奏、音乐等各种隐喻手段。拍教室和宿舍的孩子时,大量的镜头是隔着椅子背和床头护栏拍摄的,甚至俯拍睡在床格方框里的孩子,画面给人以"囚"的暗示(如图 5-49);老师教孩子的一句"请你们像我这样做,我就像你这样做"反复重复了近 10 次,令人产生了"不倡导标新立异"的联想。

图 5-49 《幼儿园》中孩子们在宿舍

《船工》《幼儿园》《家,N 次方》的隐喻暗示手法,也体现了克里斯蒂安·麦茨象征界"凝缩—相似性—隐喻"的原理。

凝缩本来是由弗洛伊德在《梦的解析》中第一次介绍并命名的,利奥塔德认为它"似乎可以看成梦的内容和(隐蔽的)梦的思想之间的一种维度、区域的差异";拉康则指出:"它保证了从一个文本向另一个文本和显梦向隐梦的转移,它确实使第一个文本变了形,但同时建构了第二个文本"。①

麦茨认为,在梦中或文本中,凝缩即是由单个表面成分所产生的几串逆向思想流的出现:在意义背后还有意义。

恰恰是凝缩的这种特性,使得凝缩与隐喻辞格有了不解之缘。对于凝缩与隐喻之间的关系,拉康曾有公式描述——凝缩:能指的叠加结构,隐喻将这个结构当成自己的领域。②

而根据雅各布逊的说法:"隐喻和换喻是两种超级辞格,是两个其他事物可以在其下一起加以分组的标题:一方面是相似的辞格,另一方面是接近的辞格。"③ 我们单独理解隐喻就是:隐喻辞格中的两个事物具有相似性。

那么,归结起来就是"凝缩—相似性—隐喻",也即:"凝缩"凭借第一

① [法] 克里斯蒂安·麦茨:《想象的能指——精神分析与电影》,王志敏译,中国广播电视出版社 2006 年版,第 210~202 页。
② 参见 [法] 克里斯蒂安·麦茨《想象的能指——精神分析与电影》,王志敏译,中国广播电视出版社 2006 年版,第 237 页。
③ 转引自 [法] 克里斯蒂安·麦茨《想象的能指——精神分析与电影》,王志敏译,中国广播电视出版社 2006 年版,第 140 页。

文本（显梦）和第二文本（隐梦）的相似性造就了隐喻效果。

现在我们再回头解读《船工》中谭邦武"还是要继续唱下去"和谭邦武孙子打呵欠的镜头。其实，镜头中语言和画面是第一个文本，是"显梦"，而老人希望把船打成古代的船的样子、延续一生的掌舵摇橹撑帆的生存方式，以及老汉的孙子改进了船，从事了更现代的船业操作，就是第二个文本，是"隐梦"。显梦与隐梦之间无疑具有奇妙的相似性，正是这种相似性才成就了隐喻的象征意义。

《家，N次方》中，单人镜头、双人镜头、运动方向是"显梦"，两人当时的关系现状和今后的发展趋势是"隐梦"，"显梦"恰恰是对"隐梦"的暗示。其实，细心的观众在看到背道而驰的单人镜头时，潜意识里就会产生这一对恐怕将要相互利用的想法；而看到双人镜头时，则会有心理暗示：这两个人说不定最后能成！而这些恰恰与后面的剧情一致，赵雯、周浩相互利用了几番之后，两人发现再也离不开对方。

对影音"凝缩"所生发第二文本的隐喻象征意义的现象，我们也可以从符号语言学、视觉心理学的原理中找到答案。

我们在查阅字词典时会发现，很多词汇有原意、引申义、喻义，而索绪尔认为语言符号是能指和所指的统一；那么视觉或听觉形态的字词形象就是能指，原意、引申义、喻义等抽象概念就是所指。问题在于，一个能指，背后往往有多种所指。

影视作品中的图像和声音实际也是影视文本的语言符号，物理的影音元素就是能指，而这个能指背后同样也可以表达多种所指。

用镜头隐喻表达象征意义，其实是视听语言符号多重表意功能的正常运用。一个或者一组镜头，它可能只是在表明画面主体的原始意义，也可能是象征意义。一个人在朝前走的画面，就是在交代这个人正在去某处；但是它同样可以表达"逃跑""坚持""目标""健康"等很多种意义。《船工》中"还是要继续唱下去"，既能指"要求儿孙接着唱自己刚唱完的歌"，也能指"要求儿孙们继承自己的船工文化"。《幼儿园》中的椅背、床框后面人的画面，既能直观体现人所处的环境，又能引发观众对"囚"的想象。

但是，由单一的能指向多维的所指跨越，不是仅仅依靠联系剧情就能实现的，因为影视作品中很多暗示、隐喻、双关镜头都是作为剧情的前兆出现的，我们在不知后面剧情的情况下，视听语言能指所传递的隐喻、暗示所指是不能依靠叙事逻辑来理解的，这时发挥更多作用的可能就是视觉心理学。

事实上，"纯电影"或者"电影化"的影像叙事原则几乎都是在对视觉心理学的不自觉运用，突出地体现在构图、色彩、影调方面。比如在构图上，双

人镜头给人以两者之间的趋同、亲密心理的暗示，单人镜头给人以孤独的心理暗示。而矢量信息也会传递微妙的潜意识判断。比如两人的运动方向相反，会给人以分道扬镳或者道不同不相为谋的意念。

所以，隐喻性能指的运用效果如何，关键在于能否吃透"凝缩"的符号学、视觉心理学原理；而对多重所指的视听能指的观察与捕捉能力，对视听能指的视听觉潜意识的会意能力，则是重中之重。

当然，在影视作品中，隐喻和换喻有时是不能被明显分辨出来的，因为"凝缩就是一整套庞大的移置"，而"凝缩和移置是隐喻和换喻原则的原型"①，因此也正如让·米特里所说，"在影片中所谓的隐喻手法，实际上不过是换喻"②。

第五节　情景再现与意义重构

基于纪录片是对现实世界的记录和复现的属性，对现实生活进行在场的直接记录一度成为标榜纪录片"真实性"的标签。纪实对社会现实生活原生态的"克隆"的确给人一种"眼见为实"的真实魅惑，但是，仅仅据此就把纪录片对现实世界的记录方式局限于摄像机能够捕捉到的真实景象，是不是对纪录片反映现实、还原世界的能力范围的限制？是不是对纪录片的影像表意系统的误读呢？

其实，现实世界并不仅仅是我们眼睛能够看得见、耳朵能够听得到的这一部分，"那些融合着人类文明记忆的历史史实，那些在另一时空发生的、影像难以捕捉得到的自然与社会的事实，那些盘桓在人们抽象思维中的认识和思辨，那些流淌在人们心里的情感与思绪……与现实的一切共同构成了我们的'现实世界'"③。历史记忆和现实思考都是真真切切存在于人类典籍和人们头脑中的客观实在，对于以这种方式存在的现实世界我们应该如何去记录和呈现，这恐怕是纪录片人无法绕开的关口。

以往对于过去时空的建构，往往用照片、绘画作品、历史事件发生地点的空镜加主持人或者见证者口述等方式。但是，我们总不能把摄像机镜头瞄准一

① ［法］克里斯蒂安·麦茨：《想象的能指——精神分析与电影》，王志敏译，中国广播电视出版社2006年版，第138页。
② ［法］让·米特里：《电影美学与心理学》，崔君衍译，江苏文艺出版社2012年版，第447页。
③ 刘洁：《纪录片的虚构——一种影像的表意》，中国传媒大学出版社2007年版，第69页。

本又一本的史册，向观众念诵其中的故事，也不能总是在一些历史遗迹现场让主持人、见证者、专家、游客喋喋不休地话说当年；人们头脑中的记忆、人们的梦境、人们对某些事情的推演以及思绪和情感，也总不能用单调的口头述说或者解说来空头兑现，否则，纪录片与书籍和广播区别在哪里？纪录片的影像优势难道就是仅仅给我们提供了与事实情景相去甚远的人物和事物镜头吗？

因此，作为拓展记录范围、提升表意能力的"情景再现"和承载意义重构功能的"虚构"手段就义不容辞地登堂入室，摩拳擦掌地站立在纪录片人面前听候调遣了。

一、关于"情景再现"和"虚构"的概念再辨析

我们这里把"情景再现"和意义重构的"虚构"并列在一起，以区别于其他学者把两者统称为"虚构"的提法。

例如，刘洁在《纪录片的虚构——一种影像的表意》中是这样界定的："狭义地说，纪录片的虚构就是在纪录片的创作中，创作主体在'事实核心'的基础上，借助有声画形象的影像进行搬演、再现与建构，来超越历史时间、现实时空、文化差异、意识形态、认知表达、心理情绪等存在的界限，所进行的一种主观性的创造性重构。"①

《现代汉语词典》对"虚构"的解释是："凭想象造出来"。事实证明，有一些纪录片突破了事实核心，通过"建构竞争性事实"，对意义进行了重构，称之为"虚构"是毋庸置疑的。

但是，立足于"事实核心"的"搬演""再现"不过是对事实的一种还原方式和手段，并没有凭想象和捏造出不存在的事实，为何也能被纳入"虚构"的体系呢？因此，"搬演""重拍""补拍"等纪录方式不应该叫作"虚构"，严格意义上应该叫作"情景再现"或者"真实再现"。

对此，我们可以通过单万里在《纪录与虚构》中的辨析得到印证："我们通常用'虚构'这个汉语词汇来翻译英文 fiction，在《没有记忆的镜子》一文以及论述记录电影的其他英文著述中，与'虚构'相关的英文词汇非常多，如'stagement'（搬演，更为常用的是从法文直接搬来的'mise-en scène'），production（制造），construction（构建）；又如 simulation（模拟），manipulation（操纵），elaboration（精心制作），再有就是一大堆以're'（重新）为前缀的词汇，如'representation'（再现），repetition（重复），reenactment（重演），reproduction（再造），reconstruction（重构），reinterpretation（重新诠

① 刘洁：《纪录片的虚构——一种影像的表意》，中国传媒大学出版社2007年版，第8页。

释），relive（复活），等等。通常情况下，我将这些词统统译为'搬演'，之所以采取这种简单的做法，不是因为汉语的词汇不够丰富，而是不想使读者（包括我自己）陷入语言的圈套，不想引起更大的混乱。《现代汉语词典》对'搬演'的解释非常清楚：'把往事表演出来。'过去的事情无法自动复原，只能用'搬演'的手段加以再现，不论使用的手段巧妙还是笨拙，'搬演'的本质不变。出于形象化的需要，纪录片在表现过去发生的事情时往往需要采用'搬演'的手法，这也许就是通常所说的'虚构'的含义。"[1] 单万里正是看到了通常把"搬演"说成"虚构"的说法的不准确，所以他宁愿使用"搬演"而不用"虚构"。尽管后来单万里在《认识"新纪录电影"》中也认为："其实，'虚构'与'真实再现'两个提法之间并不存在矛盾，'虚构'是手段，'再现真实'是目的，或许应该在这个意义上理解'真实再现'的含义。"但是，他也看到了一个事实："《中华文明》的作者虽然有时用'虚构'一词来概括自己的表现手段，然而，或许是由于担心人们对这个词持有偏见，所以有时更喜欢用'真实再现'一词取而代之。"[2] 由此可见，很多人也认为"搬演""再现"并非"虚构"，称之为"情景再现"或者"真实再现"更准确。

二、"情景再现"

（一）"情景再现"的历史渊源

纪录片使用搬演手法并不是最近几十年才新出现的，早在电影诞生之初，从《工厂大门》《水浇园丁》中我们似乎就能看到其中多少都有一些对拍摄对象的安排和调度。而作为20世纪20年代的探险电影的经典《北方的那努克》，弗拉哈迪则是实实在在"搬演"了那努克一家在冰天雪地里寻找食物、捕杀海象、建造冰屋等情景。特别是建造冰屋，为了拍摄方便，那努克按照弗拉哈迪的意图建了一个特大的冰屋，但是由于屋内光线太暗，他们就把冰屋拆去一半，弗拉哈迪让那努克一家人在"室外"刺骨严寒中搬演早晨起床。其后，《路易斯安那州的故事》《漂网渔船》《夜邮》《锡兰之歌》都是用了搬演手法。《夜邮》中列车车厢有节奏的晃动、车轮在路上碾过咔咔作响的场景和声音都是搬演的杰作：由于录音条件限制很难在实地录制，创作者将火车和邮差请进摄影棚，在车厢底部装上弹簧来模仿火车的颠簸。

[1] 单万里：《纪录与虚构》，见《纪录电影文献》，代序，中国广播电视出版社2001年版。
[2] 单万里：《认识"新纪录电影"》，见林少雄主编：《多元文化视阈中的纪实影片》，学林出版社2003年版，第287页。

　　20世纪五六十年代的中国纪录片,搬演、再现也是常用的手段。1958年拍摄的《黄宝妹》是根据全国劳动模范、纺织工人黄宝妹的真实事迹摄制的,本着真人真事的原则,黄宝妹本人"出演"自己努力工作、帮助工友、学习文化、参加中共八大等经历,完全按照生活原样如实搬演出来。而1965年原北京电视台摄制的《收租院》则借助泥塑对地主刘文彩欺压佃户的往事进行了形象再现,开创了用模具再现往日情景的先河。

　　后来由于西方20世纪六七十年代直接电影客观真实要求的影响,搬演、再现等手法被认为是虚假的,这种手法一度受到纪录片人的排斥。这种思潮逐渐影响到中国20世纪90年代初纪实主义的复苏,那时中国纪录片的搬演、摆拍等也受到纪实主义的压制,并被很多业内人士所否定。

　　但是,西方20世纪80年代后期以来的新纪录电影运动则更为激进地运用影像搬演一些"假定情景",挑战以前认为的神圣不可侵犯的"真实",搬演、再现手法不仅重获新生,而且朝着"重构意义"的方向迈开了步伐。中国则发生在1995年之后,中央电视台《东方时空纪实》等栏目尝试真人搬演的历史叙事,为了避免给人以"虚构"的口实,而取名为"真实再现"。

　　随着对纪录片扩大表现范围的要求和纪录片创作观念的进一步解放,以及受众的影像素养越来越高,情景再现的手法也逐渐被学界所认同。但是,这时期的情景再现还是有诸多限制,比如,多以氛围真实替代细节真实,多使用虚焦的近景、特写镜头,多用背影,少用正面镜头,不出现对话,情景再现一般用于零碎的片段,等等。

　　但是,2005年以来,我国大量的历史文化类纪录片广泛运用情景再现的表意手段,巨大的投入,浩大的场面,一点也不逊色于剧情片。比如,纪录片《科举》共搭建古代场景84个,租用和制作陈设道具1万余件,动用演员1500余人次,共拍摄117场情景再现,将历史场面一一再现出来。同时,该片的情景再现手法呈现出一些新的表现形式,不仅整个片子都使用了演员扮演的方式来建构,而且还像剧情片那样实施情节化叙事;有的甚至创造性地使用了三维动画制作、模具再现等,各种手法令人耳目一新。

(二)"情景再现"的具体手法

　　1. 从意象化、情绪化的再现演进到情节性、情感性的再现。过去,在情景再现的段落中,镜头一般采取人物局部呈现或者虚化处理等方式,再现和扮演只作为一种符号出现。而在近年来的纪录片作品中,情景再现实现了对人物和情节的正面描绘,再现情节更富戏剧性,人物更富个性。比如2005年出品的《圆明园》,以郎世宁的遗著为依据,采用演员扮演郎世宁的形式,还原了

当年圆明园的盛况和历史。纪录片《敦煌》在寡妇阿龙的段落里，出现了人物的对白。而《外滩轶事》中的情节则全部由演员扮演，并靠大量台词推动故事情节发展。《迷徒》则更是把情景再现手法推向极致，作为一部真正意义上的纪录剧情片，该片完全采用剧情片的叙事方式，全方位引进了剧情片编、导、演的方式和元素，情节设计、镜头运用、剪辑节奏等方面与剧情片特征如出一辙。[1]

2. 情景再现的视听效果有了创新突破。《1405 郑和下西洋》不仅运用三维动画从细节上再现了精巧的造船工艺，而且运用电影化的镜头技巧描摹了浩大船队的威武气势；不仅情景再现了大量的日常公务场景，而且投入了大量的人员再现了大规模的攻城略地的战争场面；其中由演员饰演历史人物，让他们念诵这些人物的著述来佐证历史，给人以既幽默有趣又真实生动的感觉（如图 5-50）。

图 5-50 《1405 郑和下西洋》中战争场面的再现

周兵 2010 年的几部纪录片则在情景再现中加入了舞台效果，在视听语言上又对情景再现做了推进。凭借导演了舞台剧《敦煌》带来的灵感，周兵在

[1] 参见张同道《2010 纪录片美学新转型》，http://www.cnfm.org.cn/2012-02/10/cms13121article.shtml。

纪录片《敦煌》的创作中,"加入了大量舞台效果,例如在《舞梦敦煌》《家住敦煌》中,演员被置身于一个虚拟的舞台空间中,用投影打出一个洞窟的影像,通过灯光的造型和镜头景别的变化,营造出历史人物在洞窟参观和观摩等情景,光影的营造也让情景再现变得更加丰满生动。在演员表演的背景上,用投影打上历史文献和壁画的素材,表演更具符号化意义。在电影《外滩轶事》中,赫德告别讲演段落里的最后一个画面中,大厅一片漆黑,只有一束强烈的舞台光打在赫德身上,这样一个具有象征意味的画面展示出了这极具历史价值的标志性一幕"①。

梁碧波导演的纪录片《佛山潘玉书》(2011),16 分钟的片子有 13 分钟用陶瓷公仔再现了潘玉书一生的经历和命运,那些公仔精巧绝伦的工艺、鲜活生动的形象,在给人以强劲的清新感之余,令人不得不叹服编导的匠心独具(如图 5-51)。

图 5-51　《佛山潘玉书》中用公仔再现潘玉书的命运

3. 开始注重情景再现中对人物形象的塑造。"情景再现从过去情绪化的营造,到后来情节上的展现,再进一步,则是人物形象的塑造。2010 年的诸多纪录作品对情景再现手段的使用已经在情节展现的基础上开始侧重人物形象的塑造。纪录片《敦煌》以人物结构全篇,每集以一个最有代表性的历史人物的命运贯穿始终,展现人物在历史事件中的性格和情感。纪录片《外滩轶事》则通过剧情片式的强烈的戏剧冲突展现了上海滩几个重要历史人物的情感与命运。"②

系列纪录片《中国》对历史人物和相关事件的场景进行情景再现,升格

① 张同道:《2010 纪录片美学新转型》,http://www.cnfm.org.cn/2012-02/10/cms13121article.shtml。

② 张同道:《2010 纪录片美学新转型》,http://www.cnfm.org.cn/2012-02/10/cms13121article.shtml。

所营造的具有历史悠远感的影像和对行为、心理、语言进行细节性描述的解说词相互配合，鲜活地塑造了一系列历史人物形象。当然，其中也有根据粗线条事实进行的"假定性"细节的再现，无论这些语言、动作、场景在真实的历史上是否真的发生过，但是都符合生活的逻辑，不违背整体和主要意义的真实。如《中国》第 12 集《大唐盛世下的繁荣气象》中对李巧儿与友人交流、与丈夫看夕阳等场景、动作、语言、表情、心理描述的情景再现（如图 5－52）。

 李巧儿梳洗完毕，神色间有些飘忽的忧伤，她穿过堂屋，蹑手蹑脚，来到丈夫翟生睡觉的房间。她静静地注视着眼前正在熟睡的丈夫，她已经很久没有这样做了。

 正午时分，李巧儿独自一人来到热闹的城里，她进了一家熟悉的店铺，老板娘是她多年的好友，那个波斯后裔。李巧儿告诉好友，她要离婚了。好友有些惊讶，但并没有反对，那个时代的宽容、通达超乎后人想象。

 李巧儿她们坐在店铺里，看着街上人来人往的景象，身披袈裟的西域番僧、匠人、马戏团的人、放假出游的戍守、边疆的职业军官和他们的女人。

 午饭过后，好友骑着一匹马与李巧儿一起缓缓而行，她觉得自己应该陪她走走。李巧儿希望开个有个性的酒庄或者很有品位的底店，同时创办一个制作工艺品的小作坊，她有许多好的创意和构思，希望能够说服自己的好友加入。

 ……

 她们在莫高窟处理事情的时候，西斜的太阳照耀在山川河谷上，美得惊人。这是她们一起看过无数遍的夕阳和天空，李巧儿想哭。

 从家中出来时，已是晚风微凉，仿佛送行的一曲弦音。李巧儿问翟生，都办好了？翟生回答，办好了。李巧儿轻声离开。

图 5-52 《大唐盛世下的繁荣气象》画面

史书不可能详细记录这些小人物的生活细节，存放于敦煌翟家窟里的《放妻书》中也没有描述这些情景的文字，这些都应是编导虚构的"假定性"

场景，但是这些场景呈现出了有血有肉、有思维有情感的符合生活逻辑的人物形象。

4. 开始运用情景再现表现人物的心灵时空、精神世界。"以往情景再现在表现人物时，多以展示人物行动为主，而近年来，情景再现的使用更是有了更大的突破：在《外滩轶事》《迷徒》等作品中，开始出现对人的精神世界的塑造。比如在《迷徒》中，多次营造了主人公郑蕴侠在极度紧张时的幻觉及梦境。"①（如图5-53）

图5-53　《迷徒》中主人公的幻觉及梦境表现

而中央电视台编导孙曾田的作品《康有为·变》（2011），用情景再现记录了人们的心理时空，在情景再现的基础上使用"穿越"方法和色彩区隔，形象化地呈现出编导本人思想深处对历史的思考和对真理的探寻。

《康有为·变》的基本剧情是，孙曾田瞻访佛山康有为故居，品读康有为为其弟写的墓志铭，查阅康有为相关著作和历史史料，并用情景再现的方法还原康有为在戊戌变法16年后回乡祭奠其弟康广仁、康氏兄弟早年教学相长的故事；进而通过孙曾田抑或康有为的"穿越"，孙康二人面对面直接对话，探讨康氏政治思想，反思历史，传递了一种重新认识古人、辩证看待过往的历史观。

《康有为·变》在"穿越"剧情中，处于前景的孙曾田坐在康有为的正房门口，处于后景的康有为坐在室内木椅上，相差整整100岁的二人处于同一镜头里"促膝谈心"。近年来，穿越手法在剧情片、电视剧中常被使用，但是纪录片也玩起了穿越，如此虚构剧情，是不是违背了纪录片的真实性原则呢？在这里，孙曾田创造性地运用色彩营造纪录片现实时空与历史时空的区隔，前景的孙曾田是彩色的，后景的康有为是黑白的（如图5-54），这种色彩的设置

①　张同道：《2010纪录片美学新转型》，http://www.cnfm.org.cn/2012-02/10/cms13121article.shtml。

使得该纪录片的"穿越"与其他剧情片的穿越有本质意义上的不同。黑白色的康有为是现实时空里的孙曾田根据史实在头脑中的情景浮现,孙曾田的问话是他查阅有关资料和研读康有为著作时的疑问,而康有为的回答则是康著作中的语句,只不过用情景再现的方式形象化地呈现于孙曾田和观众眼前。由此可见,这种依靠情景再现完成的"穿越"其实是对孙曾田心理活动、想象图景的影像呈现。而且,为了提醒受众此处的"时空穿越"并非剧情片意义的时空穿越,特意设置了不同色彩以区分历史和现实,从而在虚构与真实之间的徘徊中倒向了真实的一边,守住了纪录片真实的底线。

图5-54 《康有为·变》中黑白场景的运用

(三)"情景再现"的合理性

上文我们对纪录片史中情景再现的历史命运和手法流变的梳理,为我们在创作中运用情景再现提供了经验借鉴。但是,到底是哪些内在的合理性支撑着情景再现从被自发使用到在被误读的低谷中冲破观念束缚为人们所广泛使用并接受呢?我们认为主要有以下三点原因。

1. 事实核心不虚构保证了纪录片的真实。纪录片要反映的"事实核心"不能虚构,这是被纪录片业界和学界一致坚守的底线。从上述情景再现历史演变的具体案例中我们可以看到,相关纪录片运用情景再现的部分,在历史上是确有其人、确有其事,也就是说纪录片所要还原的"事实核心"是真实的,而搬演、扮演、再现、补拍等只是还原事实的手段而已,并没有违背纪录片真实性的本质特征,因而能为受众所接受。

2. 直接影像与间接影像都不是事实本身,作为表意手段,它们之间没有本质区别。当然,用摄像机直接摄取的社会现实的影像固然对受众有着"眼见为实"的天然说服力,但是从本质上讲也只是形似现实的符码而已,而并不是现实本身。正如德国心理学家雨果·闵斯特堡曾指出的:"观众在影像中所看到的运动,实际上是他自己在心中制造出来的。连续画面的残像,并不能替代尚未中断的外部刺激,这也就是说,其中的必要条件是通过内在的心理活

动，把支离破碎的局面统一起来，形成连续运动的观念。因此……影响的纵深，不过是纵深的暗示。"①

而扮演、搬演、补拍等形体动作，从某种意义上来说也是一种表意媒介系统，一种符码，也就是美国传播学家 A. 哈特所指的"示现媒介系统"，即"自身媒介"，就是指人们面对面传递信息的媒介，主要指人类的口语，也包括表情、动作、眼神等非语言符号，它们是由人体的器官或器官本身来执行功能的媒介系统。② 用这种示现媒介表意系统来还原事实，与摄像机直接摄取影像相比，只有"像似性"多少、逼真性强弱的问题，并没有事实真假的问题。

同样，用画像、泥塑、公仔、三维动画等符号来搬演还原事实也是这个道理，都是在事实核心基础上的影像再现，只不过是间接再现而已。

3. 历史时空和心理时空都是社会现实，同样需要形象生动的记录呈现。历史是影响塑造当今社会现实的无形因素，在无形中发挥着有形的社会影响，并时时刻刻存在于人类的心理空间，然后也成为现实社会的重要组成部分。而人的心理时空，对于历史和现实的认识、理解、思考、想象、联想，包括梦境，也是人之所以是人的重要组成部分，也是社会现实的组成。这两个部分同样需要纪录片去记录呈现，记录呈现的方式也不能局限于口述和解说；退一步说，既然口述和解说这种形式的表意手段可以去还原历史和呈现心理，那么搬演、扮演等情景再现的表意手段为什么不能还原和呈现历史与心理呢？只要还原和呈现的历史与心理是真实的，对于使用什么表意手段的衡量标准和原则，应该是哪种表意手段能更形象、更生动地还原和呈现事实，就被优先使用和推广，而情景再现无疑要比口述和解说更生动形象。

王迟在《论纪录片情景再现的合理性》中把情景再现视为一种心灵运作，他指出："情景再现、搬演也可以被视作纪录片创作者面对历史时的一种思想、心灵的运作。通过这种运作，纪录片创作者才能进入历史人物的内心，才能准确把握历史事件的确切含义，尽管在最后的作品中可能根本没有情景再现的影子。这时候，情景再现、搬演不再是一个有关纪录片形式、手法的概念，而成了一种对于创作过程中创作者思想、心灵运作机制的描述。"③ 结合他的见解，我们再回首《康有为·变》中用情景再现的方式营造孙曾田穿越时空与历史人物交流的场景，不正是将孙曾田质疑历史成说和反思国家命运的思想

① ［德］雨果·闵斯特堡：《电影剧——一次心理学研究》，见贾磊磊《电影语言学导论》，中国电影出版社 1996 年版，第 23 页。
② 参见郭庆光《传播学教程》，中国人民大学出版社 2001 年版，第 36 页。
③ 王迟：《论纪录片情景再现的合理性》，载《南方电视学刊》2010 年第 2 期。

的心理时空做了直观形象的呈现吗？所以，情景再现不仅可以生动地呈现历史事实，而且可以直观地呈现当下人对历史的辩证思考，从这个意义上讲，情景再现是能极大地解放纪录片表意叙事能力的美妙手段。

三、意义重构——"虚构"的表意方式和学理依据

在纪录片的发展史上，与搬演、再现、补拍等情景再现手段相伴而行的，还有摆拍、饰演、扮演和创造性处理；如果说前者是对核心事实的忠实还原，那么后者则不再是一面镜子，而是"一把打造社会现实的锤子"。被"锤子"打变了形的"事实"已经与社会现实本身有了很大的差异，那么，对于差异的部分，我们就可以说其是一种虚构的事实和情境。虚构又分为两种情况，一种是虚假式虚构，另一种是意义重构式虚构。

（一）虚假式虚构

格里尔逊式纪录片和形象化政论就包含虚假式虚构的成分，过于主观的解说、刻意摆拍甚至凭空杜撰出来的场景和极端美化或者丑化了的"事实"，从某种意义上讲就是为了宣传效果而虚构的蒙人幻象。这种纪录片在"二战"后的命运说明了这类虚构并不合理可行。纪录片的这种不以反映真实还原事实为目的而是以宣传为目的的虚构，事实上都不能叫作主观，因为其中的一些观点连创作者自己都不相信，所以，它既没有还原事实本身，也没有呈现创作者对事实的真实认知，与用事实本身来表现创作者态度的纪录片的主观属性大相径庭。虚假式虚构是我们在纪录片创作中要否定和规避的。

（二）意义重构式虚构

20世纪80年代末以来的新纪录电影则是包含意义重构式虚构成分的纪录片典型。鉴于直接电影和纪实风潮一方面改变了说教模式纪录片的宣传样态和意识形态输灌面孔，另一方面，不搬演、纯客观的绝对化也带来了自然主义的表面真实的弊病，出于对"深度真实"的追求，新纪录电影运动的创作实践开始对"真实"进行重新阐释。

美国的《细蓝线》、法国的《浩劫》等作品的创作者认为："当历史事件无法用任何简单的或者单面的'没有记忆的镜子'进行表现时，应该采取'虚构'的策略，并且采用不同于以往纪录片对事实的简单'搬演'或'重构'。他们绝不把实际发生过的事件简单地搬演给观众，而是用影像扮演出一些'假定情景'。这些'假定情景'不是完整的、全部的对过去事件的呈现，而是牵扯着当下历史记忆的'碎片'，是通过创作者的虚构，呈现出'生活是

如何成为今天这个样子'的一种推演。"①

《细蓝线》用虚构场面再现了伍德警官遇害的场面,"这个场面不同于原告大卫·哈里斯与被告伦德尔·亚当斯声称过的事件场面,也不同于警官的搭档以及声称目睹过事件的各位证人回忆的场面,它是创作者莫里斯在深入调查中,对各种人物的辩解之词以及对他们产生的'回响'的记忆进行衍生的'副产品',是一种经过分析、判断、推理的策略性的真实,充满了创作者强烈的自我反省意识和独特的认知"②。对此,威廉姆斯也认可新纪录电影以意义重构达到逼近现实真实的虚构手法,他认为:"电影或者电视自身无法揭示事件的真实,只能表现建构竞争性真实的思想形态和意识,我们完全可以借助故事片大师采用的叙事方法来搞清楚事件的意义。"③

关于意义重构式的虚构,《康有为·变》为我国纪录片虚构实现了真正意义上的突破。该片不仅有前文所提及的孙曾田"穿越"到100年前与康有为面对面对话的剧情虚构,更有类似于电影《末代皇帝》中蝈蝈笼子一样的剧情虚构:康有为早年教弟弟康广仁读书认字时,在弟弟的小乌龟背上题写了一个"变"字,然后把小乌龟偷偷压在一个大砚台下(如图5-55)……在100多年后的今天,孙曾田游览康氏故居,从砚台下取出那只乌龟,吹去背上的尘土,那个"变"字仍清晰可见(如图5-56)。

图5-55 康有为在乌龟背上刻下"变"字

① [美]林达·威廉姆斯:《没有记忆的镜子》,见单万里主编《纪录电影文献》,中国广播电视出版社2001年版,第586页。
② 刘洁:《纪录片的虚构——一种影像的表意》,中国传媒大学出版社2007年版,第109页。
③ [美]林达·威廉姆斯:《没有记忆的镜子》,见单万里主编《纪录电影文献》,中国广播电视出版社2001年版,第584页。

图 5-56　导演取下刻字的乌龟

前文我们讲情景再现时已经说明了,"穿越"对话是对孙曾田阅读康氏著作时所产生的疑问和进一步在书中找到答案的形象化呈现,这是对孙曾田"心理时空情景"有事实依据的搬演。但是,这种真真切切的"穿越"对话,尽管有了前景彩色、后景黑白的色彩区隔,在影像形式上与孙曾田读康氏著作的形式不同,是"虚构"的,不过这种虚构完成了孙曾田对历史的"意义重构"。

但是,该片中关于小乌龟的前后桥段的呼应,则是更为戏剧性的缺乏事实依据的"纯属虚构"的情节。当然,小乌龟所承载的意义也是孙曾田心理时空对康有为变法思想的古今承继。表现心理时空的思想观念,孙曾田却运用如此具有生活情趣和哲理内涵的情境化虚构事实来呈现,的确是大胆而又新鲜。

至于剧情虚构,周兵的《敦煌》走得更远,他甚至在人物的设置上突破性地选择了一个虚构的人物来结构一集的剧情,极大地被增强的戏剧化效果也在潜移默化中转化为意义重构的传播效果。"这类纪录片的创作,既不是简单地回溯历史,也不是间接地、简单地仅仅为了弥合时空断点而搬演曾经发生的现象,而是常常站在'当今'的立场上,来重新解构文化、历史现象,提出自己的认知、见解和疑问。此类纪录片,虽然借助了大量纪实影像,但是目的是呈现出自己的'认知'、'见解'和'疑问'的,因此这些纪实影像往往被创作者的'主观'打碎了。同时,为了呈现这种思辨、认知的需要,创作者也采取一些'虚构搬演'、'情景重现'、'主观设问'等虚构表意手段,只是有些虚构情景,不一定是曾经发生过的,它是为了协助创作者表达自己的反思、质疑、认知的一种'图解式的呈现'。"[①]

通过以上对情景再现和意义重构性"虚构"表意的方式方法和学理依据的探讨,希望大家一方面能够厘清"情景再现"和"虚构"情境的区别,另一方面能够解放思想,大胆尝试使用这些手法,特别是心理活动的形象化情景

[①]　刘洁:《纪录片的虚构——一种影像的表意》,中国传媒大学出版社 2007 年版,第 71 页。

呈现、对意义重构性的历史和现实的情境表达,以拓宽纪录片创作的对象领域,丰富和革新纪录片表意技能的技巧。

实训作业

1. 观摩《英和白》《一个狙击手的独白》《战网魔:少女的耳光和拥抱》《迷徒》《康有为·变》《佛山潘玉书》等纪录片,学习碎片化记录、介入式拍摄、情景再现、意义重构等纪实片拍摄技巧。

2. 拍摄过程中留意观察环境中与剧情具有相似性的事物,拍摄出具有象征隐喻意义的镜头和画面。

3. 观看纪录片《伟大诗人杜甫》,体验摄影用光、色彩、线条等特征和表意意图。

第六章 人物塑造

> ● **本章要点**
> 1. 人物与时代环境的关系。时代背景、环境条件决定了人的生活经历和人生命运。纪录片在塑造人物时，要立足于个人与时代的关系、个人与环境的关系、个人与周围人的关系等方面来挖掘人物的历史意义和社会价值。
> 2. 人物与自身的关系。一个人的性格、意志、情感、心理素质、综合品质等对一个人的命运来说是非常关键的因素。纪录片在塑造人物时，还要表现人物自身目标理想与自我综合素质之间的矛盾，从人物的现实命运和社会心理关系、自身命运与人性弱点之间的联系去审视人物。
> 3. 记录人生的关键节点。人生的重要转折点、生活中的紧急时刻，不仅决定了人的命运，也能彻底暴露一个人的本质性情和潜在能量。因此，纪录片要真实呈现一个人物，除了大量的日常性场景记录以外，还要关注个人经历中的关键节点。

从广义上讲，无论是着眼于社会的纷繁世相还是聚焦于自然的奇绝景观，无论是立足于时代热点还是扎根于传统话题，纪录片关注的核心问题还是人，即使是自然类纪录片，也是通过自然反观人类自身。从狭义上讲，绝大多数纪录片都直接间接地涉及具体的人物，人物的社会属性、自身个性构成了纪录片最为活跃的因素。所以说，纪录片是人学，对人的社会价值和生存意义、人的生活状态和历史命运、人的精神境界和知情意行的关注和描绘，成为纪录片思想意义和艺术美学的核心命题。

既然如此，纪录片要重视对人物的塑造，特别是那些以人物为核心的选题，尤其不能忽视对所拍摄对象的个性特征的关注和刻画，这是纪录片创作的一个非常重要的环节。就像很多文学作品一样，很多读者或许不一定能够深入准确地把握作品的思想意义，但是他们心目中却活跃着一个又一个鲜活的人物形象；建立在真实性前提条件下，现实生活中的人物虽然不一定能够成为文学作品中塑造出的如王熙凤、曹操、葛朗台、卡西莫多那样的典型人物，但是有

一些纪录片同样让我们记住了成成（《请投我一票》）、韩松（《初来乍到》）等一个个性格鲜明的形象。

纪录片塑造人物，要重点围绕三个方面提笔运墨：①人物与时代、环境和自身的关系，包含时代与人的互动，人与周围人、人与自身的矛盾等；②人的性格与命运；③人的重要经历。

第一节　人物与时代、环境、自身的关系

人总是与特定的时代背景、环境条件相联系，特定的时代文明和环境条件决定了相应的思维模式和生存观念，大的时代背景往往影响着同时代的人使之形成趋同化的人生信条和价值标准，具体的环境条件则每每决定了不同环境下的人不同的成长经历和生活命运。

纪录片的文献价值的核心在于，它为历史留存了特定时期特定环境的时代性和区域性印记；纪录片中的人物的意义，也应该通过对时代气息和环境条件的反射，发挥其代表特定背景下某种生存模式、生存意义的作用。这就要求我们在创作过程中，对具体人物的记录要立足于个人与时代的关系、个人与环境的关系、个人与自身的关系等方面来挖掘凝聚在人物身上的历史意义和社会价值。

一、个人与时代的关系

人的命运总是与其所处时代的潮流息息相关。20世纪60年代的下乡知青、70年代的解放军、80年代的高校大学生、90年代的外企职员、00年代的蚁族员工，每一个时代的青年人都背负着相应时代的欢喜与悲伤、轻松与沉重。不同时期的社会、经济转型或者动荡直接关系着普通大众的命运：金融危机，几十万民营企业家破产跑路；大江截流，几百万人拆迁移民；国企关停并转，几千万工人下岗失业，另谋生路；城市化推进，上亿农民身份发生转变。人是社会的人，社会是人的社会，每一个人都身不由己地在时代潮流中漂转浮沉。关注人的命运、思索人生价值的纪录片自然不能脱离具体的时代背景。

我们在前面讲述纪录片的主题提炼时，已经初步涉及选题的时代性问题，其中"小题大做，大题小做"部分比较明确地阐述了个体与社会大背景之间的互动关系，即纪录片要着眼于"个人的生活和命运反映了什么时代主题，社会时代潮流对具体的人物的生活产生了什么具体影响"；要尽量避免"政治的片子没有生活"和"生活的片子没有政治"的创作倾向；要将社会变革、

时代发展、国家重大决策、重要经济现象与人物具体的衣食住行、喜怒哀乐、生老病死等相互印证、相互融合。

20世纪90年代以来,很多年轻人放弃了地方的铁饭碗,丢掉了档案,怀揣着梦想来到北京。于是,一个名词"北漂"诞生了,当然,更重要的是"北漂"们的人生际遇。吴文光在《流浪北京》中记录了一个个"北漂"人的奋斗冲动、苦闷情绪、迷茫焦灼的状态,与之相联系的是一大批年轻人对梦想的追求和对责任的担当。

20世纪之末,出国留学热悄然兴起,一部《我们的留学生活——在日本的日子》记录下了留学日本的学子的艰辛。很多孩子甚至成人怀着对未来的美好憧憬远赴异国他乡,他们跨海东渡,来到岛国日本。举目无亲,语言不通,他们深藏心中的种种苦楚与对故乡与亲人的思念,一步一步脚踏实地朝着梦想迈进。这些人中,有的百折不挠,刻苦求学;有的奔波于学校、住处和打工地之间,电车成了临时休息的小小温床;有的为了女儿的未来,8年未曾回国,承受着常人难以想象的生活重压;有的以黑户身份逡巡在东京的阴暗角落,依靠中国人特有的聪明才智在这座繁华大都市搜寻生机;有的小小年纪就背起行囊,展开小小留学生的旅程。片子所反映的内容与当时的出国潮相呼应,引起了观众广泛的共鸣,"如果你爱一个人,送他到纽约,因为那里是天堂;如果你恨一个人,送他到纽约,因为那里是地狱",国外天堂与地狱混合的境遇,已经成为有这种人生经历的人们的群体精神征,《我们的留学生活——在日本的日子》则在这种时代症候的余痛中又一次刺痛了国人的心灵和神经。

进入21世纪,后现代主义思潮进一步渗透中国的文化和社会生活的方方面面,除了吸毒、摇滚乐之外,去中心、反权威、消解意义、重构历史、无深度等思潮浮动,影响着"80后""90后"的孩子们,角色扮演(Coseplay)、嘻哈(Hip Hop)等街头文化一度成为时尚,为年轻人所追捧,形成了当下青少年亚文化的空前阵容。一些纪录片也及时捕捉这样的人物,让他们成为后现代主义和青少年亚文化的链接符。比如,《后革命时代》对准了聚集在京郊树村的摇滚青年们,他们标新立异,放浪形骸,他们在酒吧吼叫,他们在街头卖艺,他们在香山卖弄藐视世俗的风骚,他们在舞台表达对自由和个性张扬的呼声。看到其中的每一个人,我们似乎就触摸到了后现代主义律令的跳动;听到其中每一个人的吉他声,我们似乎也感受到了青少年亚文化的不安与躁动。而台湾纪录片《街舞狂潮》则从34岁还在跳街舞并跳到国际舞台的阿伦和某高中8个小孩跳街舞拿全台街舞冠军的交叉对比中,通过阿伦跳街舞不能为生、8个小孩也要上大学的矛盾,传递出对后现代文化的一种冷静思考。

第六章 人物塑造

不仅现实题材是这样，历史题材同样如此，典型的年代造就了一批典型的人物，特定的人物也成为那个年代的见证。如，北京电视台纪念改革开放30周年制作的大型纪录片《北京记忆》整合了北京改革开放30年中的公共记忆和各阶层人士的亲历往事，选定了"记忆与城纪"这个错落有致的表现平台，既有宏大的历史背景，又充满个案的生命体征。大时代与小屋檐的画面编织，反映出人们对改革给生活带来变化的真切感受，展现了30年间人民的感受和民族伟力的源泉。其中《金梭与银梭》一集，讲述了北京老舍茶馆员工华云就业、悦宾餐馆老板郭培基开家庭饭店等故事，我们不仅通过具体人物的言谈举止、发型装束的变化认识了一个人，通过茶馆酒店的由小到大不断成长壮大了解了一个创业故事，更重要的是通过他们，我们感受到了改革开放之初传统就业观念和日趋严峻的就业压力之间的矛盾，正是在这样的矛盾中，一批敢为人先的创业者开启了一个灵活就业、自己创业时代的新篇章。同时，无论是跳交谊舞、烫发、晚会朗诵诗歌，还是农贸市场的繁荣和人们亲手做沙发，人们对种种新潮流从有几分顾虑、几分犹豫、几分试探逐渐变为大方和从容地接受。歌星郑绪岚、演员盖克、记者司马小萌等一个个具体人物的经历背后，都折射出改革开放之初从物质生活到精神娱乐各领域各层面的生力复苏春潮涌动。每一个活生生的个体都刻着那个乍暖还寒的时代印记，都散发着那个不断趋于人性化和世俗化的时代的气息。

社会发展和文明进步都是人创造的，当我们将记录镜头瞄准某个时期、某个地域的发展变迁时，自然要聚焦于那些发展成果的创造者。如《1949城市的记忆与重生》就是通过个体的记忆，凸显一个时代的全貌，探讨人与历史的关系、人与时代的关系。在《南京》篇中，以南京金陵大学校长陈裕光在解放战争中没有去台湾，而是选择了留在南京的事实，将人物命运和城市发展放在1949年和2009年这两个节点之间，将人物的胸襟、境界、眼光与解放战争的意义、城市的命运相互融合，从而让观众透过南京这座城市的发展历程，见证新中国的发展。

纪录片表现人物与时代的关系表现为：一是融洽关系，二是矛盾关系，三是妥协关系，四是游离关系。

（一）融洽关系

赶上一个好时代，政治上，政策开明开放，舆论宽松，民主氛围浓厚，人权受到重视，人性自由；文化上，思想解放，教育受重视，文学艺术各项事业发展环境健康有序；经济上，生产关系适应生产力的发展，社会安定，生产发展，人们生活幸福，人与时代的关系就是融洽的。这种融洽关系在纪录片中也

往往得到体现,比如《金梭和银梭》中,解冻的季节到来,人们感受到了久违了的春天的温暖,每一个人都充满了青春的力量和奋进的热情,他们珍惜春光,热爱生活,追逐时尚,积极创造,不负光阴,与美好的时代翩翩起舞。

或者,人物适应时代的发展潮流,具有把握社会发展先机的眼光,能够灵活驾驭各种资源为我所用,并且获得成功,这也是一种融洽关系。比如《金梭和银梭》中,第一个创办民营餐馆的悦宾餐馆老板郭培基,不仅具有市场前瞻性眼光,更具有大胆创新、事在人为的开拓精神,把餐馆开到胡同里,方便街坊邻居。他敢于向广播电台记者表达真实想法,从而使得对城市民营经济态度保守的有关部门领导转变了思路;他甚至敢于向前来视察的国家领导人反映情况,从而进一步获得了对民营餐馆的其他政策支持。

(二) 矛盾关系

当然,对不同的人来说,时代的好坏不是绝对的,对一部分人来说是好时代,而对另一部分人来说可能是很残酷的时代。比如,在《中国的富人和农民工》中,对北京的李晓华、天津的金波等豪商巨富来说,要风有风,要雨得雨,游刃有余,特别能够适应这个时代,因此,他们与时代的关系就是融洽的。而对离乡背井外出打工的几个进城务工人员来说,可能就是一筹莫展的时节:为了女儿的学费,有的人60多岁了,还要搬运沉重的建筑材料;为了筹措胳膊伤残的儿子的医疗费,一对夫妇努力找活干,但是每每寻不到赚钱的机会,因而不时地相互抱怨吵架;为了能够筹学费帮助小姑子上学,嫂子也撇下吃奶的孩子远赴他乡打工……

矛盾关系的形成,要么是社会造成的问题,要么是人物个性所致,人物与社会两者之间矛盾重重、冲突不断,不是你死我活,就是鱼死网破。我们的纪录片要做的就是通过所记录的人物的困境,来反映这个时代存在的弊端,用时代的刀剑来刻画角色形象,这是纪录片人的社会责任,也是我们唤起社会关注并解决所做的实际努力。对人物个性问题,纪录片则要围绕时代潮流与具体人物个性方面的矛盾,呈现人物的思想观念、立世态度,通过个性与共性的矛盾碰撞,来表现社会发展的本质、人类生存的本质——在矛盾运动中不断地进步。

在这样的矛盾关系中塑造人物,因为其中存在尖锐的对抗和矛盾冲突,故成为纪录片最具有冲击力的笔法,而作品的意义也最具震撼人心的力量。在矛盾的对抗中,我们才能窥视到社会的深层肌理,探测到人们生命根基和灵魂深处的能量。

(三) 妥协关系

人类能够创造历史，也要顺应社会发展的规律。人们常说，要么改变社会，要么改变自己，没有能力改变社会，就只好改变自己。

一方面，杰出人物、领袖，比如孙中山、毛泽东、邓小平等，面对旧的社会体制，他们以非凡的勇气、智慧和能力改变了历史面貌，这就是旧时代对他们的妥协。例如《毛泽东》《邓小平》等这类人物传记纪录片，就结合了那个时代的反动、落后、保守、黑暗等因素，来挖掘人物的理想、境界、操守、智慧、人格魅力，用推翻旧制度、建立新社会的创举来凸显人物的优秀品质。

另一方面，普罗大众，面对急剧变革的时代，不能逆历史潮流而动，而应顺应潮流，适应社会发展，这就是个人对时代的妥协。例如《船工》中的谭邦武老人，面对大江截流轮船穿梭的发展局面，他坚守了一辈子的撑帆摇橹的传统生存观念最终发生了改变，同意新造的船安装柴油机，最终向以孙子为代表的较先进的生产力妥协，从而顺应了时代的发展。

在这样的矛盾关系中塑造人物，是纪录片最耐人寻味的笔法，而作品的意义也最具含蓄隽永的意味。比如，《船工》中，对谭邦武老人的传统生存观念与时代的碰撞和妥协的过程表现得非常生动细腻：开篇，谭邦武就向家人介绍自己的想法，说要造一条古船，而儿媳妇说现在已经没有那样的船了，双方出现了分歧；造船过程中，老人不断地和木匠们吵架、起冲突，其本质就是老人的传统生存观念和后辈们的生存观念的差异；新造的木船和水边的老旧木船反复与江面驰骋的轮船对比，在时而尖锐时而平和的汽笛鸣叫声中，木匠们逐渐接受了老人的建议，而老人也逐渐认可了儿孙们的想法，而老人依旧向晚辈讲述自己过去驾船闯滩的人生辉煌，带人去看被逐渐上涨的江水淹没的纤痕，悠悠船歌和累累纤痕融入了老人对那个时代的无尽追忆与回味……但是，最终老人听从了孙子承娃子的建议，新船装上柴油机，由承娃子驾驶。人物的传统心理与时代发展之间的节奏交汇与碰撞是如此的美丽而温馨，老人逐渐与时代妥协的过程是如此的丰富和生动。

(四) 游离关系

由于题材的原因，有些纪录片对人物的呈现会受到局限，仅仅记录一个人闲适的生活或者生活中的一些趣事，即使是表达出一些人生哲理，但从中看不到大的时代背景，"生活的片子没有政治"，人物与时代相游离。但是，这并不是说这类片子有缺憾，只要把人物活动内容、精神境界等我们所关注的问题表达清楚了，又何必强行与时代挂钩呢？

而很多人类学纪录片往往只是单纯地展现一些边远地区、少数民族的生活，并不涉及时代性的话题和内容，但是观众观看时会不自觉地将之与现代文明相对比。如《北方的纳努克》《藏北人家》等，让观众体会到了现代时空下的不同民族心路的差异和碰撞。这种作品文本游离于时代，然而对作品意义的解读却又与时代性结合起来，产生了"此处无声胜有声"的效果。

二、个人与环境的关系

（一）人与环境

荀子有言："蓬生麻中，不扶而直；白沙在涅，与之俱黑。"（《劝学》）形象地说明了环境对人的影响和作用。一个人所处的环境会直接或者间接地对人物的生活产生影响，有时甚至决定人物的命运。

而周敦颐说"出淤泥而不染，濯清涟而不妖"（《爱莲说》），古人亦云"逆境出人才"。环境能够制约人的发展，也能够培育积蓄人的正能量；环境能够塑造人的胸怀和人格，也能够磨炼人的意志和韧性。环境对人的影响和塑造不是单向度的，后者也会发生反作用。

环境是人活动的舞台，人在不同的人际环境中有不同的风格和表现，环境就像人的服饰，是人物内涵的外化。纪录片关注具体人物时，肯定要留意人物所处的环境，包括自然环境、社会环境、工作环境、生活环境、学习环境、家庭环境等。

纪录片《激情纵横》记录了一帮人长途跋涉登山的过程，途中不断介绍环境，不断恶化的环境就成了这帮登山人坚强意志的外化。学生作品《摇摆家》用专门的篇幅记录河水污染鱼虾不生，直接表明了渔家今后的生存之患。

《归途列车》中，春节前返乡的外出务工人员在车站大规模拥堵，火车上，外出务工人员交流对社会现实的看法，工厂里，务工人员整理布料，而一两岁的小孩就在身边玩布料，等等，对这些场景的记录与呈现，就是对社会环境的交代。主人公辛春华一家就是与这样的社会环境发生互动的。这些不仅让观众明白了辛春华就是这千千万万个外出务工人员中的普通一员，从而使得作品有了一种普遍性的意义，更重要的是这样的社会环境反映了外出务工人员的子女教育问题、自身的社会保障问题，他们对社会的态度与期望，主人公与环境之间相互补充、相互印证，观众因此理解了外出务工人员的性格、情感、命运，他们的世界观中为什么充满了逆来顺受、悲戚、无奈认命……

（二）人与人的关系

事实上，社会环境、工作环境、生活环境、学习环境、家庭环境等具体表现为人与人之间的关系。而通过人与人之间的关系，我们能够揭示人物的个性特征，能够揭示"人在江湖，身不由己"背后的世俗社会的世态炎凉、物质利益，能够揭示每个人为人处世、行为风格背后的生存观、价值观。

如，《芝麻酱还得慢慢地调》记录了老人陈子宽"病还得治，戏还得唱，足球还得看，芝麻酱还得慢慢调"的优哉游哉的晚年生活。但是，这样的夕阳岁月，陈子宽与身边老人们之间的关系并不和谐，这也对他的为人产生了影响。陈子宽经常去天坛唱京剧，一帮老人中，只有老搭档谢景春老师拉二胡时，他才能唱得有板有眼；可是谢师傅连续一周没有来，陈子宽想唱几句，只有掏出烟、点着了，恭恭敬敬地递给拉二胡的老人们，对方才肯配合他，让他唱几句。即便这样，老人们对他还是有一丝不屑。后来终于等来了谢师傅，陈子宽直接把烟盒递给他，也不用给他点烟，只待开腔唱《沙家浜》。不同的人之间的交往体现了人际关系的远近和疏密。

如，《船工》通过谭邦武老人与木匠吵架、与儿子吵架、与周围不同人的关系的写照，呈现了老人对传统的留恋，表现出不同代际在世界观上的差异；《壁画后面的故事》通过刘玉安与陶先勇的关系写照，刻画了刘玉安老师对学生的高尚的情怀和无私的爱。

总而言之，对人与环境的关系、人与人之间的关系的记录是纪录片反映人物本质特征的重要形式和内容，正是人与环境的互动构成了人物做事的过程，展示了主人公的性情，揭示了主人公的性格，凸显了人物的追求、能力、意志、气质等。因此，塑造人物，就要注意挖掘其环境信息，他与什么人打什么交道，他与这些人有什么样的身份和地位的差距，他会如何处理人际关系，这些既是对社会现实的反映，也是刻画人物性格的重要支撑。

三、人与自身的关系

弗洛伊德认为，每个人的人格是由本我（id）、自我（ego）和超我（super-ego）三部分组成。本我又称原我，是建立人格的基础，是潜意识形态下的思想，代表思绪的原始程序——人最为原始的、属满足本能冲动的欲望，如饥饿、生气、性欲等，它遵循"快乐原则"或者说是"避苦趋乐"。本我在本质上是不受约制的，不能辨别现实和幻想，不具有任何价值、伦理和道德因素，它是非理性的、易冲动的，但可以为自我所控制和调节。自我是指个人有意识的部分，是人格的心理组成部分，这里，现实原则暂时中止了快乐原则，

自我在自身和其环境中进行调节,由此个体学会区分心灵中的思想与外在世界的思想;弗洛伊德认为自我是人格的执行者,统辖着本我和超我。超我是人格结构中的管制者,体现道德准则的部分,由"自我理想"和"良心"组成,遵循"至善原则"。超我倾向于站在"本我"的原始渴望的反对立场,而对"自我"带有侵略性;透过双亲、教师、宗教影响和其他道德权威形式的接触而形成我们心理上的一部分。①

如果把弗洛伊德心理学和精神分析学的原理运用到对人物的观察记录中,从本我、自我与超我之间的冲突,快乐原则与现实原则之间的较量中,去观察审视、灵动记录、立体呈现一个人,那么纪录片就切中了人与自身关系的命门,能够在更深入更科学的层面呈现人物的灵魂。事实上,不少纪录片对人物心理、品德、精神意志的表现就体现了这样的原理。如在《我们的留学生活——在日本的日子》中的《初来乍到》一集中,高干家庭出身的韩松到日本后很快花光了带来的资金,要考大学还得从零开始学习日语。面对生活和目标的诸多困难,韩松一度灰心丧气,产生了回国的念头,但念及当初自己不顾家人劝阻、辞别父母妻小东渡日本的坚决和刚来日本时对父母夸下的肯定能够生存下去的海口,又觉得这样灰溜溜地回去太没有面子,纪录片细腻地呈现了韩松这种复杂的心理。除了大量地心直口快地表达自己的失望和决心之外,韩松也每每用岳父给他题写的书法条幅"东渡海岛涉重洋,为求真理到扶桑;千锤百炼咬牙过,铸铁定能变成钢"来激励自己。于是,关于韩松的记录,基本上就是不断呈现他面对挫折而又咬牙坚持的心理过程和奋斗历程。过去在国内优越的家庭条件和现在在日本生活的艰苦所形成的强烈对比,使韩松产生了动摇,这是一种本我人格,而他对自己的激励、坚持则是一种自我人格,不时念及岳父对自己的期望、妻子对自己的支持,其"铸铁定能变成钢"的意志则是超我人格。

不过,在现实生活中,也有一些人平时得表现非常正常,甚至在同事、朋友眼中是一个近乎完美的人,然而在特殊的情况下,他们的本我人格也会失控,做出让周围的人很难理解的事情,多重人格的矛盾构成了人性的复杂内涵。有的纪录片也从这样的认识深度对人物进行了记录呈现。比如纪录片《一只猫的非常死亡》中,平时为人和善、助人为乐、表现积极、工作认真的医院女员工,谁都不相信她会用高跟鞋残忍地踩死一只猫,并让人用摄像机拍摄下了这个过程。原来她与丈夫离婚多年,虽然她竭力在同事和朋友面前隐藏离异后的苦闷,但是心中的压抑最终导致了隐藏于灵魂深处的负面情绪的爆

① 参见〔奥〕西格蒙德·弗洛伊德《自我与本我》,台海出版社2016年版,第174~204页。

发。这里，她的平时表现就是"自我"，虐猫的表现就是那个肆意发泄的"本我"。也许离婚以后的她一直就在这种"自我"与"本我"的矛盾中挣扎，直到遇到一个契机，终于失控了……纪录片编导深入刻画了当事人的这种多重人格，给我们留下了一个令人印象深刻的虐猫女的人物形象，更确切地说，是虐猫女的心理形象。

第二节　人物性格、品质与命运的关系

一个人的现实处境和命运，得志还是失意，成功还是失败，孤独寂寞还是高朋满座，既有社会和环境的原因，也有自身的原因。所谓外因是条件，内因是关键，一个人的某种状态和结局，其自身的性格、意志、情感、心理素质、综合品质等在其中起着非常重要的作用。甚至有人说，短期成功靠机遇，中期成功靠努力，长期成功靠性格；性格对一个人的命运来说是非常关键的因素。纪录片通过人物的生活状态和命运来思索人生的价值和意义，而人物的生活状态和命运与人物性格息息相关。因此，纪录片塑造人物时，除了注意结合时代背景、社会环境来审视人物，还要从人物的性格、情感诸方面去挖掘矛盾，去表现人物自身目标理想与自我综合素质之间的矛盾，从人物的现实命运和社会心理的关系、自身命运与人性弱点之间的联系去审视人物。

一、客观条件映衬品质境界

尽管从人权角度来说，人是生而平等的；但从各种现实情况来看，人又是绝对不平等的。有的人含着金钥匙长大，从未体味过民生疾苦，有的人出身贫寒，生活缺乏基本保障；有的人天资聪颖，有的人资质平平；有的人身体健康、英俊漂亮，有的人身体残疾、相貌普通……先天或现实的客观条件给不同的人规划了不同的人生道路，顺风顺水还是历经磨难，有时候不是一个人自己能够选择和改变的。但是，同样的客观条件，不同的人由于目标追求、意志毅力、信念信心、"主观"等内在品质的差异，演绎出色彩多样的人生样态。

纪录片对人物的关注不仅仅是客观条件对人的影响，更重要的是要表现人在某种条件下对社会、对人生的态度，让观众看到一个人的本质力量、人生境界、内在品质、价值取向，进而形成某种感情色彩，是敬佩他、欣赏他、同情他，还是鄙视他、厌恶他、憎恨他。结合客观现实来映衬人物的本质性情，很多纪录片在这方面给我们提供了很好的例证。

现实中有很多成功的人，往往具有过人的智慧与胆略、扎实稳重的个性和

吃苦耐劳的精神，纪录片在塑造这类人物时，构筑的应该是一种令人向往的人生和一种令人景仰的品格。如纪录片《中国的富人和农民工》中的李晓华，事业辉煌，但是片子也实事求是地展现了他早年在东北开拖拉机，到日本、香港打拼的经历，以及吃苦耐劳、勤奋坚韧等优秀品质，这样，观众对他现今富足的生活也就有了一种理解和认可，并不由自主地对他产生了一种敬佩。

很多人由于种种客观条件的限制，或者是贫寒家庭出身，或者是身有残疾，等等，造成了生活的种种不幸和生存压力，但是主人公却具有非凡的勇气、坚毅的品格、顽强的毅力和美好的心灵，他们积极与严酷的现实抗争，和多舛的命运搏斗，构筑起了高大伟岸的人物形象。

中国传媒大学南广学院学生黄永锐的作品《华山挑夫》记录了华山的一个独臂挑夫的生活。身残志坚的他每天背着几十公斤货物艰难地爬上山换取维持生活的几十元钱。但他很乐观，闲暇时与朋友们兴致勃勃喝酒聊天，回家打开电视拿起话筒深情地放声歌唱。谁说人生一定要轰轰烈烈、惊天动地，直面苦难，勇敢应对，活出自己的样子，这样的人生同样精彩。

《我们的留学生活——在日本的日子》中的《家在我心中》一集，从上海到日本研修的丁尚彪由于北海道大逃亡事件而失去了自由回家探亲的资格，离家8年没有回过一次家，没有休过一天班，考了5种技术资格证书，兼了几份工作，就是为了能让女儿考上世界一流大学。"我尽量地多跑一点，让女儿可以轻松地跑下去"，正是这样的信念支撑着他在远离亲人的东京度过了一个又一个春夏秋冬。在这里，我们看到了上海男人高大的一面，看到了作为父亲意味着什么，看到了一个丈夫面对困境的坚忍和"家在我心中"的爱与无尽能量。

二、现实命运对应性格意志

性格是人的知情意行的综合特征，不同性格特征往往决定着一个人为人处世的态度、风格，也决定着他的生存状态和人生命运。人们常说性格决定命运，虽非绝对正确，但是在现实中也每每得到应验。

有的人性格内向，不善与人交往，在社会上、工作中往往很被动，有的人热情活泼、性格开朗，每每能为自己创造很好的发展环境。做事优柔寡断、犹豫不决的人会失去解决问题的良机，做事浮躁、急于求成的人则常把事情办糟，谦虚谨慎的人很少会大意失荆州，刚愎自用的人可能会败走麦城。很多人不愿吃苦，面对苦难和挫折即偃旗息鼓，浅尝辄止永远实现不了人生的精彩辉煌。有的人也屡屡失败，却屡败屡战，最后获得成功。就像林肯，经商失败，竞选州议员失败，竞选州长失败，竞选国会议员失败，39岁国会议员连任失

败，46 岁竞选参议员失败，47 岁竞选副总统失败，49 岁竞选参议员再次失败，直到 51 岁当选美国总统。百折不挠的意志、锲而不舍的精神每每能成就一个人。

纪录片应该突破现实表象的外在记录，而去细致地观察社会生活和人生外在与内在之间的奇妙关系，并捕捉到与内在性情相应的外在行为举止的蛛丝马迹，这样的纪录片才具有社会学和人学的意味。

比如《请投我一票》，因为竞争对手的"贿选"，成成最后竞选班长失利，对于这样的结果，一方面归因于很多同学在"好处"面前难以坚持原则而改变立场，另一方面，成成是不是也有自己的弱点呢？竞争对手当众发中秋礼物时也给了成成一份，成成说："你放到我桌子上吧！"对手说："你拿着吧！"结果成成收了礼物，而且还不自觉地打量了几眼礼物，表情中也透露出了一丝喜欢。但当他环视大家得到礼物的表情，也流露出了一种担忧："这会不会影响大家投票？"可是成成此时和大家一样，没能抵御住礼物的诱惑，结果多数人投了竞争对手的票。如果成成不贪图对手的小便宜，而是当众拒绝礼物，并当场戳穿对手竞选时发放礼物的用心，可能选举的结果会是另一个样子。既然成成自身有这样的弱点，其失利也就不意外了。

可贵的是该纪录片捕捉到了这个揭示成成性格深处弱点的片段。我们在拍纪录片时，就要从人物的命运和性格的某些具体特征之间寻找关联，这样不仅能记录整个表象过程，而且还暗示出影响事实趋向的内在作用因素，从而使纪录片不再是表象的真实，而是对社会的咀嚼品味。

如纪录片《被山隔住的远方》中的两个学生家长老何和老乔，由于家境贫寒，各自都面临着孩子被迫辍学的威胁，但最终结果是，老何坚持让儿子读书，而老乔干脆不让女儿读下去了。片中大量镜头展现了两人对孩子辍学的不同反应，从中明确地揭示两人的不同性格：老何挨家挨户地借钱，为了筹集学费，甚至不惜撕破脸向女儿索回她借自己的 200 元——这是一个为了孩子的前途、还没有丧失责任感和生活勇气的人；老乔则不然，妻子几年前跟别人跑了，自己去年上山挖石头又被砸断一条腿并且截肢。他不去借钱，只会掐着快要烧到手指的短烟头而一筹莫展——这是一个被命运彻底击垮的男人。

由此可见，纪录片对人物性格与命运关系的揭示，不仅是呈现一种命运的结果和生活的某种状态，还要挖掘对这种命运和生活状态起决定作用的性格，而性格并不是没有表征的，它会表现在为人处世的具体行为方式、待人接物的表情之中。

纪录片捕捉能够揭示人物性格的生活片段，在对人物未来命运予以暗示或者揭示目前命运的性格原因的同时，有时也有必要对人物某种性格的成因做必

要的揭示和表现。如家庭遗传、成长经历、教育程度、人际环境等,都可能是人物形成某种性格的重要成因,只要有必要,我们可以以直接或者间接的方式来交代这些内容。

《英和白》中,白的生活孤独,性格孤僻,片中对这种性格的成因有零星交代:中意混合的血统,父母离异,独身,不再参加马戏演出,无归属感(故乡无法确定),与团里的人没有交集。虽然性格形成的原因不是本片的重点,主要是呈现她寂寞的情感流,但是,如果没有这些性格成因相参照,恐怕没有人能够理解和同情她。

一般情况下,对性格成因的交代往往以背景的形式呈现,也可以借助看似与主题联系不大的现实生活中的常发性琐事来暗示。比如,主人公某日与一个朋友或者同学等看手相,谈论星座,或者做了一个梦,梦见自己小时候的某段经历,等等,来间接含蓄地暗示其性格,这样的情节看似是主人公生活中的一段"闲章",其实里面巧妙地隐藏着编导借以暗示主人公性格成因的意图。

第三节 记录人物经历的关键节点

以人物为核心的纪录片的拍摄与传播过程,就是编导带着观众去认识片中的主人公,但是,我们要真正了解一个人,只靠几次简单的日常生活、工作流程记录是做不到的。因为我们与他人随机、偶然的几次接触,没有深入他的生活工作中,拍摄到的可能都是些无关痛痒的日常状态,没有捕捉到与他的根本利益密切关联的事,因此,他最真实的面目、最典型的性格、最本质的力量并没有显露出来。

一个人只有在他的核心利益受到严峻挑战时,只有面对对他的人生命运产生至关重要影响的事件时,他的原则性和价值观才可能一览无余地暴露出来。因此,纪录片要真实地呈现一个人物,除了大量的日常性场景的记录以外,更要关注这个人经历中十分关键的关节点。如,久别重逢或者生离死别的时刻,决心改变某种人生状态的时刻,面对生活或者事业中的重大挫折的时刻,某种目标全部达成或者彻底挫败的时刻,坚持正义还是倒向邪恶的两难抉择的时刻,等等,这些都是人生经历的关键节点。

对人生经历的关键节点的把握,要具有相对明确的目的性,要围绕以下几个方面来关注和选择一些关键节点。

第六章 人物塑造

一、关注反映人物与时代环境关系、凸显人物性格特征的关键节点

当人物所处的时代和社会环境发生重大变化的时候，其经历往往镌刻着时代和环境的明显印记，而我们记录一个人时，也要关注他所生活的特殊时代背景和社会环境下的重要作为。一部关于医生的纪录片，要挖掘 2020 年新冠疫情防控以来他所做的医护工作；一部关于教练或者运动员的纪录片，我们不能忽略 2008 年北京奥运会召开前后他们的训练和比赛活动。

但是，很多纪录片往往一不留神就错失了对反映人物与时代关系、人物与环境关系的关键节点的记录。例如《2008·纪》记录了原中视金桥广告公司高管纪宁 2008 年辞职下海创业、依托奥组委投资经营野外体育项目的风险投资创业历程。遗憾的是，按照预先计划，片子只是记录了 2008 年纪宁的创业经历，2009 年初的事就没有再记录。事实上，2009 年初对纪宁的事业进展来说是一个具有全球性时代意义的重要关键节点，因为随着 2008 年下半年世界金融危机加剧，中国所受的影响也日甚一日，这也对纪宁的创业产生了重大影响，金融危机与纪宁成败之间的关系重大。在 2009 年春节期间，经济危机仍在蔓延，当时纪宁的事业前途未卜，拍摄却停下来了，而本来应该突破原计划继续跟踪拍摄的。事实上，纪宁的公司在 2009 年上半年最终破产，如果摄制组一直跟踪拍摄到纪宁破产，片子将具有更为深刻的意义——纪宁的失败代表了金融危机背景下北京风险投资者的命运，这样纪宁的失败就是金融危机背景下风险投资行业的必然宿命，而不仅仅是导演所说的他只会炒作概念而不具备经商的基本素质。

《2008·纪》虽然留有遗憾，但是该片对表现纪宁性格特征的关键节点的抓取还是非常成功的。比如，初涉商海时，对未来充满美好的期许，对前路不确定性的一丝隐忧；公司草创时的四处碰壁，面临被房东赶走的窘迫；一些小项目成功时的柳暗花明和一些重要项目受挫后的山重水复；团队资金断流时的窘迫无助，遭遇离婚的无奈与感慨。片中通过对纪宁的事关其命运节点的关照，生动地展示出纪宁敢于冒险、敢闯敢干、百折不挠但也过于感性、缺乏长远规划的性格特征。

二、结合观众兴趣和传播效果把握关键节点

对于性格型节点的把握，除了考虑什么样的节点更能体现一个人的本质特征之外，还要用心揣摩哪些节点从传播效果方面更具有现实启发意义。下面我们以《丹飞的穿行》为例分析其中的得失。

《丹飞的穿行》记录了出版界"最贵的人"丹飞的人生经历：清华大学毕业后到吉林省水利厅当公务员，干了一两年觉得没有意思，又重新考入清华大学攻读研究生，学习编辑出版专业。6年后毕业，进入贝塔斯曼，在贝塔斯曼干了两年，再跳槽到漫友文化做主编。从北京到广州发展，并兼任餐厅创意总监。其间经历两次离婚，目前一个人生活。

从上述经历来看，对丹飞命运有重大影响和决定性意义的事有这样几件：①由公务员到重回清华校园读书；②从贝塔斯曼跳槽到漫友文化；③两次离婚。但是该片只是对②"从贝塔斯曼跳槽到漫友文化"这一重大转折进行了较为深入详细的交代，对①"由公务员到重回清华校园读书"的转变交代得很简单，对③"两次离婚"对双方的心理影响等则没有提及。

想干什么就干什么，干什么就成什么，特别是由贝塔斯曼跳槽到漫友文化，成为"出版界最贵的人"，这样的经历，对丹飞这样一个清华大学高材生来说，并不是天方夜谭，但是对普通人来说则没有多少启发意义，因此，对观众来说，这一关键节点的设置没有太大的意义。再则，我们可以想象，从贝塔斯曼到漫友，这是一个由好到更好的跃升，并不具备转折性，在这个关键节点表现人物，除了人物的喜悦心理还能有什么呢？恐怕挖掘不出更有价值的令主人公刻骨铭心的内容，自然也就难以打动观众，因此，该片对这一点重点着墨并没有产生特别的传播效果。

但是，在公务员的岗位上不想干了和离婚，很多普通人可能都有类似的经历，如果对这种经历展开叙述，就有了比较强的现实意义。因为从公务员岗位辞职考入清华大学是一个富有挑战性的选择，这需要勇气，想必丹飞当时也一定想了很多，下了很大的决心。丹心辞职的原因该片没有涉及，只是以一句"觉得不适应公务员工作"的解说词简单带过。对如此关键的人生抉择的节点几乎没有进行挖掘，而是轻易放过了。

对两次离婚的交代更为简略，第一次婚姻没有提及，关于第二次婚姻，解说词只有这么一句："结束了第二次婚姻，离开了曾经心爱的女人"；同时，两次失败的婚姻对丹飞有什么重大打击和影响，片子也没有提及。

从这个意义上讲，该片对人物关键经历节点的把握有失偏颇，是不成功的。

三、重视人物感情、意绪的情感型关键节点

常言说得好，人非草木，孰能无情。情感的复杂性和丰富性是人作为高级动物的本质特征之一，有了情感，世间才有了爱，情感给予世界以温度。纪录片当然不能无视情感，把人塑造成机器人，选择富于情感性的内容，尤其是不

要错过凝聚着巨大情感情绪能量的关键节点，调动情感思维和手段谱写情感人生，这是纪录片拍摄创作的一个重要原则。

（一）抓住关键情感节点

在拍摄过程中，一定不能忽视和错过一些关乎人类情感、情绪的重要时刻，比如，经过不懈努力最终实现梦想的时刻，与亲人久别后重逢的时刻。如《家在我心中》中，丁尚彪苦熬8年，终于在女儿赴美留学取道日本时在地铁里与她相见。这一刻不仅父女二人相拥而泣，观众也都抑制不住泪水。《初来乍到》中，韩松受尽生活的磨难，历经几次挫折之后，终于考上了大学。韩松前往学校看考试结果的关键时刻，凝聚了数年酸甜苦辣的记忆与回味，他百感交集的表情都被摄像机一一拍下，具有现场感。

（二）注重主观情感投入

主创人员在场记录主人公关键情感关节点的时刻，应该是作为主人公的同位体存在的，主人公当时的心情就是主创人员的心情，主创人员要以移情的方式感受主人公的情感心态，全身心地体察主人公的内心世界，然后才能用影像去还原和外化主人公的情感世界。

（三）斟酌情感表意手段

记录和呈现情感的高潮节点，需要视具体情况适当运用各种表意手段。

1. 客观记录和呈现现实的本真场景。要交代清楚客观事实是如何发展演化到情感爆发的这一刻的；要适时抓住情感高潮时牵动着主人公内心情绪的每一个外部符号，如欢呼雀跃、泪如雨下、咬牙切齿、仰天长叹、开怀大笑、抿嘴颔首、闭目深思等。

2. 主人公眼里的主观镜头表达其内心感受。当一个人高兴的时候，风也含情，水也含笑；当一个人痛苦的时候，树也低首，云也阴沉。将中立的现实世界的客观景象，通过虚焦处理、色彩变调等手段加工为主人公眼里的主观镜像，是表现主人公心情的常用手段。比如《初来乍到》中，东京街头霓虹闪烁和人流穿梭，在初到日本的韩松眼里如同天堂；而当他经历了很多打击之后，人流的脚步、闪烁的霓虹灯变得朦胧了，一种茫然无助的心态跃然屏上。

3. 适当介入，从创作者自己的情感和经验出发，去体味人物的心理，与对象进行交流，引导主人公纵情释放或者说出内心的感触。

4. 用历史影像呈现主人公的想象空间。揣摩主人公当时的心理和感受，把一些一般性的内容进行组合和提炼，连接成完整的、饱含浓烈情感力量的艺

术形象，使之去推动想象。

5. 音乐烘托和解说辅助。运用体现创作者主观色彩的音乐和解说烘托、辅助，使其主观化、情感化，使之流露出作者的思索、感悟、审视和心绪。

关于本章"人物塑造"的要点——人物与时代、环境、自身的关系、人的性格与命运、人的关键经历——等原理，2020年的出品以主要历史人物为主线的讲述方式、跟踪历史人物的命运轨迹、展开对历史的思考的历史文化纪录片《中国》，给我们提供了非常成功的范例。第三集《统一的中国蓄势待发》中，对李斯和韩飞的人生关键转折点的记叙，对人物与当时所处时代和环境的关系，人物之间的相互关系及其变化，人物的性格特征，人物的感情、意绪的交代和揭示，都很好地体现了本节的基本原理。我们就将这一集关于李斯和韩飞部分的解说词抄录如下，并在相关处做点评，供大家揣摩参考。

……公元前255年，年近花甲的荀况再次来到楚国，并在楚国丞相的提拔下出任兰陵县令。

距离兰陵西南数百里外的楚国上蔡，生活着一个默默无闻的郡小吏，他叫李斯，出身布衣，写得一手漂亮的毛笔字，在这里做的工作是基层文书，平日里为数不多的娱乐，就是带着儿子牵着黄狗去城外打野兔。他就这样活到了30岁，享受着一个普通人所能拥有的全部安稳与快乐，也承受着一个普通人不得不笑骂的平凡与卑微。空虚的生活，缥渺得就像石子被抛上天空，缥渺得不知会落向何方，但也许他生来就是属于天空的，只是需要一个机会。终于有一天，李斯决定不再过假装快乐的生活，他要做一个有为的士人，拜师求学就是改变人生的第一步。【这两句写李斯对当时平凡生活的内心感受和决定改变命运的心理活动】

在距离上蔡不到200里地，一个小村落，一个叫韩非的人刚刚游学归来，正准备再次出发。他是韩国王室公子，拥有李斯不可企及的起点，但他同样不快乐。韩国是战国七雄中国力最弱的，而且韩国挡住了秦国东出的门户，秦国几乎年年向东方攻势，韩国屡战屡败【这句反映韩非所处的时代和环境】，为逃避战乱，韩非只好到这个离韩楚边境不远的小村落避难。与李斯不同的是，韩非日思夜想的不是个人的命运，而是如何让韩国由弱变强，摆脱亡国危机。他动身前往兰陵，希望找到救国之方。【这两句反映韩非心理】

就这样，李斯和韩非，两个出身完全不同的年轻人，不约而同地拜到荀况门下。荀况知道李斯和韩非都是难得一见的青年才俊，他经常与这两个徒弟纵情山野，把多年的思考讲给他们听……时间在不知不觉中流逝，

就像兰陵盛产的美酒一样,荀况的思想经过发酵沉淀,日渐成熟。此时,他已进入暮年,他想把自己的治国蓝图和政治理想托付给最看重的两个弟子,但无论是李斯还是韩非,他们求学都带有明确的现实诉求。对于老师的治国之道,他们有各自的看法……

李斯羡慕韩非的学识才华,韩非则欣赏李斯的乐观果决,而且他们对法家有着惊人的一致认同。【李斯、韩非二人相互欣赏、互为知己的关系】他们都认为思想要服务于政治,必须顺应时代需要,思想者以思想结盟。在评点江山的激扬岁月里,二人结下了兄弟般的情谊。【李斯、韩非二人的情谊,相互欣赏、互为知己的关系】韩非曾经说过这样一句话,左手画圆,右手画方,不能两成。既然认定了法的道路,那就要专注地纯粹地走下去,用超乎常人的定力和坚不可摧的信念走下去。【点出韩非的性格】在这一点上,他和他的同门师兄李斯有着不言而喻的默契。世事之艰难,犹如涉水前行。李斯和韩非都不确定自己会走向何方,何处是激流涌动,何方是暗礁险滩。但在兰陵共同度过的日子,让他们内心多了一份无言的笃定,他们相互理解,互为知己。有时,他们觉得可以一直结伴而行,共同实现胸中凌云之志。【李斯、韩非二人的情谊,互相欣赏、互为知己的关系】

李斯自认为学识不如韩非,而且韩非所追寻的是世间至理,李斯则注重学以致用,他更想通过这种方式改变命运。李斯自信会走出一条与同学和老师不一样的路,因为他有勇气赌上自己的人生。公元前256年,秦国军队攻破周王城洛阳,周朝的最后一位天子被废,象征天子权力的九鼎宝器被搬到秦都咸阳。很明显,决出最终胜负的日子越来越临近。【李斯与时代和环境的关系】李斯仿佛听到来自西边的无声召唤,他向往那片土地。
【李斯的心理、理想】

那一天的天气很好,是一个适合远行的日子,最喜欢的两个学生就要走了,荀况的心情五味杂陈,他知道,此一去,师徒间就是永别。李斯和韩非分别要前往不同的地方。李斯虽然是楚国人,但他深知天下的未来和自己的未来都在秦国。他说,机不可失,时不再来。现在秦王要吞并天下,称帝而治,正是布衣游士显身手之际,所以他选择去秦国。【李斯的性格、抱负】

韩非选择回到韩国,祖先基业是他一生都无法背弃的。韩非第一次发自内心地羡慕李斯,他虽然贫贱,却是自由的,他没有任何羁绊,只为自己而活。【韩非的心理】人各有志,荀况从来都是一个宽容的老师,他一生见证过许多大事,但此时就连他也无法判断这两个学生谁的选择是正确

的。荀况遗憾自己不一定能看到终局，尽管他对终局无比期待。

李斯沿着荀况当年的脚步西行，踏上秦国的土地，未来的他们会在哪里相见？并肩走过求学岁月的两个人，就这样背负着各自的使命和愿望，走向各自的命运，也走进了战国末期风云变幻的历史洪流中。

来到秦国后的李斯，并没有等待很久，他积极地向秦国的权臣自我推荐，一起进入官场，并抓住一切机会让自己的才华被注意到。没有人知道他的野心比才华还要大。【李斯的性格】有一天，他收到秦王嬴政召见的消息，历史为李斯准备了一个秦国，也为秦国准备了一个李斯，现在他们正式相见。13岁登上王位的嬴政，很早就有了统一天下的想法，他之前的数代秦王也已为他打下雄厚的基础。李斯出现的时机刚刚好。他献上了兼并六国的构想，殷勤谋士，重金收买，六国大臣，不为其所用者，利剑杀之，然后军事进攻，嬴政确定眼前这个外表平平的读书人能够帮助他实现梦想。从此，李斯得到提拔重用。随着秦国的不断扩张，10年间，李斯的地位扶摇直上。

同样的10年，韩非的生活则是苦闷而压抑的。他回到韩国时，韩国国土仅剩下都城及附近的十多座城，已是七国中面积最小、军事力量最弱的国家。韩国位于秦军东出函谷关后的必经之地，因此一直处于强秦铁蹄的威胁下，【韩非与时代和环境的关系】为求自保，他已向秦国称臣纳贡多年，出身王室的韩非忧心不已，他多次上书国君，陈述富国强兵的方略，却始终不被采用。

每一个时代都有它辜负的人，滚滚洪流中，个人命运微不足道，但对救国无门的韩非来说，被辜负的却是全部的天赋、才智和赤诚之心。韩非不甘心平生所学就这样被埋于案牍，【韩非的心理、性格】于是，他将政治见解付诸笔端，写下了集法家思想大成的《孤愤》《五蠹》等十余万字的著作，被后人集为《韩非子》一书。韩非早已清晰地看到，这个时代与以往显著不同，如果还用先王之政治理当世之民，那就像是守株待兔。韩非观察犀利，下笔汹涌，对世事鞭辟入里，读到他文章的人无不惊叹拜服。然而，只有他的祖国韩国，仿佛从来没有听到过这些宝贵的意见。浮云般逝去的年华里，陪伴韩非的只有他的笔和从不在人前出鞘的剑，虽然不被韩国重用，但他不会放弃，他感到自己的血仍在沸腾，心仍在跳动。

【韩非的心理、情感】

公元前233年的一天，已经身居高位的李斯来到咸阳城外，他要亲自去迎接一位客人，来人正是他的同门师弟韩非。兰陵一别，两人已有14年不曾见面，点名要韩飞前来秦国的是秦王嬴政。他无意间读到被传入秦

国的《孤愤》《五蠹》，抚掌感叹道，如果能和此人畅谈一番，死而无憾。李斯告诉秦王，作者韩非是我曾经的同学。于是，始终不被重视的韩非就这样被韩王送到了秦国。

李斯认为他或许终于可以跟韩非携手，共同辅佐秦王，开创前无古人的功业，但一切都不复当年，他们彼此间的地位彻底翻转了。李斯从昔日的一名小吏，变成天下最有权力的秦王身边最有权力的重臣，而韩非则从王室贵公子变成生死握于他人手中的一枚外交棋子，是韩国用来讨好秦国的一个人质。李斯在瞬间突然醒悟，梦一般的兰陵时光再也回不去了。**【李斯、韩非二人的关系发生变化，不仅双方地位发生了反转，过去的理解、情谊、欣赏现在也变得微妙了】**

韩非很快被嬴政召见，嬴政正在酝酿发动攻灭六国的战争，他准备采纳李斯的建议，先扫除最近的障碍——韩国，同时对其他国家形成震慑，此事已成定局。嬴政信心满满，他希望从这位法家巨匠身上得到一些做帝王的学问。**【嬴政的意欲，实际就是韩非所面临的环境】**

但韩非却偏偏逆向而行，他献上《存韩》一书要求保全韩国，这显然不是嬴政想要的策略。李斯明白，纵使遭受了那么多冷遇，韩非心里永远无法割舍故国，所以他们注定只能成为敌人。李斯深知，韩非以及他的存韩论与自己的主张正好背道而驰，他建议杀了韩非。**【李斯的性格：现实而理性的分析判断，为了秦国的利益、为了自己的政治追求，全然不念旧时的兰陵情谊】**嬴政有些犹豫，他下令先将韩非囚禁起来，再做决定。失去自由的韩非没有等来可能的一线生机，他等来的是师兄李斯以及李斯送来的毒酒。李斯不会容忍任何障碍，阻挡秦国，阻挡自己。**【李斯、韩非二人已彻底变成了敌人】**

韩非已经做了所有该做的事，尽管他的疾呼无人倾听。尽管祖国弃他如敝屣，这一刻，他更像是一个明知不可为而为之的儒者，而非冷静实用的法家。命运如此弄人，最赏识他的人是祖国最大的敌人，最理解他的人是眼前要置自己于死地的旧友。在生命最后的瞬间，韩非似乎更能理解李斯，或许李斯才是对的，他才是那个更专注更纯粹的铁腕法家，如果说还有什么可以聊以慰藉的，那大概就是他和李斯之间的默契吧。韩非猜想，眼前这个最好的朋友和最强的对手，将会把自己的学说发挥到淋漓尽致。**【反映了韩非的心理和意绪：兰陵的往事、旧时的情谊，与今日的各为其主、你死我活，世事变迁，造化弄人……】**

同样，纪录片《中国》第11集《隋朝再次统一中国》对隋文帝杨坚和皇

后独孤伽罗各自的性格与格局,特别是对这对相爱了45年的夫妻的爱情关系的描述,如杨坚的理性与智慧、独孤的华美与大义、双方深入骨髓的挚爱与相依、信赖与支撑、内外相成再创开皇盛世的宫廷双圣境界、杨坚因伽罗灯枯油尽的悲伤等,解说词用细微的关照营造出透逦的情致,考究的镜头再现了意蕴绵延的情境,可谓历史文化类纪录片中的惊艳篇章。以下摘录这一集的部分解说词并加以评点,同时截取了相关图片(如图6-1),供大家参考学习。

公元581年2月14日这天早晨,41岁的杨坚和他的妻子独孤伽罗像往常一样焚香礼佛,他们保持这个习惯已经24年了。早晨的空气清冷,窗外的草木已竞相吐露枝芽,诸事一如平常,但对于杨坚和独孤伽罗来说,这无疑是个不同寻常的日子。时辰到了,杨坚的亲戚们早已在相府门外等候,今天的事能否顺利进行,此后又是否会有莫测的风云再起,难以预料。杨坚回头看了一眼独孤伽罗,决然走向皇宫,相伴多年的发妻是这个世界上最了解他的人。杨坚知道自己不必再多说什么。【杨坚的心理,双方的关系】独孤伽罗十分清楚,无论结果如何,前方都是一条不归路,而她能做的,就是与杨坚同生共死。
【独孤伽罗的心理,双方的关系】

几个时辰后,杨坚接受北周静帝禅让,自己称帝。他取代北周,确立了新的国号。隋这个字源于他从父亲那里继承的爵位,随国公。但是杨坚认为随的偏旁中有走字,意为不稳定,将其定为国号语意不吉。于是他弃掉"走",用了一个"忄"字隋。杨坚雄心万丈,立志要超越功名赫赫的父辈,干一番伟大事业。所以,他给新王朝起了第一个年号,开皇。谁都知道"皇"这个字的特殊性,无论是国号隋,还是年号开皇,都显然用心甚远。这是一个继往开来的王朝,杨坚要开启一个全新的皇权时代,他完全明白,他即将要做的,在中国历史上的意义,公元581年,便是杨坚的开皇元年。

登基仪式如期举行。杨坚身边的群臣大多来自胡汉融洽的关陇集团。杨坚和他们的家族,包括妻子独孤伽罗的家族,都有着千丝万缕的联系。杨坚和这些豪族亲信是同学,是战友,是从小一起长大的玩伴。同时,他们之间也有更为错综复杂的利益关系、姻亲关系。对于这些跪在杨坚脚下的人来说,他们的心情同样复杂,有欣喜,有期待,也有茫然、错愕,甚至不安、愤怒。曾经的朋友登上了至尊的皇位,成为被命运选中的唯一的那个人。战斗拼杀的时间太久了,谁也不知道他们面对的会是怎样的一个新王朝。而杨坚早已为这一天做好一切准备,他对成为天下之主满怀斗志,他深知自己的力量来自哪里,并因此而对一切未知都毫不畏惧。

所有人都在等待来自宫廷的消息,当然也包括独孤伽罗。

多面球体印,她记得父亲独孤信生前很喜欢这种形制的印章,其中最特别的一枚一共有 26 个印面,记录着他的多重身份,他是西魏北周府兵制体系中的八柱国之一,担任过大司马大都督、荆州刺史,是当时叱咤风云的政治人物。从小在父亲那里耳濡目染得来的政治经验,早已化为独孤伽罗身上的一部分。【独孤伽罗的成长环境,决定了她的性格特征】24 年前,独孤伽罗与杨坚结为夫妻。就在他们婚后不久,独孤信死于政治斗争,家门惊变的巨大阴影下,杨坚对独孤伽罗呵护有加,二人携手走过了那段艰难险恶的日子。年轻时的杨坚爱好音乐,曾以琵琶作歌二首,起名为《地厚》《天高》,托言夫妻之意。独孤伽罗渐渐笃定,这个外表温和儒雅、内心坚韧的男人,是她可以依靠终生的。情到浓时,独孤伽罗要求丈夫发誓,他们未来所有子女都必须是二人亲生的。杨坚做出了承诺。那一年,杨坚 17 岁,独孤伽罗 14 岁,如今他们已经育有五个儿子,最小的儿子杨亮也 6 岁了。24 年来,独孤伽罗看着杨坚变得越发隐忍强大,他们有着共同的志向和理想,也有可以共享的政治资源。

【杨坚、独孤伽罗的婚姻经历、相互关系】

相府中的其他人都在担忧皇宫的情况,只有独孤伽罗尽管内心忐忑,但志在必得。几个时辰过去了,那个命运般的消息,终于轻描淡写地传到独孤伽罗的耳边,登基大典一切顺利,独孤伽罗被正式册封为皇后。尽管已经习惯了处变不惊,独孤伽罗还是不免百感交集。她感叹自己的判断果然没有错,杨坚已将皇权掌握在手中,这个天下是他们夫妻二人一同打下的,现在正等着他们。

【独孤伽罗的心理】

这时的他们并不知道,公元 581 年的这个早春,他们对机会的把握和决断开启了一个伟大的时代。这个被命名为隋的王朝,接下来所做的一系列抉择将深刻地影响千秋万代。杨坚和独孤伽罗还来不及细想这些,现在他们主要面临两个问题:第一,杨坚还没有树立起足够的皇帝权威,第二,外敌环伺国家,还远远称不上太平。

……北击突厥、平定东亚……【任务与时代与环境的关系,人物经历、抉择】

……展现出雍容雅量与亲和的气度,只用了最短的时间就让周边形势安定下来,为隋朝的休养生息乃至中国后世安稳发展奠定了牢固基础。他被骁勇善战的游牧民族尊为圣人莫缘可汗,也就是天下共同的圣人可汗,自天以下地以上日月所照的唯一共主。杨坚娴熟于武功与文治并举的帝王之道,他心中的格局早已超越先祖。

杨坚出生成长于佛家寺院,是一个虔诚的佛教徒,同样笃信佛教的独孤伽罗始终相伴杨坚左右,形影不离。杨坚每次临朝,独孤伽罗都与他乘车同去。

到了朝阁外，杨坚进殿，她就在偏殿安静等候，同时派宦官进宫了解政情动态，并传递朝会信息。待到杨坚办公结束，退朝回内宫的时候，他们就一同返回，设宴休息，相顾欣然。杨坚与独孤伽罗互为知己，宫中并尊帝后为二圣。

【杨坚、独孤伽罗相互支撑、互为知己、相濡以沫的关系】

独孤伽罗的态度很明确，只要杨坚不辜负她，她就会全力辅佐这个男人，一己之私、家族利益全都可以抛诸脑后，那是一种近乎决绝的支持。他的表兄，大都督崔长仁犯法，按律当斩，杨坚想要赦免他，但被独孤伽罗坚决制止，最终崔长仁被处以死刑。独孤氏自关陇时期开始就重拳在握，独孤伽罗对权力消长的秘密耳濡目染。皇亲国戚坐大，皇权受损，这是夫妻二人都不愿再次看到的局面。于是独孤伽罗选择虚身推权，整个隋朝，皇后家如此强大的势力，却始终匿迹于中枢权力之外，保证了中央集权政治的有效运行。新政府的机构名单颁布了，前朝的官僚制度被废除。【独孤伽罗大局为重的格局、果断的性格、公而忘私的品质】

光阴轮转，在东汉之后400年的分裂中，有无数豪杰志士都胸怀着统一中国的梦想。杨坚最终成为历史选择的这一个人，他一定很熟悉秦皇的故事，那位结束了春秋战国500多年分裂的始皇帝，不管是有心为之还是无心之举，杨坚的许多事情证明都与秦始皇形成耐人寻味的对照……

……行政体系改革、灭南陈、均田制、科举制……

然而，就在隋帝国芳心日盛之际，公元600年深秋，杨坚突然做出了一个令众人瞠目结舌的决定，他将被寄予厚望的太子杨勇废为庶人。杨坚还一反常态，亲自廷杖让他不满的大臣，这让所有人都感到不可思议。史书记载，这一年的11月地震，京城大风雪，事态日渐变得如严冬般冷峻。突如其来的变故还未被完全接受，新的意外接踵而至。一年后，公元601年，杨坚统治隋帝国的第21年，他将年号由开皇改为仁寿。开皇和仁寿两个年号是如此天差地别，杨坚似乎正在疏远曾经的万丈雄心。同年6月13日，杨坚又突然下发一道诏书，只在中央最高学府国子学保留70名学生，其余的学校一律废除。而兴办学校，却是杨坚早年极力主导的。他用一纸诏令中断了众多读书人的求学之路，也否定了自己曾经的远见卓识。就在颁布诏书的同一天，阳江还下达了一道诏令：给各州颁发舍利。61岁的杨坚举行了一场隆重的法会，将30份佛祖舍利装入金瓶，再套上琉璃瓶，用名贵的薰炉香做逆风选择。30名高僧，每人配以两名侍者，一个官吏带上120斤香，到30个州府的寺院奉送佛祖舍利。

此时，杨坚的心境似乎已经发生了很大变化，他不再是那个踌躇满志、寻求开皇伟业的杨坚了。他时常想起在寺院长大的日子，那些悠长的岁月能带给他许多安全感。他知道，自己能依靠的，除了从小笃信的佛法，就只有独孤伽

罗。【杨坚的心理、情感】独孤伽罗也长期听入宫僧尼讲经说法，向僧人和寺院布施大量财富，与杨坚共造连击佛塔，供奉舍利。然而，与独孤伽罗相依的日子也所剩无几了，杨坚只能选择彻底投入佛教的怀抱，希望度脱众生的佛法，也能抚慰他脆弱如薄纸的精神。一年后，陪伴了杨坚45年的妻子独孤伽罗去世，对于杨坚来说，过去3年是黑暗的，他的人生在最鼎盛时急转直下。没有人知道究竟是什么让他产生如此大的巨变，人们只知道他亲手册立的太子杨勇和次子杨广发生了内斗。这是杨坚和独孤伽罗最不愿意看到的，他们一起开拓了恢宏的基业，一起养育了5个儿子和5个女儿，家族和帝国本该都有更好的未来。杨坚想念那些年轻的创业的日子，隋帝国的一切圣景，都是他与独孤伽罗携手创造的，彼此的尊重、欣赏、志同道合，让他们无比强大，他们毫无保留地向对方交付真心，许下承诺，并用一生时间去践行。【杨坚的心理、情感】在中国历代帝后当中，杨坚和独孤伽罗是绝无仅有的一对，他们是生死与共的战友，是情投意合的夫妻，是砥砺相助的知己，他们之间有性，有恩有义，更有罕见的爱。【杨坚与独孤伽罗之间的关系】独孤伽罗的提前离开，未必不是一种幸运，只是留下了杨坚一人独自面对冷寂的终点。没有了独孤伽罗的杨坚仿佛失去了灵魂。从公元601—604年，杨坚先后三次派高僧和官员分派舍利到各州府，在111座寺院中建立石塔，将佛舍利安葬其中，这或许给了他人生最后的安慰。独孤伽罗去世两年后，64岁的杨坚去世。

杨坚所开创的盛世就像烟花一样骤然升起，无比绚烂，却又很快如烟消散。如果他知道身后发生的事，或许会死不瞑目。继承人杨广只将隋帝国延续了14年。他大兴工程，修筑殿堂、宫院，滥用名利，多次兵伐征讨。杨广的野心耗尽了帝国的命数，也为自己招来后世无数骂声。杨坚或许从未想过，他与秦始皇竟有如此相似的终局。取代杨广的是一个同样出自关陇集团、融合了胡汉血统的人，他的母亲是独孤伽罗的亲姐姐，他的名字叫李渊。隋帝国仅仅存在了38年，这是一个短促而华丽的巅峰，也是一个伟大时代的序曲，他的创造者，杨坚以及他最亲密的伴侣独孤伽罗，在中国历史上留下了一道光彩。隋王朝之后，唐帝国扑面而来，逸兴遄飞的雍容气度即将漫天展开。

图 6-1 杨坚与独孤伽罗

实训作业

1. 观摩韩国纪录片《牛铃之声》、中国纪录片《我们的留学生活——在日本的日子》中《初来乍到》《家在我心中》2 集和《丹飞的穿行》，研究人物关键经历和人物性格命运的关系。

2. 观看纪录片《中国》第 3 集、第 11 集，揣摩学习其人物塑造的成功经验。

第七章　叙事策略

> ● **本章要点**
>
> 纪录片叙事需要把握结构、节奏、细节、悬念、矛盾等具体策略。
>
> 1. 纪录片的结构。纪录片内部结构要求材料组织有序，丰富多样；内容安排围绕中心，讲究逻辑；篇章层次分明，段落过渡流畅；要点前后呼应，事实虚实相照，各细部之间相互配合呼应，形成整体凝聚力。
>
> 2. 纪录片的节奏。纪录片应立足事实本身的起伏和创作者思维的变化，从而营造叙事节奏，灵活把握突变与渐变、张弛与起伏、积累与释放、重复与变化等节奏方式推进叙事，调动观众的情感情绪。
>
> 3. 细节的运用。细节是纪录片叙事的重要手段，细节能够塑造人物形象，揭示人物心理、性格，具有埋伏笔、做铺垫等叙事功能，具有强劲的表意力、造型力和结构力。
>
> 4. 悬念和矛盾冲突的安排。悬念和矛盾冲突是强化纪录片情节张力的最有力手段，合理有序地安排悬念解答悬疑，发挥主观能动性组织矛盾冲突、挖掘矛盾因素能够有效改变纪录片叙事的沉闷局面。

纪录片的叙事意识是贯彻于纪录片方案建构、导演拍摄、剪辑制作等各个环节的，特别是在具体拍摄过程中，要时时以叙事意识指导拍摄；而后期制作环节实则就是完成叙事的具体实践。鉴于有些叙事策略是具体的拍摄要求，有些叙事策略是后期素材剪辑安排原则，所以这一章将其置于导演拍摄和剪辑制作之间来论述。

纪录片的叙事受两个因素的制约，一个是事实本身的发展态势的真实性要求，一个是创作者依据自己对事实的理解来"重构"事实的努力，因此可以说，纪录片的叙事，就是在尽最大努力逼近事实的前提下，创作者建构出自己眼中的"事实"的工作。为了自己所建构的事实更容易为受众所接受，就要运用具体的方法和手段，这就是叙事策略。

本章主要从结构、节奏、细节、悬念、矛盾五个方面来研究叙事策略。事

实上,节奏、细节、悬念、矛盾都是内部结构的具体手段,但是,为了突出这几个方面的重要性,就把它们与"结构"并置,统称为叙事策略。

第一节 结构拧力

在第四章方案建构的"结构意识"部分,由于纪录片创作多为向未知取材,除了对大致的外部结构方式做了比较系统的介绍外,在内部结构意识方面只能做零散的涉及。而当拍摄即将结束、马上着手剪辑制作时,就必须对内部结构策略进行进一步的系统梳理和研究。

纪录片对内部结构的整体要求是:材料组织有序,丰富多样;内容安排围绕中心,讲究逻辑;篇章层次分明,段落过渡流畅;要点前后呼应,事实虚实相照,各细部之间相互配合呼应,形成整体凝聚力。

一、叙事思路,有物有序

(一)递进叙事

无论是复线式结构、典型集合式结构,还是板块式结构,其中的一条线索、一个分集、一个板块的内部往往也是一种递进式的线性结构,因此,递进式的线性结构的内部层次就成为纪录片内部结构的基础。一般地,递进式的线性结构层次往往遵循这样一个起承转合的套路。

1. 主要人物出场。概括性地交代人物的社会背景、身份、常规性生活状态等,也可以通过人物的一次常规性活动引出概况。

2. 出现意外波折。去干什么事,有什么困难;与什么人、什么机构打交道,会遇到什么阻力;预想与常规被打破。

3. 持续的矛盾冲突。社会生活千头万绪,各方利益错综复杂,自我与超我的对抗、传统与现代的碰撞、理想与现实的强烈落差、真善美与假恶丑的角力、个人利益与社会利益的冲突等,矛盾冲突反复酝酿发酵,矛盾各方各种属性纷纷展现。

4. 矛盾到达情感高潮。主人公充分挖掘和调动主观能动性或者竭尽自身全部能量向命运挑战,(各种对抗、矛盾发展到一较高下的最激烈的交锋)思想或者情感情绪达到决定性高点、事物根本性质、人物本质性情充分张扬,并由此导致一种新的局面。

5. 尾声。矛盾解决。主人公与剧中人进入一种新的生活常态。

当然,为了先声夺人地提起观众的收看兴趣和热情,有的题材也会采取把高潮放在开头的方式,之后采取倒序的形式解疑释惑,特别是在当下纪录片栏目化的运作模式下,这种方式对抓取观众眼球具有很好的效果。

(二)逻辑性叙事

正如前面我们曾经论述的,很多纪录片往往是对生活流程的片段截取,甚至拍摄不到一个完整的事件,而且故事性也不强,只是反映一个人某种平静的生活,虽然这种生活可能蕴含着某种不平凡的精神和意味隽永的哲理气息,但是从其生活历程中看不到大起大落、大悲大喜,故事各部分之间往往也没有很明显的前因后果关系,这样的片子自然不必追求情节化的叙事模式。而张雅欣在《中外纪录片比较》中所说的绘圆法、设定中心线法、依据文理逻辑法就是很适合这类纪录片的内部结构方式。

张雅欣认为,一部纪录片的"圆心"就是其主旨或者中心,"半径"则是片中被摄主体所要登场的主要活动区域。绘圆法要求纪录片在开篇部分就提示出主要"论点",以及主要人物的主要活动场所,并在那个场所对以上内容做最低限度的说明。如果我们要拍摄众多人物、几件事情,或是较为分散的场景,就常常采用绘圆法。而设定中心线法,就是在众多的被摄对象和拍摄素材中,依据作者的创作意图,理出一条明晰的线路,使创作者和电视观众都能对此一目了然,通过一条或自然或人为的中心线,将繁杂庞大的内容串联起来,构成一部作品。依据文理逻辑法则无视拍摄素材的客观时间、空间顺序,以及它们所承载的叙事功能,彻底打碎摄像机镜头所客观地记录的一切,而依据纪录片制作者的主观文理逻辑编辑、阐述作者观念的电视纪录片结构方式,不但需要解说词的观点新颖,独辟蹊径,也需要用形象性的语言说明抽象的逻辑思维,依据客观的画面阐释主观的观点。[1]

需要说明的是,我们之所以把张雅欣划分的几种结构方式认定为内部结构技巧,是因为相比较于钟大年界定的让人一眼就看出作品外在框架的几种外部结构方式,张雅欣的结构方式的着眼点更为内在,更多地考虑到了材料与主题之间的关系,而围绕主题选材恰恰是内部结构的核心。

[1] 参见张雅欣《中外纪录片比较》,北京师范大学出版社1999年版,第55～240页。

二、层次清晰，严整一体

（一）层次清晰

无论是情节性的结构方式，还是逻辑性的结构方式，不管是纪录片的开端段落、发展段落、高潮段落，还是围绕主题圆心或者中心线的这件事情和那件事情、事物的不同侧面的事实，每一件事、每一个方面，都要在这一个段落、片段和"这场戏"的叙事单位中将其说清楚，界定明白。"单位纪实场中的信息必须是纯粹而明了的，每一段纪实在整体叙事中承担什么作用，强调和传递何种信息，告诉观众思考问题的方向在哪里，导演都应该做到心中有数，落实在具体创作以及段落的前期拍摄和后期剪辑方面，他也应该让观众心中有数。"①

同时，要注意一个段落交代完一件事，然后再在另一个段落交代另一件事，要力求做到段落清晰，层次分明。根据多数纪录片的经验，一个叙事段落一般在2～3分钟，往往具备"开头概述性说明，中间矛盾对抗形成高潮，结尾问题解决"的情节化段落模式。而段落结束后可以用技巧转场或者无技巧转场的方式与下一段隔开，转场镜头尽量时间长一点，以形成比较明显的段落感。

（二）主次分明

1. 详略相依。纪录片拍摄的内容繁多，素材庞杂，叙事不仅要取舍，而且要根据事实内容的重要程度处理有关素材，要做到详略得当，"在记述重点事件、表现重要人物性格特征时，要尽量做到详尽细致，充分展现事件背后的矛盾冲突及人物性格特征；而在记述一般事件、表现次要人物时，可以简略、概括。……在描述典型事例、展现矛盾冲突的高潮时，要详尽，要精雕细刻；而在写矛盾冲突的开端和结尾时，应该写得简略、概括，点到即可。"②

详尽的内容和简略的内容组织安排也要注意穿插调剂，一般不要把两个重要的、详尽的内容板块并置，而是中间安排一两段相对次要的剧情，这样不至于有太拥挤的感觉，也有利于营造片子的节奏感。

2. 虚实相应。对一些性质相近、内容相似的事实的使用，无论是拍摄还是剪辑，都要注意表现形式和方式。已经正面拍摄记录了冲击力很强的现场，

① 陶涛：《电视纪录片创作》，中国电影出版社2004年版，第139页。
② 王列：《电视纪录片创作教程》，中国广播电视出版社2005年版，第274页。

就可以去关注事件侧面的影响；有的事实已做了清楚明显的描述，有的活动就可朦胧隐含地表达；有的事实我们摄录到具体的行为动作，而有的事我们只是道听途说的；有的需要客观地还原为真实场景，有的则需要主观重构虚拟影像，这些就是叙事的虚实问题。

比如，《船工》涉及几次吵架，第一次是木匠们不满老人谭邦武的指手画脚，向老二发牢骚，情绪激动，矛盾剧烈；第二次，老人与儿子吵了一架，没有具体的吵架场面，只是解说侧面交代；第三次是老二两口子直接发生口角交锋，肢体冲突的场面。每一次处理都不一样，虚实相生，摇曳多姿。

再如《被山隔住的远方》对两家借钱的处理，镜头记录下了老何挨家挨户借钱的过程，真实详细；而老乔也曾经借过钱，只不过是通过他表述的"你借不来，去年借了人家 50 块钱还没有还呢"反映出来，也是一实一虚。虚实处理既有效避免了同类重复的烦冗，又丰富了叙事表达手段。

当然，实实在在的物象也可以表达"虚"的思想。比如，具有隐喻象征功能的物象，表面上看是对事物客观形态的记录，然而其中却蕴含着双关、谐音、比兴、隐喻、象征等暗示性信息，再与前后文的相关镜头相呼应，就产生了引申意义和象外之意，从而启发人们产生一种想象与联想，使实物传达出抽象的思想。一些写意型的纪录片通过对镜头画面的艺术性处理，通过融进创作者的审美意象营造出某种意境，也是一种实中寓虚的手法。而张以庆那种用现实物象符号化来表达主观意绪的做法，几乎每一个镜头都能琢磨出某种现实时弊、人生道理，就更是达到了以实出虚的高境界。

（三）严整一体

1. 过渡流畅。段落与段落之间不是各自孤立的，一般存在着某些内在联系，要么是时间上的承递性，要么是有一定的对比性，或者有特定的隐喻性，这样段落之间如何过渡就非常讲究，无技巧转场很有利于段落流畅过渡。比如前面我们讲"内部结构意识"时所举的一些例子，对段落之间过渡的运用都非常巧妙。注意要杜绝用硬切的方式来过渡段落，因为这样不容易让人看出段落之间的转换。

2. 前后呼应。李渔有言："每编一折，必先前顾数折，后顾数折；顾前者，与其照应，顾后者，便于埋伏。"《闲情偶寄·词曲上·结构》[①] 不仅相邻的段落之间有内在联系，通片各部分、相关段落之间也要适当照应，如首尾呼应、提喻段落与整个剧情呼应、主人公言语与实际行动呼应等。比如，我们在

[①] 转引自王列主编《电视纪录片创作教程》，中国广播电视出版社 2005 年版，第 302 页。

论述"隐喻象征"部分所举的《船工》例证：谭邦武老人告诫子孙"（船歌）还是要继续唱下去"与后来船建好升帆时他告诉孙子"承娃子你听着，我这个爷爷太阳快要落山了，我不想把它（升帆等驾船技术）带到土里去"，就是前后呼应。而《阮奶奶征婚》中阮奶奶说："找老伴首先要身体好，否则病病歪歪，我去照顾你啊?!"与后来和老伴下雪出门只给自己打伞、不顾老伴的镜头相呼应。当然，纪录片的很多细节往往就承担着埋伏笔、做铺垫的前后文呼应的作用，这一点我们将在第三节细节魅力部分详细论述，此处不赘言。

运用呼应手法要注意这样几点。

（1）事发有兆。世间很多事情的发生都是有前因后果的，即便是一些令人意想不到的事情，在发生前往往也有先兆，纪录片有必要通过呼应的方式埋下伏笔，一方面能够提升纪录片的艺术价值，另一方面这也是提醒观众把握剧情的必要手段。

（2）隔年下种。前后呼应间隔不要太近，也不要太远。太近，有如写议论文提论点找论据的嫌疑，也难形成自然含蓄、回环映带之妙；太远，则不容易让观众与前面的相关片段建立联系。

（3）伏而不露。前后呼应的片段和情节，不宜太直白或者重复，这样缺乏艺术性，最好隐蔽一些，让人乍看似乎是自然而然的事，仔细揣摩方能发现其中的妙处。

比如笔者导演的《中国节日影像志·昌邑烧大牛》中，两对关系就体现了事发有兆、隔年下种、伏而不露的前后呼应的叙事思想。

一对是新庙头吕世敬与老庙头吕成英之间的关系。片子开头，庙委会讨论新一年的烧大牛工作，新庙头吕世敬提议对纸牛扎制做一些改进，大家都表示认同，但是老庙头吕成英却说："牛就是牛啊，你还要玩什么花样？要是扎个马（的样子）不就完了吗?!"（如图7-1）片子中间，吕世敬向同事诉苦，说有人散布流言蜚语，说他在修庙的工程中贪污（如图7-2）。片子后面，吕世敬到各家去拜年。在其他人的家里，吕世敬都没有提有人说他贪污的事；唯独到吕成英家拜年时，吕世敬一番寒暄后又提到了"有人说我贪污"的话题，而吕成英表情复杂（如图7-3）。这三个片段前后联系起来看，新庙头吕世敬与老庙头吕成英的关系就非常耐人寻味，是谁散布的"新庙头贪污"的流言呢？片子草蛇灰线、隔年下种的做法很巧妙地做到了"含而不露"表达。

第七章 叙事策略

图7-1　吕成英（左）在庙委会讨论上发言

图7-2　吕成英向同事说有人散布流言蜚语

图7-3　吕世敬（左）表情复杂

另一对是吕世敬与老母亲的关系。片子前面交代吕世敬不愿意接任新庙头,是庙委会成员吕言中做通了其母亲的工作,然后母亲让吕世敬接下这个任务,这表现出吕世敬孝顺、听母亲的话(如图7-4);片子中间,吃年饭一段,由于母亲在医院照顾生病的父亲而不能在家过年,吕世敬感到非常遗憾,并教育儿子和侄子"过年就是要孝敬父母"(如图7-5);结尾处,母亲从潍坊医院往村里赶,因路程太远迟迟没有赶到,而按照惯例,这个时候已经到了点火烧大牛的时辰,吕世敬却一再推迟点火,以致引起同事们的抱怨。直到母亲抵达烧大牛的现场、吕世敬陪着母亲让她亲手摸了摸他今年主持扎制的大牛后,才下令点火烧大牛,从而表达出吕世敬的孝道,并借助烧大牛活动教育人们孝敬老人,学会感恩。(如图7-6)

图7-4　吕世敬准备给母亲打电话

图7-5　吕世敬(左)教育儿子和侄子

第七章 叙事策略

图 7-6 吕世敬陪同母亲到烧大牛现场

第二节 节奏动力

节奏是事物呈节拍式起伏和推进的发展变化形式和状态。生活中的每一个人每时每刻都处于富于节奏的现实世界中，自然的节奏、社会的节奏、自己的节奏无时无刻不在影响着世间的每一个个体。快慢缓急的世界运动节奏潜移默化地起了一种心理调节器的作用，不断打破人的心理定式，造成全新的感受，节奏已经成为人潜在的生理依靠。如果世界失去节奏，人将难以适应。同样，以记录现实为目标的纪录片如果没有节奏，那么观众将难以接受，所以纪录片创作者也应立足事实本身的节拍式起伏和推进以及创作者的思维的起伏变化营造作品的叙事节奏，来适应观众对纪录片节奏的默默呼唤，激发他们的兴趣，引发他们情感的同步振动，进而同化其心理情绪。

节奏分为外部节奏与内部节奏。内部节奏是社会生活事实本身节奏的转化，它决定着作品的节奏基调，是作品叙事观念和整体风格的基础，主要靠事实发展趋势来体现。外部节奏是创作者叙事观念的外化，凝聚着创作者对事实的认知判断和重构事实的情感情绪基调，它对作品的思想和情感表达发挥着不可忽视的主观能动性，主要通过影像造型手段来表达。

纪录片节奏是外部节奏与内部节奏的统一，要在把握好内部节奏基调的基础上，灵活运用各种节奏营造手段和节奏形式，安排好外部节奏变化的轻重缓急。

节奏不仅是纪录片叙事的律动状态，也是纪录片思想表达的有效手段。作

为叙事律动状态的节奏，赋予纪录片以灵动的体态；作为思想表达的节奏，给予纪录片以机巧的灵魂，二者都是纪录片叙事节奏的动力源泉。

一、内部节奏和外部节奏

（一）内部节奏

由作品内容所决定的内部节奏，是纪录片事件内容、情节情绪发展强度和速度的节拍式运动曲线，具体表现为节奏快慢缓急的叙事安排。它包括两方面内容：节奏基调的把握和节奏曲线的设计。

节奏基调，就是指电视作品主线节奏的叙述情绪。一般来说，任何一部作品都应该有一个节奏基调，主线节奏统一于基调上，这是构建统一的作品风格的重要方面。在一部片子或者一个大的主题段落的叙事中，首先应该考虑它的节奏基调是什么，基调的依据是什么。节奏基调的把握需要基于两方面的因素：内容因素和情绪因素。事物本身所具有的内容性质决定节奏基调的基础，而创作者所赋予的情绪性质则是影响节奏基调的主观因素，它使内容的性质以一定的风格和意境表现出来。

单一节奏持续时间过长会造成观众的疲劳感，节奏变化可以调节观众的收视状态。有吸引力的节奏线不是毫无变化的直线，而是上下起伏的曲线。在节奏曲线的设计上，要结合事实本身和结构变化的双重因素，在利用内容自身的节奏特点营造主线节奏基调、形成统一的叙述风格的基础上，根据各部分内容性质和发展的快慢缓急，安排结构，调整节奏，以最大限度地调动观众的情绪。当内容节奏契合了观众凭借现实体验所产生的情绪期待时，节奏才能有效地激发情感活动的变化发展。忽略了客观事物固有节奏的剪辑是难以作用于观众情绪的。

（二）外部节奏

外部节奏需要通过外在的造型手段来体现，要掌握主体运动、摄像机运动、声音变化、镜头景别方式、光影色彩变化特别是镜头蒙太奇等对节奏产生影响的因素。

主体运动快，节奏快，主体运动慢，节奏慢；在主体动作中"动接动"，节奏加快，在动作暂停处"静接静"，节奏放慢；同向主体动作的顺势而接，节奏相对流畅、平稳，反向主体动作交错连接，视觉跳动，节奏变得活跃。

摄像机运动速度的快慢方向与主体运动一样，可通过速度方向的改变来产生不同的节奏感受：运动摄影能够给予静态物体以运动的效果，产生出节奏的

变化。

镜头长度及转换速度的关系体现为剪辑率的变化,剪辑率高,节奏快;剪辑率低,节奏慢。远景、全景相组接,视觉节奏慢;中景、近景、特写相组接,视觉节奏慢。不同的剪辑速度展现不同的感情色彩:匀速剪辑,显得从容稳定;慢速剪辑多用于情绪的抒发,节奏舒缓;快速剪辑则易激发强烈的情绪。在一组小景别中插入大景别,或者在大景别后跳接小景别,这都是通过改变视觉空间和改变视觉重心转换节奏的方式。

听觉节奏一般会比视觉节奏更有力地作用于人们的情绪,各种不同性质的声音组合可以形成节奏的变化。音乐强弱变化就是节奏的起承转合,镜头转换往往依据音乐节拍形成节奏,而且不同性质的声音对比可以形成节奏变化。在一些以音乐旋律为基础的电视片中,适时地加入某些同期声或音响效果,以反差来吸引关注或衬托情绪、调节节奏,这样的技巧在实践中已得到越来越巧妙的运用。

二、内外统一推动节奏转换

纪录片叙事节奏转换的原则是,依据内部节奏所决定的情绪基调,积极利用各种外部节奏手段来营造整片的节奏,达成外部节奏与内部节奏的统一。内部节奏慢,外部造型手段上也多采用能够体现慢节奏的方式;内部节奏快,外部造型也相应使用快节奏的方式。总之,在这样的原则指导下,纪录片的节奏转化常常隐藏于以下几种具体的波动形式中。

(一)渐变与突变

一如社会现实生活,我们知道长期的努力会最终走向成功;而生活中也会有突如其来的意外和转折,令当事人惊喜异常或者措手不及。纪录片的节奏也是这样,渐变和突变,是节奏转换的两种基本方式。

1. 渐变。渐变强调节奏的自然变化,也就是镜头动静关系的转换是建立在镜头逐步推进、内容不断铺垫的基础上的,节奏变化的界限不是很明显。比如纪录片《里山——日本的神秘水世界》里鱼儿寻找产卵处所、产卵、孵化的情节,这一过程中穿插了很多诸如鱼鹰捉鱼、弱肉强食等其他情节,用生命成长过程中充满厄运和种种死亡的威胁等延宕小鱼的孵化过程,不仅使得寻觅产卵地、产卵等过程貌似闲笔,更重要的是,在这样一系列闲笔的穿插后,当观众目睹高潮部分成千上万条晶莹剔透的小鱼儿孵化的神圣与壮观时,他们才会不禁深深感叹生命的成长是多么的艰辛,生命的诞生又是多么的难能可贵。该片中对蜻蜓蜕变、青蛙观看礼花、人们秋季收获芦荻等情节的节奏处理,也

类似鱼儿孵化,中间用大量的铺垫因素或衬托或对比,在渐变中完成向情感高潮点的节奏转换。这样的节奏有一种异乎寻常的力量,往往是在不知不觉中把观众带入生活或者情感的高峰,当大家对其中的妙处有一丝丝察觉时,已经被震撼或者感动得泪流满面。

2. 突变。突变强调前后节奏的对比,以加大动静反差的方式,造成视觉心理的震惊感,节奏变化强烈;常用于大段平静的段落之后,来打破一种生活常规或者心理定式,制造强烈的视觉效果,给观众带来意外的惊喜和刺激,提起收视兴奋和观影兴趣。《里山——日本的神秘水世界》也有很多这样的节奏安排,比如人们在水沟打捞水草的段落,一段平缓的打捞镜头的平静闲适,似乎没有给观众留下太多的印象,不想突然有了波澜,一个小孩紧追一条大鲤鱼,几次用舀网捕捉不成功,小孩与鲤鱼展开了"激战",最后将其收入网中。这个节奏突变,一下子就给观众渐趋平静的观影心理打了一针兴奋剂,大家蓦然瞪大了眼睛,看得目瞪口呆。其中,水蛇追捕一条小鱼的片段也是这样,平缓的音乐突然紧张起来,平静的水底突然"波涛汹涌",一场鱼死网破般的生死逃亡与追捕戏精彩上演。

(二) 张弛与起伏

设计好节目结构曲线是营造一张一弛、起伏跌宕的节奏感的主要手段。

最典型的节奏曲线模式是情节化叙事,起始、发展、高潮、余韵等情节的起承转合自然形成段落和高低起伏。

开端、发展部分一般相对平缓,属于"松弛"的部分,但是,正是这种松弛逐渐为矛盾冲突蓄积能量,进而引发高潮;高潮部分是节目的兴奋点,表现为激烈的矛盾冲突或者情感的升华,由生动的情节、细节、对话组成内容重点。

一个节目要按照不同的长度安排好这些高潮部分。一个10分钟的节目应有两三个兴奋点;超过半个小时的节目,则要对内容的重点和精彩的段落作出合理安排,在三五分钟内要有一些兴奋点。例如,纪录片《早春之惑》记录了一个先后被所就读的多所学校开除的中学生与父母的冲突和矛盾,父子、母子之间的尖锐口角冲突场面和母亲、儿子各自的心里苦闷状态不断相互穿插,一段平静,一段冲突,特别抓人。

高潮之后要留有余韵。一般来说,拍到重点内容时,精彩之处不要戛然而止,而是要多留一点时间,让观众有回味的余地,有时只要三五秒,常称黄金3秒、黄金5秒。尤其是精彩的谈话,人物不说话了,不要马上停机,可以让观众和对象释放回味,也可以为编辑留下空间,利于情绪转换。

第七章 叙事策略

（三）积累与释放

有很多纪录片往往是悲情选题，这类选题的主人公每每"屋漏偏逢连夜雨"，生活的各种不幸、苦难、挫折纷至沓来，最后要么认命，要么看到新的希望。这种选题就适合用积累释放式的节奏模式，通过一个又一个的压力或者不幸不断积累沉重气息，为最后大的高潮做积累和铺垫，最后一刻积累的所有的能量找到释放的突破口爆发出来。

如《我们的留学生活——在日本的日子》，整部纪录片的内容和情绪都令人感到沉重，留学生们用挣扎一般的拼搏为自己的未来赢取成功的筹码，虽然是励志的，但是，他们在日本现实生活的残酷，他们为成功付出的代价、经历的磨难、饱尝的辛酸，让人不由自主地感叹人生的无奈。在这样的内容因素和情绪因素的主导下，片子的节奏基调自然也是沉重的。比如第 2 集《初来乍到》中，韩松到日本后很快就体验到了生活的压力，先是不堪各项基本生活的开销而不再下馆子，接下来就是学会记账以维持自己的收支平衡，然后是不得不离开条件比较好的住所而么租住拥挤简陋的住处。找工作屡屡碰壁，要考大学必须先从零开始学习日语，工作艰苦，收入微薄，吃不饱睡不好，还要拼命学习，只为实现心中的梦想，这样的生活持续了两年多……这一系列的压力与挫折构成了该片沉重的节奏基调，直到最后，韩松考上大学，压在韩松与观众心中的石头才终于被卸下，节奏也趋于缓和。

（四）重复与变化

自然界和人类社会处于周而复始的循环式发展之中，在人类一代代生命的生老病死中，人类文明不断超越历史。在重复中变化，这就是宇宙的演化规则。

纪录片所反映的现实如此，纪录片的本体叙事也应如此。一部片子犹如一首乐曲，一个节拍接着一个节拍，一段音律接着一段音律，有重复，也有变化。而形成片子节奏的这种重复和变化，有的是事实本身就具备的，有的则是创作者的发挥创造。

比如，《龙脊》每一段落一开头，就出现山坡上那棵孤零零的树，然后有人唱起山歌"二月里来……"这种重复很自然地把 40 多分钟的片子分成若干个段落、篇章，从而形成了明显的节奏感。但是，该片的节奏又不是一成不变的，比如那棵大树的镜头，分别有近景、全景、远景的景别区别，有晴天、雨天、云雾笼罩的天气的变化；歌声虽也同样富有韵律感，但每次的内容和形式却大不相同——"四月里来""五月里来""八月里来"，既有孩子们的歌声，

也有妇女的歌声……

《龙脊》也通过客观事物固有的节奏营造出很多起伏。比如，潘能高在黑板前识字领读时，前面七八个字组词组得很顺利，但是到了"皆"字时，沉默了一会儿才组出来，这一点就形成了常规进展过程中的变化节奏。而老师上课时，潘能高的爷爷突如其来地走进教室，这也使一贯平静的课堂出现了令人意外的起伏。

关于内部节奏和外部节奏的相关原理的运用，在芒果 TV 出品的纪录片《中国》第 12 集《大唐盛世下的繁荣气象》中有很典型的体现。当分别交代阿倍仲麻吕、李巧儿、米福山、王昌龄等人物的个体故事的时候，无论是内在的剧情节奏还是外部的配音和配乐节奏，都娓娓道来，节奏平缓；而每一个人物的故事都被拆分成三四段，与其他人物的故事交叉叙述，平行推进，这样，无论是这三四个人物的故事，还是一个人故事的三四个片段，都不断地在累积着一种力量和情绪。当第 42 分钟片子概述盛唐的开放开明、经济繁荣、文化昌盛时，与前面的平缓相比，节奏突变，起伏骤起，画面、解说词、配乐都突然变得激越、高亢、热烈、奔放起来，前三四十分钟所积累起来的情绪终于在这里被大张旗鼓地宣泄出来，在长安富豪王元的宴会上，阿倍仲麻吕、米福山、王昌龄等一幅幅画面再次呈现（如图 7-7），在血脉贲张的配乐中，在诗句抑扬顿挫的吟咏声中，在情景再现的场景混响中，每一位观众也似乎与片中的人物一起狂欢起来、醉饮起来、吟咏起来。节奏，在这里把正片的思想和情绪推向了高潮……这种起伏骤起的突变性节奏，从这一部分的解说词中可以得到充分的体现，下面我们看一下这段的解说词。

图 7-7　《大唐盛世下的繁荣气象》中王元家宴场面

一天结束了,零零星星的雨滴,带来了湿润的春意。长安城每天的宵禁并没有禁止坊内的欢乐,城中的富豪王元保留着一个习惯,每逢吉日,会请人来家里吃饭,不论相识还是不相识的,不论士人还是商人,他都会精心招待。这天夜里,主人很殷勤,有的是好酒和美味佳肴,还有长安最好的歌与舞。这是只属于唐的身段和灵动飘逸。在这个盛大华丽的宴会上,每个人都开怀畅饮,每个开怀畅饮的人都有自己的传奇故事。歌舞场里,好戏刚刚开始,筌篌、琵琶、排箫的合奏乐音在夜空回响。美酒刺激了人们的头脑和思维,大家不停地讲话,随口作诗。真挚、率性、夸张、韧性、驰骋、清扬、侃侃而谈,无拘无束,包容的,宽容的,雍容的,蓬勃的,饱满的,自信的,豪放的,友善的,明朗的,神闲气定的,乐观充沛的,纵情高歌的,意气飞扬的。如太阳般丰富明媚,如星空般璀璨闪耀,欲望和梦想在盛宴的空气中穿梭飞舞。毫无疑问,唐有着无边无际的想象力,历史积蓄了千年的力量被点燃,照彻了雄浑美丽的天空与大地。这片被黄河与长江滋养的土地,孕育了春秋战国时期蓬勃生长的中华文明,在秦汉的淬炼下跌宕起伏。历经魏晋南北朝的分裂与融合,经由隋的再次统一,终日在唐成熟绽放。就这样,在觥筹交错中,那个夜晚,几乎所有人都喝多了,他们沉醉在一个迷人的春天的夜晚。没有人注意到,风从东方来,万物,已渐次生长。阿倍知道,自己有幸看到了这个世界上最强大的国家、最辉煌的景象。清澈闪烁的穹庐之下,唐帝国正在诗意地运行。盛唐,如同一场永远留在历史中的文明盛宴,在它的身后,将是中国的又一个千年。人间烟火,山河远阔。新的一天,太阳正在升起,阳光透过窗棂照在阿倍的脸上,阿倍醉了,这应该是他来中国 10 年中唯一喝得酩酊大醉的一次。他不记得是怎样回到自己房间的,只记得反复念叨着自己爱人的名字。此刻,他特别想家,但他对这个国度同样依依不舍。盛唐是一种风度,即便喝醉了,也是盛唐的风度。

三、运用节奏表达思想

前面我们涉及的节奏的功能基本上是叙事和表达思想的附属物,属于锦上添花,其效果的最高境界是调动观众的观影兴趣和情绪,从而意领神会其中的灵性动力。下面我们将进一步研究节奏的叙事功能和表达思想的能力,这里的节奏不再仅仅是结构形式,更重要的是也在或明或暗地说明现实问题、社会规律和人生道理。

事实上,前面我们所举的《龙脊》中的树木,天气背景和歌声变化的节奏营造已经初步具有了表达思想的功能:有晴天、雨天、云雾笼罩天气背景的变化——气候变化犹如人的心情的变化……正是这种重复中变化的节奏推动了龙胜壮族人的世代繁衍。

如果说这个例子只是一种不自觉的巧合性的尝试,那么下面的案例则是一种对节奏的叙事表意功能的自觉探索和运用。

我们在"影像叙事"部分已经提及,《幼儿园》以自然色彩镜头和人为色彩镜头分别隐喻孩子的天性和成人对孩子的浸染。而该片最终表达的就是随着孩子们从小班、中班到大班毕业,其天性越来越少,成人性越来越多。事实上,《幼儿园》就是运用两种色彩镜头所形成的节奏变化来表达这样的思想的。在片子的前大半部分,自然色彩的镜头居多,而随着时间的推移,人工色彩的镜头逐渐增多,后半部分,人工色彩的镜头占多数,最后连续九个镜头则都是人工镜头。一方面,自然色彩镜头和人工色彩镜头的不断交替,形成了一种节奏,预示着天性和成人性的碰撞;另一方面,自然色彩镜头不断减少和人工色彩镜头不断增加,此消彼长的节奏变化态势含蓄地表达了孩子的"天性越来越少,成人性越来越多"的发展态势。

第三节 细节魅力

细节决定成败,一方面,是因为很多细节问题可能事关全局,是关键问题的一个按钮;另一方面,所谓一滴水反映整个太阳的光辉,对细节问题的态度往往反映一个人的性格和风格,是为人处世原则的高度浓缩。

细节也是纪录片叙事的重要手段,具有非同一般的表意力、造型力和结构力。能否运用好细节叙事,对纪录片的创作意义重大,很多纪录片正是因为其中回味隽永的细节令人印象深刻,从而具有独特的魅力。

纪录片的细节分为两种:一是事实发展性细节,指事实发展中的貌似平常细小却对整个事实发展方向和结果具有重要意义的事件环节。二是形象状态性细节,现实生活中的人、动植物、物件等的形貌状态、动作、表情等,通常以特写、近景镜头加以突出和刻画其视觉形象,往往与人物外在形象和内在性格情感相联系。纪录片的细节的使用不是随意地给某种物象一些镜头,而是要结合具体情境下细节的不同作用,明确细节的应用规则,从而灵活运用细节。

第七章　叙事策略

一、细节的叙事功能

（一）塑造形象，揭示性情

现实世界是丰富多彩的，社会中的人也是各具千秋的，不同的人具有不同的外在状貌特征和内在性格特点，而人的形象和性情总是与一定的细节表象相联系的。不要说高矮、胖瘦、丑俊、气质、体格等特征可以直接通过形象细节表现出来，即便是比较抽象内在的性格特点和心理活动，也可以通过一个人的言谈举止、行为动作含蓄而生动地揭示出来。细节是纪录片人物形象塑造的重要手段，正是通过大量的细节，不少纪录片在观众心目中留下了鲜活的人物形象。

2001年韩国对中国大蒜征收380%的关税，直接导致山东大蒜主产区苍山县的蒜农和大蒜加工企业面临着产品滞销的困境。对此，中央电视台《经济半小时》做了一期关于中韩贸易战的片子。片中有这么两个片段。

一家国有企业的总经理带着记者查看冷库里积压的大蒜制品，总经理在库房门前优雅地挥挥手，"命令"工人"打开（门），打开（门）！"进门后，又"命令"工人们"搬过来，搬过来！"接着又说"打开（箱子），打开（箱子）！"

另一家民营企业的总经理也带着记者查看冷库里积压的大蒜制品，总经理用力推开了沉重的库房门，弓腰从架子上抱过一箱大蒜制品，弯腰掀开盖，揭开塑料包装，拿出小袋的蒜制品给记者看。

同样是带着记者查看大蒜积压的情况，国有企业的总经理"官样"十足，而民营企业总经理"亲力亲为"，不同的人物形象、不同的性格特征跃然纸上。

纪录片《阮奶奶征婚》通过80多岁的阮奶奶轻松地搬腌咸菜的缸、在街头甩着臂膊大步流星地走路、上二楼中途不歇息等细节，记录塑造出一个身体健康、硬朗的老太太形象。不仅如此，该片还通过一系列动作行为揭示了阮奶奶的心理活动和性格特征。

一是阮奶奶在去和顾爷爷相亲的途中，天在下雨，雨中，阮奶奶把两条裤腿高高卷起，到了婚介所后觉得卷着裤腿相亲不太严肃，就放下了裤腿；而在相亲过程中，可能是平时大大咧咧、不拘小节的性格使然，阮奶奶的裤腿不知道什么时候又被高高地卷到了大腿上；过了一会儿，她突然意识到这样不太雅观，又悄悄地把裤腿放下。这里卷裤腿—放裤腿—卷裤腿—放裤腿的细节，活灵活现地把老太太相亲过程中的心理活动刻画了出来，特别生动传神。（如图7-8）

图 7-8　阮奶奶相亲时放卷裤腿

二是阮奶奶和新婚的丈夫顾老头在飘雪的街头行走,丈夫主动携扶住她的胳膊,而阮奶奶则只给自己打伞,任由丈夫暴露在雪花中,这个细节充分表现出阮奶奶的"自我"。(如图 7-9)

图 7-9　阮奶奶与顾老头同行在街头

第七章 叙事策略

《被山隔住的远方》中，乔静父亲是一个被命运彻底击垮的男人，他没有钱给女儿交学费，也不愿意借钱交学费，更没有想办法挣钱让女儿上学，得过且过的他反而劝女儿辍学；而何万才家里虽然也穷，但是他的父亲没有丧失对生活的勇气，不断地挨家挨户借钱，支持孩子继续念下去。对这两个父亲，纪录片中几个细节就充分地体现出了他们不同的性格。比如，何万才父亲吸烟时，食指和中指夹着长烟头，手势正常。乔静父亲吸烟的镜头出现了两三次，第一次是用拇指和食指、中指的指甲掐着短短的烟头，因为烟头短，如果用食指和中指夹着，烟头会烧到手指；而第二次和第三次吸烟的镜头中，烟头并不短，完全可以用食指和中指夹着吸，但是他还是用拇指和食指、中指的指甲掐着。为了防止点燃的那头烧手心，他掐烟的指甲就接近烟点燃的那端，吸的那端露出长长的一截，这可能是习惯使然，同时也说明因为穷，吸烟时生怕浪费一丁点儿，从中可以看出这个男人得过且过，缺乏斗志。（如图7-10）

在历史文化类纪录片中，虽然没有真实的影像资料记录下生动的细节，但是可以用情景再现、图片、绘画等手段配合解说词刻画细节，表现人物的性格、心理、

图7-10 何万才父亲（上）和乔静父亲（中、下）抽烟的镜头

情感。比如，纪录片《两弹元勋邓稼先》在叙述邓稼先在接受研制原子弹任务后要对家人保密且很长时间不能与家人见面时，解说词说道："他默默拉过许鹿希的手，一言不发，呆呆地看着月亮。"这个细节不仅表达出了邓稼先对妻子的柔情，也细腻地表现了他决心牺牲与家人团聚的幸福而接受党和国家的重要任务时的真实心理。

（二）突出强调，印证论点

从某种意义上来说，纪录片就像一篇议论文，特别是一些历史文化纪录片，每段开头的第一句往往是论点，然后用具体事例作为论据证明论点；而概括的、笼统的事例过于粗略，缺乏生动性，使得纪录片很枯燥，这时就需要大量的细节来支撑论点，细节越生动越具体，就越能印证论点的正确性，也更能增加作品的艺术性。比如《两弹元勋邓稼先》中，为了强调当时中国研制原子弹的条件艰苦，叙述了这样一个事例：许鹿希捎给邓稼先的炒面，却快被大家抢着吃光了，既非常具体地说明了当时的条件艰苦，也反衬了邓稼先们艰苦奋斗、热血报国的崇高境界。为了说明当时苏联专家对中国科学家的帮助，片子展现了苏联专家要求中国专家看花匠方面的书等细节。

（三）伏笔铺垫，提示呼应

作为一些重要事件和情节的提示、预兆，有很多铺垫性的伏笔往往是以细节的形式表现的，看似随意的一笔，短暂却不可或缺，这是细节最直接的一个的叙事功能。

如电视特写《颁错冠军"超模大赛"闹乌龙》报道了2010年9月28日主持人莎拉·默多克报错冠军的事。超模大赛结束，莎拉·默多克在耳机里与后台沟通后，郑重公布："这次超模大赛冠军是——凯西！"台下观众发出一阵兴奋的尖叫。但之后，莎拉·默多克又异常尴尬地道歉："对不起，获得冠军的是阿曼达，对不起，对不起！"报错冠军的原因是莎拉·默多克与后台沟通时耳机出了毛病，她就依据之前的计票结果宣布冠军是凯西。国际上一些媒体曾指责这是故意炒作，但是我们从这条新闻的视频中却看到了这样一个细节：莎拉·默多克在说"这次超模大赛冠军是——"时声音出现短暂的停顿，接下来的画面是莎拉·默多克右手摸着自己的右耳，眼神有些奇怪，呈现出努力在听什么却听不清楚或者听不到的表情（如图7-11）。

第七章　叙事策略

图 7-11　莎拉·默多克的复杂表情

正是这个细节镜头使得我们确信真的是耳机出了毛病，而不是炒作。这个努力听的细节镜头就成了后面莎拉·默多克将要报错冠军的征兆，细心的人看到这里可能会犯嘀咕："不会出什么意外吧？"而当莎拉·默多克道歉更正时，观众会想："果然出了问题"，因此，当最后说明是耳机出了问题时，他们则不再感到惊诧。这个右手摸着耳朵努力听的特写镜头就成了该片一个伏笔，如果没有这个镜头，后面莎拉·默多克的道歉和更正就会让人感到突然，即使解释是耳机出了毛病，因为事前没有征兆，人们也不会相信。

二、细节的运用规则

（一）呼应性运用细节

如果只是单独地运用一个镜头表现某一个细节，这个细节很可能会被淹没在大量的影像流中而难以引起观众的重视，从而其功能不明显，这就是"单一细节不叙事"。为了避免这种结果，细节运用时可以从两个方面下手。

一方面，要和前后文的重要印证性的情节相联系和呼应。如，莎拉·默多克手摸耳机镜头和后面的乌龙事件以及最后说明耳机出了毛病前后相互呼应，看到后面很容易想起前面的细节暗示。《阮奶奶征婚》中阮奶奶卷裤腿—放裤腿—卷裤腿—放裤腿也是同样道理。

另一方面，可以成组运用细节，把强调说明某种问题的一系列细节反复加

241

以运用,这样就给观众一种重点提示。比如《阮奶奶征婚》中,为了强调阮奶奶身体好,片子成组运用了阮奶奶轻松搬缸、从容洗豆角、大步流星走路、上楼不歇息等一系列细节(如图7-12)。

如果观众看到一两个镜头还没有产生"老太太身体这么强壮"的印象的话,那么,当他们看到第三个、第四个镜头后,就不可能再无感了。

图7-12 表现阮奶奶一系列动作细节的镜头

(二)同类细节要有变化,不要简单重复

为了引起观众的注意,需要成组运用细节,但是,若同一细节反复运用,就会显得单调,所以,成组中的每一个细节都要有一定的变化。比如,说明阮奶奶身体好不是让她去反复搬缸,而是通过甩着肩膀大步流星走路、上楼不歇息等变化来表现。而《被山隔住的远方》中几次吸烟的动作,也是通过不同的人和不同烟头的长短等变化,让我们从这些细节中品味出人物的性格。《被山隔住的远方》也通过乔静干家务活和农活的一系列细节——帮着爸爸烧火做饭—洗衣服—推磨—刨地揭示了乔静的命运。而这些细节的顺序安排也颇有含义——乔静干的活计越来越重!(如图7-13)

图 7-13　乔静干家务和农活

（三）有预见性，敏锐捕捉细节

随着对拍摄对象的仔细观察和深入了解，我们会对拍摄对象的性格、情感、心理特征了如指掌，在什么情况下他会有哪种举动，面对具体的挑战他会如何应对，等等，我们都能有所预料，能有预见性地去捕捉将会产生的行为和表情。有些细节性的举动也是这样，创作者尤其是摄像要灵活地抓拍这些细节，而抓拍的前提是具有预见性。

如《船工》中，当老人唱完儿子唱时，摄像机瞄准老人放在膝盖上的手，果然，随着儿子的歌声响起，老人的手有节奏地动了起来，如果不是对老人长期的细心观察，恐怕很难拍到这样的细节。《被山隔住的远方》中，乔静拿着老师送给她的蜡烛走在回家的路上，一个由乔静的全景推到她胸前被紧攥着的蜡烛的特写的推镜头，配合解说词"她不知道回家后会发生什么"；晚上乔静点蜡烛学习时，又受到她的爸爸的呵斥，之前对蜡烛的特写镜头，其实就暗合了创作者对乔静回家后可能发生的事情的担忧。

纪录片创作实训

第四节　情节张力

纪录片的情节不同于剧情片，它来源于生活的戏剧性，是现实真实的某种冲突因素的反映，常常是简单的、局部的、相对的，往往具有不完整性。特别是记录当下社会现实的纪录片，很多情况下是截取生活的某一段，一些事情仍然在发展中，因此，并不是所有纪录片都有完整的开端、发展、高潮、结局。但是，情节的不完整性并不意味着没有情节，即使是呈现某种相对稳定的生存状态的纪录片，其中诸如家庭矛盾、邻里关系等也具有弱情节的特征；何况大量的历史类纪录片、探索揭秘类纪录片、长期跟踪拍摄的现实类纪录片本身就具有非常强的情节性。

情节化叙事首先应该表现为整个片子或者其中的某个部分、段落呈现为"开端—发展—高潮—结局"的故事线，每一个环节与相邻的环节相辅相成，层层递进，剧情不断深入，情节是凝聚全片素材的向心力所在，是把各个部分黏合起来的黏合剂。这一点在芒果TV系列微纪录片《不负青春不负村》中就被运用得非常彻底，该系列基本上形成了"投入工作—遇到困难、产生困惑—坚定信念、改变思路、解决问题—获得成功"的情节模式，特别注重挖掘和表现主人公干事创业过程中的挫折和失败、苦恼和困惑。比如《如果爱有天意》一集，大学生村官万兵在带领乡亲们进行乡村振兴的过程中，因成立葡萄合作社和村民们发生了矛盾，于是他去参观学习其他合作社，之后又带领乡亲们一起去参观，使得乡亲们转变了思想，从而顺利实现了村庄的产业振兴的目标。

本节对情节的探讨，将在前文所论述"情节化记录"和"递进式叙事"的基础上继续朝微观方面推进，主要从悬念和矛盾两个方面研究情节之所以吸引人的张力因素。

一、悬念

悬念是通过某些对事件的原因和结果做悬而未决的安排，吊起观众的胃口、提升观众的观影欲望和兴趣的叙事技巧。亚里士多德的《诗学》最早提出这一概念，李渔在《闲情偶寄》中提出的"暂摄情形，略收锣鼓……令人揣摩下文，不知此事如何结果"与悬念的意义基本相似。我国章回小说、传统评书中的"抖包袱""结扣子""卖关子"其实也是具体的设置悬念的技巧。

近十几年来，悬念叙事技巧几乎成了消费类纪录片热播的看家本领。《探

索发现》《走进科学》《百科探秘》等栏目纪录片都是依靠设置悬念的叙事手段改变了传统的电视纪录片的叙事方式，为电视纪录片注入了新的活力，打造出一批相对稳定的观众群体。

吸取近几年来人文社会类纪录片逐渐淡出荧屏的教训，我们拍摄关注社会现实的纪录片，可以借鉴消费类纪录片的情节化叙事策略，在创作过程中有意识地设置悬念的技巧，以提升纪录片的可视性和趣味性。

纪录片的悬念设置可以采取两种方式。

（一）在叙事中设置悬念

叙事过程中不断设置悬念，在观众观影过程中交替性地解开包袱揭开谜底，直到片子结束，谜底全部解开。

这种方式有两个要点：第一，要善于从平淡的生活中挖掘悬疑因素来"卖关子"，引而不发，王顾左右而言他；第二，在揭开前面的谜底之前，一定要再设置一个或者多个悬念，即交替性地解开包袱，否则，解答了前面的悬疑，后续却没有吊起观众的胃口，观众就可能换台或者关机。

比如中央电视台《讲述》栏目曾经播出的一期《猪王传奇》就是采取这样的方法。该片的基本框架和悬念设置技巧是这样的。

> 2007年7月某日，高亦干与79岁的叔叔高声拖老人吵得不可开交，因为叔叔不愿意卖掉自己将近1吨重的猪——"猪王"，高亦干怕猪一旦死了，价值1万元就泡汤了。那么究竟是谁肯出1万元的天价买一头猪呢？他们买去将近1吨重的猪王又是做什么用呢？

这段抛出了三个悬念。
（1）"将近1吨重的'猪王'"隐含的悬念——这头猪为什么能长到这么重？
（2）解说直接"卖关子"——究竟是谁肯出1万元的天价买一头猪呢？
（3）解说直接"卖关子"——他们买去将近1吨重的猪王又是做什么用呢？

> 泰顺县非物质文化遗产——每年正月十五在上魁镇、西旸镇会上举办百家宴，摆上千桌酒席，附近村民和外来客人都可以去吃饭聚会。操办百家宴的人得知猪王近1吨，就准备买下猪王图吉利。高亦干劝叔叔卖掉猪王，但是叔叔就是不表态，只是一个人坐在桥上似乎在琢磨什么。高亦干为什么要急着劝叔叔把猪王卖掉呢？难道仅仅是怕猪王死掉？还是有其他

难以言说的秘密呢?

这一段回答了前段的问题(2)(3),又抛出了(4)(5)两个悬念。
(4) 叔叔就是不表态,只是一个人坐在桥上似乎在琢磨什么。究竟是琢磨什么呢?
(5) 高亦干为什么要急着劝叔叔把猪王卖掉呢?难道仅仅是怕猪王死掉?还是有其他难以言说的隐情呢?

 这次是第三次有人要买这头猪了。早在2004年猪就500多斤了,高亦干怕猪一旦死了血本无归,就苦口婆心地劝叔叔卖猪,叔叔勉强答应了,定金都交了。但是,当屠夫来杀猪时,叔叔反悔了,死活都不让杀猪,只好退还了定金。

这一段似乎还没有回答前面的问题(5),却又隐含了下一个悬念。
(6) 叔叔反悔了,死活都不让杀猪——老人为啥不让卖猪杀猪呢?

 猪逐渐长到1500斤,成为远近闻名的"猪王"。高亦干仍希望叔叔卖掉猪,就骗叔叔说,如果不卖猪,镇上可能会取消叔叔每月80元的低保补贴,但是叔叔宁愿不要低保,死活也不同意卖掉猪王,叔侄矛盾加深。这事让高亦干印象深刻,叔叔与猪王感情很深,要叔叔卖掉猪王很不容易,这次百家宴机会难得,高亦干怕失去这次机会。

这一段回答了问题(5)——能抓住百家宴这次好机会,去除担忧,化解矛盾。又隐含了一个新的悬念(7)。
(7) 宁愿不要低保,死活也不同意卖掉猪王——高声拖老人为什么与猪王有这么深的感情?

 然而,高声拖沉默了两天后居然爽快地答应卖猪了。这次叔叔转变为什么如此之快?难道有什么隐情?猪被拉走的那一刻,老人上前摸摸猪,不觉流下眼泪。79岁的高声拖老人和猪王究竟有怎样不可割舍的情感呢?高声拖老人的生活又是怎样的状态呢?

这一段呼应了问题(4)("叔叔就是不表态")后,又直接抛出了(8)(9)两个悬念。

（8）这次叔叔为什么转变得如此之快？难道有什么隐情？
（9）老人和猪王究竟有怎样不可割舍的情感呢？老人的生活又是怎样的状态呢？

　　老人年轻时在外打铁，40多岁回乡。但是他没有经济头脑，没有挣到钱，很自卑，又老实内向，不善与人交往，也没有娶到老婆。转眼30多年过去了，70多岁的老人仍旧自己一个人生活。2003年7月，他买了一头小白猪，小白猪成了老人的伙伴，老人给小猪喂人参、鹿茸，喝酒，吃苹果，冬天给猪盖棉被，夏天给猪打蚊虫。小猪就像家庭成员，给老人带来了欢乐和自信，性格也开朗了，与邻居们也交流了。小猪长到300斤时吃得多了，吃光了老人家里的粮食，老人就到村里小卖部赊东西给猪吃，赊账不还，人家也不赊给他了。

这一段回答了问题（1）（6）（7）（9）。

　　高亦干因为这头猪与叔叔关系一直不好。但是这次叔叔为什么又答应卖猪了呢？在高亦干再三追问下，老人说出真相——高亦干的儿子考上了大学，需要很大一笔的学费，老人卖猪为高亦干的儿子交学费。

这段回答了问题（8），又隐含了一个悬念（10）。
（10）老人竟然舍得卖掉心爱的猪王为侄孙子交学费——老人和侄孙子感情有多深？

　　老人很疼爱高亦干的儿子，高亦干弄坏了老人的东西，推到儿子身上，老人不会怪罪的。老人曾翻山步行20多公里去看在茶厂干活的侄孙子……猪王没有被杀，被专人看护起来，老人很欣慰。高亦干又为老人买了一头小白猪……

这段回答了问题（10），交代了老人和猪王的命运，结束全篇。
《猪王传奇》的悬念设置中，（2）（3）（5）等几个悬念就是强行设置的，本来可以直接交代，但是，为了吊起观众胃口，用解说词直接设问。这种方法值得我们学习借鉴，但注意不要无中生有地设问，或者设问的问题让观众不感兴趣。该片其他问题（1）（4）（6）（7）（8）（9）（10），或隐含悬念，或直接设问提起悬念，这些问题被叙事文本自然而然地推出，强烈地激发出观众的

求知欲和好奇心，处理得非常巧妙。更值得称道的是该片引而不发的解包袱策略，几乎每个问题都不是直接回答，而是先荡开去，或者引出别的问题，或者回答前面隔段的问题，环环相扣，一步一步引导人们看下去。

（二）开篇设置重大悬念

开篇设置重大悬念，到片子结尾才解开谜底，依靠这个悬念诱惑观众看完片子中间各种内容。

这种情况要特别注意内容的合理性和价值性，切忌故弄玄虚、拉长篇幅来欺骗观众。例如《王刚讲故事》中有一期，讲到有人拍了一张白头山天池的照片，发现水面上有似水鸟游弋产生的波纹，于是王刚开始设置悬念。

这是什么？是苏联在水下的军事基地？推究一番，不可能！
是外星人的一个据点？继续探讨，被否定。
是水下的怪兽？水冷云云，不会有鱼儿等动物，怪兽也不能生存，又否定。
那是什么呢？
有人用摄像机拍摄了一段视频，让我们看看，放大看看——原来是几只野鸭子！

即便是没有上学的小孩，看到水上有黑点有波纹，首先猜测的应该是什么？要么是水鸟，要么是大鱼，值得这么故弄玄虚吗？既然有视频，为什么不在节目的开始就拿出来仔细看看？

悬念被希区柯克称为"麦格芬"（MacGuffin）。所谓的"麦格芬"，来源于希区柯克最爱讲的一个故事：在苏格兰的一列火车上，有一个爱追根问底的人，他见隔壁的乘客带着一个形状很奇特的包裹，就问那是什么，乘客答："麦格芬。""什么是麦格芬？""是在苏格兰高地捉狮子用的。""可是苏格兰高地没有狮子啊。""啊，这么说，也就没有麦格芬了。"——由此看出，麦格芬是并不存在或者不太相干的事物，但它却是谈话、行动甚至整个故事的核心，它表示一个话题或一个简单的情节和意念，并由此而生发出来的悬念和情节，即某人或物并不存在，但它却是故事发展的重要线索。"麦格芬"由此成为希区柯克最常用的一种电影表现手法。

对于本就是虚构的剧情片来说，以故弄玄虚、无中生有来博得观众的哈哈一笑本无可厚非，但是，对以真实为生命的纪录片来说，"悬念终究是要产生结果，悬念的终结要有意义，要让观众在期盼已久中产生，让观众感到满足才

能产生美感"。"其一,在意料之中,符合心理期望。观众会说'啊,果然如此。'悬念的结果与心理期待相吻合,获得观赏的快感,得到心理的平衡与满足。……其二,是出乎意料,但在情理之中。悬念结果虽不符合期望,但突破了观众的思维定式,而且合情合理,能够超越观众的想象力,令人拍案叫绝,觉得编导有新招,有绝活,让人耳目一新,除感到惊诧和喜悦之外,觉得新鲜,不同凡响,能够让人享受到艺术上的审美快感。"如果像前面的那些例子那样,"虽被猜中,但不出所料,没有出奇制胜的新意,陈旧落套,感到不过如此,索然无味,猜中之后,反而有一种失落感",或者"虽在意料之外,但不在情理之中。悬念不仅落空,而且会造成观众的逆反心理,觉得编导在糊弄观众,生编硬造,不仅是在虚构而且是在制造虚假,从而使观众产生上当受骗的心理影响,让人大失所望"。① 因为观众欣赏中的兴奋点并不仅仅集中在对悬念的破解之中,同时包含着对影片中的艺术形象的感受、品位和心理的联想活动与参与意识,即精神投入、理性认同和情感律动。毫无底线地搬弄"麦格芬"的结果是在浪费观众的时间,片子看完后却没有产生教育意义或者消费价值,最终为观众所唾弃。这是需要我们注意的地方。

二、矛盾

现实生活是错综复杂的各种联系的集合,生活中不可避免地具有很多的矛盾和冲突。选择和表现矛盾与冲突是纪录片真实反映生活的要求,也是情节化叙事的重要手段。矛盾冲突可分为两种,显性矛盾冲突和隐性矛盾冲突。

(一) 显性矛盾冲突

显性矛盾冲突,如人物语言、肢体对抗等,场面富于冲击力,逼真地呈现人物的情绪、情感和性格,往往能够制造兴奋点。

比如《洒满阳光的窗》续集《琳琳的命运》中的冲突:刚踏上工作岗位的花季少女琳琳身患白血病,知青出身的父母家境贫寒,病魔使这个家庭濒临绝境。在老知青们的资助下,琳琳赴哈尔滨治病。面对着骨髓配型的失败,面对着家庭越背越高的债务和父母越来越疲惫的身心,琳琳绝望了,她拒绝做手术。一场琳琳与尽心尽职的主治医生之间的冲突因她拒绝吃药而爆发了。琳琳歇斯底里地哭喊:"你只是个医生,你不明白我的立场,既然都是死,我就要好好陪我父母开心地玩几天,如果手术不成功,我就连这点愿望都不能实现!"医生也因焦急而言辞激烈:"我从来没见过你这样的病人,昨天那个6

① 刘朝晖:《纪录片中悬念的运用与设计》,http://news.xinhuanet.com/mil/2013-05/28/c_124774941.htm。

岁的小孩都知道跪在我面前,说叔叔救救我,哪怕让我多活一分钟……今天你再不吃药的话,马上结账离开医院!"长达近10分钟的矛盾冲突,将严峻的生死搏斗置放在同样为生命而呐喊的两个不同角色之间,无疑把人们对生命那种极度渴望的情绪推向高潮,触目惊心的场面让观众陷入深思:是啊,两人谁也没有错,但事情又该如何解决呢?这种冲突,把观众的心提到了一个富有悬念的高处。激烈的矛盾冲突增强了纪录片的节奏感、冲击力与可看性。①

纪录片要善于捕捉甚至制造显性矛盾冲突,一方面坚持跟拍,力争不漏掉关键时刻。如《家在我心中》丁尚彪和女儿在东京地铁里见面又旋即分别的时刻。另一方面,要能动地创造条件,介入式拍摄记录,争取过去经常发生或者未来也会发生的矛盾冲突也能在拍摄记录期间发生。比如《少女的耳光与拥抱》中女孩疯狂打亲生父亲耳光。

但是要注意,面对显性矛盾冲突,纪录片创作者要处理好专业主义精神与做人的道德标准之间的关系,不能一味追求视觉效果而对拍摄对象造成伤害。比如,当有些场景当事人不愿意被拍摄时,一定要尊重他们的意愿;特别是介入式拍摄的诱发和策动,不能以牺牲当事人的利益和尊严为代价换取镜头的精彩。事实上,像《少女的耳光与拥抱》那样挑拨父女关系、导致二人第二次发生矛盾冲突而创作者却袖手旁观的做法,虽然使得片子好看了,却暴露了创作者自私、冷漠的一面。

(二) 隐性矛盾冲突

隐性矛盾冲突是"涉及本质意义上的冲突,……有可能是来自不同立场、观念、信仰的人形成碰撞导致的交锋,有可能是人与生存环境的对抗,还有可能来自人物内心的挣扎与冲突"②。这种矛盾有时通过显性矛盾表现出来,有时通过具体的生活选择表现出来,但是内在冲突可能更剧烈。

1. 人与人之间的矛盾。比如《身体的战争》讲述了一个从东北到上海的女孩为了隆胸而注射奥美定材料,后来身体出现种种问题,男朋友不理解,最后与其分手的故事,这种表面冲突的背后是诸如现代社会人与人之间的审美定位、道德准则、价值观念等矛盾的碰撞。③

① 参见游子何方《电视纪录片的人物刻画》,http://www.orientnewvision.com/_ d271173683. htm。

② 佚名:《深圳人物纪录片拍摄——纪录片的故事情节化发展,纪录片的故事化》,http://www.szytzh.cn/news/ newsid_ 414. html。

③ 佚名:《深圳人物纪录片拍摄——纪录片的故事情节化发展,纪录片的故事化》,http://www.szytzh.cn/news/ newsid_ 414. html。

2. 个人与时代环境之间的矛盾。比如《船工》中谭邦武老人与木匠们的争吵、与孙子对待船的态度差异，实际上是老人的传统生存观念和时代发展之间的矛盾。《神鹿啊，神鹿》里的柳芭、《英和白》里的白，她们内心的孤独寂寞实际上是她们对周围环境的不适应。

3. 人物自身的内部矛盾。比如《红跑道》中的邓彤，个人一心想争冠军得金牌的理想与自身体操潜质不足之间的矛盾：理想和努力并不意味就能够成功，但是很多人却依然执着地做着一个不能实现的梦。

隐性矛盾冲突最能体现纪录片的人文价值，也最能考察纪录片人对社会现实的观察、认识、分析、判断的能力。在纪录片的创作过程中，我们要留意人与人之间、人与时代环境之间、人自身内部的各种矛盾和纠结，用心记录表现这些差异和对抗，这不仅是挖掘纪录片思想意义、承载纪录片社会文化内涵的重要着眼点，也是营造纪录片紧张节奏的必要手段。对情节性不强的题材，更要注意拍摄对象日常生活中的隐性矛盾点并将其放大，围绕这样的点挖掘方方面面的对抗因素，这样才能够有效改变纪录片"沉闷冗长、在人的没有起伏的生活流"的面貌。

总之，现实生活中会有很多矛盾，纪录片应该善于表现矛盾冲突。虽然没有剧情片中的矛盾那么集中和强烈，但是，即使只有一个与主题有关的矛盾，也有必要将其凸显出来。即便这个矛盾不是全片的高潮所在，但是它作为其中某个片段的高点，也会为消除整个片子的沉闷和平淡发挥积极作用。至于激烈的矛盾冲突则更能把观众的心提到一个富有悬念的高处，增强纪录片的节奏感、冲击力与可看性。

实训作业

1. 结合本章涉及的知识点，观摩纪录片《船工》《龙脊》《里山——日本的神秘水世界》《早春之惑》《初来乍到》《阮奶奶征婚》《被山隔住的远方》《两弹元勋邓稼先》《猪王传奇》等，琢磨领会结构、节奏、细节、悬念等叙事技巧。

2. 拍摄过程中注意各条线索之间的照应，注意观察捕捉能够体现人物性格和心理的细节。

3. 学习《不负青春不负村》的情节化叙事模式、《中国》第12集《大唐盛世下的繁荣气象》的节奏模式，把这种技巧运用到自己创作的作品中。

第八章 剪辑制作

> ● **本章要点**
> 1. 纸上剪辑。剪辑之前要深入研究素材,并做好场记,然后通过纸上剪辑,确定全片的结构框架和段落层次,确定段落性质和表现重点,初步确定段落情节节奏和情绪效果,建立镜头连接方案。
> 2. 粗编。根据纸上剪辑方案实施粗编,主要通过"叙事性剪辑"的方式以时间顺序搭建起整片框架;然后通观粗编版的选材是不是典型,结构是不是协调,大体上是否有节奏感。
> 3. 精编。精编环节,一方面深入复杂的叙事剪辑,使得段落内部影像叙事自然流畅;另一方面推敲使用表现性剪辑,用以表达主观性思想和渲染情绪情感营造节奏。适度合理地运用特技润色全篇,处理好画面和解说词的关系,根据片子类型斟酌确定配音风格。

拍摄杀青之后就进入了后期制作环节。后期制作的核心是素材剪辑。

剪辑实际上是客观见诸主观的过程,剪辑之前,很多素材更接近于对客观事实的摹写,剪辑之后,则更多地包含了创作者的观点和态度。剪辑需要把拍摄的几百、几千个小时的素材予以取舍,最后提炼浓缩为几十分钟乃至 1 个小时以上的成片,所以,相较于拍摄环节,剪辑环节更考验纪录片创作者对社会现实、对生活人生、对情感人性的参悟和把握能力。也正是剪辑制作才将社会生活的影像最后并最大力度地变成了艺术,将现实世界变成了纪录片作品。

剪辑制作不是孤立的素材整合,而是思想性和艺术性高度集中的创作环节,它既是对社会客观现实的二度观察认知和思考判断,对创作主题思想的贯彻落实和修正发展,又是对叙事策略、艺术手段的遵循和执行。为了更加逼近客观现实、更加明确主题思想,剪辑制作环节的素材研究甚至是对前期拍摄的检查和检阅,并由此形成补拍或者继续深入拍摄的标准。深入研究素材、纸上剪辑、查漏补缺、初次粗剪、审查调整、再度精编,每一步具体的操作过程都需要反复琢磨、不断锤炼。

第八章 剪辑制作

第一节 研究素材，纸上剪辑

为了后期制作能够最大限度地体现导演的思想，在纪录片创作团队中，导演兼任剪辑是很正常的，但是，摄像一般是由另外一个专职的成员独立承担，导演兼任摄像的情况很少。因此，在后期制作之初，导演和剪辑需要首先研究素材，对拍摄素材至少看一遍甚至反复看多遍，一方面，对摄像所拍摄的素材整体上做到心中有数，看看是不是有不太理想的地方，有没有出现一些关键情境未被记录的情况；另一方面，通过反复研究素材，为下一步剪辑做细部绸缪，在素材研究中甚至会有新的发现和感悟。

研究素材过程中要注意处理好以下几个方面的问题。

一、团队参与，研读素材

素材研究其实在拍摄期间就开始了，当每一个阶段的拍摄告一段落时，就要看看这一段时间所拍摄的素材效果怎么样，摄像风格是不是符合导演的要求，不同摄像之间多机位的配合是不是默契，从而及时协调解决；进入后期制作阶段，再次研究素材，则是对整体的拍摄内容的把握和理解，从而初步形成相对系统的编辑思路。

研究人员范围则是摄制组成员到得越齐越好，最起码是导演、摄像师、剪辑人员都在场，特别是一些镜头可能体现了摄像师当时的独到见解，而彼时大家又没有时间进行沟通，这时如果大家一起来看素材，摄像师就可以向导演和剪辑说明其意图。同时，导演有什么具体的感悟、想法，也可以在素材研究的交流过程中与剪辑人员进行沟通，以便剪辑人员能领会导演意图，而对存在的不足之处，摄像师也能抓住最后的机会去补拍。

二、整理素材，做好场记

（一）为每一个素材文件做场记

对每一个文件的内容以情境为单位做记录，按照序号标记每一个情境的名称、起始时码、主要内容、关键镜头的角度景别等。如果该文件比较小，比如用5D-Ⅱ相机拍摄的素材，每一次摄录开始和结束都单独成为一个文件，这种文件一般记录几十秒钟甚至几秒钟的单个场景，可以用场记给这个文件重命名，然后把记录同一情境的文件放置在一个文件夹里，这样便于后期剪辑时选

择素材；如果文件比较大，记录了很多场景，则用一个 word 文档记录场记，按照序号标记每一个情境的名称、起始时码、主要内容、关键镜头的角度景别等，并将 word 文档和视频文件放置于同一个文件夹，文件夹命名时注明该文件的几个情境。

（二）将记录同情境的多机拍摄素材归类区别

所谓归类，就是将它们放置于一个文件夹里，命名并标明具体情境；所谓区别，一是文件命名注明机位，二是场记各自注明该情境下关键镜头的拍摄角度、景别等，以便于后期剪辑时参照使用。

（三）对一些片段做特殊标记

记录人物现场对话、访谈同期声，同时对具有个性的话语和特别感人的片段等做特殊标记，一是便于后期剪辑时一目十行地浏览场记就能迅速掌握这个文件的同期声内容，二是便于后期上字幕时直接复制使用。

（四）对一些视频文件做重点记录

对记录重要情境、有特殊意义镜头的视频文件做重点记录。特别是一些具有隐喻、象征意义的场景和镜头，要注明其具体的含义，可以将它们与其他镜头相互组接使用，也可以做一些简单说明。

三、梳理思路，纸上剪辑

在前期调研之后的方案建构环节，我们对所要拍摄的选题的结构已经有了初步考虑，那时的结构构成现在作品的框架基础。当然，拍摄开始之后，由于各种不可预知因素的出现，甚至拍摄思路的发展变化，我们所拥有的素材相较于当初的计划发生了较大变化甚至已经大相径庭，研究素材的过程有点另起炉灶的意味，看完素材就要梳理出新的思路，或者至少对老方案有新的发展。把经过完善的思路、梳理出来的新思路落实在纸上就是纸上剪辑，纸上剪辑是下一步粗剪的图纸蓝本，在纪录片创作中是非常有效的辅助环节。

纸上剪辑一般涉及以下几个环节：明确全片结构框架和段落层次，确定段落性质和表现重点，初步确定段落情节节奏和情绪效果，建立镜头连接方案。具体表现为：

（一）明确整个片子的结构框架

明确有几条大的线索，哪条是主线，哪条是副线，具体线索由哪些场景来

体现和支撑。明确有几个侧面集合或者板块，具体板块由什么场景和内容来体现。

（二）明确结构内部的各种关系

要明确各条线索、各个板块或者集合内部各个情境、场景的先后顺序，各个情境、场景具体的纪实形态——是访谈还是生活流程，各个情境、场景之间的前因后果关系，段落过渡的手段。

（三）大致界定具体情境、场景的核心内容

比如，某段社会活动或者生活流程的几个关键镜头，对话或者访谈中的关键性话语。

（四）对情节和戏剧性进行初步建构

哪些内容前后组接能够产生对比效果，哪些内容前后呼应能够积累矛盾张力，哪些内容相互勾连能够生发引申意义，什么地方可以设计一定的解说来交代背景、强调矛盾，这些也可以简略地加以标明。

关于纸上剪辑的意义，陶涛在《电视纪录片创作》中认为："虽然这不是直接的上机操作，对于某些人物的动作语言的组接还感觉不出实际的效果，但是纸上剪辑能够帮你在现实素材中找到隐藏的结构和事实逻辑，为片子定一个基本的大结构……纸上剪辑只是对影片的整体结构框架进行宏观探索，许多具体细节的处理和调整都还依赖于剪辑台前完成，所以纸上剪辑不能太细，但可以设计出几种不同的结构大样，为未来的纪录片创作提供可行的方向。"[1]

第二节 初剪粗编，审察调整

"初剪的意义在于将纸上剪辑所建构的宏观式结构搭建为具体影像，以帮助导演对影片整体架构产生直观感性的审视和判断。"[2] 参照纸上剪辑的蓝本，就可以在操作台上初剪粗编了。初剪粗编的主要任务就是将作品的框架结构搭建起来，以线性的影像流形成大样工程文件，具备纪录片的初步形态。

[1] 陶涛：《电视纪录片创作》，中国电影出版社2004年版，第254～255页。
[2] 陶涛：《电视纪录片创作》，中国电影出版社2004年版，第255页。

一、初剪粗编的层次规范

粗编往往是以时间顺序搭建整片框架,即依照各个事件发生的先后顺序来组织相关素材。从这个意义上来讲,粗编环节更多的是在做"叙事性剪辑"工作。画面编辑学认为,叙事性剪辑特指以描述动作、讲述事件、发展情节为目的的镜头组合方式,也称为叙事性蒙太奇,是以时间顺序或逻辑顺序为镜头切换依据的,着重于用一系列有内在关联的连续性镜头来叙事。叙事性剪辑是展示事件或说明事实类的电视作品最基础的剪辑形态,而纪录片则是这类作品的典型代表,所以更讲究运用这种突出情节因素和动作组合的叙事方式。

叙事性剪辑具有线性、逆向、交叉、平行、辐射等几种简单的叙事模式,按照这几种叙事模式剪辑素材、搭建纪录片的整体框架,就形成了不同的结构方式:线性和逆向模式形成纵向的单线结构,交叉和平行模式形成复线式结构,辐射模式形成绘圆法结构。当然,复线式结构和绘圆法结构内部的线索或者板块往往也是以线性剪辑模式为基础的。

在大的框架结构下,绝大多数纪录片编辑实际上是以段落层次为剪辑单元的。段落是纪录片中相对完整的叙事单元,镜头连接不是简单的两个镜头之间的关系,而是以段落意义为基础联系在一起的。镜头长度、连接顺序都取决于所处段落的中心思想及其在全片的地位。按照不同标准,段落可分为小段落与大段落、主导段落与过渡段落、叙述段落与情绪段落、起始段落与结束段落、发展段落与高潮段落,这些功能各异的段落的组合构成了全篇的大的结构框架。

而每一个段落则以具体的"事态"始末构成"一场戏":他们要做什么事—具体事态起伏—结果怎么样。按照这样的套路来剪辑决定事态本质特征的人物关系变化和人物情感波动的事态流程镜头,以此作为最基本的叙事单元。

对于每一个叙事单元,其中的每一个镜头中都可能包含着一些无关痛痒的冗余事态和话语,剪掉时又一时找不到合适的插入镜头营造镜头的流畅效果,不剪掉的话又使情节拖沓、节奏沉闷,这些在初剪粗编中都不是问题。初剪粗编时没有必要过于追究细部的刻画,比如每一场戏内的影像叙事的严密规范、剪辑点的流畅、转场过渡节奏的完美、关系镜头、反映镜头、插入镜头等,这些都可以留到精编环节中处理。但是,要做到心中有数,最好在旁边拉出一份清单,注明需要进一步修饰的地方,以便为补拍或者进一步研究素材寻找相关镜头提供依据。

但是,这并不意味着粗编就是不作为。相较于"纸上谈兵"的纸上剪辑,初剪粗编已经触及了视频编辑制作的本质,需要对素材进行更为深入的研读,

因为纸上剪辑的某个情境往往是概要性的粗略描述,粗编时就要比较准确地落实到位了。比如,根据故事版的每一"场"戏基本上要具有"开头—中间—结尾"的情节化弧线特征,就要对每一个情境都琢磨一番,如哪一组镜头可以作为起始的概述性说明,对抗性高潮节点要选择哪一组镜头,哪些镜头可以作为问题解决的落幕镜头,等等,能落实的就要尽量落实。即使是多个备选镜头,即使每个镜头的长度有些冗余,都要相对完整地剪辑出来,宁多勿缺,这样,在精编时做减法要比做加法省力得多。

二、审察调整初剪粗编版

初剪粗编版完成后要做两件事情——审察和调整。审察可以分成两个层面来进行,一是请局外人来看,让他们谈感觉,提建议;二是创作者从普通观众的视角来看,看片子所记录反映的事件是否典型、人物是否有个性、片子总体结构是否均衡、节奏是否存在拖沓沉闷的问题等,然后针对这些问题在大的结构层面加以修改调整。

(一)审察选材是否典型

从拍摄积累了几周、几个月甚至一两年的素材中挑选出几十分钟的素材,从理论上来说,这些素材是最具有反映现实生活的典型性的。但是,当把它们组织在编辑线中以影像流的方式呈现时,却很难保证它们是不是还有逼近真实表达主题的典型性。

选材不够典型,可能是对有关材料反映现实、揭示人物性格的功能产生了误判。正如人的感觉,开始时你总觉得某种创意很巧妙,但是经过一段时间或换了一个环境,你会觉得原来的想法很可笑。有时,创作者对于纪录片的立意选材、谋篇布局也这样,纸上剪辑感觉很好,初剪粗编版出来了,审看两遍又觉得某些选材不够典型;或者自己觉得很有价值的素材,在别人眼里却显得很平淡,这时我们就要虚心听取大家的建议和意见。特别是学生在创作时,要及时与老师和专家沟通,让他们把关指导,对不够典型的选材要敢于忍痛割爱。围绕中心选材,这是所有艺术创作的通行原则;纪录片选材的典型性的标准同样如此,能否体现现实生活的本质意义,能否体现人生价值、调动观众对生存意义的思考,能否揭示人物性格、意志、情感等本质力量,这是纪录片选材的基本依据,也是我们二度初断选材是否典型的根本原则。

选材不够典型,也可能是纸上剪辑和初剪时发展段落、铺垫段落做得不充分,没能水到渠成地烘托出中心段落材料的重要性。很多关键事件的发生、重要转折点的出现往往不是偶然的,要么是主人公长期努力后最终获得成功,要

么是剧中人接二连三的不幸和种种人性弱点积累到再也难以承受并最终崩溃。如果没有前奏的交代、这样的发展因素的铺垫，突如其来地将人物置于一种极端状态，而这种极端状态的素材只有一种突然性和意外感，就难以给人以强化主题的典型性感觉。因此，对记录社会生活的关键阶段和人生转折时期的素材，要挑选对其有铺垫、积累作用的事实发展阶段的素材，这既是现实的真实存在和发展规律，也是纪录片不断积蓄叙事力量的技巧。

（二）审察结构是否协调

一部纪录片就像一棵大树或者一座建筑，两条线索之间是否有偏重的情况，主线与副线之间能否形成一种均衡，板块与板块之间是不是过于游离，这些结构性状态表现如何，在审察初次粗剪版时能很直观地感觉到。

比如复线结构，既然是复线，两条线索之间就应该分量相当。例如《中国的富人与农民工》，富人一条线两个人，穷人一条线两个家庭，富人一段、穷人一段，反复交叉，平行推进，富的豪奢和气场分量与穷的无奈和辛酸分量两相持平，相互对比碰撞，实际上就达到了结构上的一种平衡。如果一条线的素材丰富，人物塑造丰满，而另一条线素材贫乏，人物形象平淡，那么复线结构的对比意义就没有发挥出来。出现偏重现象，很可能是拍摄期间出了问题，需要视情况要么继续跟拍较弱的一条线，要么干脆调整结构框架，甚至改变主题定位。

如果是主线副线结构，一般情况下是一条主线，多条副线；如果只有一条副线而感觉叙事上有些倾斜，可以适当地发展另一条副线或两条以上的副线，这样，一主对多副就形成了一种协调。

而横向逻辑性结构，比如空间结构、典型集合结构、文理逻辑结构等，也要注意查看各板块之间的比例是否协调，避免出现有的板块过于膨胀、有的板块又过于收缩的情况。

（三）审察节奏是否流畅

围绕片子的情节化流程，查看故事的开端、发展、高潮、结局，篇章起承转合各部分是否有因缺失而造成情节突兀的情况；查看各部分是否有情节拖沓、平淡的生活流程无聊重复、人物交流同期声过于集中等情况。

围绕节奏的韵律性起伏，品味各部分是否存在节奏平淡，篇幅太长，情节、情绪的高点过于集中的情况，最好朝着一起一伏的节奏曲线方向去做调整。

幽默感和戏剧性也是营造节奏起伏的有效手段。也许一些幽默情节和戏剧

性内容与作品主题关系不太大，但是出于片子的收视效果和纪录片反映社会真实属性的考虑，初剪粗编版中往往会剪辑进去这样的情节和内容，我们审查时要对此持宽容和开放的态度，不要一味地围绕中心选材而失去了作品的多元性、立体性、节奏感和真实性。比如笔者的作品《修元——辛亥革命百年祭》中，欧阳义将军的孙子欧阳进非常幽默，他讲了很多段子和笑话，似乎与片子主题有些游离，但是这是人物个性的体现，也有效地改善了片子的叙事节奏，提高了作品的可视性。

第三节 精雕细琢，深入编辑

对粗编版的大结构框架和总体节奏进行了适当的调整之后，即可进入精编环节，对整个片子各个细部进行精雕细刻。精编环节包括深入认真地对待表现性剪辑和复杂的叙事性剪辑、处理好镜头剪辑的节奏等。

一、细化复杂的叙事剪辑

叙事剪辑包括简单叙事剪辑和复杂叙事剪辑。在粗编部分我们已经涉及了简单叙事剪辑。复杂的叙事剪辑是表现复杂事件发展和多人物活动的剪辑状态，需要处理好主镜头和关系镜头的关系，利用插入、切出、分剪插接等剪辑技巧丰富影像叙事效果。精编阶段，在粗编的叙事框架和粗略性影像叙事单元的基础上，需要更多地运用复杂的叙事剪辑手段来补充、完善、深化、细化影像叙事，从而更加细腻、立体、完整、流畅地描述事件和刻画人物性情。

（一）注意利用关系镜头来点缀主镜头叙事

主镜头是拍摄事物或动作完整面貌的镜头，是一场戏、一个叙事单元的主导镜头。在纪录片中，往往是由主机位的长镜头来完成主镜头的人物拍摄，虽然这种长镜头式的主导镜头是主体形象连贯的保证，但是一个段落、一个情境如果始终是一个镜头在推拉摇移的话，一方面可能会损失大量的环境信息和次要人物的反应信息；另一方面，单一的镜头形式也使得影像节奏沉闷、视觉效果单调，所以，在主镜头中要适当地穿插关系镜头。

关系镜头是用于交代人、物、环境相互关系的镜头，一般可细分为插入镜头和切出镜头。插入镜头可以突出局部表现细节，兼顾环境烘托气氛、影像例证丰富叙事。切出镜头则能够表现两个拍摄主体的关联呼应，表达主镜头的相关内容和同一时间的多空间面以及人物的内心世界，比如回忆、梦境等情境。

纪录片创作实训

插入镜头、切出镜头是活跃纪录片影像视觉效果的必要手段。纪录片剪辑不要单调地运用单一机位的死板镜头一竿子插到底，而要根据事件发展要求选择适合的关系镜头和镜头连接方式来提升影像表现力。

（二）适当使用分剪、分剪插接与挖剪改善叙事节奏

分剪是将一个镜头剪成几段，分别放在不同的位置使用。分剪可以加强戏剧性，调整不合理的时空关系，创造紧张气氛和悬念，增强节奏感。

分剪插接是分剪的特殊表现，即将表现一定动作内容的两个镜头，分别按比例分割成两段以上，然后按一定的叙事或情绪表达需要顺序交替组接。分剪插接着重于动作的内容和戏剧性、人物的情绪和内心活动，渲染人物和情节进展所造成的情态、悬念和紧张气氛，突出某一细节，调整合理的时空关系和节奏感，延伸或压缩时间和空间，从而使人和物在特定环境中动作准确、鲜活而又富于变化，为影视片增添更多的灵性和光彩。① 但是需要注意，对动作性强的镜头分剪插接时要考虑时空关系，不然动作有重复之嫌，视觉上会感觉很别扭，反而影响了节奏的流畅性。

挖剪是将一个完整镜头中间某一部位上多余的生活流程、人物动作、主体运动等部分除掉。现实中，某些情境虽然具有很重要的价值，但是由于日常生活流程烦琐，我们拍摄到的镜头持续时间很冗长，这时，适当的挖剪既能够确保动作的连续性，又能营造鲜明的节奏感。

二、精心处理表现性剪辑

在本书的第一章我们就已经明确，纪录片具有真实性和主观性的双重属性。表达创作者主观意图的手段，除了选材层面的事实取舍之外，就是能够深刻地表现客观事件的哲理内涵和深层思想意蕴的表现性剪辑手法。在精编阶段，除了继续深入做好复杂的叙事性剪辑外，投入更多精力、花费更多心思的应该是在表现性剪辑方面。当然，粗编阶段也会涉及表现性剪辑，但是精编阶段需要精益求精地处理好表现性剪辑。

表现性剪辑的目的在于通过对具有一定内在联系的镜头对列组接，来暗示或者创造一种意境，抒发某种情绪，激发观众联想。这种剪辑形式不是单纯以展现事件、说明事实的叙事标准为依据，而是强调通过镜头组接而生发的新意和画面的像外之意、引申之意，孕育出超越表象的思想意义和情感情绪。如果说叙事性剪辑重在呈现客观事物发展运动的连续性，那么表现性剪辑则更多地

① 参见 http://blog.sina.com.cn/s/blog_ 67e496a80100u5s3.html。

第八章 剪辑制作

凝聚着创作者的主观创造性和想象力。

表现性剪辑的镜头结构形态的常见形式有平行剪辑、对比剪辑、积累剪辑、联想剪辑，其中，联想剪辑还包括象征、细部蒙太奇、摹拟法、反映法等技巧。

（一）平行剪辑

平行剪辑是指在一个段落中，将两条以上不同时空、同时异地或者同时同地不同主体的线索并列发展，统一于共同的主题或情节之中。

平行剪辑可以展示社会现实生活的纵向、横向的广泛联系，利用线索之间的内在关联强化主题思想。比如《船工》造船与立碑、社会变迁与传统船工文化、时代发展与立碑等，多条线索在两两关联拧结中爆发出倍增性的叙事张力和令人回味无穷的思想内涵。

两条明显冲突性线索交替组接时便是交叉剪辑，两条线索进展的同时性和频繁交替切换能够营造戏剧性效果。例如《迷徒》中，郑蕴侠因到黑市兑换大洋被军管会收容改造和公安机关也到收容所去"寻找"郑蕴侠两条线的交叉剪辑。

——化名郑复初的郑蕴侠在军管会收容所扫地；
——公安机关奔赴收容所查看是否有大特务郑蕴侠；
——收容所管理人员喊："郑复初（郑蕴侠化名），过来！"
——公安人员到达收容所，询问是否有个叫郑蕴侠的人；
——收容所管理人员带着郑蕴侠走向收容所大门；
——收容所工作人员看着照片说："这不是刚刚放出去的那个吗？"

事实是，在公安人员达到收容所之前，郑蕴侠刚刚被放走，而片子却把收容所管理人员喊"郑复初，过来！"和收容所管理人员带着郑蕴侠走向收容所大门的情节剪辑在公安人员来收容所查询之间，从而巧妙地营造了"郑蕴侠是否就要被抓住"的紧张氛围和戏剧性的意外结果。

（二）对比剪辑

对比剪辑是通过镜头、场面或段落之间内容、形式上的反差造成强烈的对比，强化双方各自的特性，从而表达创作者的某种寓意或强化所表现的内容、情绪和思想。对比剪辑的形式对比能够增强画面的视觉冲击力，内容对比能够有力地揭示思想意义，是承载创作者主观和美学思维的有效手段。

在精编阶段，我们可以从以下四个方面着眼，积极能动地去寻找挖掘具有对比因素的内容和形象，巧妙借用形象对比表达思想深化主题。

1. 思想内容对比。诸如《船工》中传统与现代、《中国的富人与农民工》中的豪富与赤贫等。

2. 画面造型对比。如景别的大小、角度的仰俯、光线的明暗、色彩的冷暖等。

3. 声音造型对比。如，厉声呵斥对比唯唯诺诺，舒缓的音韵对比激扬旋律，环境的嘈杂对比幽静，配乐的沉重对比轻松，等等。《船工》中，当木匠们与谭邦武老人意见产生分歧继而吵架时，江上疾驰的轮船汽笛声和马达声尖锐轰鸣；而当木匠们逐渐理解了老人的想法后，江上的轮船行进平缓，汽笛悠扬而深沉。声音配合剧情情境的变化，在前后变化对比中巧妙含蓄地表达出了现代生存观念与传统生存观念的妥协趋势。

4. 叙事节奏对比。叙事节奏的动静对比、快慢对比。比如《里山——日本的神秘水世界》中鱼儿悠闲地在水中游弋，形象节奏和心理节奏都很舒缓；水蛇谨慎地在水底窥伺猎物，形象节奏平静，但是心理节奏紧张；继而水蛇突然疾速追逐鱼儿，形象节奏和心理节奏同时骤然紧张。然后鱼儿游到了田中先生家的水池里，在田中家水池里的锅碗瓢盆中高枕无忧安然休憩，节奏又变得舒缓放松。这舒缓和紧张的节奏对比，实际上是通过自然界你死我活的丛林法则的残酷反衬和凸显人类的万物一家、善待自然的理念。

（三）积累剪辑

积累剪辑是指将一些内容性质、景别、运动方式等大致相似的镜头组接在一起，通过不断叠加的积累效应，形成并强化一个主题或者渲染一种情绪。积累剪辑要注意以下两个方面。

1. 同类镜头成组编剪组接，以一定的镜头数量和积累长度确保某种情感情绪或者思想意义的生成和强化。比如《我们的留学生活——在日本的日子》中，每集片尾都剪辑了东京街头的人流穿梭、脚步匆匆、虚焦拍摄的霓虹闪动、楼群林立等一系列镜头，从而积累、渲染出留学生们举目无亲、四顾茫然的感觉和情绪。

2. 运用能够有力表达某种思想和情绪的典型形象组合，才能更有效地彰显积累剪辑的累积式表意能量。一组意义平淡、没有强烈心理能量的镜头，除了令人感觉到无聊和重复外，不会积累出令人震撼或者感动的情感情绪；富有代表性、表现力、典型化意义的形象积累才能给人留下深刻印象。比如《中国的富人与农民工》中表现李晓华的豪宅的段落，门口有专职保安站岗，客

厅高高的穹顶吊着巨大的水晶灯饰，帷帐笼罩下的豪华的卧室卧具，客厅全套巴洛克家具，室内游泳池宽敞明净，每一个镜头都能引发观众的惊叹，一系列的惊叹积累出富人豪富得出乎常人想象。而进城务工人员在家留守的孩子们的一组累积式剪辑的镜头则令人唏嘘不已：有的孩子念自己的作文，表达对父母的思念；有的孩子念自己的作文，表示要努力学习考上大学到城里工作，好把父母接到城里像城里人那样生活；孩子们念着念着就哭了起来，继而全班同学都趴在课桌上哭泣……每一个镜头都凝聚着农村孩子对常年在外务工的父母的强烈思念，每一个镜头都映射出贫困农村的孩子们对富裕生活的强烈奢望。

（四）联想剪辑

联想剪辑是指利用视听形象的象征、隐喻、借代、双关、谐音等暗示功能，激发观众想象和联想，形象、含蓄地阐释揭示主题意义的剪辑方式。在表达创作者对现实的某种理解和认识、比较抽象的概念等方面，联想剪辑具有巧妙神奇的叙事能力，其常见形式有象征剪辑、隐喻剪辑、反映剪辑、摹拟剪辑、局部剪辑。

1. 象征剪辑。象征剪辑是借助某种视觉或听觉形象的引申意义来创造新的内涵的剪辑方式。比如用黄土高原和咆哮的黄河象征中华民族，用陶罐、炉火来象征华夏文明，用初生的牛犊、带露珠的小草、初升的朝阳象征生命，等等。

运用象征剪辑的关键是编辑者的思想深度和选择典型形象的象征能力的巧妙吻合，并且所选择物象的象征意义能为广大观众所理解和接受，不能牵强附会，自说自话。否则会使得观众一头雾水、不知所云。

2. 隐喻剪辑。在第五章的"象征、隐喻"部分我们已经阐述了隐喻的基本原理，这里要补充的是本体和喻体之间的内在联系的建立手段技巧。

为了便于观众建立两者之间的内在联系进而联想其中的寓意，一般情况下采取本体镜头或者段落与喻体镜头或者段落并置的方式，两者顺序相邻，再加上相互之间的奇妙相似性，就很容易让人明白一个是在说明另一个。比如，《船工》中将两只小羊打架和老二两口子打架的镜头剪辑在一起，就是明显地提示观众小羊是在比喻老二一家人。

如果喻体的伪装性比较强，观众往往只是认为是本体环境中的事物而不会深思其深刻寓意，这时可以部分地采取声画对位的方式连接两者，衔接处用本体的声音配喻体的画面，或者喻体的声音配本体的画面，这样就是在进一步提示观众这两者之间有相似性的关联。比如，《红跑道》中，邓彤和王露凝吊单杠时从单杠上掉下来后，背景音仍在延续，但是画面已经剪辑为小乌龟从台上

的书包里跌落下来的镜头，这种声画对位就是暗示观众：邓彤和王露凝的跌落和小乌龟跌落表明的是一个道理。

3. 反映剪辑。反映剪辑强调将一个形象间接地通过与之相关的其他形象含蓄地表现出来。在这种剪辑方式中，动作、主体、事件并没有直接地表现出来，而是通过想象间接的反映才展现出来的。反映剪辑基本上有三种情形：形象上的直接借代、以物喻人、剪辑关系上的借代。

比如《里山——日本的神秘水世界》中，紧接着鱼儿在田中家水池里的锅碗瓢盆中高枕无忧安然休憩的一组镜头之后，剪辑了田中洗瓜果、切西瓜的一组镜头，漂浮在水面的五颜六色的瓜果（如图8-1），以及西瓜被打开后，在两片鲜红的瓜瓢之间露出的田中红光满面的脸庞和光亮的脑袋（如图8-2），自然而然会让观众联想：田中善待鱼儿的行为美就像那五颜六色的瓜果一样绚烂；以田中为代表的村民们与自然和谐相处的理念，就像鲜红的西瓜瓢一样，可谓"人面桃花相映红"。这样，由"鱼儿在田中家水池里能够安然保命"所体现出的人类善待自然界生物的美好境界就通过"瓜果的色彩绚烂"和"瓜瓢人面相映红"的联想剪辑反映出来了。

图8-1　洗瓜果　　　　　　　　图8-2　从瓜瓢之间探出笑脸的田中

4. 摹拟剪辑。摹拟剪辑是指通过意象性镜头组合和声画组合，结合摹拟拍摄的镜头来生动表现难以拍摄的形象，这也是激发观众心理联想的一种形式。比如在两个厨师比赛厨艺的场景中，两个人头脑中和对方较劲的想法可以用双方手持兵器激烈"搏杀"的情景镜头做摹拟。

5. 局部剪辑。局部剪辑是指一种以局部代替整体的镜头组合方式，以局部的不完全性来激发人们对整体形象的想象力。局部剪辑还可以用来渲染气氛，引发悬念。

总之，表现性剪辑是创作者创造性地表达思想情绪的艺术方式，具有高度的灵活性和丰富的想象力。但是，同其他剪辑方式一样，表现性剪辑的使用前提也是形式要为内容服务，而且讲究水到渠成、自然无痕，切不可为了形式刻意而为，让观众觉得是人为制造出来的。

三、用心推敲蒙太奇节奏

在第七章第二节"节奏动力"部分，我们主要从纪录片的宏观叙事角度探讨了纪录片的节奏问题，这里我们立足微观剪辑技巧，借鉴王晓红所著《电视画面编辑》的有关成说，进一步探讨段落内部蒙太奇的节奏规律。

通过镜头长度变化、镜头转换速度、镜头结构方式等剪辑手段来形成节奏是影视节奏控制中最基础也是最重要的部分。镜头长度及转换速度的关系体现为剪辑率的变化，剪辑率高，节奏快，剪辑率低，节奏慢。镜头结构方式既体现为镜头连接顺序，又可以指镜头连接的技术方式，比如，叠化、渐隐渐显、变焦、划像等都包含有节奏因素，这需要根据具体作品的要求来考虑这些技巧的节奏功能。

不同的剪辑速度展现不同感情色彩，匀速剪辑，即匀速的镜头转换，显得从容稳定；慢速剪辑，包括采用慢动作处理，多用于情绪的抒发，节奏舒缓；快速剪辑则易激发强烈的情绪。

以交替快切为例，交替快切是指平行交替地剪接两组甚至两组以上的镜头，往往用于表现矛盾、冲突、悬念、对比等情绪状态。在这样的剪辑中，第一个镜头和最后一个镜头都应该保证有相当的长度，因为第一个镜头起到交代作用，让观众明白发生了什么；最后的镜头代表结束，由中间快速剪辑所积累起来的情绪在这里得到充分释放，在内容上也是对叙述结尾的交代；而中间段落的加速快切，节奏上呈不断递进的态势，可以形成不断加剧的紧张感，从而来吸引观众。

值得注意的是，在这种剪辑方式中，由于视觉暂留作用，后一镜头比前一镜头稍短的方式，较之同样长度的匀速剪辑会更有感染力，尤其是在一组相同景别的镜头组接中，如果匀速剪辑，则越往后，镜头的剪辑节奏反而会越慢。如果想保持匀速效果，后一镜头应该相应少两帧，以此类推，这就是剪辑中的"加速度"规律。

镜头转换速度的快慢是与这一段落的节奏基调、镜头构成方式联系在一起的。作为编辑，要善于判断每一个镜头内以及各种镜头组合所蕴含的节奏因素，结合叙述内容，有机地安排镜头序列，从而结构最适宜的镜头转换节奏。

利用字幕的变化、利用构图变化等，都可以形成节奏。只要有形式上某元素的变动，就有可能对视听节奏产生影响，我们应该充分了解并寻找

各种可能性，综合利用各种造型手段，为内外节奏找到最适宜的表现方式。①

四、适当配乐，注意音响，慎用特技

音乐本身就是最直接的抒发情绪情感的艺术形态。在纪录片中，音乐是最能体现创作者主观判断和心理感受的表意手段，所以，讲究淡化主体意识的纪录片配乐要有分寸，不可无节制地使用，而要根据具体的题材类型和具体剧情灵活适度地使用。

音乐是语意的延伸、人物感情的深化，也是感染观众的桥梁。法国的马尔丹在《电影语言》中，把音乐的作用归纳为三种：一是节奏作用；二是戏剧作用；三是抒情作用。

音乐本身就是一种节奏的变化，音乐和画面相融可以调控影视作品的节奏。在自然类纪录片中，由于动植物不能说话，表情也没有人那么丰富，利用音乐的感情色彩和节奏来说话是非常好的办法。比如《里山——日本的神秘水世界》里蛇追逐鱼儿的情节就是利用音乐来改变叙事节奏的，鱼儿和蛇各自闲适游弋时，音乐平静宁和；当蛇突然追逐鱼儿时，音乐极速变得紧张起来，特别是在水中相对寂寞无声的情况下，音乐成为控制情节进展和观众心理的主要因素。

由于音乐能营造特定的气氛，可以用于暗示某种情节和激发某种心理，起到一种渲染氛围、喻示剧情的作用。一些探秘类的纪录片经常使用充满惊险或者悬疑意味的音乐来营造惊惧、紧张、神秘的气息。

用音乐抒情，用音乐来创造某种庄严或者轻快的情感氛围，也是纪录片创作经常使用的手段。如，《里山——日本的神秘水世界》里蜻蜓的蜕变段落，随着蜻蜓幼虫爬上水草枯茎，外壳悄悄开裂，成虫慢慢从裂缝中撑出来，羽翼逐渐舒张开来，一种直逼观众心灵的神圣的音乐响起，充满仪式感的旋律节奏强有力地撞击着观众的心灵，醍醐灌顶般的乐曲催动着生命的艰难蜕变，也净化了见证伟大神奇生命历程的观众的心灵。

过去很多人做专题片时大段大段地灌音乐，有的甚至通篇都铺上音乐，这样滥用音乐的做法其实并没有挖掘出音乐的叙事抒情功能。对现实题材的纪录片，尽量少用音乐，这样会显得更客观；而在人生经历的关键环节和情感高潮点，适当使用音乐来渲染气氛、调动观众情感是可以的，但是不要太长，也不要过于频繁地使用，一般来说，一部纪录片配一两次乐即可，否则会令观众产

① 王晓红：《电视画面编辑》，中国传媒大学出版社2002年版，第238～239页。

生审美疲劳，这样反而有损关键段落的音乐抒情效果。

关于音响，广义上所有声音都是音响，狭义上则是指物体在运动中发出的能为人的听觉所感知到的声音。这里探讨的音响是指语言和音乐之外由现实世界的动物鸣叫或者其他物体运动碰撞所发生的声音。根据声源不同，音响声可分为两个音响符号系统：一是客观环境中的自然音响；二是效果音响，是根据节目需要模拟、特制的特殊声音。

在纪录片中，为了强化镜头的现场感，增加画面的逼真性和可信性，保留每一个镜头的完整场信息是必要的，其中就包含着客观环境中的自然音响。音响能造成真实的环境感觉，在深化主题、烘托气氛、唤起共鸣方面具有积极作用。而基于纪录片的真实性，效果音响一般不予使用。

纪录片与其他节目在编辑上的最大区别是不用特技，这几乎成了一条不成文的规定。纪录片一般采用的只有传统的叠化、定格、慢动作、淡出淡入、隐黑等几种手段，而像图像变形、移位、旋转、画面合成、马赛克等数码特技则不被采用。数码特技所制作出的画面只是高科技的产物，在现实生活中根本不存在，摄像机也就不可能拍到。这种画面的出现必然会破坏叙述的完整性，肢解延续的真实时空，形成虚假夸张的画面效果，产生破坏画面真实性、游离主题的副作用。特技画面的出现也就必然产生"穿帮"失真的视觉效果，从而影响观众的情绪，使观众产生被欺骗、愚弄的感觉。①

第四节 推敲解说，斟酌配音

历史和文献类纪录片从形式上来说叫作专题片更准确一些，除却情景再现的部分，大部分内容是解说词的主体表达，这需要在正式拍摄之前撰写拍摄脚本的时候就写出大致的解说词，拍摄、剪辑之后再对解说词进行二次修改和调整。而记录当下社会现实的纪录片，往往运用直接电影或者真实电影的文体样式，形声一体化的镜头画面是表意叙事的主体，一般是先编辑画面，最早在初剪版时才根据片子的具体情况撰写比较规范准确的解说词，精编过程中再次做精细的调整修饰。从整体上讲，真正意义上的纪录片，基本上是在画面剪辑完之后再配解说，即便是历史和文献类纪录片，也是在精编环节最后确定解说词，所以我们把纪录片解说词部分放置于精编环节来探讨。

① 参见《试论电视纪录片的荧屏"亮点"与"禁忌"》，http://hgm456.blog.hexun.com/21002681_d.html。

一、解说词的功能：从表象补充到灵魂揭示

虽然纪录片是最大限度地挖掘影像叙事能力的影视节目形态，但是镜头和画面对历史上发生的事件难以完整再现，对人物复杂的内心世界难以直接揭示，对数字和抽象概念等不具备形象性的问题难以明确表达，多数画面不能表明具体准确的时间、地点等记录要素，而且很多镜头和画面的意义是多向性、多义性的，所以影像和画面在表意叙事方面不是万能的，这就需要借助解说词来完成、完善表意和叙事。解说词具有交代历史背景、时代背景、总体社会环境和时空要素，放大强调画面里的关键性信息点，延伸挖掘画面深层次内涵，表达剧中人物的内心世界，通过提示和启发引导观众的思维方向，激发情感，渲染气氛，烘托氛围，总结、提炼升华主题，帮助压缩时间转移空间，整合画面，协助过渡转场等功能。

现实题材的纪录片的解说词就像旅行中的导游词，其职责主要有三个方面：第一，交代事件或者人物的背景信息，姓甚名谁、年方几何、以何为生、近来处境；第二，说明每一场戏的原因和目的，也就是情节化叙事部分所说的"概述性说明"；第三，配合相关镜头直接而深入地解释事件内在本质或者人物为人处世原则、价值观念、思想情感和心理活动。前两个方面是最基本的叙事要求和文本规范，后一个方面则体现了作品的思想意义和创作者对现实的认识、判断、感同身受的深度和水平。

表达剧中人物内心世界，通过提示和启发引导观众的思维方向，激发情感、渲染气氛、烘托氛围，纪录片解说词的用功重点就在于此。

例如在《后革命时代》中，配合摇滚青年们在似乎属于自己又不属于自己的灯红酒绿场所，撕心裂肺地用摇滚乐表达理想、宣泄苦闷的画面，大量的字幕解说直指在现实与理想之间奋斗、挣扎、思考、回味的摇滚青年的生活态度和情绪情感（如图 8-3）。

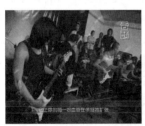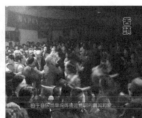

图 8-3　《后革命时代》中的摇滚场面

在舌头的演出现场，你能体验出前所未有的通过音乐达到生理高潮的途径，让你的每一根血管都在愤怒地扩张，直到几近爆裂。舌头即是诗的

符号,通过这样的一种音乐形式,很显然,他们要传达的思想比诗歌本身更有力量!

让人们脱去伪装,同他们一起愤怒,一起流泪,一起喜悦,一起疯狂……所有的人,模糊了自己的性别、年龄,模糊了他们的处境和社会背景,模糊了他们是否正在贫穷着,或者正在富有着,模糊了他们是否生活中有过矛盾,或者情同手足,他们狂欢着,在属于自己的节日里,感受摇滚乐,感受激情,感受生命!感受啤酒,感受人与人之间由于音乐而单纯得接近透明的真诚和爱……

这些解说是剧中人的真实体验,也是纪录片编导对剧中人物的准确解读和还原。如果没有这些字幕解说,或许有相同阅历的人能够从声嘶力竭的氛围中感受到相同的人生况味,但是对学养、经历、世界观差异悬殊的观众而言,画面展现的可能无非就是他们到夜总会或者酒吧发泄了一阵而已,只能体验到张扬的快感,而难以体味歌者希望与无奈纠合的内心。

纪录片《藏北人家》的经典之处也在于解说词对藏民内心世界的挖掘。比如措达放牧一段,画面是高原的湖光山色和措达纺线守护羊群,但是解说词延伸了画面内涵,让我们深入到剧中人的内心世界。

这湖光山色在牧人看来或许只是一种单调。措达安静地纺线,他几乎不去注意眼前大自然的美景。他已经看惯了这里的日出日落、云起云飞,大自然对他来说只意味着草青草黄,他所关心的是会不会有大风暴或者大雪造成牛羊丢失和死亡。在藏北,天地山川巨大的自然力压倒了一切。人们崇拜自然,他们每日向天地神祈祷,在与自然的抗争中,又与自然保持着一种妥协和协调的关系。当他们的生命与大自然融为一体的时候,他们的确难以像局外人那样,去欣赏藏北草原的自然美景了。时间仿佛在这里凝固不动,年复一年,人们重复着一成不变的生活,永远处于和他们的祖先一模一样的环境中。

藏北的牧民对自己的生活抱有一种宿命的观点。措达认为,生活中没有坏的事,他干的每一件事都是好事,所以他快乐、无忧无虑。他去过拉萨朝圣,拉萨的房子漂亮,但他更喜欢自己的帐篷,更喜欢藏北草原的宁静。措达不识字,除拉萨以外,没有到过别的地方,他不知道外界是什么样子。这在外人看来是一种悲哀,但是措达却认为自己很快乐。平静的生活、纯朴单调的精神活动构成了他们快乐的基础。这是一种外人难以理解的快乐。牧人的快乐单纯得如同孩子的笑容,纯洁得恰似藏北碧蓝的天空

和晶莹的雪山。

固然，有一些纪录片凭借编导对凝聚着深刻人生和社会内涵的关键生活流程的记录，即使不用一句解说，也深深地打动了观众，比如《幼儿园》和《红跑道》。但是，平淡无奇的现实生活在日复一日、祖辈更迭的延续中的确又给人以某种哲学思考，问题在于很多时候纪录片不可能还原现实生活的哲学性流转，我们拍摄到的可能仅仅是平淡的生活流程，这时就需要解说词来表达这种哲思和感受。这样，平淡的画面就被赋予了深邃的内涵，普通的生活流程就承载了局中人复杂的人生况味和纪录片人丰富的思考，这应该是我们撰写解说词的重中之重。

历史题材纪录片、文献纪录片的解说词是叙事的主体成分，从事件的交代、结构的搭建，到细节的描述、情感的表达，基本上都靠解说词来完成。关于大的结构方面的解说词的起承转合我们就不再赘述，这里主要谈谈解说词的细节化和情感化表达。

历史题材纪录片、文献纪录片在记述历史事件与某种原理和意义时，往往用解说词交代具体的场景或者事件的细节开始，进而自然而然地引出主体事件和意义。比如《大国崛起》中关于法国大革命是这样记述的。

"14日，星期二，无事。"这是路易十六对1789年7月14日的描述。显然这一天在国王看来十分平常，甚至有些平淡。因为，连经常进行的猎鹿游戏都没有，所以，无事可记。但是，路易十六认为无事的这一天，却成为一个改写法国历史的最重要的日子。

1789年7月14日，手持武器的巴黎市民正在进攻巴士底监狱。监狱里当时只关押着7个人，但是市民们却为此激战了一天，牺牲了98个人。因为巴士底狱被认为是专制王权的象征，摧毁它是推翻专制统治最具有象征意味的行动。

7月15日早晨，路易十六听到了大臣的汇报。他吃惊而困惑地问："怎么，造反啦？"大臣回答说："不，陛下，是一场革命。"

这场革命被后世称为法国大革命。

经济类文献纪录片以描绘经济现象、阐述经济原理为中心，不讲究叙事技巧，每每显得枯燥乏味，劳而无功。为了避免这种情况，解说词也往往是从生动描绘现实生活的场景入手，揭示生活背后的经济原理和经济发展变迁。如《货币》中很多的经济原理都是借助解说对某个活动场景、某个人物的生活细

节的介绍切入正题的。例如第一集是这样开头的。

解说：这里是南非的小村落，舞蹈是村民们与生俱来的天赋，也是他们情感最率真的表达，现在这一切正在发生改变，过去的随性起舞如今变成了严格的训练，舞蹈正在成为他们谋生的技能。

奥利来是舞蹈队的队长，半年前他组织村民将舞蹈变成了表演，变成了可以收取门票的演出。

采访：我第一个孩子已经上学，我每个月大概给他500兰特，第二个孩子我就没有精力了，一个月就只有400兰特了，这是不够的，他们总是抱怨费用不够。

解说：奥利来需要的兰特是南非现在的货币，1961年南非独立，兰特成为这个年轻国家的一个重要符号，对于南非人，兰特就像舞蹈和音乐，是生活中最重要的必需品。

傍晚，一切准备就绪，奥利来将带领村民迎来今天的第一批客人。

同期声：他们说这个踩到脚上，就是对敌人的打击，敌人就会倒下，这就像敌人正在倒下去，大家请起立，加入我们队伍中来。

解说：这是一个美妙的开始，舞蹈队每个成员每个月通过跳舞可以得到大约1000兰特的工资，这些钱可以供养他们的家庭，而且还成为他们与世界沟通的纽带。

如果不是因为货币，这样的舞蹈还仅仅是自娱自乐，世界各地的游客也无法到达这个偏僻的乡村感受最原始的快乐；如果不是因为货币，这里的文明会永远独立下去，用独特的方式与世界相处。

为了进一步说明经济类、科技文化类纪录片以生动具体场景揭示经济原理和科技常识的技巧，我们摘录了《货币》第八集《汇率之路》的部分解说词，并对用具体场景揭示经济原理和科技常识的部分加粗和点评，供读者学习领会。

<div align="center">第八集　汇率之路</div>

【序】

杨若谷是广州的一名初中学生，今年13岁，与所有学生不同的是，他用业余时间进行外汇交易，而且他从事这项交易已经五年了。【以对具体的人

物正在做的事的介绍，引出与汇率话题】

（广州学生，杨若谷）：

对于炒外汇的人来说是已经越来越颠簸了，因为你不知道下一秒会发生什么事情。

跟杨若谷一样在外汇市场进行交易的还有美国金融家乔治·索罗斯，还有千千万万依靠外汇进行交易的人，这是一个庞大的群体。汇率在这些力量的作用下，持续波动。

（泓策投资管理有限公司创始人，美国宾州大学沃顿商学院金融学博士，周忠全）：

而在完全自由兑换的汇率机制中，市场经济和市场机制就会更有效。

汇率看不见也摸不着，但它不仅可以影响个人的生活、公司的生长，甚至影响着一个国家的经济。

（国务院发展研究中心研究员，巴曙松）：

这个汇率水平相对稳定，所以交易更容易进行。

千百年来，人们一直在寻找一条通往公平与稳定的汇率之路。今天，人们仍然在探索。

【出片名：汇率之路】

这座小镇位于意大利北部的山谷，它的历史可以追溯到公元前49年。一直以来，这里的人们承担着为欧洲皇室设计制作珠宝饰品的工作，而这份荣耀也为小镇赢得了"珠宝之都"的美誉。

今天，小镇的珠宝已经摆进了世界各地的橱窗，它们折射的光芒都在向人们展示欧洲古老的商业文明历史。然而，就是在这个最早萌发了商业文明的地方，人们遇到了最早的贸易困惑。【以对具体地点的产业介绍，引出汇率产生的缘由】

欧洲南部曾是西方文明的发源地。从公元前8世纪到公元前2世纪的六百多年，这片广袤的土地被一个帝国统治，它就是古希腊。

希腊的土地并不肥沃，生产出来的粮食不足以养活迅速增长的人口。于是，几千年前，古希腊人开始酿造可口的葡萄酒，榨取橄榄油，开始了地中海沿岸最早的贸易。

（希腊雅典大学历史系教授，米凯利斯·里吉诺斯）：

希腊经济中一直缺乏一个强力的工业模块，希腊经济从一种以农业为主的经济直接就走向了以服务业为支柱的经济体系

公元前7世纪，古希腊人成为海上霸主。他们为这片海取名地中海，意思是四周是陆地，中间是海洋。沿岸的古埃及、古巴比伦、古罗马等国也陆续发

第八章　剪辑制作

现了它作为海上贸易通道的重要价值。依托这片海洋，一个贸易区发展起来。

辽阔的海洋无法阻挡商人们从事贸易往来的渴望，但一个现实的问题却成为严重的阻碍——持有不同货币的各国商人该如何公平地做生意？**【以对具体的地点的地缘因素介绍，引出汇率产生的缘由】**

（德意志银行全球利率和汇率总监，阿达兰·加拉戈洛）：

假设现在有两个国家，它们的货币不一样，一个叫风车国，一个叫啤酒国，两国的人都可以在自己的国家里买东西。但是如果它们想去对方国家买东西的话，它们当然就要先获得那里的货币，这种货币之间的兑换比率就叫作汇率。

汇率在今天看来似乎并不是个问题，**潘提里斯制作的皮革鞋主要销售给来雅典的国外游客，即便游客持有的不是欧元，他依然可以根据当天的汇率牌价，轻易计算出不同货币之间的兑换比率。**但对于当时的古希腊人来说，如果解决不了这个问题，即使穿上再舒适耐用的皮革鞋，也不可能在海洋贸易中走得更远。**【以具体的人物运用汇率做生意的实例，表明汇率的重要作用】**

也许是古希腊人开创了人类穿皮革鞋的历史，但如今人们更愿意把皮革鞋的荣耀记录在整个地中海沿岸商人的脚上。汇率之路的开启也同样如此。

这是一组由不同货币构成的等式，它的创造者是生活在公元前3世纪的地中海沿岸的商人，这组等式告诉今天的人们，他们当时如何解决不同货币之间的兑换问题，而这也成为不同货币之间汇率公平稳定的衡量标准。

黄铜塞斯特帖姆与古罗马铜币是公元前3世纪流通于地中海沿岸市场的货币，因为黄铜塞斯特帖姆与古罗马铜币是由同一种金属铸造，而黄铜塞斯特帖姆的重量是古罗马铜币的两倍，所以一枚黄铜塞斯特帖姆可以兑换两枚古罗马铜币。在以黄金白银等贵金属作为货币的时代，依据货币的重量和成色，就很容易计算出不同货币之间的兑换比率，而这种比率也非常稳定。汇率之路的源头就从这里开始延伸。

（意大利金融史学家，蒂姆·帕克斯）：

在当时的贸易中，整个欧洲的货币交换处在一种稳定的状态。

汇率是继人类发明货币之后，又一次伟大的创造。

人类解决了汇率问题，**无论是穿皮革鞋的希腊人，还是穿木制鞋的荷兰人，都使脚下的路变得更加宽广，它让地中海的贸易更加繁荣，让链接东西方的丝绸之路更加通畅，【以具体生动的比喻，形象地表达汇率的积极作用】**让人类的发展进入了一个崭新的阶段。

（《货币》第八集　编导：石岚）

在表现人物个性时,解说词也往往会描绘大量的具体的生活细节,用具体生动的历史事实来间接地体现人物的性格、意志、情感。比如,《大国崛起》表现彼得一世的励精图治时是这样解说的。

从19岁开始,彼得一世以下士的身份在军中服役,靠着战功,而不是沙皇的身份,获得了海军中将的军衔,在有生之年,他的个人用度从来没有超出一个海军中将的薪俸。他甚至到一个钢铁厂像普通工人那样劳动一天,用挣来的8块钱买了一双新鞋子。

在一次接见海外归来的留学生时,彼得伸出右手说:"你看,老弟,我是沙皇,但我手掌上有老茧,这些都是为了给你们示范。"

在表达情感时,也是从具体的情境描写入手,而不是空洞的纯抒情性表达。比如《大国崛起》写列宁逝世的段落,寓情于景、情景交融,一切景语皆情语。

冬天是莫斯科最具风情的季节。1924年1月21日,漫天的风雪席卷着这座城市的大街小巷,但这一天的莫斯科城没有风情,有的只是无尽的悲哀。

就在这一年中最寒冷的日子,数万名工人、农民、士兵排着长队,来向他们的领袖告别。苏维埃政权的缔造者——列宁,已经为这个新生的政权耗尽了最后一丝精力。

来自西伯利亚的狂风怒吼着,如同随风飞舞的雪花,每个吊唁者的脸上都充满了失落和彷徨,苏维埃的明天怎么办?谁来带领大家完成这段未竟的旅途?

二、解说词的艺术品格:通俗而不排斥韵致,细节关照,语句精辟

对于现实题材的纪录片,绝大多数解说词是在履行背景信息交代和"概述性说明"的任务,在文采方面,基本不要求多么华丽和生动,只要能够准确而简练地交代清楚情况就可以了。比如,《船工》中的解说词基本上就是朴实无华,通俗简洁。

谭邦武的老伴去世快一年了,按土家人的习俗,得立块像样的墓碑。

第八章 剪辑制作

老人驾了一辈子船，和老伴在一起的日子不多。这次他想打块生死双人碑，自己死后就和老伴埋在一起。可他担心四个儿子为打碑的钱闹矛盾，特意找老二来商量商量。

此外，要注意多用短句子，少用长句子，用词通俗易懂，避免采用容易产生歧义的词；对揭示生活本质意义、人生价值理念和内心思想情绪的段落，在通俗凝练的基础上，运用一些精彩、精辟的语句也未尝不可。比如，《藏北人家》的结尾。

　　歌声流动在这荒凉寂静的草原上，大自然在黑暗中显示出沉默的力量。牧人们崇拜大自然，他们要在这里生存，唯一的选择是同大自然建立和谐一致的关系。这也许就是藏北牧区文明的实质。
　　新的一天开始了。这一天同过去的每一天都一样。对措达、娜佳来说，昨天的太阳、今天的太阳、明天的太阳都一模一样。牧人们的生活就像他们手中的纺线锤一样往复循环、循环往复，永远是那样和谐，那样恬静，那样淡远和安宁。

历史题材的纪录片或者文献纪录片，解说词是叙事的主体成分，解说词的水平往往决定着纪录片的成败。这就要求解说词写作考究，适当展示文采，使用一些修辞手法，推敲节奏韵律。特别是片子的开头与结尾，凤头豹尾，很容易唤起观众的审美情趣，留下长久的回味。
《大国崛起》每集开头结尾往往就有很多这样的语句。比如，在《英国》一集的结尾，其中画线的语句，其比喻的修辞手法使得道理的表述既鞭辟入里，又形象生动。

　　然而，就在英帝国看似如日中天的时候，<u>太阳已经在悄悄倾斜</u>。越来越庞大的殖民地在为英国提供巨大的发展资源的同时，也逐渐成为拴在它身上的巨大包袱。从19世纪末20世纪初开始，随着世界范围内的民族解放运动的逐渐高涨，<u>这个包袱终于压弯了帝国的腰身</u>。
　　<u>当英国人从陶醉中惊醒，猛然看见帝国上空的夕阳时，新的太阳已经在大西洋另一端的美洲大陆上升起</u>。那将是世界大国命运的又一次兴衰消长。

在《苏联》一集的结尾，有这样一句话，用示现的修辞手法，生动传神

地表达出一个富于悲剧意味的历史选择。

1991年,克里姆林宫的红旗悄然落下,<u>红色的年轮在大国兴起的舞台上刻写了74圈</u>。

有些写意纪录片则着意于解说词的外在韵律美,大量运用对偶、对仗、排比甚至回环的修辞手法,使得解说词音韵起伏有致,念诵之间令人唇齿噙香,把人带入一种意境之中。《苏园六记》《航拍中国》就是这样处理的,比如。

雕几块中国的花窗,框起这天人合一的融洽
构一道东方的长廊,连接那历史文化的深邃
是一曲绵延的姑苏咏唱,唱得这样风风雅雅
是几幅简练的山林写意,却不乏那般细细微微
采千块多姿的湖畔奇山,分一片迷蒙的吴门烟水
取数帧流动的花光水影,记几个淡远的岁月章回

历史的颓垣早就埋没了吴宫花草,吴门烟水里,也不见了唐朝的渔火江枫,但范成大笔下的菜花,却依然是金灿灿地开着,石湖的蝴蝶,年年也都抒情地飞舞,飞舞在每一个苏州的春天!
水,是园林里美的符号;水,是园林里活的灵魂。
每一座山,每一片水,似乎都未曾忘记那一段段苏州旧梦。这水的波光,像依然追忆着太湖上飘散的芦花,那山的身影,像照样倾听着寒山寺悠远的钟鸣……

(《苏园六记》)

汉江,千百年来就这样静静地流淌,舒缓中时见激越,轻灵中饱含凝重。汉江子民内心深处最虔诚的信仰,历经数千年的碰撞与交融,呈现出这条温润大江所特有的包容、丰富与多元。(《航拍中国》)

"学习强国"浙江平台近年推出了一系列写意性微纪录,比如《醉江南最杭州》《韵味杭州:奇妙的旅行》等系列微纪录片,文青的视角与探寻的脚步,富于主体体验感的解说词,清新雅丽、细腻而充满知性的思考,令人回味隽永、心驰神往。像《新新饭店》一集中的解说:"穿过历史的长廊,立于岁月的尽头……晓风徐来,新新已旧,新代表与旧的对立,却也是对旧的传承",每一句话语都充满了沧桑感和哲思。

近年来,《舌尖上的中国》《如果国宝会说话》等文化类纪录片深受观众喜爱,它们的走红,除了题材本身因应了当下人们的美食情结和传统文化情怀外,其解说词风格也是打动观众的重要因素。当然,这类纪录片往往不具备天然的紧张情节,除了要尽最大可能地挖掘题材相关的故事性外,或许只能靠动态性、人格化、哲理性、幽默感、具象化、联想性的解说词来俘获观众了。以下这些是被人们津津乐道甚至竞相模仿的解说词片段。

当水从人头壶的眼睛流出,恰如泪水流淌,纪念着人类孕育的最初痛楚。那些古人参照自身捏塑出的形象,比他们的制作者拥有更漫长的生命,与大地同寿,至今容颜清晰。**我们凝望着最初的凝望,感到另一颗心跨越时空,望见生命的力量之和。六千年,仿佛刹那间。村落成了国,符号成了诗,呼唤成了歌。**(《如果国宝会说话》)

捧着陶鹰鼎,就捧起一抔六千年的泥土,也捧起了一抔中华文明起源的泉水。陶,是时间的艺术。泥土太干则裂,太湿则塌。为了成就一件完美的陶器,匠人们需要等,等土干,等火旺,等陶凉。今天的我们总感叹生活太快,时间不够用。六千年前,古人就已经教给我们如何与时间融合,如何与时间不较劲。(《如果国宝会说话》)

这是盐的味道、山的味道、风的味道、阳光的味道,也是时间的味道、人情的味道。这些味道,已经在漫长的时光中和故土、乡亲、念旧、勤俭、坚忍等情感和信念混合在一起,才下舌尖,又上心间,让我们几乎分不清哪一个是滋味,哪一种是情怀。(《舌尖上的中国》)

母亲把味觉深植在孩子的记忆中,这是不自觉的本能。这些种子一旦生根、发芽,即使走得再远,熟悉的味道也会提醒孩子家的方向。(《舌尖上的中国》)

稻花鱼去内脏,在灶上摆放整齐,用微弱的炭火熏烤一夜,现在需要借助空气和风的力量,风干与发酵,将共同制造出特殊的风味,糯米布满菌丝,霉菌产生的各种酶,使淀粉水解成糖,最终得到爽口的酸甜。甜米混合盐和辣椒,一同塞进鱼腹中,稻花鱼可以直接吃,也适合蒸或油炸,不管用哪种做法,都盖不住腌鱼和糯米造就的迷人酸甜。(《舌尖上的中国》)

时间是食物的挚友,时间也是食物的死敌。为了保存食物,我们拥有了多种多样的现代科技化方式,然而腌腊、风干、糟醉和烟熏等古老的方法,在保鲜之余,也意外地让我们获得了与鲜食截然不同、有时甚至更加醇厚鲜美的味道。时至今日,这些被时间二次制造出来的食物,依然影响

着中国人的日常饮食，并且蕴藏着中华民族对于滋味和世道人心的某种特殊的感触。(《舌尖上的中国》)

这是巨变的中国，人和食物，比任何时候走得更快。无论他们的脚步怎样匆忙，不管聚散和悲欢，来得有多么不由自主，总有一种味道，以其独有的方式，每天三次，在舌尖上提醒着我们，认清明天的去向，不忘昨日的来处。(《舌尖上的中国》)

家，生命开始的地方，人的一生走在回家的路上。在同一屋檐下，他们生火、做饭、用食物凝聚家庭，慰藉家人。平淡无奇的锅碗瓢盆里，盛满了中国式的人生，更折射出中国式伦理。 人们成长、相爱、别离、团聚。 家常美味，也是人生百味。(《舌尖上的中国》)

芝麻的香气伴着蕨粑的甘甜，这就是瑶族人时代繁衍的味觉密码，也是撰写着人类味觉记忆史的通用语言。(《舌尖上的中国》)

无论脚步走多远，在人的脑海中，只有故乡的味道熟悉而顽固，它就像一个味觉定位系统，一头锁定了千里之外的异地，另一头则永远牵绊着记忆深处的故乡。(《舌尖上的中国》)

一条黄浦江，见证了上海的成长，在这座城市中西杂糅、包容开放的味觉历史中，有一种滋味，出身低微，却自成一家，在演变中，不因各方冲击而消失，反倒越来越清晰强大，这就是本帮菜，它奠定了这座城市的味觉之本。(《舌尖上的中国》)

广州，是年轻人奋斗的战场，也是老年人生活的天堂。这个城市（广州）一只手托举着发展，另一只手托举着传统。(《舌尖上的中国》)

三、解说词与画面的关系：为看而写、不重复、"贴"画面

影视媒介是立体的多元素的信息传播，因此，写解说词时，要考虑到声画两线的共时性传播特点，以体现其叙事表意要发挥影视语言综合性的优势。要特别注意解说词与其他表现手段尤其是与画面的配合关系，这种关系就是：解说词要为看而写，不要简单地重复画面，要"贴"画面。

（一）为看而写

不同于广播的听，观众是看电影电视的，解说词应引导观众观看和思考画面上的重要内容。为看而写，就是能使观众通过解说，自觉地将听觉信息与眼前的视觉信息联系起来，对处于无序状态的画面信息进行必要的整合，使观众充分领悟画面之间的逻辑关系。

体现电视解说为看而写的特点，在文字处理上应做到以下两点。

1. 电视解说的文字中应该包含一定量的潜台词,即,虽然没有直接说出,但可以让观众感觉其中的含义,随时把观众的注意力向画面上引导,这样的潜台词就是"请看画面"。例如。

 画面:舟舟走到乐队指挥的位置,在乐队指挥椅子上坐下。
 解说:对现有的位置,舟舟不是很满意,他有时要换个地方坐坐。这一般是排练结束的时候。

这里,仅听解说词"他有时要换个地方坐坐",观众是不知道舟舟坐到什么地方的,也不会理解这种换地方坐的意义。只有看画面才明白,他是坐在乐团指挥的座位,原来舟舟也有当领导的意愿。"他有时要换个地方坐坐"就是潜台词。

2. 解说词应使用指代性语言。如"这个那个""这些那些""这里那里""如此这般"之类的指示代词。解说词在文字形式上的这种特点,就是主动地同画面配合,以引起观众特别的注意。这些指示代词"指示"的就是画面上展现的内容。

(二)解说词不要简单重复画面

画面与解说词之间要建立一种表和里之间的内在联系,画面如同人的皮肤,而解说则是皮下的神经和血管。解说词要强化观众对画面的理解,适当引导观众去注意画面背后隐藏的内在深层意义。解说词应该根据主题的需要,去挖掘画面内在的含义,表达出和画面有一定内在联系但又看不到的信息。解说词应少用描述性和形容性的语言,尽量不要直接描绘自然景色和人物形象,直接描绘只是对画面信息的简单重复,并没有增加信息量。

例如,《最后的山神》中有这样一组镜头(如图8-4)。

图8-4 《最后的山神》中孟金福手持猎枪的镜头

这组画面的解说词是这样写的。

孟金福的枪太老了，老得都不容易找到同型号的子弹。可他不想换成自动步枪，那样看不出猎人的本领。他更不会学着用套索夹子去狩猎，那样不分老幼地猎杀，山神是不会高兴的。

我们可以尝试着换成这样的解说。

在枝丫交错的山林里，天空飘着细细的雪花，孟金福的毡帽帽檐上被雪花染上零星的白色，身着厚重棉衣的他举起枪，手指扣动扳机瞄准，然后放下枪矫正准星，吹一口枪膛。

第二种解说词给了我们多少画面之外的信息呢？很显然，一点都没有，就是直接描绘重复画面，没有任何意义。纪录片的解说词应该避免这种看图说话式的重复描写。而原解说词是在画面的基础上生发出猎人的职业操守和理念。说孟金福的枪老，老到不能找到与之匹配的子弹，这是画面看不到的信息。为什么不换成自动步枪？是因为他有一种"枪手"的技能标准——用老枪才能显示出猎人的枪法高超；他不愿用套索夹子不分老幼地猎杀动物，是因为他有信仰，认为山有山神，必须恪守职业底线，否则会天怒人怨。这些则是从画面自然而然地引申到人物的内心世界，这是画面所不能传递的信息。

电视解说不去简单地解释和说明画面，而是侧重对画面的理解和感受。通过这种较深入的理解与感受，一方面准确传达了编导的创作意图，另一方面为观众的思维和联想开拓了更为广阔的空间。①

（三）解说词要"贴"画面

"贴"，就是和画面有机联系，从画面说起，告诉画外的信息。"贴"画面主要表现在以下几个方面。

1. 解说词一般应从镜头画面上具体的事物逐步写到抽象的概念，从看得见的事物写到看不见的道理、思想和观念。例如《藏北人家》有这样一个片段。

画面：走动的羊群，晨光中的帐篷。
解说：措纳家有将近 200 只绵羊和山羊，40 多头牦牛和 1 匹马。这些财产属他们个人所有。措纳家的财产在藏北属中等水平。

① 参见徐舫州《电视解说词写作》，北京师范大学出版社 2001 年版，第 147 页。

第八章 剪辑制作

解说词从画面中看得见的羊说起,说到画面中看不见的牛和马;接着由具体的牲口写到了抽象的所有制形式——"这些财产属他们个人所有",进而说到从画面上无法知道的生活水平——"措纳家的财产在藏北属中等水平"。一般情况下,谈到体制和整体生活状况时,往往容易空话连篇,而这段解说词从具体的羊、牛、马写到抽象的体制和藏北牧区的整体生活水平;从看得见的牲畜写到看不见的道理和观念,不仅使解说词严谨地与画面相互配合,而且在事实的基础上阐述道理也显得有理有据令人信服。

2. 在表达背景资料,抽象的概念,理性的思想、道德、观念时,应该找一个与画面相宜的契合点,选择合适的事实,使解说内容和画面内容形成有机的联系。例如《藏北人家》以下几个片段。

画面:措纳的哥哥请人帮助剪羊毛,杀羊,煮羊肉,大家吃饭吃羊肉。

解说:剪羊毛劳动量很大,又怕雨淋,一户人家是忙不过来的,措纳的哥哥把周围的邻居都请来帮忙。……剪羊毛的活儿很累,主人要准备丰盛的食物,款待前来帮忙的人。这是制作血肠……

收获是令人愉快的。牧人的生活离不开羊毛,他们的经济收入也主要来自羊毛,人们用卖掉羊毛的钱来购买政府供应的粮食和日常生活用品。

剪完羊毛,血肠也熟了,主人招待大家品尝这种味道鲜美的食品。藏北牧民之间的相互帮忙是不计报酬的,他们需要的是在困难条件下共同生存的力量,主人对大家的感谢仅仅是一顿午饭。

画面:罗追烧了热水,帮助措纳洗头。

解说:这天天气好,罗追烧了热水,准备给措纳洗头。措纳和罗追的结合是通过亲友介绍的。牧人相信缘分和命,相信自己能得到的就是上天的赐予,应该心平气和地去接受。因而牧人夫妇一般关系比较稳定,男女青年成家独立生活后会认识到,在生活和抚养后代中要彼此依赖。时间会加强牧人夫妇间的感情,离婚现象在草原上是罕见的。牧人夫妇的感情比较含蓄,平时两人之间难得有多余的话。但是他们的心是相通的,他们之间的思念和牵挂不必用过多的语言来表达,做妻子的甚至能够凭直觉准确地感应到放牧的丈夫什么时刻会归来。

纪录片表达富于哲理的抽象概念、理念,用画面表现难度较大;用解说词表达又不能停留在空泛的说教上,应该把理念的阐述与具体的、合适的细节画

面有机结合。剪羊毛一段，解说中并没有直接提到价值观，而是选择了一个细节——"主人对大家的感谢仅仅是一顿午饭"，解说词利用这个有意义的细节画面配合解说，很自然地反映出了藏北牧民的价值观——"藏北牧民之间的相互帮忙是不计报酬的"。

接下来，影片又巧妙地选择了一个有趣的细节讲述了藏北牧民的婚姻观。婚姻是涉及男女双方两个人的事情，利用罗追帮助措纳洗头这个细节，恰好表现了两个人的通力合作与配合。用这段画面来讲述婚姻观，特别是讲述稳固的婚姻关系，是比较合适的。

从价值观讲到婚姻观，阐述每一种观念时皆精心选择了一个颇具典型意义的细节，借助这个细节把观念阐述得清清楚楚、明明白白。有时甚至只字不提观念本身，只是饶有兴味地描述事实，但观众透过事实所体会到的则是观念。[1]

3. 解说词的顺序依画面场景的变化而定，要根据画面的内容、镜头的顺序、段落的长短做出相应的调整，不要写得太满，要为观众对画面的思考和关注留下时间和空间。

此外，解说词不追求文字形式的完美。解说词是一种"镶嵌"工作，把解说从电视节目中分离出来看，它的文字结构是不严谨的，语言是不连贯的，思维是跳跃的，因果关系是残缺的，指代关系是不清楚的，比例是不匀称的……给人东拉一句、西扯一句，突如其来、忽然又去的感觉。不是有因无果，就是有果无因。其因其果到哪里去了？可能在画面，可能在采访同期声，也可能在字幕。总之，并不一定体现在解说词中。如果用文学写作的标准去衡量它，会轻而易举地指出许许多多文字上的缺陷，甚至给人前言不搭后语、没头没脑、支离破碎的感觉。但是，这些明显的缺陷和不足正是电视解说在文字形式上的特点。[2]

四、斟酌作品风格做好配音

纪录片配音要考虑两个方面的因素，一是播音员的配音风格，二是纪录片题材的类型和特征。

（一）要考虑播音员的配音风格

1. 为了取得理想的配音效果，有时要先后找多个播音员尝试配音。但是

[1] 参见高晓红《〈藏北人家〉解说词与画面的配合》，http://blog.sina.com.cn/s/blog_608069b50100eew8.html。

[2] 参见徐舫州《电视解说词写作》，北京师范大学出版社2001年版，第125～126页。

配音并不是把文字稿简单地交给播音员去念，一方面，编导要和播音员深入交流，向播音员讲解作品的思想意义、样式风格、目的效果等；另一方面，要把精编好的作品连同配音说明一起交给播音员，让其反复观看，充分把握作品风格，领悟配音的内在要求。

（二）要考虑纪录片题材的类型和特征

2. 不同题材、内容、类型、风格的纪录片，其解说韵味、情调、吐字用声、语句节奏上都具有不同的表达样式。

（1）政论片解说词是叙事主导，解说充满哲理性和思辨性，有很强的逻辑力，有的还很有艺术性。除去事实叙述以外，还有很多议论成分。由于解说具有明理性与论述感，便形成议论型的解说样式。议论型解说样式的表达特点是：吐字多饱满，声气力度较强，用声以实声为主，节奏多凝重或高亢。根据不同风格，有的解说又需平实，相对客观，语势较平缓。播政论性片子的解说，语言感觉宜严肃、质朴、庄重、大方，有较强的主体感，视角有一定高度，但要把握分寸，不能过于高调；也不宜亲切、甜美，否则会削弱其应有的力度与分量。

（2）人文社会类纪录片的解说，解说与画面多呈互补状态，解说表现人物的内心活动，或介绍人物背景、概况，事件过程等，大多通俗化、生活化、口语化。播音员要把握好自己解说的角度：是第一人称的，要揣摩剧中人物的实际，换位思考，依照剧中人物的真实心态来配音。用声以半实为主，甚或半虚，用以倾诉个体内心，显得自然、亲切。当第一、第三人称交替出现时，要注意适当、及时地转换心理视角与感觉。要抓住与画面语言的衔接、相伴的依存感。

（3）现实题材的人文类纪录片画面都是即时拍摄的，并有大量同期声相伴，画面、同期声是主体。解说的身份是记者、编导，多站在旁观者的角度，多在片首、片尾及中间稍作提示、说明，不过多修饰，是完全意义上的纪实、真实性产物。它的表达样式为叙说型，特点是：吐字、用声适中，节奏多舒缓或轻快，表达更接近生活语言，语气亲切自然，不宜过扬、刻板和规整。一般而言，具有很强的交流感，感情色彩较浓。当然，有的人文社会类的纪录片也具有比较明显的主观感情色彩。比如，对弱势群体的记录，解说词充满了同情和关切，这时配音也要富于悲天悯人的情怀。例如纪录片《我们的留学生活——在日本的日子》的解说，在看似不动声色的客观平缓叙述中，让人感受到播音员对剧中人物的深切悲悯。

（4）风光片兼有欣赏性和知识性，以展现景物的画面语言为主，解说大多

处于辅助地位。因此,风光片以描绘、抒情为主,它的表达样式为"抒描型",其解说表达特点是:吐字柔长,用声轻美柔和,节奏也多舒缓、轻快。为了与优美、明丽的画面和音乐相融合协调,配音应凸显解说语言的音乐美,注意语音完满,有时甚或稍有夸张或拖沓,形成音韵美,好似与音乐共同形成蜿蜒的旋律,产生美感。由于风光片的解说词多引名句、诗词,多用比喻、对偶、排比等句式,多描绘、抒情,因而,语言呈现一种韵味感和抒情性。根据需要,风光片的解说语言大多有所修饰,以更加贴合画面和音乐,形成全片整体美感,体现艺术性和欣赏性。风光片的解说应有兴致、有情趣,要细致地描绘、真挚地抒情、由衷地赞美,表达基调多扬少抑,语言亲切、甜美、柔和、真挚。不能语言带调、基调沉、语言硬、语速快和情感冷漠,也不能情感假、语调嗲。

(5) 自然科技纪录片介绍各种需要讲解、表现的事物和需要阐明的道理,解说以讲解说明为主,表达样式为讲解型。讲解型的解说表达特点是:用声平缓,语言稳实、质朴。由于科教片大多内容比较枯燥,因此,解说更需要增强其语言的生动性、形象性和兴味感,以使人更好地接受其内容。科教片的解说,不宜太扬、太飘、太快,要让人听得清楚明白、有兴趣。同时,解说不需太多感情色彩,但需耐心、热情、内行。[1]

总之,不同片类均具有其基本的解说样式,不同内容、风格的片子,均有不同的解说感觉,创作者应该依据作品的具体情况物色合适的配音人员,双方加强交流和沟通。可以反复多配几次音,然后根据编导建议和意见做调整与修改,力争配音达到理想效果。

实训作业

1. 观摩《大国崛起》《苏园六记》《藏北人家》《后革命时代》《货币》《手术二百年》等纪录片,揣摩解说词的撰写规律,研究解说词和画面的关系。

2. 按照"研究素材—纸上剪辑—粗编—精编"的程序对你所拍摄的纪录片素材进行剪辑制作。

3. 观看《里山——日本的神秘水世界》,体味和学习其剪辑技巧意图。

4. 请专家、老师、同学审看自己所创作的纪录片,虚心听取建议和意见,反复进行修改以表达完善。

[1] 参见《纪录片配音》,http://baike.baidu.com/link?url=ByzRhmCJWD0z0wuKMfQeANwgB62dE JRPDQhGV-N5hv5I9g71BEjlyj2UrHs2cCLE2R5YHZFWoRsjgOkF07lj8_。

第九章　微纪录创作

> ● **本章要点**
>
> 1. 微纪录的界定。微纪录脱胎于传统纪录片，是依托网络新媒体特别是移动化、社交化传播条件，以真实生活为创作素材，以真人真事为表现对象，并对其进行艺术加工，以展现真实为本质，适应于全民生产、即时性传播、碎片化接受的视频艺术形式。微纪录具有Vlog、纪实微视频和短视频、微纪录片等形态。
>
> 2. 微纪录创作选题。要遵循时代性、主流性、人文性、创新性的总体原则，围绕党和国家重大战略决策和社会发展的新动向、新潮流，面向现实社会生活，对准主流人群和中华优秀传统文化进行选题考量。
>
> 3. 微纪录叙事策略。其最突出的特征就是小切口选材、单义性内容、片段化结构、连续性剧集、场景化表意、瞬间性痛点、趣味化调性等，当然，篇幅较长的微纪录片也往往会运用多线索呼应、提喻和隐喻手法等策略。

第一节　微纪录概述

一、微纪录的起源

关于微纪录的起源，可以从第一章我们业已提及的Vlog、纪实微视频和短视频、微纪录片三种形态进行梳理。

（一）Vlog

Vlog全称Video Blog，也被称作视频博客，是创作者（Vlogger）通过视频日志的形式，经由拍摄、剪辑后形成的一种记录和展示个人日常生活的视频作品，时长通常在5～10分钟。早在2006年，移动运营商意大利"3"公司和

obaila 公司合作推出"MyVideoBlog"移动视频博客,自此,"在互联网上,一种新兴的博客形式也开始逐渐取代以往传统的文字博客,并迅速受到网民们的热捧,它便是视频博客——VLOG"①。2009 年,Vlog 一词被收录《韦氏大词典》。

2012 年,YouTube 也开始推出 Vlog,"2016 年,经由海外华人的日更视频,Vlog 正式进入中国公众的视野。2018 年,欧阳娜娜、李易峰等流量明星成为 Vlogger,开始在微博上发布记录日常生活和工作状态的视频日志。自此,Vlog 真正成为一种当代年轻人展示生活的新方式"②。

学术界对 Vlog 的概念有两种不同的理解:Video of log 和 Video log。前者为日志视频,意为日志内容为视频服务。后者被称作视频日志,侧重于日志内容,即通过视频承载日志内容。这两种解释有一个共同点,即都离不开视频和记录两个关键词。③ Vlog 的创作者在视频日志发布拍摄记录个人日常生活的视频无疑具有微纪录的性质。

(二)纪实微视频和短视频

正如第一章所述,2010 年以来,移动化、社交化、视频化传播促进了短视频的不断繁荣,小影、秒拍、美拍、抖音、快手、微视等短视频社交软件或视频直播平台纷纷推出了基于 UGC 模式的微视频或短视频传播业务,短至 10 秒、15 秒的微视频,长到 5 分钟的短视频逐渐成为大众流行文化,而其中一种重要的内容构成就是记录真实现实生活的纪实微视频和短视频。

这种基于大众日常生活的自发记录,虽然总体上缺乏纪录片专业的创意和叙事思想,但是,由于受短视频平台的娱乐性短视频创作风格的影响,不少作品也在一定程度上具备选材新奇性、内容戏剧性的特征,甚至其主题也体现出一定的社会现实意义,从这个意义上说,这类纪实微视频和短视频也是一种微纪录形态。

(三)微纪录片

微纪录片在电视媒体繁盛的 20 世纪 90 年代就已经出现并为学者所关注。1994 年,赵淑萍发表在《世界电影》第 5 期的《国外电视纪录片的发展趋

① 许萍:《视频博客,爱的就是影像生活》,载《观察与思考》2006 年第 20 期,第 60~61 页。
② 卢伟、张淼:《记录与纪录:记录性 Vlog 与网络微纪录片的边界探析》,载《当代电视》2020 年第 5 期,第 65 页。
③ 许萍:《视频博客,爱的就是影像生活》,载《观察与思考》2006 年第 20 期,第 60~61 页。

势》一文中就介绍了微纪录片的发端:"微纪录片是在杂志型节目(the magazine show)进一步拓展的背景下应运而生的,以其制作周期短、耗资小、传播速度快等优势大量涌入电视节目。一般情形下,微型纪录片的时间长度为4~10分钟。"

微纪录片的勃兴是网络新媒体传播的结果,移动化、社交化、视频化传播更是为微纪录片张开了羽翼。有人认为,"2009年微博开启了'微时代'序幕,催生出一种名为'微纪录片'的新形态"[1]。而杨棪在《浅析纪录片与短视频的融合探索》一文中则认为,"微纪录片的提法,业界普遍认为出现在2012年底,由凤凰视频举办的首届凤凰视频纪录片大奖,首创'最佳微纪录片奖'"[2]。

传统电视媒体也随即开始自觉地把微纪录片作为一种独立的节目形态加以重视并付诸传播实践,2012年中央电视台、2014年湖南卫视分别推出了《故宫100》《味道》等每集时长仅有5分钟左右的微纪录片栏目。

随着传统媒体与新媒体的融合,《人民日报》、新华社也开始涉足视频业务,浙报集团(浙视频)、《新京报》(我们视频)、《南方周末》(南瓜视业)、上海报业集团(箭厂)等都创作了一系列微纪录片。

此后一条、二更、梨视频等专门的微纪录片平台围绕生活美学、非遗、美食等传统文化的微纪录片打开了纪录领域的新视野。"2017年网络微纪录片受到中国纪录片市场的空前重视,随着传播平台的拓展和受众群体的壮大,提升了我国纪录片产业规模及社会影响力,爱奇艺视频、腾讯视频、芒果TV等各大视频网站都成立了微纪录片频道,这种新兴艺术形态发展成为最受当下受众群体青睐的视觉文化载体。"[3]

通过上面的梳理可见,微纪录片原本是起源于电视媒体杂志型节目的,随着博客、微博、社交短视频平台等网络新媒体的兴起,微纪录片在转移到更易于壮大的传播平台后,朝着Vlog的方向产生了一定的变异,而后重新被电视媒体自觉发扬光大,继而被视频网站、专业微纪录片生产平台、与新媒体融合的其他传统媒体所广泛重视。但是,这时微纪录片已经承袭了网络新媒体的诸多基因,"网络新媒体是微纪录片发轫的最初土壤,网络微纪录片最能体现微

[1] 卢伟、张淼:《记录与纪录:记录性Vlog与网络微纪录片的边界探析》,载《当代电视》2020年第5期,第65页。
[2] 杨棪:《浅析纪录片与短视频的融合探索》,载《中国电视》2020年第5期,第78页。
[3] 卢伟、张淼:《记录与纪录:记录性Vlog与网络微纪录片的边界探析》,载《当代电视》2020年第5期,第66页。

时代的'草根性'和'碎片化'的特点"①,属性已经不同于最早脱胎于电视杂志节目里的微纪录。

二、微纪录的界定

(一) 微纪录的范畴

1. 广义的微纪录。大量的由用户即兴拍摄、简单剪辑的 Vlog 与纪实微视频和短视频,虽然都满足了前两个条件,即,具有一定记录历史的"存像"价值,也具有少量的思想和艺术含量,但是没有达到专业的艺术创作的自觉和高度。对这类纪实微视频和短视频产品,我们姑且把它归属于广义的"微纪录"范畴。

以 UGC 模式为主导的 Vlog,设备要求简单,拍摄和剪辑随意性强,任何用户都可成为独具个人风格的 Vlogger。UGC 传播行为以传播者的个人爱好及传播诉求为主,其传播时间及传播内容均依据传播者主观感受和个人喜好决定,因而具有随机性和不定期性的特征。Vlog 的创作主体大多是非职业性记录的普通人,诉诸于 UGC 模式的独立人格特性,他们将镜头对准与普通大众生活息息相关的方面,运用平实的镜头语言和个性化剪辑,将生活记录、技能传授、美食分享等内容通过自我表达的方式展现出来。Vlog 的题材选择呈现出亲民性和多样化特征。由于 UGC 传播行为的生产动机具有随意性,Vlog 的题材选择会受到创作主体个人身份、生活经历、情感体验等影响,具有人格化的特性,蕴含创作者个人独特的人格魅力。例如,微博博主"BB 大哥"将自己定位成"化妆达人"和"穿搭达人",其 Vlog 内容多为自己日常的化妆技巧和穿搭指南的分享。另一位微博博主"Ricky-于谨睿"作为一位知名母婴育儿博主,其 Vlog 内容以"带娃分享"和"育儿知识"为主。②

"纪实短视频是短视频众多类型中脱颖而出的一种,纪实短视频的'事实'与纪录片中的'事实'有相通的地方,真实是纪录片的标签,也是人们对纪录片的信仰所在。纪实短视频能走红,用户看中的也是其中的真实。纪实短视频的脱颖而出折射出短视频和纪录片的融合有良好的需求空间。但纪实类短视频的'事实'与纪录片中的'事实'也有不同的地方。"③ 早在1926年,

① 吴雨蓉:《网络纪录片发展的新动向》,载《传媒》2015 年第 6 期,第 64~66 页。
② 卢伟、张淼:《记录与纪录:记录性 Vlog 与网络微纪录片的边界探析》,载《当代电视》2020 年第 5 期,第 66 页。
③ 杨棪:《浅析纪录片与短视频的融合探索》,载《中国电视》2020 年第 5 期,第 78 页。

格里尔逊在《纽约太阳报》上发表了一篇文章，评论弗拉哈迪的《摩阿纳》，他表达了对纪录片的期待和要求，即"创造性地运用事实"，这里面有两个核心的关键词，"创造性"和"事实"，因此，不能将其与纪实短视频中不加修饰、直接记录的事实混同。①

从广义的角度看，微纪录的时长以 15 秒以内和 15～60 秒的居多，两三分钟的也不在少数，超过 5 分钟的相对较少，这是因为在抖音、快手等平台上，超过 3 分钟的视频的浏览量和推广度会直线下降。

2. 狭义的微纪录片。结合本书第一章对纪录片的定义的分析，我们认为能够称为"纪录"至少要满足两个标准，一个是纪录内容必须是真实发生过的事物，另一个是作品的拍摄制作要融入创作者的审美判断；标准再提高一些，创作须有积极的选题选材意识、主题表达构想、叙事表意技巧等。按照上述标准，由电视台和各类新媒体的视频生产部门等专业纪录片创作团队和个人创作的微纪录片，从策划创意到拍摄剪辑，从选题选材到艺术构思，都把纪录素材上升到"内容思想"与"艺术表达"相统一的作品的，才属于严格意义上的"微纪录片"。

从狭义的角度看，微纪录片的时长一般在 3～15 分钟之间。虽然也有学者如张素桂将微纪录片定义为时长在 25 分钟以内、视角微观、风格纪实的作品②，但是，考虑到微纪录是在网络新媒体环境中发展起来的艺术形态，典型地体现了微时代的"草根性""碎片化"的特点，UGC 模式、碎片化阅读、移动化接受、社交化传播的条件决定了一个视频节目如果超过 15 分钟，用户因时间和精力等成本太高，生产动机和浏览的概率往往都不会高。因此，微纪录片时长 3～5 分钟最为适宜，10 分钟左右的传播效果就会遇到移动化接受和碎片化阅读的挑战，15 分钟可能是其时长的上限。

（二）微纪录片的定义

360 百科对微纪录片的定义是"以真实生活为创作素材，以真人真事为表现对象，并对其进行艺术加工与展现，以展现真实为本质，并用真实引发人们思考的电影或电视艺术形式"③。这个定义考虑到了微纪录片作为纪录片的本质属性，但是忽视了时代条件下的微纪录片的网络基因。

① 杨击：《纪录片三论：源起、构造和真实性》，载《新闻大学》2016 年第 6 期，第 9～18 页。
② 张素桂：《互联网时代微纪录片的创作策略探析》，载《中国广播电视学刊》2020 年第 12 期，第 97～100 页。
③ https：//baike. so. com/doc/4221642 - 4423189. html，2016 - 02 - 14。

而吴雨蓉则在《网络纪录片发展的新动向》一文中对微纪录片的内涵进行了界定："微纪录片脱胎于传统纪录片，是依托网络新媒体而产生并适应于新媒体即时性、全民生产和碎片化的产物。除了时长的精短，微纪录片从制作到播出都呈现出不同于传统纪录片的独有特征。"① 虽然文章重点关注了微纪录片的新媒体属性，但是没有界定其"纪录"的本质属性。

微纪录片兼具传统纪录片和新媒体的双重特性，我们可以将以上两个定义或者描述进行整合，尝试给微纪录片下一个定义：微纪录片是脱胎于传统纪录片，依托网络新媒体特别是移动化、社交化传播条件，以真实生活为创作素材，以真人真事为表现对象，并对其进行艺术加工与展现，以展现真实为本质，适应于全民生产、即时性传播、碎片化接受的视频艺术形式。

正如有关学者所言，"微纪录片是网络媒介兴起后随之兴起的一种形态，'微'作为一种对制作小、实验性以及时长短的描述，在一定程度上也体现出其姿态的低，微纪录片的视频样式虽然体量轻巧，但是其以纪实拍摄为素材来源的主要形式，以关注现实、表达纪录片人的社会担当意识的纪录片精神与传统纪录片高度一致，这也是微纪录片之所以能以纪录命名的根本，其传播主要依靠网络媒介完成"②。

第二节　从当下微纪录传播现状看微纪录创作选题

一、全网微纪录传播整体概况

网络新媒体环境下，优酷、爱奇艺、腾讯视频、芒果TV、哔哩哔哩等视频网站业已经布局了微纪录片品类；而在移动化、社交化、视频化传播浪潮的推动下，微视、抖音、快手、西瓜视频等短视频平台和微博、今日头条、学习强国等综合性社交化传播平台的视频板块都为微纪录片的发展提供了更加肥沃的土壤；也催生了诸如一条、二更、梨视频等社会性的微纪录专业创作机构和团队。随着媒介融合的深入，在传统媒体与新媒体融合的过程中，中央广播电视总台、《人民日报》、新华社等国家级主流媒体，地方主流媒体军团诸如浙报集团的浙视频、《新京报》的我们视频、《南方周末》的南瓜视业、上海报业集团的箭厂等，也分别不断扩大或开始涉足微纪录生产和传播业务。

① 吴雨蓉：《网络纪录片发展的新动向》，载《传媒》2015年第6期，第64～66页。
② 王家东：《微纪录片的命名与发展》，载《中国广播电视学刊》2017年第5期，第78～81页。

"据不完全统计，在2017—2019年间，国内视频平台上线的微纪录片总产量达90余部。在题材方面，作品涵盖文化、科技、旅行、自然、宠物等12个类型。其中，文化、人文题材是微纪录片的主流，其次是美食、旅行和社会题材。腾讯视频在题材方面的战略为多点发力，涵盖美食、社会、旅行、科技等，出品了《了不起的村落2》《早餐中国》《风味原产地·潮汕》等一系列声量较大的作品。爱奇艺则以文化题材和美食题材的微纪录片为主攻点，包括《讲究》《跨界》《天下一锅》《中国宴》《年味》等作品。随着市场的不断开拓与用户需求的增加，微纪录片在主流题材之外逐渐细分出一些更为垂直的类型，比如哔哩哔哩出品的《犬生三日》、箭厂视频出品的《决赛日》《回到未来》，分别属于宠物、运动和科技题材。"①

从传播效果来看，微纪录片的整体声量还比较低，大多数作品的播放量仅在几百万次左右。但是，也出现了《风味原产地》系列（《风味原产地·潮汕》《风味原产地·云南》）和《了不起的村落》《早餐中国》等播放量千万级甚至亿级的作品；2018年，中央广播电视总台纪录频道系列微纪录片《如果国宝会说话》更是引起热烈反响，全网播放量破亿，同年获得"中国人最具影响力纪录片"奖。

二、主流媒体微纪录创作选题的特征

2019年以前，主流媒体微纪录创作选题与视频网站、短视频平台等的基本一致，主要集中于人文、社会、历史等领域。"从近年来我国主流媒体生产的相关微纪录片可知，在题材选择上，涉及国家形象的微纪录片以人文、社会、历史题材居多，自然地理题材与其他题材较少。人文、社会、历史题材的微纪录片主要关注社会发展与人物风貌，自然地理题材的微纪录片往往也以'人'为落脚点，注重传递文化理念与人文精神。"②

高昊、汪汉在《主流媒体微纪录片对国家形象的塑造研究》一文中，对主流媒体利用微纪录多元化展示中国形象进行了比较系统的梳理。

 1. 日新月异的中国社会
 ……我国自改革开放以来，综合国力显著加强，人民生活水平不断改善，社会发生了翻天覆地的变化。我国主流媒体生产的微纪录片敏锐地抓

① 张素桂：《互联网时代微纪录片的创作策略探析》，载《中国广播电视学刊》2020年第12期。
② 高昊、汪汉：《主流媒体微纪录片对国家形象的塑造研究》，载《中国电视》2020年第11期，第19页。

住了这种变化，以发展为主题，致力于呈现一个日新月异的中国形象。

2017年新华社出品的系列微纪录片《国家相册》……使用的珍贵历史影像资料真实记录了中国社会的方方面面，在使用了动态影像技术后，历史变革与社会变迁变得鲜活起来，以发展为主题的国家形象也变得更加立体。由中央广播电视总台央视纪录频道《微9》栏目……微纪录片《创新中国》……讲述诸如"国产C919大飞机""复兴号""港珠澳大桥"等中国最新的科技发展成就。这些科技成就不仅直观体现了"创新中国"的发展实践，更将"创新精神"融入其中，塑造出一个以发展为内核的创新中国的形象。

此外，《了不起的乡村》（浙江日报社、浙江在线）、《在影像里重逢》（央视纪录频道）、《大数据时代》（央视纪录频道）、《40年回眸，我们和北京一起绽放》（光明日报社、光明网）等微纪录片也从不同角度、以不同方式对中国社会发展的日新月异进行诠释，塑造出一个以发展、创新、变革为关键词的中国形象。

2. 历史底蕴深厚的中国文化

无论是传统纪录片还是微纪录片，一直以来都是弘扬中国优秀传统文化的重要载体，将源远流长、博大精深的中华文化传播到海外，既有助于增强我们民族的文化自信，也有利于提升国家文化软实力。

央视纪录频道系列微纪录片《故宫100》以中华文化瑰宝——故宫为题……述说故宫建筑群的前世与今生，将无生命的、冰冷的建筑与有生命力、鲜活的历史结合起来，挖掘中国传统文化中的普遍意义，透析更深层次的文化意涵。《如果国宝会说话》以甄选出来的一百件文物精品作为"述说主体"……让本不会说话的国宝向观众"开口"讲述它的前世今生……观众从片中不仅能了解到每件文物的深邃历史与精湛工艺，同时也能收获旁白解说对于国家文化历史与民族文化精神的启示性解读。

此外，《二十四节气》（北京卫视）、《四季中国》（新华网络电视）、《我们的传承》（北京电视台纪实频道）、《名物志》（央视发现之旅频道）等系列微纪录片通过创新表达方式，积极从中华优秀传统文化中汲取养料，展现和塑造国家文化形象。

3. 精神气质卓越的中国人物

……我国主流媒体在创作、生产微纪录片的过程中，能够注重以"人"为本，不仅聚焦体现"国家精神"的典型人物，而且挖掘日常生活中平凡人物的闪光点，从人物形象这一层面实现对国家形象的塑造。

……由中央广播电视总台社会与法频道《平安365》栏目推出的系列

第九章　微纪录创作

微纪录片《忠诚》，聚焦交通警察这一平凡而又特殊的群体。该片既讲述了交警服务群众、爱岗敬业的感人故事，又体现出平凡人难能可贵的价值坚守与责任担当，描摹了一群无悔付出的交通警察群像……

此外，《我们都是追梦人》（人民日报社）、《武汉：我的战"疫"日记》（央视影视剧纪录片中心）、《夜·上海》（上海台融媒体中心）、《无奋斗，不青春》（人民日报社）等微纪录片，从不同的人物视角切入，记录不同职业、不同领域人物的生活与心声，深入挖掘每个人物背后的故事，塑造具有卓越精神气质的中国人物，呈现多元视角下的"中国人形象"。①

近年来，围绕乡村振兴战略的实施、新冠肺炎疫情的防控、2021年脱贫攻坚收官之年和建党100周年，微纪录片特别是主流媒体微纪录片频道和栏目创作推出一大批重大事件传播、主题宣传、典型宣传、成就宣传的微纪录片作品和栏目，引导舆论、鼓舞士气、动员群众，充分发挥唱响主旋律、传播正能量、弘扬社会主义核心价值观的喉舌功能。

一是围绕乡村振兴和脱贫攻坚，国家和地方主流媒体推出了《第一书记》、《不负青春不负村》（第一、二、三季）等系列微纪录片。新华社全媒体中心和《中国扶贫》杂志社联合拍摄的系列微纪录片，从西藏自治区日喀则市定日县尼辖乡宗措村驻村第一书记旺青罗布把养殖珠峰绵羊作为照耀村民脱贫之路的《跨越》，到广东省阳春市三甲镇新坡村驻村第一书记何健权带领村民打赢"创业荣耀"的《点亮》；从河南省周口市西华县迟颖乡孙庄村第一书记秦倩的《追梦》，到黑龙江省齐齐哈尔市拜泉县上升乡上升村驻村第一书记王路和百姓的心连心干实事的《接力》；从四川省凉山彝族自治州布拖县觉撒乡博作村原驻村第一书记胡小明记着博作村的孩子们而打好"最后一仗"的《守护》，到讲述广西壮族自治区百色市委宣传部副科长、派驻乐业县新化镇百坭村第一书记黄文秀以身殉职故事的《奉献》，每集聚焦一个第一书记的脱贫攻坚故事，具体生动地纪录"第一书记"们脚踏实地带领群众脱贫、一颗红心振兴乡村的高尚情怀。

二是聚焦新冠肺炎疫情防控，各级各类媒体创作推出了一大批反映疫情进展和全国人民团结一致抗击疫情的系列微纪录。"CCTV-9纪录片频道播出《武汉：我的战"疫"日记》，用5分钟讲述坚守在武汉防疫'第一线'的医

① 节选自高昊、汪汉《主流媒体微纪录片对国家形象的塑造研究》，载《中国电视》2020年第11期，第21～22页。

护人员、外地援助者以及普通市民的战'疫'故事，借助微博、微信移动端，抖音、快手客户端，以及哔哩哔哩、爱奇艺等媒体网站实现全方位播发。截至3月底，微博平台浏览量6356.8万，讨论6.7万，'Vlog+纪录片'这种制作成本低、更新速度快的'微纪录片'已然成为新媒体纪录片的新业态"[1]。中宣部联合中央广播电视总台推出的大型典型宣传项目《时代楷模发布厅》，依托全长节目视频精切了大量微纪录作品，并原创了大量"最美抗疫者""最美瞬间""楷模在行动"Vlog式微纪录，通过其新媒体端的微博号、微信公众号、抖音号、快手号、今日头条号、哔哩哔哩账号等全网发布，利用社交化短视频平台发布先进典型人物微纪录连续合集，令人耳目一新。

三是围绕建党100周年这一主题，中央广播电视总台、《人民日报》等国家主流媒体和各级党报、电视台创作推出了一大批反映民族崛起、社会进步的系列微纪录片。比如献礼建党100周年纪录微电影《初心》，是由中央党校大有影视中心、人民日报社《国家人文历史》杂志社和中国电影家协会联合出品的，从全国遴选出100位优秀的共产党员代表，讲述他们在平凡岗位上默默奉献、无私忘我践行初心和使命的感人事迹。"用镜头忠实记录普通共产党员平凡人生中的信仰之美；用创造性的艺术劳动呈现辛勤为人民，勤劳为民族的共产党人整体形象，展现共产党人在平凡岗位上作为普通人的痛苦欢乐和真善美，在复杂的现实生活和面临的不同抉择中展现他们的坚守坚毅的闪光点、毅然决然奉献牺牲的光泽；深入挖掘共产党人生活和工作中的小细节、小故事，把不同侧面捕捉到的闪光点连接成一个个华美的链条，使新时代共产党员的形象更加立体、丰满。"[2]而讲述建党百年感人故事、展示建党百年史诗画卷的《山河岁月》（每集25分钟的篇幅，也属于微纪录片的范畴）是由中央广播电视总台出品、总台影视剧纪录片中心摄制，它再现了中国共产党百年创业、百年奋斗、百年筑梦的影像史诗，"是迄今为止容量最大的一部红色纪录片，也是展示人物最多的一部纪录片"，它精心选取了党史上100个重大事件、关键场景、重要人物，用饱含深厚情感和历史细节的笔触，春风化雨、润物无声地诠释了什么是中国共产党人的初心和使命。第一季从建党前后到西安事变前共22集；第二季从西安事变到新中国成立也是22集；第三季从新中国成立到党的十八大共30集；第四季讲述党的十八大以来的奋进故事共26集。

[1] 李静：《Vlog+纪录片：主流纪录片的叙事策略及传播创新——以〈武汉：我的战"疫"日记〉为例》，载《青年记者》2020年10月中，第87页。

[2] 《〈献礼建党100周年百集纪录微电影初心〉正式启动》，http://ent.people.com.cn/n1/2020/0831/c1012-31843543.html，2020-08-31。

三、当下微纪录传播现状对微纪录创作选题的启发

对当下主流媒体、社交化短视频平台、专业微纪录片创作机构的微纪录创作现状进行梳理，对微纪录创作实训选题确定具有一定的参照和借鉴意义。通观当下微纪录的选题和定位，与我们在第二章讲述的选题确立原则基本一致，即要遵循时代性、主流性、人文性、创新性的总体原则，围绕党和国家重大战略决策和社会发展的新动向、新潮流，面向现实社会生活，对准主流人群和中华优秀传统文化进行选题考量。

结合文化强国战略和传播传承中华民族优秀传统文化、讲好中国故事的要求，红色传统、历史事件、文化名人、非遗民俗、传统工艺、名胜古迹、城市记忆、传统美食等方向，都是微纪录选题的富矿。这方面有中央电视台、二更、梨视频、李子柒等丰富的案例作为参考。

结合乡村振兴战略，乡村产业振兴、文化振兴、生态振兴、人才振兴、组织振兴方面的生动事例和典型人物，古村保护、美丽乡村建设、大学生村官、第一书记、新时代农民创新创业、新农村移风易俗等领域的鲜活案例，仍旧是微纪录选题的优选方向。

结合"两个一百年"的历史使命和"十四五"的建设目标，在建设新时代中国特色社会主义现代化进程中，涌现出的新时代楷模，道德模范，身边的感动人物、最美人物，等等，集中体现着共产党人为民服务孺子牛、创新发展拓荒牛、艰苦奋斗老黄牛的精神，他们是弘扬社会主义核心价值观的典型代表，他们的思想境界、他们的先进事迹、他们的工作状态、他们的日常生活都可以作为微纪录的选题目标。

结合各地发展的具体政策、城市建设的具体决策和进展实际，城镇居民民生问题，住房交通、创业就业、家庭婚姻、医疗卫生、入学教育等方面的新举措和新动向，包括其中的矛盾和困惑，社会发展中的曲折和复杂，这些更是微纪录片需要关注的重点。这方面的选题当下没有受到相应的重视，大学生创作微纪录片时可以多考虑这方面的选题。

此外，我们身边令人印象深刻的人和事，学习工作中的波折与收获、青春岁月的快乐与苦恼、鳏寡孤独的困顿与挣扎、生老病死的苦痛与悲欢，这些都是人们可能遭遇和经历的现象或历程，也是微纪录不该回避的选题领域。

纪录片创作实训

第三节 微纪录的叙事策略

微纪录叙事涉及表意手段和叙事策略两个层面。叙事策略研究也应该涉及Vlog、纪实微视频和短视频等广义的"微纪录"与狭义的由专业机构和人员生产的微纪录片。

一、表意手段

表意手段其实就是承载意义的符号,也就是索绪尔所说的"能指"形式。无论是广义还是狭义的微纪录,其纪实语言都和普通纪录片没有本质的差异,无非是"画面+解说"、口述、形声一体化的过程记录等。只不过在微纪录中,由纪录对象的第一人称口述做解说的形式更普遍一些。

1. 由于Vlog与纪实微视频和短视频多是非专业的普通用户记录日常生活和现实环境的内容,一般很少动用专业的解说词,表意手段通常是形声一体化的影像、人物同期声、配乐以及手机自带的或者短视频平台具备的一些特技手段。

2. 专业微纪录片的表意手段则更丰富全面,除了上述手段以外,解说词的运用频率比较高,特别是在一些历史文化微纪录片中运用得更广泛,甚至还可能引入出镜主持人等手段。比如系列微纪录片《十一书》就充分运用了"主持讲述+场景模拟+真情扮演+文献资料+动画+沙画+特技包装"等丰富多彩的影像创新表达手段,这时表意手段甚至已经具备了叙事策略的功能。

二、叙事策略

总的来说,由于篇幅短小,微纪录片的叙事策略最突出的特征就是小切口选材、单义性内容、片段化结构、连续性剧集、场景化表意、瞬间性痛点、趣味化调性等。当然,篇幅较长的一些微纪录片也往往会使用多线索呼应、提喻和隐喻手法等策略。

(一)Vlog与纪实微视频和短视频的叙事策略

在传统媒体与新媒体深度融合的背景下,传统媒体不仅开始涉足生产创作包括微纪录片在内的短视频作品,还积极占领微博、微信、抖音、快手、头条、哔哩哔哩等社交化传播平台,申请注册账号推广自己的微纪录等短视频产品,由此诞生了主流媒体的"Vlog+微纪录片"的传播形态。比如"时代楷

模发布厅"的微博、抖音、快手等账号，就生产、发布和推广了大量 Vlog 式的微纪录。下面我们就以"时代楷模发布厅"的抖音、快手等账号为例，分析 Vlog 式微纪录的叙事策略。

抖音和快手的典型宣传短视频题材来源大致有两类。一是从中央广播电视总台《时代楷模发布厅》视频节目中精切的访谈片段，VCR 片段，报告、演讲、朗诵，MV，节目表演片段；二是跟踪随拍先模人物当下的活动、本职工作、针对某些问题发表观点、参加的一些社会活动，同时点缀一些社会热点方面具有重要新闻价值的短视频。

1. 选题主题：微言与大义。短视频是碎片化传播环境下的产物，短视频时长较短，平台推广时间成本越低，成为爆款的概率越大。这就要求短视频选题要"一事一报""以小见大"，力避头绪繁多、内容庞杂。"时代楷模发布厅"抖音和快手号纪实短视频坚持了这一原则。

"时代楷模发布厅"抖音、快手号的选题，往往选取先模人物在日常工作中的某件小事。比如新冠肺炎疫情暴发期间，抗疫医务工作者手捧冰块降温、饭店老板夫妇为抗疫人员免费送餐、志愿者辅导抗疫人员的孩子学习等，这些小事无不是舍小家顾大家、齐心协力战疫情的民族精神的缩影。视频短短几十秒，情境简单明了，却传递了不尽的温暖和希望。

2. 叙事表意：痛点和亮点。碎片化阅读环境下，用户甫一触目某条微短视频，就像邂逅一道亮光，瞬间被"闪瞎"眼睛，顷刻被"击穿"心灵和情感防线，被唤醒好奇和悬疑意识，这是微短视频传播着意追求的效果。"时代楷模发布厅"抖音和快手账号的纪实短视频在这方面做出了有效的探索和尝试。

一是聚焦瞬间性情境。"时代楷模发布厅"抖音账号在 2020 年新冠肺炎疫情防控期间开播的《最美瞬间》系列，连续推出了 21 集，其叙事特征就是直接瞄准抗疫行动中相关人物的瞬间行为动作和相互关系。例如，2020 年 2 月 25 日的第 1 集中，甘肃省妇幼保健院 15 名护理人员驰援湖北前剃光长发，那一刻她们不禁流下眼泪。正是这样才更真实地表现出了她们的大情大爱。（如图 9-1）

图9-1　《最美瞬间》中,护理人员驰援湖北前剃光秀发

2020年2月23日的第3集《宝宝想爸爸了》,投身抗疫一线的快递小哥汪勇的女儿亲吻爸爸照片的瞬间(如图9-2),令人真切地体味到舍小家顾大家精神的可贵和崇高。此外,还有"坐轮椅的老人颤巍巍站起向援鄂医疗队敬礼送行""93岁奶奶在战疫海报前抄写英雄名字"等这种短暂却具有"迎面一击"力量的令人感动的瞬间,在娱乐化充斥的短视频媒介丛林中,它们更显得熠熠生辉、魅力无穷。

二是精切情节化片段。当下短视频传播平台充满翻转、意外情节的搞笑短微视频,这种情节化叙事是平台收割流量的重要套路。作为电视全长视频节目的新媒体端推广平台,"时代楷模发布厅"抖音和快手账号大量精切节目全长视频的精彩片段。比如2019年8月30日的抖音账号精切了"时代楷模发布厅"全长视频的一个片段,一个关于宁德市公安局蕉城分

图9-2　汪勇女儿亲吻爸爸照片

局副局长杨春识破伪造杀人案现场而成功侦破案件的视频，这一段富有悬疑性的情节化故事，仅点赞量就达 60 多万次。

三是发掘趣味性元素。在全民化的"玩抖音""拍快手"大众文化狂欢中，短视频平台的娱乐性和趣味性特质，无疑成为广大用户保持黏性的催化剂。因此，"时代楷模发布厅"抖音号、快手号也大力发掘时代楷模、身边的感动人物、最美人物等在工作生活中有趣有料的细节，创造性地把主流价值宣传与娱乐化和趣味性进行了适当融合。

（1）抓事件趣点。先进楷模不仅具有高度的大局意识、富于大情大爱，更是接地气、懂生活、不乏情调、充满趣味的活生生的人。传播宣传先进楷模的趣事乐事，不仅能更真实全面地反映先模人物的人格魅力，更能让受众爱典型、学典型，优化典型宣传效果。抗击新冠肺炎疫情期间，援鄂医务人员赵英明的丈夫喊话"赵英明，你回来后我包一年的家务"的纪实短视频成为一时的趣谈，后来"时代楷模发布厅"抖音号又推送《赵英明到家了，丈夫的"秘密武器"被记者发现　赵英明老公做家务》的短视频，捕捉到赵英明的丈夫偷偷买了扫地机"替自己干家务"的细节，"忙的时候它扫，不忙的时候我扫"，既再次让人回忆起新冠肺炎疫情防控期间赵英明们为援助湖北而牺牲了亲情的感人往事，又生动呈现了一对心心相印、亲密无间的恩爱夫妻的情趣。这条短视频以其烟火气的趣味性有效促进了正能量的传播，引起了网友的极大兴趣，用户仅点赞量就超过 4 万次，大家纷纷留言赞颂英雄并跟着打趣。

"最重要的是我们的英雄，平安归来！！！！生活还是要出烟火气"
"他不勤快点做家务就揍他，我们挺你"
"把生活过成了我羡慕的样子"
"说说钱从哪里来的，还剩多少"
"忙的时候它扫，不忙的时候还是它扫"
"这家伙太坏了，想偷懒"
…………

2020 年 3 月 31 日"时代楷模发布厅"抖音号推送《援鄂护士返乡不让丈夫靠近……》的短视频，久别重逢的夫妻二人虽然带着哭腔，但是对话却充满思念和生活情趣。

丈夫："往前点，靠我近点。"
张雅男："离我远点，距离产生美！"

丈夫："两个月了，我就想看看你！"
张雅男："我又没瘦。"
丈夫："我也没瘦。"
张雅男："你的肚子见长了！"
…………

（2）抓人物表情。影像传播最突出的优势是对人物形象和空间现场的真切还原；对人物的音容笑貌、表情动作、话语风格的呈现是提升访谈类影像传播价值和效果的重要因素。"时代楷模发布厅"抖音、快手账号有不少人物访谈片段，话语风格精彩生动。2020 年 10 月 24 日"时代楷模发布厅"抖音号发布了抗美援朝老战士齐天印回忆停战谈判的短视频，捕捉到老人生动可爱的表情，我方的义正词严和成竹在胸，敌方开始倨傲和被教训后的蔫头耷脑、有气无力，老人都模仿得惟妙惟肖，令人忍俊不禁。有人留言："大爷，您这个表情太可爱了！"

2020 年 4 月，"时代楷模发布厅"抖音号发布视频《被甜到了！钟南山谈到妻子是满脸幸福笑容，你的脑海里这时会浮现出谁？》，视频放大了钟南山说"But my wife"时的"调皮"笑容，逗得网友纷纷留言转发："钟老，提到妻子，还是一如既往地娇羞啊"……

（3）传播形态：碎片并连续。"时代楷模发布厅"快手号创新性地采用了"'时代楷模'人物故事连载"短视频发布模式，明晰了短视频之间的相关性和逻辑性，增强了用户的黏性。其中，排雷英雄杜富国故事连载系列短视频达到了 5000 万次的播放量，收获了数百万次点赞。老英雄张富清、空天英雄郝井文、扶贫书记黄文秀等事迹的连载播放量也都达到了千万次。

随着新冠肺炎疫情防控期间抗疫先进人物和模范事迹的不断涌现，快手号和抖音号分别采用"故事连载"和"合集"的方式，在"碎片化"传播环境下实施"议程设置"引导，以账号内容的有机性、连续性和直观性强化了传播效果。

2020 年新冠肺炎疫情防控期间，抖音开辟了《最美瞬间》《最美战疫者》《英模在行动》三个子栏目合集。至 2020 年 9 月下旬，《最美瞬间》推出 21 集，播放量达 3335.3 万次；《最美战疫者》推出 52 集，播放量达 3943.8 万次（如图 9-3）；《英模在行动》推出 3 集，播放量达 11.9 万次。以电视连续剧连载创作理念发推短微视频，是抖音快手等短视频社交软件对抗"碎片化"接受的努力探索。"时代楷模发布厅"抖音和快手账号也与时俱进地将连载与合集"拿来"运用，以主题的相关性、内容的丰富性、场景的典型性和"煽

情"的走心性策略，在以"娱乐"为主要使用与选择动机的抖音和快手用户中，在碎片化接受的媒介环境条件下，为正能量的沉浸式接受创造了可能。

图 9-3 《最美战疫者》合集

(二) 专业微纪录片的叙事策略

党的十九大明确提出："要繁荣文艺创作，坚持思想精深、艺术精湛、制作精良相统一，加强现实题材创作，不断推出讴歌党、讴歌祖国、讴歌人民、讴歌英雄的精品力作。"微纪录也应该按照这样的要求和标准，在选题、选材、叙事、题旨等方面加强对策略性和技巧性的研究，力争在社交化地传播环境下最大化地吸引并感染感动用户。

1. 题材选择：小切口承载大文化，小场景呈现大时代。微纪录片相较于传统纪录片，时长较短，因而，只有主题聚焦、内容"接地气"，才能在短时间内直击观众的内心，引起情感共振……基于此，微纪录片的创作可以尝试从小切口入手，通过对细微之处的关注、洞察和辐射，呈现深层次、多元化的内容关照和价值表达。

《早餐中国》从细小的切口入手，把镜头对准不起眼的一碗早餐，每集用 5 分钟的时间讲述一个地方的特色早餐，通过地方小吃体现当地的饮食文化和风土人情。新疆烤包子、柳州螺蛳粉、云南小锅米线……这些简单日常又极具特色的早餐，看似微不足道，但早餐是人们日常生活中最重要的一餐，是具有

全人类共同关注的饮食话题,因此拥有了更加广阔的发散空间,以小见大,描画出美食、风土、情感等更多维度的文化图景。正如节目广告语所言:"只需早起,你就能找到故乡。"这些地道的早餐、真实的人物和不同地域的人文风貌,让身处各地的人们都能从中找到情感的慰藉,产生人群共鸣的最大值,也让观众看到了一个个有着平凡梦想、默默打拼的普通百姓,正是这份最朴素的真实,让人感受到大时代的中国梦里,寻常人家的奋斗里,也有充满闪光点的感动。①

新华社的《四季中国》系列,从一个个节气入手,《四季中国:冬至》交代祭天、拜师、吃饺子的习俗,《四季中国:大雪》交代滑雪橇、堆雪人、打雪仗、喝红薯粥、吃萝卜丸子和妈妈做的麦芽糖。小小的"节气",承载了中国传统文化的国际表达。同时,通过典型场景的巧妙选择和今昔对比,反映中国几十年的发展变化。比如《四季中国:大雪》中,主持人来到了中国积雪最厚的黑龙江雪乡双峰林场,通过与当地居民张巍的对话得知,30年前,这里到了大雪时节就到了最吃苦的时候,交通不便,出不了门,做不了任何工作,没有收入;而现在发展了观光旅游业,冬天成了他们迎接四方游客的"有钱了"的时节。旅游开发把早年的"灾雪"变成"金雪",洁白的色彩犹如洁白的磁力线,围炉话雪的小酒也已经为外国人所津津乐道。

2. 人物塑造:极致的英模与"反英雄"的平民。人物类微纪录片的纪录对象基本上有两种类型,一种是新时代楷模类的英模人物,他们的思想境界和先进事迹往往是崇高伟大的情怀和轰轰烈烈的壮举,有时甚至是极致的环境、极致的事件造就了极致的人物和极致的精神;一种是"反英雄"式的比较普通的人物、励志上进的"奋斗者",诚实守信的"身边的感动"、尽职敬业的"最美人物",甚至是默默无闻世俗平凡的"老百姓"。

(1)英模人物的"极致性"刻画。对极致的英模人物,比如钟南山、张定宇、张富清、黄文秀、黄大年、杜富国、海军"和平方舟"、航天员群体、九江消防救援支队、硬骨头六连等,首先要瞄准他们崇高的思想觉悟和典型的先进事迹,聚焦在意义非凡的社会时代背景下,非常时刻、极致环境、极致事件中的英模人物的不平凡事迹。

芒果TV从2019年的《可爱的中国》第一季开始就秉承"极致环境+极致人物+极致故事"的定位,"七期专题节目聚焦祖国美丽风景下的极致人物,将目光聚焦于那些坚守岗位、赤诚奉献的特定群体,向这个喧嚣时代里践

① 张素桂:《互联网时代微纪录片的创作策略探析》,载《中国广播电视学刊》2020年第12期,第99页。

行崇高理想的英雄致敬"（学习强国平台节目介绍）。比如，《张翔大爱无悔先净土》选择了在新疆阿尔金山国家自然保护区工作了 31 年的张翔，长期的高原工作使得他得了风湿病，但是他还是把每一天都当成最后一天过，巡护巡查保护区内的藏羚羊等动物。穿过世界上海拔最高的阿尔金沙漠、在汽车都经常出故障的海拔 5000 米的高原、在前面需要车牵引后面需要人用力推车的泥泞的山路、零下十几摄氏度在帐篷里宿营的夜晚连续工作，而恰恰是在这样的"极致环境"、这样的"极致故事"中，剧组和巡护巡查队共同经历和体验了沙漠、泥泞、高反、寒冷等极端条件对人的考验，让观众真切体味到张翔工作的艰苦和凶险，感受到张翔这个典型人物的精神境界的高远，更为之震撼和惊叹、感动和点赞。

对极致环境和极致人物的选择，往往意味着媒体要投入更多的资金、走更远的路、吃更多的苦，甚至会面临体能和生命的挑战和考验，但是只有这样才能真正抓住好的选题，体验到具有典型意义的典型事迹的内在意蕴，拍出最能够打动用户的典型宣传作品。

（2）平凡人物的"反英雄"式塑造。《早餐中国》侧重讲述普通个体的趣味故事，以一种"反英雄"的方式呈现每天发生在身边的普通生活，塑造感性人物。制作团队经过几个月的实地调研，最终确定了 70 家分布在全国各地的装修简单、店面狭小的早餐店，其中龙岩的阿兵炒饭、福建福安的水煎包店甚至连招牌都没有；但是它们都拥有十几年乃至几十年的历史，都有一道招牌餐点深得周边邻居的喜爱，甚至吸引不少食客远道而来。大多数的早餐店是由夫妻共同经营的，还有一些店则由几个家族成员比如父女、兄妹等一起打理，亲情、友情、邻里情就这样沉淀在一间小小的早餐店中。观众在了解美食文化的同时，也能切身体会到浓浓的烟火气、人情味。片中的人物或疲惫、或抱怨、或想放弃，甚至连拍摄过程中自嘲的窘态都时常得以被保留在节目中，这种强烈的现场感、真实的生活状态、富有生活节奏的叙事和影相，传达出极具感染力的生活面相，反而令观众倍感亲切，引发人们普遍的情感共鸣。[①]

《早餐中国》并非局限于讲述美食的制作过程，还将镜头对准"做早餐的人"，选取横切面进行叙事，刻画主人公与不同人之间的人物关系，展现店主与家人、顾客的相处之道，进而完成节目中的人物叙事。比如《酸汤粉》一集中，从来不和食客发脾气的老板实则性格暴躁，但这只有与其最亲近的妻子才知道，而当丈夫道出"人生就像牙齿和舌头难免磕磕碰碰，没有不吵架的"

[①] 张素桂：《互联网时代微纪录片的创作策略探析》，载《中国广播电视学刊》2020 年第 12 期，第 99 页。

时,夫妻二人相濡以沫的感情自然而然地彰显。这种夫妻之间互相吐槽又互相关爱、孩子跟父母之间互相担心又互相体谅的人物之间的亲密关系一旦建立,人物马上就出来了,美食也立起来了,既丰富了主人公的情感表现,也在短时间内把观众带入其中。①

3. 线索设置:主线记录主体内容,副线升华思想主体。微纪录拘于篇幅较短小的限制,往往采取单义性叙事、片段化取材的叙事策略,特别是三四分钟以内的微纪录,时间长度也刚刚好把一件事情、单个场景交代清楚,不适合做复线叙事。但是,超过5分钟的微纪录片完全可以在主线索之外设置一条副线,或者策划一个与主线相关联、最好能够提升主线事实的意义的场景,从而增加微纪录的艺术品位和人文价值。

当下不少非遗、工艺类微纪录往往局限于制作过程和工艺流程的单线纪录,虽然具有很高的文化传承价值,但是普通用户和观众看完之后,总会觉得有些枯燥乏味。事实上,选材于文物古迹、工艺美食等领域的文化类微纪录片,在对文物造型与内涵、工艺程序与要求等内在属性的记录的基础上,可以加上深度挖掘相关人物的生活态度和技艺操守,这样既能够呈现纪录对象的文化价值,又能深化和提升纪录对象的人文内涵。

比如"学习强国"《薪火相传》系列微纪录片《古琴》和《玉雕》两集。《古琴》不是简单地介绍古琴的构造和物理属性,而是延伸到奥运会开幕式陈雷激的古琴表演以及陈雷激找修琴匠人王鹏修琴的过往和现实经历;王鹏识琴音会修琴制琴,陈雷激也信任王鹏,敢让他去破肚"刮骨疗伤"。这自然而然就让人想起伯牙、子期,用调动观者的联想的方式填补了导演着意留下的"飞白"——古琴文化中所潜藏的"高山流水"文脉;通过陈雷激敢让王鹏对古琴剖腹修理的识人信任,附以《高山流水》的配乐,暗示了古琴所承载的"高山流水觅知音"的高雅文化内涵。《玉雕》在记录玉雕的加工工艺过程和细节之后,精心策划了宋世义雕刻梅兰芳雕像送给梅葆玖的小故事,既使得工艺流程有了生命感,微纪录有了情节性,不至于流于纯知识性的烦琐枯燥和单调的介绍,更重要的是赋予了梅兰芳玉雕某种精神品格和文化象征,大师之品格具象喻示了玉石的内在气韵,大师之艺术造诣也悄然呼应着玉雕技艺的高度与追求!

同样,中国网推出的微纪录片《中国范儿 柴烧紫砂:只可遇见 不可预见》在选土、制坯、烧制等环节的完整纪录中,嵌入了工艺师对技艺的文

① 张素桂:《互联网时代微纪录片的创作策略探析》,载《中国广播电视学刊》2020年第12期,第99页。

化感知和人生道悟：紫砂制作的中庸之道的承载、工作状态的心境情致的要求、烧柴守候的志忑神秘的期待，这一切都赋予了每一件紫砂成品人的精神内涵和道的禅境意味。特别是毛坯制作时行云流水风格的配乐和烧柴守候时紧张悬吊风格的音乐，分别对应了好心情状态下的紫砂制作即是诗意的栖居般的享受，志忑心理下烧柴守护则尽显神秘博弈的魅力！更为巧妙的是，该片以乡愁和家国情怀为副线，从开头故乡的土就是一把紫砂壶引题，中间海外华人岱岳女士定制一把紫砂壶点题，岱岳女士谈紫砂情节和家国情怀破题，草蛇灰线三点呼应，把紫砂的乡土寄托意义和国际推广价值推向高度！

而政治宣传意味比较浓厚的微纪录，比如典型人物微纪录，在选择好恰当的典型人物的前提下，则更有必要开掘他较特殊的经历或者正面临的复杂局势，在主线外巧妙设置一条隐线，升华作品主题和人物精神境界。

比如，2018 年芒果 TV《我的青春在丝路》之《情定撒哈拉》，记录了中国工程师张乐克服种种困难确保光电项目如期完工启动的同时，也穿插了他与女朋友卡利亚筹备结婚的线索。中国工程师与摩洛哥姑娘的爱情，与我国和"一带一路"沿线国家之间的亲密合作关系形成了呼应；他们即将举行的婚礼也与即将启动的光电项目之间形成了一种隐喻关系——两国合作关系的"定情"仪式的象征。

《不负青春不负村·如果爱有天意》记录了万兵带领乡亲们脱贫致富的过程，同时穿插了万兵的身世——他的父母，一对优秀的共产党员，在 1998 年抗洪救灾中为救助乡亲们而不幸被洪水冲走牺牲，成为孤儿的万兵在党和乡亲们的抚养下成才；同时也记录了万兵在工作之余常常给母亲写信，以及解决了村庄群众致富难题后到父母墓地祭扫的情景。万兵给母亲写信和在坟前向母亲倾诉他的工作进展和成就，自然而然地让人联想到向党汇报脱贫攻坚工作，"党啊，亲爱的母亲"的升华意义悄然而生。

而在《不负青春不负村·致后来的我们》中，决心致力于脱贫攻坚、乡村振兴事业的大学生村官刘满被安排在乡里整理材料，因而觉得与自己的理想发生矛盾。女朋友梁欣带他到一所小学，利用周末教孩子们英语，使得他明白了整理材料与乡村振兴的内在联系和统一性。对乡村振兴由迷茫到清晰的思想转化过程，叠加了二人爱情故事的青春浪漫，刘满在女朋友支教的校园里的地上写下"marry me"（"嫁给我吧"），何尝不是年轻人投身于乡村振兴、将自己的青春和理想"嫁给"乡村振兴事业的写照！投身于乡村振兴事业的内涵，就像爱情中双方之间的依恋和付出，为对方倾情奉献，其价值和意义非凡！（如图 9 - 4）

图9-4 刘满与梁欣的婚礼场面

《我的青春在丝路》《不负青春不负村》等片中，在主线记录叙述扶贫、援建等主体内容的同时，设置了另一条副线——亲情或者爱情关系，副线巧妙地隐喻象征意义，揭示和提升了作品主线的价值和意义。在当下绝大多数微纪录多是就事论事的单一线索和单义表述的情况下，这种两线呼应的方法值得文化类、社会发展类、现实生活类等微纪录片效仿借鉴。

4. 叙事视角：第三人称显客观，第一人称促共鸣。尽管也有不少"自反式"纪录片，但是传统纪录片的人称多数是第三人称。微纪录也是这样的，特别是由各级电视台创作的微纪录，也是第三人称解说配音的居多。第三人称的解说非常符合纪录片的客观性表达要求。

目前，相较于各级电视台创作的微纪录更习惯用解说词配音，"第一人称口述+情景影像"成为新媒体机构和脱胎于平面媒体的融媒机构的常用形式。第一人称纪录片的主人公既是故事的讲述者，也是亲历者和见证者。"第一人称'我'兼有两个主体：一是讲故事时的'叙述主体'，二是经历故事时的'体验主体'。"①"我"的私人视角和个性语调可以直接拉近观众和纪录片的距离，"我"评论聚焦的所见所闻可以为观众提供身临其境的感受，"我"的所感所想可以引领观众走进"我"的内心世界，并带来情感共鸣。② 从二更、梨视频等文化类微纪录到典型宣传类微纪录，当下第一人称微纪录片越来越流行，也大量延伸到了时政类微纪录中。比如"学习强国"看人物频道的《身边的感动》栏目，由新华社创作的微纪录《我们》视频基本上都是"第一人称口述+情景影像"。《武汉：我的战疫日记》中《那个被感染了的急诊科女护士》由二更分公司摄影师海棠拍摄，并以他自己的视角记录下他陪伴妻子

① 李政：《"互联网+"视域下纪录片的叙事策略》，载《青年记者》2017年第7期，第76～77页。
② 范高培：《"战疫"微纪录片的时代价值和创新表达》，载《中国电视》2020年第11期，第19～20页。

李婷48天抗疫过程中的点点滴滴;《正月里的坚持》中的多数故事也都是由主人公自己拍摄并自我讲述。"①

第一人称口述性解说,对拍摄对象的语言表达能力有一定的要求,不仅要思路清晰、要点突出,还要能够谈出情感和思想,甚至有些话语要具有画龙点睛的效果,在具有生活厚重积淀的基础上,表达出富有哲理性的意味,这样才能彰显口述的传播价值。比如2020年12月14日"学习强国"平台推出的由二更出品的《一把油纸伞 手艺传承百余年》(如图9-5),主人公、油纸伞制作人苏峰具有地方特色的口述充满了文化意味和历史责任感,很能够引发观众的认可和共情。

图9-5 苏峰和他制作的油纸伞

> 我做的每一把伞都有我的心境和体温。每次闻到淡淡的桐油香味,那是一种很享受的感觉。对别人来说,撑起一把伞是很一件容易的事情,而我觉得真的是任重道远。我既然做了,就要把这件事情做好。我守的不仅仅是艺,更是对祖祖辈辈的承诺。

① 范高培:《"战疫"微纪录片的时代价值和创新表达》,载《中国电视》2020年第11期,第19页。

5. 纪实形态：原生性过程可遇，策划性情境可求。作为纪录片的一种形态，微纪录同样是对真实事实的记录，而最大限度地接近真实也是微纪录的生命所在。当一些社会发展类、现实生活类选题天然地处于动态发展的过程之中，甚至具有一定的起伏性和情节性时，运用过程性的记录和情节化的叙事无疑就成为必然选择。

但是，非遗工艺、风景名胜等历史文化类、自然地理类等选题，在没有生动故事和现实事件依托的情况下，以一种说明文的方式传递纯知识性的内容，往往单调枯燥。比如"学习强国"曾发布了新华社对山西分社鹳雀楼的微纪录，无非就是一系列航拍镜头，虽然观众能够看到鹳雀楼的外观，但却难以体验"欲穷千里目，更上一层楼"的心理过程。

相反，我们可以从"意义真实"的维度，借鉴刘涛"真实幻像与纪录片解释性认同"的观点，创造性策划和设计一种场景和过程，去生动具体地承载纪录对象的文化内涵和精神意义。比如可以这样策划设计：由演员扮成唐代诗人王之涣，在滚滚黄河岸边，放眼落日余晖里的旷野和巍然耸立的鹳雀楼，边等登楼边吟诵"白日依山尽，黄河入海流"，然后拾级而上，进入鹳雀楼内，穿插落日余晖、黄河蜿蜒、万里江山、高楼插天等几组镜头，攀登至最高层，再吟咏"欲穷千里目，更上一层楼"，这种有人有过程的情景更具象地表达了鹳雀楼的文化意涵！

同样，新华社山西分社出品的《黄河十品》之《大美黄河乾坤湾》也是美中不足：开片民谣，独特的西北口音黄河九十九道弯，很吸引人（如图9－6）。但是，接下来只是壮美风景，似乎有些单调。如果能够嵌入一个老艄公的故事或生活场景，加入人的因素，自然之雄奇与生命之坚韧，宇宙之无穷与人生之瞬间，将会产生苏轼《赤壁赋》一般的意境与感叹；此时，让人感觉人类在自然面前是渺小的。然后，再用现代公路的蜿蜒与九曲黄河相映衬，用当下新成就新风貌点题——新时代绿水青山就是金山银山！这时，又让人感觉到人类是伟大的！从渺小到伟大，给观者这种心理起伏，就是给九道湾的黄河又增加了一道湾！微纪录就成了大纪录！

图9－6 《大美黄河乾坤湾》画面

在另一集《九曲黄河第一镇》中,在具有旷古味道、先声夺人的地方特色的号子声中,穿插古城门洞、头缠头巾的黄土高原老农驱赶的驼队沿河而行(如图9-7);在具有民族传统风格的地方建筑的快节奏剪辑中,一帮孩子在吟诵童谣。纯净的童言驱散了纷繁世间的烦恼与人们的焦虑,催眠一般地将观众带入沉静之中,体验这里的静美与壮观……然后,镜头——展示客栈的灯笼、沿江层层叠叠的民居、九曲黄河水流蜿蜒,此处无声胜有声。

图9-7 《九曲黄河第一镇》画面

新华社《四季中国:冬至》中的一些场景就策划得非常成功。片头动画中说到冬至祭天、拜师、吃饺子,在正片中就分别安排了在西安看鼓、厨师长包水饺的情节来具体演绎。正片没有明确提及拜师,但由外国人担任的主持人跟着中国父女学包水饺、学剪纸剪窗花的情节,实质上就是拜师学艺。

6. 跨文化语境:"他者之镜"打开国际通道。在跨文化的传播语境中,美食被认为是一种具有普适性的传播符号,既体现了中国特色,也表达了人类共同的关注,能够在传受双方之间实现有效的文化传播。① 中央电视台纪录频道出品的系列微纪录片《中国微名片——餐桌上的节日》以春节、元宵、清明、端午等中国传统节日为题对整体内容进行连缀,通过融合不同地域的特色饮食文化,向人们传达节日美食中孕育的文化价值理念,从而使得中华文化具有了跨越国界的力量。由央视网与海峡卫视联合出品的系列微纪录片《人间

① 郭旭魁:《试论"舌尖"系列的跨文化传播策略》,载《中国电视》2014年第9期,第62~64页。

有味》,同样从"美食"这一人类文化情感的共通点切入,介绍福建与台湾两地的美食技艺,讲述美食背后的温情故事。该片不仅将具有亲和力与感染力的"中国味道"向世界分享,而且呈现出人与自然、人与社会的互动关系,同时将中国的饮食文化理念、传统习俗、生活风貌向世界传播开来。①

跨文化传播讲好中国故事,在"他者"视域下叙述中国文化风俗、社会发展、人物故事,更能够让人形成情感共鸣和文化认同。"与以中国人视角为主导、带有鲜明中国语境色彩的国产纪录片不同,《40年回眸》以覆盖……五大洲,来自美国、英国、瑞士等22个国家,并在京工作、生活的40位外籍专家与政客为主体展开叙述……外籍专家与政客对北京发展的评价、对中国文化的态度等也是反映中国的一面'镜子'。透过这面'他者之镜',我们可以将中国发展放置于国际坐标,更好地把握并认识中国的发展现状。对于国内观众而言,通过'他者'叙述,《40年回眸》不仅展示了外籍人士对北京、中国发展故事的评价和态度,更在展示其震惊于中国发展巨变的过程中提振了国内受众的民族自信心,是一种行之有效的爱国主义教育。"②

由新华社视频摄制创作的《四季中国》和浙江电视台摄制的《洋创客》系列微纪录片也体现了"他者之镜"的原理。《四季中国》由一个外国人做讲述人、亲历者和见证者,选取与二十四节气最相关的典型地域和场景,比如冬至到西安鼓楼,大雪到中国雪乡黑龙江双峰林场,体验中国文化,见证中国社会发展。《洋创客》则选用了一个在浙江大学留学的罗马尼亚姑娘做主持人,采访纪录在中国工作的外国人,这样做的好处,一是以外国人的思维习惯观察和感知中国,二是外国人更愿意接受从他们"自己人"的视角感知的中国文化。

7. 主题的界定:道德前提差异对应不同主题选择。王中伟、熊娇在《微纪录片的主题界定、发掘与呈现——基于二更作品的观察》一文中对这方面进行了很有新意的论述,这里引用过来供读者参考。

一、故事化微纪录片:"较完整的道德前提"

在《故事的道德前提》一书中,斯坦利详细讨论了"主题"与"道德前提"的区别。在他看来,"道德前提"的结构形式是:道德缺陷引起失败,而美德带来成功。如果简单地概述道德前提,通常会将它等同于一部电影的"主题"。然而严格地说,它只说出了故事的一半内容。简而言之,主题仅仅是道德前提的正面,如果想要达成这一正面,其反面也须同

① 自高昊、汪汉:《主流媒体微纪录片对国家形象的塑造研究》,载《中国电视》2020年第11期,第24页。

② 徐和建:《讲好中国故事:主流媒体微纪录片的场域、视角与叙事》,载《新闻与写作》2019年第12期,第51页。

时存在。传统纪录片的时长可以承载主人公变化较大的人物弧线（即人物本性的发展轨迹或者变化），足够将道德前提的两个面相全部呈现给观众，但微纪录片时长较短，所承载的人物弧线转变不能太大，也没有足够的时间展开两个面相的故事，这也是在二更微纪录片中很难看到有完整道德前提的重要原因。

但是，故事本身的进展又需要体现为"故事的正面和负面价值之间动态移动的过程"，在故事中如果只呈现单一的思想主题，可能落入"把艺术误用和滥用于说教"的俗套。

在这种没有时间展开完整道德前提但是又必须体现出道德前提的情况下，二更优秀微纪录片的创新在于，围绕虽然较为相反但并不完全对立的思想或价值展开故事，不妨称之为"较完整的道德前提"。

以《是星星也是月亮》为例，在母亲开始得知孩子患有孤独症等病症时，天天以泪洗面，"觉得自己的世界一下变成黑白的"。经过坚持不懈的调整改善之后，母亲看到孩子灿烂的笑容，"周围的一切都照亮了"。片尾标题字幕"似星星那样遥远，却若太阳这般温暖"也具备了道德前提的含义。

二、非故事化微纪录片："不完整的道德前提"

美食、手艺等题材的纪录片重点不在于展现人物本身及其生活片段，而是呈现题材涉及的主要程序或关键环节，即该类纪录片中与故事有关的人物、情节都退居次要位置，重要的是工作程序、步骤、环节本身。进一步说，对于该类纪录片来说，重要的不是讲好故事，而是呈现好流程。既然故事讲述不再重要，"故事的道德前提"同样也无须加以强调。当主题不必从属于故事而只需依附于包含场景等元素在内的程序而存在时，主题便不必再围绕较为复杂的人物与情节做出考虑，而只需在题材本身的基础上进行提炼，最后呈现的一般是指向明确且单一的主题，不妨称之为"不完整的道德前提"。这也意味着，非故事化微纪录片所要努力的方向，不仅仅在于展示内容本身，更要在主题层面找到与共同经验发生联系的方式，从而以内容的"有限"达到主题的"无限"。

以《乡味·松毛汤包》为例，该片展现的是浙江省湖州埭溪镇的特色小吃松毛汤包，全片的关键环节有摘松毛、择松毛、煮松毛、"吃"松毛等。在呈现这些环节时，不失时机地说明其重要或特殊之处，最后通过标语字幕"吃一抹松毛的清香，守家乡久远的味道"升华了主题。[1]

[1] 王中伟、熊娇：《微纪录片的主题界定、发掘与呈现——基于二更作品的观察》，载《声屏世界》2020年第10期下，第61～62页。

刘兰在《新媒体时代电视微纪录片的类型特征与叙事策略》一文中对微纪录做以下几种类别的划分：历史文化类、社会发展类、现实生活类、自然地理类。关于各类微纪录的叙事策略，像社会发展类和现实生活类可以参考典型人物类微纪录的叙事策略，而自然地理类可以借鉴文化类微纪录的叙事策略，这里就不再一一分别叙述。

当然，不同类型、不同选题方向的微纪录片的创作方法、叙事技巧、表意手段要因具体情况而定，在一部微纪录作品中能够运用以上策略原理的一两条就不错了。但是，的确也有一些微纪录，比如"学习强国"平台2020年11月17日推出的由中国日报网创作的《脱贫之路》，从选题到叙事策略、从主题到镜头表意都做得非常精妙，下面我们以这部作品为案例，综合分析微纪录创作的基本要求，供微纪录创作人学习借鉴。

案例

《脱贫之路》基本剧情：送孩子上学、一家人共进晚餐、辅导孩子做功课……这些普通人生活中的日常，对湖南湘西的一些苗族妇女来说，曾经是遥不可及的梦想。过去，由于家乡缺少就业机会，为了养家糊口，她们不得不和丈夫一起外出打工，把孩子们留给公婆照看，一家人长期分离。

2017年，一个苗绣项目的出现，帮她们实现了梦想。早年在北京读传媒专业、现在在成都打拼的石佳姑娘在当地政府领导的邀请下，回家乡带领"苗族妈妈"在家创业，很多在外务工多年的妈妈们都在家门口找到了工作，成功脱贫，并得以与孩子们团聚，陪伴他们健康成长。与此同时，她们一针一线绣出的精美苗绣制品，让这种非物质文化遗产焕发出更加美丽的光彩。但此时的石佳依然没有止步，她正计划把苗绣推向国际，作为一个国际扶贫项目进一步做大……

当然，每个梦想的实现，都隐藏着每个人各自经历的艰辛和曲折。

1. 选题有时代价值：脱贫故事，现实意义重大。
2. 选材典型：围绕"让妈妈回家"选取代表人物，既避免了因外出务工而骨肉分离，又在家门口有了可观的收入；而公司创始人的选择也足够典型：回乡创业者，回乡带领乡亲们共同创业，这也是当下农村脱贫和乡村振兴的一种有效途径。
3. 叙事抓痛点、营造起伏、刻画人物境界。
（1）前后变化——打工者生活的前后对比。
（2）准抓痛点——骨肉是否分离，收入是否有保障，生活是否开心。
（3）波折起伏——石佳开始不愿意回乡，后来在妈妈的开导下，回到家乡创业。

（4）提升境界——妈妈的"家国情怀"影响了石佳，石佳自己也提升了事业的社会价值！

4. 镜头富于诗意，有意境美感和隐喻意义。

（1）诗意镜头——人物近景，小景深聚焦，虚化映衬，创造诗意性意境，以清新唯美的画面表现主人公石佳的美丽情怀。(如图9-8)

图9-8 《脱贫之路》中的诗意镜头

(2) 隐喻镜头——运动镜头，增加动感，镜头从下向上摇，隐喻事业蒸蒸日上。

开窗向外凝视，富有"打开窗户看世界"的象征意义，隐喻后文石佳计划将苗绣作为扶贫项目推向国际。（如图9-9）

图9-9　石佳开窗向外凝视

总之，与草根性的Vlog和纪实短视频相比，专业微纪录片从选题选材、主题提炼到结构筹谋和运镜制作，都传承了传统电视行业影像创作的专业基因，无论是思想表达还是美学建构，都名副其实地彰显着专业性，均大大超出了社交化短视频传播平台基于用户生产模式的广义微纪录的创作水准。作为传媒类专业学子，应该用专业微纪录片的标准严格要求自己，认真学习，高标准创作，拍出真正具有专业水平的微纪录作品。

实训作业

1. 观看本章提及的微纪录片。

2. 关注"时代楷模发布厅"微博号、抖音号、快手号，观看其中的典型人物微纪录作品。下载"学习强国"APP，关注"看人物""网络视听"等频道发推的微纪录作品。

3. 根据本章学习的原理，围绕"先进典型人物"和"历史文化"的主题创作两部微纪录作品。

后记：纪录与微纪录

2021年冬天的第一场雪，比以往来得早一些，突如其来的银装素裹，摧落了济南东郊的红叶。

时光总是不等人，转眼一年又将逝去；一年前就计划动笔的书稿现在才在微微寒意中铺开纸卷。好在平日里一直积累，挥毫运笔速度还算迅捷，在第一版内容的基础上，11月初和12月初的集中泼墨，近10万字的新增内容即已杀青，一本新的书稿在圣洁的初雪和雪后澄明的反复淬洗中呈现出新的身影。

纪录与微纪录，"微"抑或"非微"，都属于"纪录"的范畴；如果仅从时长的角度衡量，其实从纪录片问世，微纪录业已存在，比如《水浇园丁》《工厂大门》。即便是电视媒体如日中天的新千禧年前后10年间，电视专题栏目也大量存在10～20分钟的纪录片。按照微纪录时长25分钟或者20分钟的标准，微纪录在那个时候就已经遍地开花。

但是，事实上，衡量微纪录不能仅以时长为标准，它传播的媒介环境、创作主体、创作机制以及具体内容和形态，都与依靠电影媒介的纪录电影和依托电视媒介的电视纪录片有很大的差异。

就像今冬的雪寒与暖阳的频频交错，纪录、微纪录原来也相爱相杀。从上述几个维度考量，对纪录与微纪录的分化和整合的实践应用、原理归纳的确是非常有必要的，因此，本书的构想和付梓也就具有充分的现实意义。

本书其实几周前就可以结稿了，但是，出于与纪录片的长久机缘——一直以来的力行实践与理论关注，书稿需要不断雕琢，力求能更完善。这既源于对纪录片的爱，也源于对纪录片爱好者的一种责任。鉴于本人知识视野和专业功力所限，拙作仍存在不少不足之处，还望业界、学界同仁不吝批评指正。

付梓之前，首先，要感恩与移动化传播和社交化传播结伴而来的视频化传播时代和推进文化强国建设、弘扬优秀传统文化、讲好中国故事的新时代，正是二者默契相约、相遇才造就了当下微纪录的勃兴！其次，要衷心感谢纪录片业界的导演们，富于才华而又坚守情怀的他们为历史、为时代留下了诸多优秀的存像作品！这些创作者及其作品正是纪录片理论和技能的源泉。再次，感谢我的研究生同学——中央广播电视总台纪录片编导石岚女士和她的同事们，他

们分享给我《货币》《手术两百年》等优秀纪录片的创作成果与经验。感谢我在山东青年政治学院和中国传媒大学南广学院（今南京传媒学院）的历届学生，他们的创作体会和实践丰富了本书的知识和技能体系与相关案例。感谢山东青年政治学院教务处、文化传播学院的领导和同事对本书出版的支持和帮助！感谢全国 20 余所高校传媒类专业师生对《纪录片创作实训》的信任和厚爱！最后，感谢中山大学出版社编审邹岚萍女士对两版《纪录片创作实训》的辛勤运作和精心审稿。

在此，我把带着学生在齐长城一线拍摄纪录片时的感怀文字送给阅读本书的莘莘学子——

谁筑齐鲁长城，裂我大美山东。
莫论商贾辗转，更兼孟姜哭声。
霹雳尖上封神，摩云台下纷争。
太公初心可鉴，子孙谁又秉承。
齐桓晋文之势，淹于石乱枯藤。
万古江山往事，不过衰兴替更。
今夕道关寄意，我已华发蓬松。
惟愿风华弟子，激扬指点纵横。
觊觎镇日有暇，云卧逶岭相拥。
俯仰千岩叠嶂，阅尽万年柿红。

赵玉亮
2021 年 12 月 7 日